MICHEL-ANGE
ET LA CHAPELLE DU PAPE

ROSS KING

MICHEL-ANGE ET LA CHAPELLE DU PAPE

traduit de l'anglais
par Sophie Lambert

l'Archipel

Ce livre a été publié sous le titre
Michelangelo and the Pope's Ceiling
par Chatto & Windus, Londres, 2002.

Si vous désirez recevoir notre catalogue et
être tenu au courant de nos publications,
envoyez vos nom et adresse, en citant ce
livre, aux Éditions de l'Archipel,
34, rue des Bourdonnais, 75001 Paris.
Et, pour le Canada,
à Édipresse Inc., 945, avenue Beaumont,
Montréal, Québec, H3N 1W3.

ISBN 2-84187-622-5

À Melanie

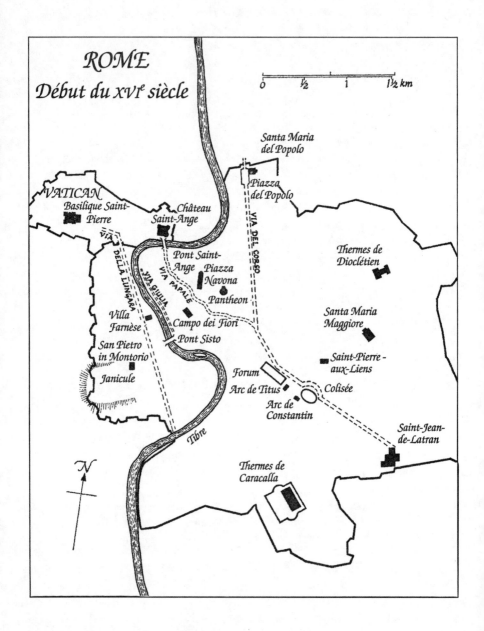

ROME
Début du XVIᵉ siècle

0 ½ 1 1½ km

Santa Maria
del Popolo

VATICAN
Basilique Saint-
Pierre

Château
Saint-Ange

Piazza
del Popolo

VIA DELLA LUNGARA

VIA GIULIA

VIA PAPALE

VIA DEL CORSO

Pont Saint-
Ange

Piazza
Navona

Pantheon

Thermes de
Dioclétien

Villa
Farnèse

Campo dei Fiori

Pont Sisto

Santa Maria
Maggiore

San Pietro
in Montorio

Janicule

Saint-Pierre -
aux-Liens

Forum

Arc de Titus

Arc de
Constantin

Colisée

Saint-Jean-
de-Latran

Tibre

N

Thermes de
Caracalla

1

La convocation

La piazza Rusticucci ne figurait pas parmi les adresses les plus prestigieuses de Rome. Cette humble place, d'aspect assez quelconque malgré sa proximité du Vatican, s'ouvrait dans le lacis de ruelles qui forme, du pont Saint-Ange et du Tibre en allant vers l'ouest, un dense tissu de maisons et d'échoppes. Une auge à bestiaux ainsi qu'une fontaine en occupaient le centre, une modeste église au petit clocher l'est. Trop récente, Santa Catarina delle Cavallerotte passait inaperçue. Elle ne renfermait aucune de ces reliques, ossements de saints, fragments de la sainte Croix, qui attiraient à Rome les milliers de pèlerins venus de toute la chrétienté. C'est pourtant là, derrière l'église, dans une venelle surplombée par le rempart, que l'un des artistes les plus en vogue de toute l'Italie, un sculpteur florentin irascible et courtaud, au nez camus et à la mise négligée, avait installé ses quartiers.

Michelangelo Buonarroti fut sommé de rejoindre la cité en avril 1508. S'étant juré de ne jamais revenir à Rome, il n'obéit qu'avec répugnance. Il avait fui la ville deux années auparavant ; sur son ordre, ses aides avaient débarrassé l'atelier afin de vendre aux juifs tout ce qui s'y trouvait, jusqu'aux outils. À son retour, les lieux étaient toujours vides et il retrouva, place Saint-Pierre, tout à côté, exposées aux intempéries, les cent tonnes de marbre entassées à l'endroit même où il les avait laissées. On avait extrait ce marbre à la blancheur lunaire en vue d'édifier l'un des plus

grands ensembles de sculptures qu'il dût y avoir au monde : le tombeau de Jules II, le pape actuel. Mais ce n'était pas pour reprendre ce travail titanesque que Michel-Ange avait été rappelé à Rome.

Il avait alors trente-trois ans, étant né le 6 mars 1475 à une heure où, affirma-t-il à l'un de ses aides, Mercure et Vénus se trouvaient dans la Maison de Jupiter. Une conjonction de planètes aussi heureuse prédisait « la réussite dans les arts qui délectent les sens, telles la peinture, la sculpture et l'architecture ». La réussite ne se fit pas attendre. À quinze ans, le jeune prodige étudiait la sculpture au Jardin de Saint-Marc, une école de beaux-arts subventionnée par le maître de Florence, Laurent de Médicis. À dix-neuf ans, il maniait le ciseau à Bologne et, deux ans plus tard, en 1496, il faisait son premier voyage à Rome où l'on ne tarda pas à lui commander une *Pietà*. Son contrat stipulait sans ambages que cette statue devait être « la plus belle œuvre d'art en marbre que Rome eût jamais vue », but qui fut considéré comme atteint lorsque, quelques années plus tard, la statue fut dévoilée devant un public stupéfait. Destinée à orner le tombeau d'un cardinal français, la *Pietà* suscita des louanges qui la plaçaient au-dessus non seulement des œuvres des contemporains, mais aussi de celles des Grecs et des Romains de l'Antiquité, à l'aune desquels tout était jugé.

Michel-Ange avait ensuite connu un autre triomphe grâce à son *David*, érigé à Florence en face du palais de la Seigneurie en septembre 1504, après trois ans de travail. Autant la *Pietà* montrait une grâce délicate et une beauté toute féminine, autant le *David* révélait l'aptitude du sculpteur à traduire la puissance monumentale par la nudité masculine. Haute de plus de cinq mètres, l'œuvre sidéra les Florentins qui l'intitulèrent *Il Gigante*, le Géant. Il avait fallu quatre jours et les fécondes ressources de l'architecte Giuliano da San-gallo, ami de l'artiste, pour faire parcourir à l'imposante

statue les quatre cents mètres qui séparaient l'atelier de l'artiste du piédestal de la place de la Seigneurie.

Quelques mois après l'achèvement du *David*, au début de l'année 1505, Michel-Ange reçut du pape Jules II une convocation urgente qui interrompit son travail à Florence. La *Pietà* avait tellement ému le pape qu'il voulait que son tombeau fût réalisé par le jeune sculpteur. Fin février, son trésorier, le cardinal Francesco Alidosi, versa à l'artiste une avance de cent florins d'or, l'équivalent d'une année de salaire pour un artisan. Celui-ci revint alors à Rome et se mit au service du pape. Ainsi commença ce qu'il devait nommer plus tard « le drame du tombeau ».

Le tombeau d'un pape était généralement une affaire considérable. Celui de Sixte IV, mort en 1484, consistait en un magnifique sarcophage de bronze dont la réalisation avait pris neuf années. Mais Jules II, qui ne péchait pas par excès de modestie, envisageait pour lui-même un monument d'une tout autre envergure. Dès son élection à la papauté, en 1503, il avait commencé d'y songer, et résolut bientôt de se faire bâtir le monument funéraire le plus somptueux jamais érigé depuis ceux des empereurs romains Hadrien et Auguste. Le projet de Michel-Ange, bien digne d'une si folle ambition, consistait en un mausolée de plus de dix mètres de largeur sur quinze mètres de hauteur. Il prévoyait quarante statues de taille humaine disposées dans une complexe et massive architecture de piliers, d'arcs et de niches. Un ensemble de nus représentant les arts libéraux en meublait la partie inférieure, tandis qu'une statue de Jules II portant la tiare pontificale, haute de trois mètres, couronnait le tout. Outre un salaire annuel de mille deux cents ducats, soit dix fois ce qu'un orfèvre ou un sculpteur ordinaire pouvait espérer gagner en une année, Michel-Ange devait recevoir dix mille ducats à la fin du chantier.

Se lançant avec enthousiasme dans cette ébouriffante entreprise, il passa huit mois à Carrare, à cent kilomètres au nord-est de Florence, afin de superviser l'extraction et le transport du marbre blanc qui valait à la ville sa réputation – sa *Pietà* et à son *David* y contribuant grandement. En dépit de quelques accidents – une barge sombra dans le Tibre et plusieurs versèrent lors d'une crue –, quatre-vingt-dix charretées de marbre furent déversées sur la place Saint-Pierre et transportées derrière Santa Catarina au début de l'année 1506. Le peuple de Rome se plaisait à voir cette montagne de pierre blanche s'élever en face de la vieille basilique. Et le moins exalté n'était pas le pape, qui alla jusqu'à faire construire une passerelle spéciale entre le Vatican et l'atelier de Michel-Ange afin de rendre plus commodément visite à l'artiste pour l'entretenir de ses projets grandioses.

Cependant, avant même que le marbre fût arrivé à Rome, le pape se tourna vers une autre entreprise, plus colossale encore. Jules II avait d'abord prévu d'installer son sépulcre dans l'église Saint-Pierre-aux-Liens, près du Colisée, mais il changea d'avis et décida de donner au monument un cadre plus prestigieux, celui de Saint-Pierre. La vieille basilique, cependant, n'était pas en état d'héberger un tel mastodonte. Deux siècles et demi après la mort de saint Pierre, en l'an 67, on avait exhumé ses ossements des catacombes afin de les déposer au bord du Tibre, à l'endroit présumé de sa crucifixion, et la basilique qui porte son nom y avait été édifiée. Las ! Le grand sanctuaire qui abritait la tombe de saint Pierre, cette pierre sur laquelle reposait l'Église du Christ, se trouvait sur un terrain marécageux et inondable, infesté, disait-on, de serpents assez gros pour engloutir un enfant nouveau-né.

Fondés sur des assises aussi précaires, les murs de la basilique finissaient par accuser, en 1505, un dévers de deux mètres. De loin en loin, on s'était bien

efforcé de remédier à ce péril, mais ce fut Jules II, et c'était bien là dans son caractère, qui prit la décision la plus radicale : faire abattre Saint-Pierre et construire à sa place une nouvelle basilique. La démolition de la plus ancienne et de la plus sainte église de la chrétienté avait donc commencé quand Michel-Ange revint de Carrare. Des dizaines de tombeaux de saints et de papes, jadis réputés pour leurs miracles, leurs guérisons ou leurs visions prophétiques, furent réduits à l'état de gravats et l'on creusa des fondations de huit mètres. Des tonnes de matériaux encombraient les rues et les places du voisinage tandis qu'une armée de deux mille charpentiers et maçons se disposait à collaborer au plus vaste chantier ouvert en Italie depuis la Rome antique.

Un plan de cette énorme et superbe basilique avait été dressé par l'architecte officiel du pape, Giuliano da Sangallo, ami et mentor de Michel-Ange. Âgé de soixante-trois ans, Sangallo pouvait se prévaloir d'une œuvre considérable un peu partout en Italie, tant en palais qu'en églises, parmi lesquels le palais Rovere, splendide résidence construite à Savone, près de Gênes, pour Jules II. Sangallo avait aussi été l'architecte favori de Laurent de Médicis, pour qui il avait construit une villa près de Florence, à Poggio a Caiano. À Rome, il était chargé des réparations du château Saint-Ange, la forteresse de la cité. Il avait également restauré Sainte-Marie-Majeure, l'une des plus anciennes églises de Rome, dont il avait doré le plafond avec, disait-on, les premières pépites rapportées du Nouveau Monde.

Assuré qu'il était de se voir confier la reconstruction de Saint-Pierre, Sangallo fit déménager sa famille de Florence à Rome. Il lui fallut néanmoins affronter des rivaux, notamment Donato d'Angelo, plus connu sous le nom de Bramante, qui avait à son crédit un ensemble de réalisations tout aussi prestigieuses.

Considéré par ses admirateurs comme le plus grand architecte depuis Filippo Brunelleschi, il avait construit des églises et des dômes à Milan puis, à partir de son installation à Rome en 1500, divers couvents, cloîtres et palais. Pour l'heure, son œuvre la plus célèbre était le *tempietto* de San Pietro in Montorio, un petit temple de style classique érigé sur le Janicule, une colline au sud du Vatican. En italien, *bramante* signifie « vorace », surnom qui convenait tout à fait à cet architecte aux ambitions démesurées et aux appétits sans bornes. Le vorace Bramante considérait la reconstruction de Saint-Pierre comme une entreprise à la mesure de son génie.

Cette rivalité entre Sangallo et Bramante devait affecter presque tous les peintres et sculpteurs vivant à Rome. Sangallo, Florentin établi dans la ville depuis de longues années, était le chef d'un groupe d'artistes, parmi lesquels son frère et ses neveux, qui avaient quitté la capitale de la Toscane pour se disputer les commandes du pape et de ses riches cardinaux. Bramante, natif d'Urbino, s'y était installé plus récemment, mais depuis son arrivée cultivait assidûment tout un aréopage d'artistes originaires de diverses villes et régions italiennes, ce qui contrebalançait l'influence des Florentins dont Sangallo favorisait la carrière. Le choix du vainqueur était donc lourd de conséquences puisque l'architecte de Saint-Pierre était appelé à jouir d'une influence enviable à la cour pontificale, ainsi que d'infinis pouvoirs de mécène. Le clan Bramante marqua un point décisif quand, à la fin de 1505, le projet de celui-ci fut retenu par le pape. Il s'agissait d'une imposante structure en forme de croix grecque surmontée d'un dôme.

Déjà déçu par l'échec de son ami, Michel-Ange vit sa propre carrière presque aussitôt bouleversée du fait de la reconstruction de Saint-Pierre. Les dépenses faramineuses entraînées par le chantier incitèrent le pape à renoncer d'un coup à son tombeau, décision

que Michel-Ange prit fort mal. Après avoir fait venir ses cent tonnes de marbre à Rome, il se trouvait redevable de cent quarante ducats de frais de transport, somme considérable qu'il ne put payer qu'en négociant un emprunt auprès d'une banque. Comme il n'avait rien reçu depuis les cent florins de l'année passée, il demanda au pape le remboursement de ses débours lors d'un dîner au Vatican pendant la semaine sainte. Au cours du repas, surpris puis inquiet, il entendit Jules II déclarer à deux autres convives qu'il n'avait pas l'intention de dépenser un ducat de plus pour le marbre de son mausolée, revirement qui choquait à proportion de l'enthousiasme montré naguère. Avant de quitter la table, Michel-Ange s'enhardit à revenir sur le sujet, mais Jules II, pour toute réponse, lui ordonna de revenir au Vatican le lundi suivant. Le lundi venu, nouvel affront : le pape lui refusa audience.

« Je revins le lundi, écrivit Michel-Ange plus tard dans une lettre à un ami, puis le mardi, et le mercredi et le jeudi… Finalement, le vendredi matin, on me mit dehors… » Aussi célèbre pour son caractère atrabilaire et suspicieux que pour son talent, le sculpteur laissa parler son arrogance naturelle : « Vous pouvez dire au pape, lança-t-il avec hauteur à l'huissier, qu'à partir d'aujourd'hui, s'il me veut, il devra me chercher là où je serai. » Il retourna à son atelier « accablé de désespoir », fit vendre tous ses effets et, au soir de ce même jour, le 17 avril 1506, veille de la pose de la première pierre de la nouvelle basilique, il quitta Rome, jurant de n'y jamais revenir.

Jules II n'était pas de ceux qu'il était loisible d'offenser. Aucun pape avant lui n'avait joui d'une réputation aussi redoutable. Cet homme robuste de soixante-trois ans, aux cheveux de neige et aux traits taillés à la serpe, était surnommé *il papa terribile*. On le craignait à raison : la violence de sa rage était légendaire, il rouait de coups de bâton ses valets. Il médusait tous

ses contemporains par sa capacité à plier le monde à sa volonté. Déconcerté, un ambassadeur de Venise écrivait : « Il m'est impossible de dire à quel point il est impétueux, violent et comme il est difficile de négocier avec lui. De corps et d'âme, c'est un géant. Tout en lui est outré, ses entreprises comme ses passions. » Sur son lit de mort, le malheureux affirmait encore que la perspective du trépas lui était douce puisqu'il n'aurait plus à affronter Jules II. Un ambassadeur d'Espagne se montrait encore moins charitable : « Dans l'asile d'aliénés de Valence, affirmait-il, il y a cent déments enchaînés qui sont moins fous que Sa Sainteté. »

Disposant partout d'espions à sa solde, le pape apprit sans doute presque immédiatement le départ précipité de Michel-Ange. À peine celui-ci avait-il bondi sur un cheval de louage que cinq cavaliers se lancèrent vers le Nord à sa poursuite. Ils le talonnèrent sur la via Cassia, de village en village, de relais de poste en relais de poste. À deux heures du matin, après une longue chevauchée dans l'obscurité, Michel-Ange pénétra enfin en territoire florentin, hors de la juridiction du pape. Fourbu mais se croyant hors de portée, il fit halte à quelque trente kilomètres de Florence, dans une auberge de la petite ville fortifiée de Poggibonsi. Il n'avait pas sitôt mis pied à terre que ses poursuivants étaient déjà là. Il refusa hautement de les suivre, arguant qu'il se trouvait en territoire florentin, et menaça de les faire trucider tous les cinq – pure bravade, bien entendu – si l'on prétendait l'entraîner de force. Les émissaires n'en insistèrent pas moins et lui montrèrent un message revêtu du sceau papal lui ordonnant de rentrer immédiatement à Rome « sous peine de disgrâce ». Michel-Ange persista dans son refus mais, sur leur demande, écrivit une réponse au pape. Sa lettre, pleine de morgue, informait Jules II qu'il n'avait pas l'intention de jamais revenir à Rome,

que ses loyaux services ne méritaient pas le camouflet qu'il avait essuyé et que, puisque le pape abandonnait son projet de tombeau, il considérait, lui, n'avoir plus d'obligations envers Sa Sainteté. La lettre signée et datée, les courriers ne purent que tourner bride pour s'en aller affronter la rage de leur maître.

Le pape reçut sans doute cette réponse alors qu'il s'apprêtait à poser la première pierre de la basilique – en marbre de Carrare! Parmi ceux que cette cérémonie rassemblait autour du vaste cratère se trouvait celui que Michel-Ange tenait pour responsable de sa disgrâce soudaine : Bramante. Michel-Ange ne pensait pas que des considérations financières expliquassent seules la désaffection du pape pour son tombeau. Selon lui, il ne pouvait s'agir que d'une sombre conspiration ourdie par Bramante pour saper la réputation du sculpteur florentin et déjouer ses ambitions. La manipulation consistait à persuader le pape que faire exécuter son tombeau de son vivant portait malheur, et à lui suggérer de confier à Michel-Ange une tâche dont Bramante estimait ce dernier bien incapable : décorer la voûte de la chapelle Sixtine.

2

La conspiration

Maturité du génie, maîtrise du métier et insatiable ambition mises à part, on ne pouvait trouver contraste plus marqué que celui qui opposait Michel-Ange et Bramante. Ce dernier était un bel homme extraverti, musclé, au nez proéminent, à la chevelure blanche et désordonnée. À l'occasion arrogant et sarcastique, il n'en demeurait pas moins un généreux et joyeux compagnon, cultivé et spirituel. Fils de paysan, il s'était considérablement enrichi au cours des années et faisait preuve, disaient ses ennemis, d'un appétit de luxe qu'aucun sens moral ne réfrénait. Si Michel-Ange vivait modestement dans son petit atelier derrière la piazza Rusticucci, Bramante recevait ses amis dans un logement somptueux du palais du Belvédère, la villa papale du nord du Vatican, d'où il pouvait surveiller la construction de la nouvelle Saint-Pierre. Léonard de Vinci, qui l'appelait affectueusement Donnino, comptait parmi ses meilleurs amis.

Cette histoire d'intrigue concernant cette impossible mission se retrouve sous la plume du fidèle disciple de Michel-Ange, Ascanio Condivi (né à Ripatransone, près de Pescara, sur l'Adriatique). Piètre artiste, Condivi n'en appartint pas moins, dès son arrivée à Rome vers 1550, au cénacle des familiers de Michel-Ange. Il partageait la maison du grand homme et, mieux encore, jouissait de toute sa confiance. En 1553, le maître étant âgé de soixante-dix-huit ans, il publia une *Vita di Michelangelo*. Selon Condivi, cette biographie sortait

« de la bouche du lion », ce qui incite les historiens à penser qu'elle fut rédigée avec l'autorisation, sinon la participation, de Michel-Ange lui-même, et qu'elle constitue donc, dans une certaine mesure, une autobiographie du grand homme. Quinze ans plus tard, Giorgio Vasari, autre ami et admirateur de Michel-Ange, originaire d'Arezzo, lui-même peintre et architecte, confirma, en reprenant une grande partie des accusations de Condivi, la thèse de la traîtrise de Bramante dans sa *Vie des meilleurs peintres, sculpteurs et architectes italiens,* dont la première édition date de 1550.

Michel-Ange ne se gênait guère pour discréditer ou suspecter tout un chacun. Méfiant, intolérant – en particulier envers les artistes importants –, il pouvait prendre la mouche ou se faire des ennemis pour un rien. Influencés par le sculpteur, Condivi et Vasari cherchaient donc à expliquer la commande de la chapelle Sixtine par de sombres intrigues. Pour Condivi, Bramante soutint « avec malveillance » l'idée des fresques auprès du pape, « afin de détourner le pontife du projet des sculptures ». Jaloux de l'insurpassable génie de Michel-Ange, l'architecte redoutait que la réalisation du grand mausolée de Jules II n'assurât de manière absolue et définitive la suprématie artistique du Florentin. Mais il n'excluait pas que Michel-Ange pût refuser la commande de la Sixtine, ce qui lui attirerait la colère du pape, ou qu'il y échouât lamentablement, faute d'expérience en cet art. Dans un cas comme dans l'autre, il comptait bien voir sa réputation et sa position à la cour pontificale en sortir profondément amoindries.

Au commencement des travaux de Saint-Pierre, Michel-Ange estimait donc que l'architecte en chef de la nouvelle basilique était déterminé à saper sa carrière artistique, sinon à le faire assassiner. Peu après sa fuite nocturne à Florence, il fit, dans une lettre à Giuliano da Sangallo, de sinistres allusions à une

conjuration qui menaçait sa vie. « Il y a en outre quelque chose, écrivait-il, dont je ne veux pas parler. Qu'il me suffise de dire que j'avais des raisons de penser que, si je restais à Rome, ma propre sépulture serait plus vite érigée que celle du pape. Telle était, en vérité, la raison de mon départ soudain. »

Que des artistes fussent impliqués dans des bagarres ou même des meurtres n'était pas chose inconnue. On colportait à Florence le bruit du meurtre d'un peintre, Domenico Veneziano, par un rival irrité[1]. Au cours d'une dispute, Michel-Ange lui-même avait naguère reçu d'un autre sculpteur, Pietro Torrigiano, un coup sur le nez si violent que son agresseur avait déclaré : « J'ai senti l'os et le cartilage céder comme un biscuit. » Cependant, on ne saurait accréditer tout à fait les craintes de Michel-Ange à l'égard de Bramante, homme certes ambitieux mais généralement décrit comme pacifique. On est tenté d'y voir plutôt l'effet de son imagination ou la nécessité de trouver une bonne excuse à sa fuite précipitée.

D'autres sources donnent une version quelque peu différente de ces événements. Certes, au printemps 1506, le pape envisageait de confier à Michel-Ange le travail de la chapelle Sixtine, mais le rôle joué par Bramante dans cette affaire diffère sensiblement de celui suggéré par Michel-Ange ou ses fidèles biographes.

Il arriva qu'un samedi, peu après le départ de Michel-Ange, Bramante fut convié à la table du pape au Vatican, dîner qui fut sans doute fort gai car les deux hommes passaient pour de bons vivants. Jules II se goinfrait d'anguilles, de caviar et de cochon de lait, le tout arrosé de vins de Corse ou de Grèce. Bramante n'aimait pas moins ces festins, au cours desquels il

1. Les historiens de l'art contestent ce meurtre, censé s'être produit vers 1450, le présumé coupable, Castagno, étant mort de la peste plusieurs années avant sa victime présumée !

charmait souvent les convives en récitant des poésies ou en improvisant sur son luth.

Le repas achevé, les deux hommes entreprirent d'examiner les plans et les esquisses des nouveaux bâtiments. L'une des ambitions majeures de Jules II était de restaurer la grandeur de Rome. Sa désignation de *caput mundi*, « capitale du monde », en 1503, à l'époque de l'élection de Jules II, n'était plus guère qu'un vœu pieux. Il ne subsistait de la cité qu'un vaste champ de ruines. La colline du Palatin, où les palais des empereurs romains s'élevaient autrefois, était un amas de décombres sur lequel les paysans cultivaient leurs vignes. On surnommait *Monte Caprino* (« Mont aux biques ») la colline du Capitole à cause des chèvres qui broutaient sur ses pentes et *Campo Vaccino* (« Pacage aux vaches ») le Forum romain, pour une raison équivalente. Des légumes poussaient dans le Circus Maximus où se déroulaient jadis les courses de chars devant une foule de trois cent mille citoyens. Les poissonniers vendaient leur marchandise sous le portique d'Octavia et les tanneurs s'étaient installés sous les voûtes souterraines du stade de Domitien.

Partout, ce n'étaient que colonnes brisées et arcs effondrés, vestiges d'une civilisation jadis resplendissante. Les anciens Romains avaient érigé plus d'une trentaine d'arcs de triomphe ; il n'en restait que trois. Onze aqueducs leur apportaient jadis l'eau ; un seul, l'*Acqua Vergine*, fonctionnait encore. Obligés de puiser l'eau du Tibre, les Romains avaient construit leurs résidences près du fleuve, où ils jetaient leurs détritus et où se déversaient leurs égouts. De temps à autre, une crue submergeait leurs maisons. Les maladies étaient endémiques : les moustiques répandaient la malaria, les rats, la peste. La zone qui entourait le Vatican était particulièrement malsaine, en raison non seulement de la proximité des eaux du Tibre mais

aussi de celles des douves du château Saint-Ange, plus insalubres encore.

Avec l'aide de Bramante, Jules II se proposait de remédier à cette situation préoccupante en construisant un ensemble de bâtiments et de monuments impressionnants qui feraient de Rome à la fois le digne siège de l'Église et un lieu plus hospitalier pour ses habitants et les pèlerins. Jules II avait déjà chargé Bramante d'aligner, d'élargir et de paver les rues de chaque côté du Tibre, amélioration indispensable car, dès qu'il pleuvait, les rues de Rome se transformaient en bourbiers dans lesquels les mules s'enfonçaient jusqu'à la queue. En même temps, on s'activait à réparer ou à remplacer les anciens égouts et l'on draguait le Tibre pour améliorer la salubrité et la navigation. On construisit un nouvel aqueduc pour acheminer l'eau pure de la campagne jusqu'à une fontaine érigée par Bramante au milieu de la place Saint-Pierre.

Bramante commença également à embellir le Vatican. En 1505, il entreprit les plans et la construction du Cortile del Belvedere, la cour du Belvédère, esplanade de trois cent cinquante mètres reliant le palais du même nom au Vatican. Cet ouvrage devait comporter des arcades, des courettes, un théâtre, une fontaine, une arène de tauromachie, un jardin de sculptures et un nymphée. Bramante projeta également d'apporter d'autres améliorations au palais, notamment un dôme de bois coiffant l'une des tours.

Jules II chérissait particulièrement un autre projet, celui de la modification d'une petite chapelle construite par son oncle, le pape Sixte IV, dont elle portait le nom. Désireux de rebâtir et restaurer sa ville, Jules II mettait ainsi ses pas dans ceux de Sixte IV : sous le règne de ce dernier (1471-1484), on avait apporté des améliorations aux rues de Rome, un certain nombre d'églises avaient été restaurées et l'on avait construit un nouveau pont sur le Tibre. Mais le

projet le plus important de Sixte IV avait été l'édification d'une nouvelle église dans le Vatican, la chapelle Sixtine. Toutes les deux ou trois semaines, une messe y réunissait la *cappella papalis*, véritable cour pontificale formée de quelque deux cents dignitaires tant religieux que séculiers, cardinaux, évêques, princes et chefs d'État en visite, membres divers de la bureaucratie vaticane, chambellans ou secrétaires. Outre sa fonction de lieu de culte, la chapelle Sixtine était un lieu stratégique : c'était là que s'assemblait le conclave des cardinaux pour élire un nouveau pape.

La construction de la chapelle Sixtine avait commencé en 1477. L'architecte, un jeune Florentin du nom de Baccio Pontelli, en avait tracé les plans selon les proportions données par la Bible pour le Temple de Jérusalem : sa longueur était égale à deux fois sa hauteur et à trois fois sa largeur (soit cent trente pieds de longueur sur quarante-trois de largeur et soixante-cinq de hauteur). Mais l'édifice ne figurait pas seulement un nouveau Temple de Salomon, c'était aussi une redoutable forteresse : les murs étaient épais de dix pieds à la base et une coursive autour du sommet permettait à des sentinelles de surveiller toute la ville. On avait prévu des créneaux pour les archers et des ouvertures spéciales par lesquelles, en cas de besoin, on pourrait déverser de l'huile bouillante sur les assaillants. Sous la voûte, un ensemble de pièces servait de quartiers pour les soldats et, par la suite, de prison.

Pontelli (et le caractère massif de son œuvre en témoigne) s'était spécialisé dans l'architecture militaire après avoir fait ses classes chez Francisco di Giovanni (dit Francione, « le gros François »), l'inventeur d'un dispositif de défense bastionné à l'épreuve de l'artillerie, menace alors nouvelle. Dès qu'il eut achevé la Sixtine, il dut s'atteler aux plans d'une forteresse conçue pour être la plus moderne de son temps, celle d'Ostia Antica, sur le Tibre, non loin de Rome. Destiné à

repousser les invasions ottomanes, l'ouvrage n'est pas sans rappeler la chapelle, dont il possède les formidables mâchicoulis. L'une des fonctions de celle-ci était bien de contenir la dangereuse plèbe romaine, dont le pape Sixte IV avait eu à souffrir : n'avait-il pas été quasi lapidé lors de son élection, en 1471 ?

Sixte IV avait déclaré la guerre à la République de Florence, cité rivale, à peu près au moment où l'on mettait en chantier le nouveau sanctuaire. Ces deux entreprises s'achevèrent en même temps, en 1480, et Laurent de Médicis, en gage d'apaisement, envoya à Rome une délégation de fresquistes pour assurer la décoration de la chapelle. Ce groupe, mené par le Pérugin, alors âgé de trente et un ans, se composait de Sandro Botticelli, Cosimo Rosselli et son élève, Piero di Cosimo, et du futur maître de Michel-Ange, Domenico Ghirlandaio, âgé, lui, de trente-trois ans. Luca Signorelli, bon peintre et fresquiste expérimenté, devait plus tard les rejoindre.

Les peintres délimitèrent six panneaux sur les murs latéraux, à l'aplomb des ouvertures. Chacun, aidé de son atelier, devait y exécuter une fresque longue de six mètres sur trois mètres et demi de hauteur. Sur l'une des parois de la nef se déroulaient des scènes de la vie de Moïse, sur l'autre, celles de Jésus. Plus haut, une frise représentant trente-deux papes somptueusement vêtus occupait l'espace laissé libre entre les vitraux, et la voûte figurait un champ d'étoiles sur fond bleu vif. Cette représentation de ciel étoilé décorait fréquemment voûtes et coupoles, en particulier dans les églises. Elle était même omniprésente dans l'art chrétien depuis mille ans. Celle de la Sixtine n'était pas d'un élève du Pérugin mais de la main d'un artiste moins connu, un certain Piermatteo d'Amelia, qui avait fait son apprentissage chez Fra Filippo Lippi. N'épargnant ni l'or ni l'outremer, Piermatteo avait compensé le manque d'originalité de son firmament par l'usage

de la couleur, ces deux pigments étant les plus intenses et les plus chers de la palette des fresquistes.

La chapelle fut inaugurée à l'été 1483, plusieurs mois après l'achèvement des fresques. Vingt et un ans plus tard, au printemps 1504, plusieurs fissures suspectes s'ouvrirent sur la voûte. La faute n'en revenait pas à Baccio Pontelli ; son ouvrage était robuste : une voûte sans failles reposant sur des murailles cyclopéennes. Mais il en allait là comme à Saint-Pierre de Rome, le sous-sol miné n'offrait aucune stabilité. Le mur du côté sud commençait à s'affaisser, menaçant d'emporter le plafond. On condamna la chapelle sans tarder pour permettre à Giuliano da Sangallo de renforcer la voûte à l'aide d'une douzaine de tirants insérés dans la maçonnerie d'un bord à l'autre, afin de rapprocher les murs. D'autres ferrures, introduites sous le sol de l'édifice, devaient en stabiliser les fondations, après quoi, à l'automne 1504, on rouvrit le sanctuaire, amputé des pièces qui avaient naguère servi de quartiers à la garnison. Mais la voûte elle-même portait des stigmates : les larges fissures qui s'y ouvraient avaient été comblées avec des briques enduites de mortier. Une vilaine cicatrice blanche barrait donc le ciel bleu de la fresque d'Amelia.

La voûte déshonorée de la chapelle Sixtine fit l'essentiel de la conversation lors du dîner qui réunit au Vatican le pape et Bramante. C'est un troisième convive, un maître maçon florentin du nom de Piero Rosselli (parent du peintre Cosimo Rosselli), qui se fit l'écho de cet échange dans une lettre à Michel-Ange. Rosselli l'avertit : le pape avait confié à Bramante son intention d'envoyer Sangallo à Florence pour le ramener, lui, Michel-Ange, afin de lui confier l'exécution de fresques du plafond. Bramante avait objecté que l'artiste n'allait pas manquer de refuser ce travail. « Très Saint Père, il n'y faut pas compter, aurait dit l'architecte, je m'en suis maintes fois entretenu avec

lui, et maintes fois il m'a répondu qu'il refusait de s'occuper de la chapelle. » D'après Bramante, Michel-Ange « ne voulait travailler qu'au projet de tombeau, et non pas à la peinture ».

Rosselli poursuivit sa relation des faits, il montra comment Bramante soulignait habilement les raisons qui disqualifiaient Michel-Ange : « Très Saint Père, je suis convaincu qu'il ne possède ni le courage ni l'inspiration nécessaires, car il a peu représenté la figure humaine, et qui plus est celles-ci, placées en hauteur, devront être rendues en perspective, ce qui est tout autre chose que de peindre de niveau. »

Bramante parlait d'expérience, car il avait réalisé de nombreuses fresques au cours de sa longue carrière, à la différence de Michel-Ange. D'abord apprenti à Urbino chez Piero della Francesca, l'un des grands maîtres du Quattrocento, il avait peint des fresques à Bergame et Milan, dont une au palais Sforza. Il avait également décoré la Porte Sainte, une arche proche du Latran, à Rome.

Il est vrai que Michel-Ange manquait d'expérience en peinture, malgré sa formation initiale dans cet art. Il était entré à treize ans chez le Florentin Domenico Ghirlandaio, dont le nom, « marchand de guirlandes », renvoie au métier de son père (orfèvre de son état, celui-ci s'était spécialisé dans la ciselure de ces guirlandes d'or dont les élégantes aimaient à parer leur chevelure). Le jeune Michel-Ange n'aurait pu rêver meilleur patron. Entreprenant et bien introduit, Ghirlandaio était un habile dessinateur, mais aussi un peintre fécond et doué. Son zèle lui eût fait désirer orner chaque pouce des remparts de Florence, muraille de huit kilomètres haute par endroits de quatorze mètres.

Actif pendant vingt ans, Ghirlandaio, un ancien du groupe de la chapelle Sixtine, réalisa un grand nombre de fresques. Son chef-d'œuvre reste les *Vies*

de la Vierge et de saint Jean, exécuté dans la chapelle Tornabuoni de Santa Maria Novella à Florence entre 1486 et 1490, travail sans précédent par ses dimensions, environ cent quatre-vingts mètres carrés. Une cohorte d'aides et d'apprentis avait collaboré à sa réalisation. Fort heureusement, Ghirlandaio entretenait un immense atelier où œuvraient ses frères David et Benedetto ainsi que son fils Ridolfo. Nous savons que Michel-Ange en faisait partie également car il existe un contrat d'apprentissage signé en avril 1488 par le père de Michel-Ange, Lodovico Buonarroti. Le projet Tornabuoni était en train depuis deux ans. Censé durer trois ans, l'apprentissage a dû n'en durer qu'un, car c'est à peu près à cette époque que Laurent de Médicis demanda au maître de lui recommander des élèves pour le Jardin de Saint-Marc, cette école de sculpture et d'arts libéraux qu'il venait d'ouvrir. Ghirlandaio pensa d'emblée à son nouvel apprenti.

Il semble que les rapports entre les deux hommes n'aient pas été très cordiaux. De tempérament envieux, Ghirlandaio avait naguère expédié son talentueux cadet Benedetto en France sous prétexte de faire mûrir son talent, alors que la raison en était bel et bien, d'après la rumeur, une volonté d'éloigner ce rival potentiel afin de régner sans partage à Florence. Semblable motif avait-il présidé à l'envoi de Michel-Ange au Jardin de Saint-Marc, où l'on étudiait la sculpture mais non la peinture ? D'après Condivi, leurs chemins se séparèrent le jour où le maître refusa de prêter à son trop brillant élève, qu'il jalousait, un cahier de motifs à copier au fusain, exercice classique de la formation des apprentis. Michel-Ange devait plus tard se venger de son ancien maître en prétendant, avec une certaine mauvaise foi, n'avoir rien appris chez lui.

Michel-Ange n'avait quasiment plus touché un pinceau entre la fin de son apprentissage et la commande

de la chapelle Sixtine. Sa seule œuvre picturale attestée d'avant 1506 est la *Sainte Famille* exécutée pour son ami Agnolo Doni, une peinture circulaire d'un peu plus d'un mètre de diamètre. Il avait cependant tenté une percée dans l'art de la fresque, essai avorté mais non vain. En 1504, peu après l'achèvement du *David* de marbre, il avait signé un contrat avec les autorités de Florence pour la décoration d'un mur de la salle du Conseil du palais de la Seigneurie, celle du mur d'en face ayant été confiée à un autre artiste florentin de grande réputation, Léonard de Vinci. Celui-ci, à cinquante-deux ans, incarnait le summum de la peinture. Il venait de rentrer à Florence après un séjour de vingt ans à Milan, où il avait peint sa célèbre *Cène* pour le réfectoire de Sainte-Marie-des-Grâces. Voici les deux hommes – les deux titans de leur siècle – placés en position de rivalité.

Ils ne s'aimaient guère, le fait était connu, et ce duel artistique promettait beaucoup d'émotions. Michel-Ange, toujours vindicatif, avait violemment attaqué Léonard en public au sujet d'un moulage en bronze de statue équestre à Milan qu'il avait raté. Léonard, de son côté, ne cachait pas son dédain des sculpteurs. « Voilà bien un art mécanique, écrivait-il, dont la pratique ne va pas, le plus souvent, sans que la sueur coule en abondance. » Il les comparait à des mitrons, couverts qu'ils étaient d'une fine farine de marbre, disant que leurs logis étaient bruyants et sales si on les comparait aux élégantes demeures des peintres. Tout Florence guettait l'issue du duel.

Les fresques devaient mesurer six mètres soixante-dix de hauteur sur plus de seize de longueur, soit le double de la fameuse *Cène*. Michel-Ange devait exécuter *La Bataille de Cascina*, escarmouche de 1364 contre les Pisans, et Léonard devait illustrer *La Bataille d'Anghiari*, victoire de Florence sur Milan datant de 1440. Michel-Ange s'attela aux esquisses dans une

pièce mise à sa disposition à l'hospice Sant'Onofrio ; son distingué rival choisit pour en faire autant Santa Maria Novella, située à bonne distance. Tous deux s'appliquèrent à leur tâche dans le plus grand secret, puis émergèrent au bout de quelques mois, au début de l'an 1505, chacun produisant le fruit de ses efforts : une esquisse grandeur nature hâtivement exécutée au pastel, représentant la mise en place de leur composition. On nommait « cartons » de semblables esquisses (de l'italien *cartone,* « grande feuille de papier ») ; ces deux dessins de plus de cent mètres carrés suscitèrent chez les Florentins une ferveur quasi religieuse lorsqu'ils furent présentés au public. Artistes, banquiers, marchands, tisserands et, bien sûr, peintres, tous accoururent en nombre à Santa Maria Novella, où les deux esquisses étaient exposées côte à côte comme des reliques. Celle de Michel-Ange révélait sa manière si personnelle : des nus musculeux déployés dans un puissant mais gracieux mouvement. Il avait choisi de figurer la scène de fausse alerte, préalable à la bataille, par laquelle il s'agissait d'éprouver la vigilance des soldats florentins, lesquels se baignaient nus dans l'Arno. Il en résultait une tumultueuse confusion de corps se pressant sur la rive pour sauter chacun dans son armure. Léonard de Vinci s'était appliqué, pour sa part, à l'anatomie équine plutôt qu'humaine, montrant des soldats à cheval se battant pour un étendard flottant au vent.

Transposées en couleurs sur les murailles de la salle du Conseil (vaste architecture à laquelle, disait-on, les anges avaient mis la main), ces deux scènes auraient pu compter au nombre des merveilles du monde des arts. Hélas, aucune des deux fresques ne devait voir le jour, malgré des débuts si prometteurs, et le duel opposant ces fils de Florence illustres entre tous tourna court. Michel-Ange n'eut pas même le loisir de commencer la sienne. Son magnifique carton

à peine achevé, il fut convoqué à Rome par le pape, en février 1505, pour sculpter le fameux tombeau. Sur le mur, pas même un coup de pinceau. Vinci se mit à sa *Bataille d'Anghiari,* mais sa méthode expérimentale de travail tourna vite à la déconfiture car les couleurs coulaient lamentablement. Ulcéré par cet échec, il perdit tout intérêt pour le projet et ne tarda pas à rentrer à Milan.

L'enthousiasme qui avait accueilli le carton de *La Bataille de Cascina* fut sans doute décisif dans le choix de Michel-Ange lorsque Jules II, un an plus tard, se mit à chercher quelqu'un pour la voûte de la Sixtine. Mais la fresque du palais de la Seigneurie n'ayant pas même connu un début de réalisation, le peintre n'avait aucune expérience dans cette forme si difficile qu'elle avait découragé le génie de Léonard. Bramante le savait : non seulement Michel-Ange manquait de l'expérience qui lui eût permis de maîtriser cet art insaisissable, mais il n'entendait rien à la technique d'anamorphose qui s'appliquait aux surfaces courbes placées en hauteur. Les peintres de voûtes, comme Mantegna, recréaient les figures en perspective raccourcie : les membres inférieurs au premier plan, les têtes sur un plan plus éloigné, procédé qui fait apparaître les corps comme flottant au-dessus du spectateur. On savait que la maîtrise de cet art du raccourci, nommé *di sotto in sù* (« de dessous vers le haut »), était d'une difficulté extrême. Un contemporain de Michel-Ange plaçait cette virtuosité du *sotto in sù* « au-dessus de toute autre forme de peinture ».

Rien d'étonnant, donc, à ce que Bramante ait trouvé à redire au choix d'un quasi-novice pour ce travail de la chapelle Sixtine. En dépit des préventions de Michel-Ange, il semble que son souci ait plutôt été de détourner une calamité prête à s'abattre sur la voûte de l'un des sanctuaires les plus importants de la chrétienté.

Piero Rosselli était d'un avis contraire s'agissant des talents et des intentions de Michel-Ange. Il dit dans sa lettre ne pouvoir en entendre davantage de la part de Bramante, qu'il jugeait hostile. « Je suis intervenu et lui ai parlé avec une grande rudesse », se vanta-t-il auprès de son correspondant et ami, qu'il prétendit avoir ensuite défendu fidèlement et avec feu. « Très Saint Père, écrivit-il, il [Bramante] n'a jamais parlé à Michel-Ange, et, si un mot de ce qu'il vous a dit à son sujet est vrai, je veux que l'on me coupe la tête. »

À la lecture de cette missive, chez lui à Florence, ce dernier a dû réaliser quelle chausse-trape Bramante mettait sur sa route, en particulier dans la phrase qui l'accusait de « manquer de courage et d'inspiration ». Mais il ne pouvait que souscrire au reste des arguments de l'architecte : il désirait si passionnément travailler à ce tombeau que la perspective de décorer les voûtes de la chapelle lui était presque importune. Qui plus est, la réalisation d'une fresque représentait une commande bien moins prestigieuse que celle d'un monument funéraire papal, la coutume étant d'abandonner la décoration des plafonds aux aides ou à des artistes de second rang. La peinture murale était une discipline prestigieuse, mais non celle des voûtes.

Le pontife ne semble pas avoir arrêté sa décision lors du dîner avec Bramante, quoiqu'il persistât à rappeler Michel-Ange à Rome. Il se flattait devant son architecte d'obtenir le retour du sculpteur, et Rosselli abondait dans son sens : « Il reviendra quand il plaira à Votre Sainteté. » Il se trompait entièrement.

3

Le pape guerrier

Le pape Jules II était né Giuliano della Rovere en 1443 à Albissola, près de Gênes, d'un père pêcheur. Il avait étudié le droit romain à Pérouse avant d'y recevoir les ordres et fut finalement reçu chez les franciscains de la ville. Sa carrière ecclésiastique avait fait un bond en 1471 avec l'élection au trône de saint Pierre de son oncle paternel, qui prit le nom de Sixte IV. Quiconque avait la chance de se retrouver neveu du pape voyait sa situation assurée ; le mot népotisme vient d'ailleurs de l'italien *nipote*, « neveu ». Même en ces temps de népotisme effréné, où les papes couvraient de prébendes et de dignités des neveux – qui étaient souvent des fils –, l'ascension de Giuliano dans la hiérarchie ecclésiastique apparaît vertigineuse. Cardinal à vingt-huit ans, il cumula les titres : abbé de Grottaferrata, évêque de Bologne puis de Vercelli, archevêque d'Avignon, évêque d'Ostie. Son élection à la papauté semblait n'être plus qu'une question de temps.

Cette ascension impétueuse n'avait connu qu'un obstacle : l'élection de son grand rival Rodrigo Borgia, pape sous le nom d'Alexandre VI. Ce dernier ayant tenté de le faire empoisonner, non sans l'avoir au préalable dépouillé de tous ses bénéfices ecclésiastiques, l'ambitieux cardinal jugea prudent de se replier en France. Cet exil devait s'éterniser, Alexandre n'ayant consenti à mourir qu'à l'été 1503, laissant son trône à Pie III. Celui-ci trépassa en octobre, n'ayant exercé qu'un pontificat de quelques semaines, et l'inévitable

se produisit enfin au terme du conclave : Giuliano della Rovere fut élu pape le 1er novembre 1503, moyennant force pots-de-vin, la curie romaine le haïssant autant qu'elle le craignait.

Débauché notoire, Alexandre VI avait peuplé le Vatican de prostituées et de la légion de ses maîtresses, lesquelles lui avaient donné au moins douze enfants connus. Une rumeur d'inceste avec sa fille Lucrèce circulait. Jules II, sans l'égaler sur ce point, n'en était pas moins tiraillé entre ses devoirs sacrés et sa nature charnelle. Le franciscain qu'il était se trouvait lié par ses vœux de pauvreté et de chasteté, mais le cardinal en lui s'accordait des accommodements avec la règle. Grâce à ses revenus colossaux, il se fit bâtir trois palais, et le parc de l'un d'entre eux, les Saints-Apôtres, ne tarda pas à renfermer une rare collection de marbres antiques. On lui connaît trois filles, dont l'une, Felice, célèbre par sa beauté, fut mariée par ses soins à un gentilhomme et envoyée dans un château au nord de Rome. La mère de cette enfant avait été promptement évincée au profit de l'étoile montante, une courtisane du nom de Masina. On ne sait laquelle de ses nombreuses maîtresses lui transmit une nouvelle maladie, la syphilis, laquelle, d'après un commentateur, « touchait beaucoup les prêtres, surtout les plus riches ». Cette incommodité non plus que la goutte, dont il souffrait à cause de ses excès de table, ne privèrent Sa Sainteté de la robuste santé dont elle jouissait.

Une fois dans la place, Jules II mit sa prodigieuse énergie moins au service de ses ambitions personnelles qu'à celui de la papauté elle-même, sa puissance et sa gloire. Lorsqu'il fut appelé à régner, Rome et la papauté se trouvaient bien affaiblies. La période du Grand Schisme, de 1378 à 1417, avait sapé l'institution en lui opposant une succession de papes rivaux siégeant à Avignon. Le dernier pontife, Alexandre, avait vidé les caisses avec de folles dépenses. Jules II

se rabattit sur l'expédient fiscal pour les remplir avec une certaine brutalité, précipitant une dévaluation en faisant battre une nouvelle monnaie, et châtiant les faux-monnayeurs. Il eut aussi l'idée de créer de nouveaux revenus grâce à la vente de charges ecclésiastiques et au trafic de biens spirituels, ce qu'on nomme la simonie (Dante réserve à ceux qui se rendent coupables de ce péché une place spéciale dans son huitième cercle de l'enfer, où on leur rôtit les pieds après les avoir enterrés vivants la tête la première). En 1507, il publia une bulle proclamant les indulgences, procédure de rachat de temps de purgatoire pour soi-même ou pour ses proches (dont l'unité de temps est neuf mille ans). Les fonds ainsi recueillis, dans un certain flou éthique, furent affectés à l'édification de Saint-Pierre de Rome.

Jules II entreprit également de rétablir la situation des États de la papauté, lesquels étaient soit en révolte ouverte contre l'Église, soit la proie d'appétits territoriaux des pouvoirs voisins. Ces États étaient une réunion d'entités disparates, domaines, cités, châteaux forts, territoires laissés à l'abandon, dont l'Église revendiquait la souveraineté depuis toujours. Car les papes, non contents d'incarner le règne du Christ sur la terre, étaient bel et bien des puissances temporelles comme les autres, jouissant de privilèges, exerçant des droits. Seul le roi de Naples était alors un monarque plus puissant que le pape, lequel gouvernait environ un million de sujets.

Jules II prenait très à cœur son rôle de chef temporel. L'un de ses tout premiers actes officiels fut de mettre les puissances voisines en demeure de restituer les territoires pontificaux qu'elles auraient annexés. Ceci visait particulièrement la Romagne, mosaïque de principautés minuscules qui s'égrenaient au sud-est de Bologne. Bien qu'elles fussent sous la juridiction de petits seigneurs locaux théoriquement vassaux de

l'Église, César Borgia, l'un des fils d'Alexandre, avait tenté naguère de s'y tailler un duché au moyen d'exactions et d'assassinats politiques. La mort du père sonna le glas des ambitions du fils, et les Vénitiens envahirent la Romagne. Jules II fit pression sur la Sérénissime, qui restitua onze places fortes et villages mais fit la sourde oreille pour rendre Rimini et Faenza. Deux autres villes, Pérouse et Bologne, préoccupaient le pape car leurs princes, Gianpaolo Baglioni et Giovanni Bentivoglio, menaient une politique étrangère indépendante de la sienne, malgré leur serment d'allégeance à Rome. *Il papa terribile* avait la ferme intention de récupérer ces quatre villes. Il se prépara donc à la guerre dès le printemps 1506.

Malgré les assurances prodiguées par Rosselli entre la poire et le fromage, Michel-Ange ne montrait aucune velléité de quitter Florence. Il refusa d'accompagner à Rome son ami Giuliano da Sangallo, envoyé en ambassade auprès de lui. Il lui confia cependant un message pour le pape : il était « plus que désireux de se remettre au travail », et se proposait, si Sa Sainteté n'y mettait pas d'obstacle, d'exécuter le tombeau à Florence plutôt qu'à Rome, et d'envoyer les statues au fur et à mesure de leur achèvement. « Me trouvant mieux ici pour travailler, j'y mettrai donc plus de zèle, dit-il à Sangallo, et j'aurai l'esprit plus libre. »

La préférence que montrait Michel-Ange pour Florence se comprenait aisément. La Guilde des lainiers y avait fait construire en 1503 un atelier commode où il devait sculpter une douzaine de sujets en marbre hauts de deux mètres et demi pour Santa Maria del Fiore – projet qui, comme *La Bataille de Cascina,* allait être sacrifié au tombeau du pape. Mais d'emblée, l'atelier était censé produire pas moins de trente-sept œuvres, statues et bas-reliefs de tailles diverses, de quoi l'occuper lui et sa poignée d'élèves pour le reste de leurs jours et même au-delà ! Outre les douze

statues pour la cathédrale de Florence, on lui avait commandé des ornements d'autel pour celle de Sienne, quinze statuettes de marbre représentant des saints et des apôtres. Travailler à Florence et non pas à Rome, c'était se donner une chance supplémentaire de tenir au moins une partie de ses engagements.

Une nombreuse famille le retenait aussi dans sa ville : son père, ses frères, un oncle et une tante, qui tous vivaient là. Sa mère avait mis au monde un garçon tous les deux ans, cinq en tout, avant de mourir en 1481, quand il avait six ans. L'aîné se nommait Lionardo, puis venaient Michelangelo, Buonarroto, Giovansimone, et enfin Sigismondo. Le père, Lodovico, s'était remarié en 1485 et s'était retrouvé veuf une seconde fois en 1497.

Le clan Buonarroti vivait chichement. L'arrière-grand-père des cinq garçons, un banquier prospère, avait amassé une coquette fortune que le grand-père, un banquier malchanceux, s'était employé à dilapider. Lodovico était pour sa part un fonctionnaire de rang subalterne, qui tirait essentiellement son revenu de terres agricoles dont il avait hérité près de Settignano, dans les collines qui dominent Florence. La petite enfance de Michel-Ange s'était donc déroulée à la ferme, et sa nourrice était l'épouse d'un tailleur de pierre, d'où, croyait-il, son aisance à manier ciseau et marteau. En 1506, la famille loua la ferme et s'installa à Florence dans la maison de l'oncle paternel Francesco, un changeur de monnaies, et de la tante Cassandra. L'aîné de la fratrie fut ordonné prêtre, mais le trio des plus jeunes (entre vingt et un et vingt-cinq ans) vivait toujours au foyer parental. Buonarroto et Giovansimone étaient employés chez un drapier lainier, et Sigismondo, le benjamin, était soldat. Il allait de soi, pour tout ce petit monde, que la fortune de la famille reposait entièrement sur le talent du frère artiste.

35

C'est dans cette maison que Michel-Ange avait vécu tout le temps de l'exil qu'il s'était imposé loin de Rome. Il travaillait dans l'atelier de la via de Pinti à plusieurs statues et fignolait sans conviction son immense carton de *La Bataille de Cascina*. Cela ne devait pas encore lui suffire puisqu'il accepta à la même époque une commande plus excitante, s'il se pouvait, que le tombeau du pape : celle du sultan Bayezid II. Il espérait ainsi faire le voyage à Constantinople pour y bâtir le plus long pont du monde, un ouvrage de trois cents mètres sur le Bosphore, qui relierait donc l'Europe à l'Asie[1]. Le pape ne voulait pas de ses services ? Bien d'autres commanditaires seraient trop heureux de les utiliser.

Jules II s'impatientait. Deux mois après la fuite du sculpteur, il fit parvenir à la Signoria, le centre exécutif de la République de Florence, un bref message rédigé dans des termes remarquablement accommodants mais où perçait un soupçon de condescendance.

« Le sculpteur Michel-Ange nous ayant quitté sans raison autre que le caprice, nous avons été informés que s'il ne saurait retourner, c'est de crainte, quoique nous ne sentions contre lui nulle colère, car nous avons égard aux humeurs de ces hommes de génie. Désirant qu'il ne subsiste de cette affaire aucun déplaisir, nous nous reposons sur votre loyauté et vous mandons d'aller convaincre ledit sculpteur en

1. Michel-Ange avait certainement repris à son compte l'idée de Léonard de Vinci, qui avait fait au sultan la même proposition de relier l'Europe à l'Asie par un pont quelques années auparavant. Aucun des deux projets ne fut réalisé. Le sultan avait refusé le projet de Vinci, qu'il trouvait chimérique. Mais, en 2001, l'architecte Vebjorn Sand a construit un modèle réduit de ce pont (soixante-six mètres) en Norvège pour y faire passer une autoroute, prouvant ainsi que l'épure de Vinci était bonne.

notre nom que s'il revient auprès de nous, il ne lui sera fait nul grief ni châtiment, et que nous lui retiendrons la même faveur apostolique qu'il était accoutumé de connaître. »

Michel-Ange ne fut pas convaincu par cette garantie d'impunité, et le pape dut envoyer une seconde requête à la Signoria. Michel-Ange persista à l'ignorer, sans doute parce qu'il n'y était fait aucune mention du projet de tombeau. Piero Soderini, alors autorité suprême de la République de Florence, perdit patience à son tour, craignant de voir déferler sur sa ville les troupes pontificales. Il écrivit ce mot comminatoire : « Il faut mettre une fin à tout cela. Nous ne pouvons risquer à cause de vous une guerre qui causerait la ruine de l'État. Faites-vous une raison et rentrez à Rome. » À Soderini pas plus qu'au pape Michel-Ange ne daigna obéir.

C'était l'été, la canicule s'était installée, et Jules II fut détourné du souci que lui donnait son sculpteur en fuite par la première de ses campagnes de restitution territoriale. Le 17 août 1506, il annonça à ses cardinaux son intention de conduire lui-même un corps d'armée contre ses fiefs dissidents de Pérouse et Bologne. Stupéfaction à la curie romaine ! Jamais encore on n'avait vu le vicaire du Christ mener des armées au feu. Mais il restait aux cardinaux à entendre le plus beau : eux aussi allaient devoir se joindre à la bataille. Personne cependant n'osa protester, et pourtant il était apparu dans le ciel une comète dont la queue pointait vers le château Saint-Ange, signe certain de désastres à venir.

Ce présage laissa Jules de marbre, et Rome fut agitée toute une semaine par des préparatifs de guerre. Enfin, à l'aube du 26 août, ayant dit sa première messe, il se fit porter en litière à la Porte Majeure, à l'est de la ville, afin de bénir ceux qui l'avaient suivi et acclamé.

Cinq cents chevaliers l'accompagnaient, ainsi que plusieurs milliers de fantassins suisses armés de pertuisanes. Derrière eux venaient vingt-six cardinaux, les chœurs de la chapelle Sixtine et une petite armée de secrétaires, d'avoués, de chambellans, de conseillers – bref, une bonne partie de la bureaucratie vaticane. N'oublions pas Donato Bramante, dont la charge incluait la direction de l'architecture militaire.

La petite armée serpentait en colonne dans la campagne brûlée de soleil des environs de Rome. Plus de trois cents chevaux de trait et mulets portaient des montagnes de bagages. La sainte hostie était portée en tête du cortège ; non pas la fine hostie blanche que nous connaissons, mais une épaisse et large galette de céréales, cuite au four et incisée de scènes religieuses – crucifixion et résurrection.

Le convoi militaire allait bon train malgré son encombrant équipage. On levait le camp deux heures avant l'aube pour parcourir chaque jour douze à treize kilomètres. Le pape et Bramante passaient en revue divers ouvrages fortifiés rencontrés sur la route. Sur les rives du lac Trasimène, à cent trente kilomètres vers le nord, Jules II donna l'ordre de s'arrêter et s'offrit une journée de pêche et de voile, ses deux passe-temps favoris. Il adorait naviguer – il avait été mousse dans sa prime jeunesse sur un caboteur qui transportait des oignons de Savone à Gênes, son premier salaire. Et voici que ses gardes suisses battaient le tambour et sonnaient la trompette sur la rive tandis que, glissant sur l'eau, il oubliait la fuite du temps... Il fit une autre halte pour visiter sa fille Felice et son mari dans leur château, joignant ainsi l'utile à l'agréable. Malgré ces arrêts, l'armée pontificale atteignit les raides collines de l'Ombrie et ses étroites vallées en moins de quinze jours. Premier objectif : la cité fortifiée de Pérouse, en haut de la colline.

La cité était aux mains du clan Baglioni depuis quelques dizaines d'années. Cette famille est restée dans les annales de la violence politique italienne, ce qui est assez dire. Elle avait perpétré dans la cathédrale un massacre si épouvantable qu'il fallut laver le sanctuaire avec du vin puis le reconsacrer pour en effacer l'épouvante et la pestilence de tout ce sang. Or les Baglioni eux-mêmes, si sanguinaires qu'ils fussent, n'osèrent pas affronter les armées du pape. Gianpaolo Baglioni, seigneur de Pérouse, se rendit promptement, et le 13 septembre on ouvrit les portes de la ville sans avoir versé une goutte de sang. Le cortège pontifical y fit son entrée au son des cloches et des vivats. Pour Jules II, c'était un retour à sa jeunesse : il avait reçu les ordres à Pérouse. La population dressa en hâte des arcs de triomphe et envahit les rues pour voir passer le pontife conquérant que l'on portait en triomphe à la cathédrale, précédé du saint sacrement.

Cette victoire pacifique avait réjoui le pape au point de lui faire caresser le projet d'une nouvelle croisade pour aller délivrer Constantinople et Jérusalem. Mais d'autres devoirs l'appelaient. Il ne s'attarda à Pérouse qu'une semaine et repartit vers Bologne, cap à l'est à travers les Apennins que l'on franchissait par un col, puis droit sur la côte adriatique. Mais cette fois le mauvais temps rendit la progression plus difficile. Dès la fin septembre, les sommets des collines de l'Ombrie étaient recouverts d'une neige épaisse, et les vallées encaissées renfermaient des routes tortueuses que la pluie d'automne rendait traîtres sous les pas. Tout renâclait, les bêtes de somme mais aussi les cardinaux et les fonctionnaires, amollis qu'ils étaient par la confortable vie romaine. Jules II dut même gravir à pied une mauvaise pente boueuse. Deux cent dix kilomètres plus loin, ils atteignirent Forli, où un larron du cru fit au pape l'affront de lui voler sa mule. Bientôt leur parvint la nouvelle que Giovanni Bentivoglio

et ses fils, qui s'étaient institués chefs de Bologne, s'étaient sauvés à Milan.

Le clan des Bentivoglio était plus indiscipliné et barbare s'il se pouvait que les Baglioni, mais la populace de Bologne les aimait, au point de pourchasser et massacrer les conspirateurs d'un clan rival à l'issue d'une tentative de coup d'État quelques décennies auparavant. Les Bolonais avaient été jusqu'à clouer le cœur des chefs de la conspiration sur les portes du palais Bentivoglio. Mais cette fois, les Bolonais accueillirent le pape avec enthousiasme. Deux mois s'étaient écoulés depuis son entrée dans Pérouse, et Bologne lui réserva un accueil plus triomphal encore. On le porta sur son trône par les rues, paré d'une haute tiare brodée de perles et d'une soutane pourpre étincelant de fils d'or, de saphirs et d'émeraudes. Ce fut comme à Pérouse, des arcs de triomphe, des feux de joie et une foule qui se pressait pour le voir. Les réjouissances durèrent trois jours ; la légende du pape guerrier était née.

On avait façonné pour son arrivée un mannequin de stuc à sa ressemblance, qui trônait devant le palais des Podestats. Mais sa soif d'honneurs réclamait un témoignage plus durable, aussi songea-t-il à se faire ériger une véritable statue devant l'église San Petronio, afin que Bologne se rendît bien compte qu'il était le maître. Pour faire couler en bronze cette effigie qu'il prévoyait considérable – plus de quatre mètres –, il pensa tout naturellement à Michel-Ange. Si le sculpteur refusait de décorer les voûtes de la Sixtine, pensait-il, il ne lui refuserait pas l'exécution d'une statue.

Une quatrième sommation fut dépêchée à Florence, ordonnant cette fois à Michel-Ange de paraître devant le pape à Bologne.

4

La repentance

L'homme lige du pape, son ami de cœur et de confiance, se nommait Francesco Alidosi, cardinal de Pavie. Il avait alors trente-neuf ans, et sa faveur datait de la tentative d'empoisonnement de Jules II par César Borgia, qu'il avait déjouée en 1492. Bel homme au nez en bec d'aigle, Alidosi comptait peu d'amis à Rome, car on lui prêtait de mauvaises mœurs. Ses ennemis, eux, étaient nombreux, et faisaient courir des bruits : travesti en femme, il aurait mené en compagnie de prostituées d'innommables orgies, aurait débauché de jeunes garçons et même trempé dans l'occultisme. Michel-Ange, cependant, appréciait le cardinal, qui était à ses yeux l'un des rares personnages de Rome à qui il pût faire confiance. Grand amateur d'art, Alidosi s'était entremis en 1505 pour que le sculpteur obtienne la commande du tombeau, si bien que celui-ci le considérait comme un protecteur et un allié sûr dans les chausse-trapes des intrigues vaticanes.

L'une des raisons qui l'avaient retenu de revenir à Rome était la peur d'y connaître grief et châtiment, contrairement à ce que lui avait assuré le pape. Peut-être craignait-il précisément que Bramante n'attente à sa vie, mais il se défiait aussi des colères du pape. Il s'était donc adressé au fidèle cardinal avant la fin de l'été pour en obtenir une garantie écrite de sa sécurité.

Ce dernier, qui avait fait partie de l'expédition de reconquête, eut soin de procurer à Michel-Ange l'assurance qu'il lui demandait, si bien que le sculpteur

finit par se mettre en route pour Bologne, ayant en poche non seulement le sauf-conduit du cardinal, mais aussi une lettre de recommandation de Piero Soderini où celui-ci le décrivait comme « un jeune homme émérite dans sa partie, qui est sans rival en Italie et peut-être même dans tout l'univers ». La lettre précisait à toutes fins utiles : « Il est d'un tempérament tel qu'il le faut mener uniquement par la douceur et par l'encouragement. »

Michel-Ange fut reçu par le pape à Bologne vers la fin novembre, soit un peu plus de sept mois après sa fuite de Rome. À son grand déplaisir, il dut demander pardon (exercice de fourches caudines auquel tout un chacun devait se soumettre à Rome tôt ou tard) et s'en tira honorablement, quoique l'entrevue n'eût pas été sans orages. Un écuyer de la maison papale l'avait repéré dans la foule des fidèles durant la messe à San Petronio et l'avait conduit jusqu'au Saint-Siège. Sa Sainteté dînait.

« C'était à vous de venir à nous, avait rugi le pontife outré, au lieu que vous attendiez que nous venions à vous ! »

Michel-Ange était tombé à genoux, implorant son pardon et se justifiant par la rage où l'avait mis l'injustice subie à son retour de Carrare. Le pape n'ayant pas daigné répondre, un évêque de bonne volonté, pressé par Soderini d'appuyer Michel-Ange, se porta à son secours.

« Que Votre Sainteté ne retienne pas l'offense qui lui a été faite, dit-il à Jules II, car il n'a péché que par ignorance. En dehors de leur art, tous les peintres sont ainsi. » Sans doute exaspéré par ces fameuses « humeurs des hommes de génie » dont il prétendait savoir faire la part, Jules II n'en demeurait pas moins le protecteur des artistes, il lui était donc difficile de les tenir pour grossiers et ignorants. « C'est vous qui êtes un ignare et un misérable, et non celui-ci ! » hurla-t-il à

l'intention de l'évêque ahuri. « Allez au diable ! »
Comme le pauvre prélat restait cloué sur place, les
valets l'expulsèrent « avec de grandes bourrades ».

Voilà donc l'artiste et son mécène réconciliés. Un
obstacle subsistait : Michel-Ange refusait de travailler à
la statue géante. Il ne faisait point profession de
couler le bronze, informa-t-il son commanditaire. Mais
Jules II ne voulut rien entendre et lui ordonna de se
mettre au travail. « Essayez, et essayez encore tant
qu'il faudra, et réussissez. »

Le travail du bronze était difficile. Comme dans l'art
de la fresque, il y fallait beaucoup d'expérience, et
fondre une figure humaine grandeur nature, pour ne
rien dire d'une statue de quatre mètres, pouvait
prendre plusieurs années. Antonio del Pollaiulo en
avait fait l'expérience avec le monument funéraire de
Sixte IV, qui lui avait pris neuf ans. Il fallait d'abord
modeler l'ouvrage en argile maniée avec plusieurs
ingrédients, puis préparer la « cire perdue », fine
couche de cire dans laquelle le sculpteur imprimait les
derniers détails. On appliquait ensuite sur cette forme
plusieurs couches d'un apprêt dans la composition
duquel entraient de la bouse de vache et de la cendre
de corne. Cerclée de fer, cette matrice était cuite dans
un four spécial jusqu'à durcissement de la glaise et
fusion complète de la cire, qui s'écoulait par des ori-
fices ménagés à la base de la statue, les évents. On
pouvait alors couler à la place de la cire du bronze en
fusion, que l'on introduisait par les orifices supérieurs,
les trous de jet. Après refroidissement et durcissement
du métal entre glaise et bouse de vache, il ne restait
plus qu'à casser cette dernière coque pour voir émer-
ger la statue prête pour les finitions et le polissage.

Tout au moins en théorie, et sans compter toutes
sortes de fausses manipulations et d'accidents. Il fallait
se procurer de l'argile convenable, et la malaxer avec
les ingrédients qui l'empêcheraient de se craqueler à

la cuisson. Le bronze devait être porté exactement à la bonne température, faute de quoi il s'y formerait des grumeaux. Pour toutes ces raisons mais aussi à cause des dimensions de son ouvrage, Léonard de Vinci n'avait jamais pu réaliser son bronze équestre de Lodovico Sforza, duc de Milan. Et pourtant, Vinci savait couler le bronze, fort de son apprentissage chez le grand orfèvre florentin Andrea del Verrocchio. En protestant qu'il ne faisait pas métier de fondeur de bronze, Michel-Ange ne disait que la stricte vérité. Sans doute avait-il étudié un peu la technique au Jardin de Saint-Marc, mais sa seule réalisation du genre en 1506 était un *David* d'un mètre vingt de hauteur que lui avait commandé le maréchal français Pierre de Rohan quatre années plus tôt[1]. Bref, il n'était guère plus bronzier que fresquiste.

Mais il en allait de même que pour la chapelle Sixtine : Jules II n'était pas homme à s'émouvoir de broutilles telles que le manque d'expérience d'un fournisseur. Il voulait sa statue, et Michel-Ange, qui ne se fût pas risqué à fuir son maître une seconde fois, se vit attribuer un atelier situé derrière San Petronio et se mit à l'ouvrage. Il s'agissait là à l'évidence d'une mise à l'épreuve, non tant de son talent de sculpteur que de sa loyauté envers le pape.

Il y passa une année de misère. Il souffrait beaucoup, logé dans un taudis encombré, de devoir partager son lit avec trois autres hommes. Le seul vin que l'on trouvait à Bologne était mauvais et cher. Et ce climat ! « Depuis que je suis ici, se plaignait-il au début de l'été, il n'a plu qu'une fois, et la chaleur est telle

1. Cette œuvre, terminée à peu près en même temps que son illustre et grandiose modèle de marbre, fut expédiée en France, où l'on perd sa trace. On peut craindre qu'elle n'ait subi le sort commun de la statuaire métallique : être fondue en temps de guerre pour faire des canons.

que je ne l'aurais pas crue possible en quelconque endroit de la terre. » Il croyait toujours qu'on en voulait à sa vie. Peu après son arrivée, il écrivait à son frère Buonarroto : « Il pourrait arriver quelque accident qui détruirait tout pour moi. » Son probable ennemi, Bramante, se trouvait toujours à Bologne, et il se faisait la réflexion que, tant que la cour papale y séjournerait aussi, les fabricants de dagues et de poignards ne risquaient pas de chômer. Bologne était infestée de bandes de truands et de partisans incontrôlés du clan Bentivoglio, alors en exil. Partout du danger, de la violence ; non, la ville n'était pas sûre.

Au bout de deux mois, première visite papale à l'atelier pour surveiller l'avancement du modèle d'argile. Michel-Ange écrivit à Buonarroto « Aie soin de prier Dieu pour moi que tout aille bien, car si tout réussit, j'ai l'espoir de rentrer dans les bonnes grâces du pape. » Cette faveur recouvrée signifiait pour lui qu'il pourrait à nouveau songer au tombeau.

La besogne de la statue commençait mal. Michel-Ange espérait pouvoir la couler pour Pâques, mais il renvoya deux de ses aides à peu près au moment de la visite du pape, et le travail s'en trouva ralenti d'autant. Ces deux-là se nommaient Lapo d'Antonio, un sculpteur sur pierre, et Lodovico del Buono, dit Lotti, orfèvre de son état. Le plus jeune, Lapo, le sculpteur florentin, avait le don d'exaspérer son patron. « C'est un bon à rien sournois qui n'a pas fait ce que je lui demandais. » Il ne lui pardonnait pas de faire courir dans Bologne le bruit d'une collaboration à parts égales entre eux. Cette revendication d'un statut d'égalité pouvait cependant se comprendre par leur âge : les deux aides avaient en effet dix ans de plus que leur maître, et Lotti avait fait ses classes chez le grand Antonio del Pollaiulo. Certes, Michel-Ange les tenait en haute estime, et il allait avoir du mal à se passer de leur expérience et de leur savoir-faire. Mais

il pensait que Lapo avait une mauvaise influence sur Lotti et l'avait perverti. C'est pourquoi il se sépara des deux hommes. Si l'on se souvient que ces trois-là devaient par surcroît partager le même lit, on imagine combien l'atmosphère du petit atelier de San Petronio devait être pesante.

La situation de Michel-Ange à Bologne allait encore se détériorer. Lapo et Lotti renvoyés, le Saint-Père décampa à son tour, en prétextant que l'air de Bologne ne lui valait rien. Comme pour lui donner raison, une épidémie de peste se déclara aussitôt, suivie d'une période d'émeutes populaires. Le pape étant loin, le clan Bentivoglio et sa clique, enhardis, tentèrent de reprendre le pouvoir. Michel-Ange, que l'odeur de la poudre mettait ordinairement en fuite, fut bien obligé de rester dans son atelier, à portée des violents combats qui éclataient sans cesse derrière les remparts. Il se doutait que les Bentivoglio, une fois revenus dans la place, regarderaient d'un mauvais œil le sculpteur attitré de leur pire ennemi. En fait, ils furent battus et refoulés en quelques semaines, et se retournèrent alors directement contre Jules II, qu'ils essayèrent de faire empoisonner – sans plus de succès.

Après quelque six mois d'efforts, début juillet 1507, Michel-Ange fit un premier essai en bronze de la statue colossale. Cette tentative échoua à cause d'une mauvaise fusion du métal, si bien que la statue, libérée de sa gangue d'argile, montrait bien des pieds et des jambes, mais pas de tronc ni de bras, et encore moins de tête. Le refroidissement du four et son démontage prirent une semaine avant que l'on puisse procéder à la récupération du métal, qui fut cassé et refondu pour un second essai. Le sculpteur incrimina l'un de ses nouveaux aides, Bernardino d'Antonio, lui reprochant, « soit par ignorance, soit par accident », d'avoir mal géré la montée en température du four. Il claironna si aigrement cet échec dans tout Bologne

que le pauvre garçon, mort de honte, n'osa plus se montrer. Le second moulage fut le bon, et les six mois suivants furent consacrés aux finitions et aux retouches. Puis le sculpteur prépara le porche de San Petronio à l'érection de la statue. Triomphe personnel pour Michel-Ange : son œuvre, qui pesait près de cinq tonnes pour quatre mètres de hauteur, était la plus grande statue réalisée dans le genre depuis l'Antiquité. Elle égalait en fait par ses dimensions la statue équestre de Marc Aurèle qui se dressait devant la basilique de Saint-Jean-de-Latran, laquelle servait de référence absolue pour toutes les statues de bronze. Il infligeait en outre un cinglant et glorieux démenti à tous ses détracteurs de l'an passé et s'en félicitait en ces termes dans une lettre à Buonarroto : « Tout Bologne pensait que je ne pourrais en venir à bout. » Il est donc permis de penser qu'il était rentré dans les bonnes grâces du pape. Sa tâche n'était pas terminée qu'il correspondait déjà en ce sens avec ses deux alliés et protecteurs à Rome, Giuliano da Sangallo et le cardinal Alidosi, leur faisant part de son espoir de reprendre le projet du tombeau.

Ce travail de moulage et de fonderie l'avait épuisé. « Je vis ici dans le plus grand abattement et dans la plus grande fatigue. Je ne fais que travailler nuit et jour. J'ai enduré, et endure encore un tel épuisement que je crois que si je devais recommencer ce travail je n'y survivrais pas. » (Lettre à Buonarroto.) Il ne rêvait que de rentrer à Florence, qui n'était qu'à quatre-vingts kilomètres, derrière la chaîne des Apennins. Les ordres du pape mettaient sa patience à rude épreuve : il fallait qu'il demeurât à Bologne jusqu'à l'installation complète de la statue au-dessus du porche de l'église, les astrologues du Vatican ayant calculé la date la plus favorable, soit février 1508. Il n'aurait la permission de rentrer chez lui qu'après, non sans avoir honoré de sa présence la réception d'usage, préparée par ses aides.

5

La détrempe

« Ce jour, le 10 de mai 1508, moi, Michel-Ange, sculpteur, ai reçu en acompte de Notre Très Saint Père Jules II cinq cents ducats pontificaux pour salaire de la peinture du plafond de la chapelle Sixtine, à quoi je vais travailler dès aujourd'hui. »

Cette note personnelle date d'un mois à peine après son arrivée à Rome. Un contrat pour la décoration de la voûte avait été rédigé par le confident et ami du pape, le cardinal Alidosi, dont les bons offices tempéraient les relations entre le caractériel Jules II et son non moins caractériel sculpteur. Il était resté en relation épistolaire constante avec Michel-Ange tout le temps de l'exécution de la statue, allant jusqu'à superviser lui-même son érection sur le porche de San Petronio. Satisfait de l'opération bolonaise, Jules II avait laissé son homme de confiance régler les détails de cette nouvelle et importante commande.

Ce contrat ne nous est pas parvenu, mais l'on sait que le sculpteur Michel-Ange (comme il ne manquait jamais de se présenter lui-même) devait recevoir une somme totale de trois mille ducats pour les fresques du plafond, le triple de ce qu'il avait touché pour la statue de Bologne. Trois mille ducats représentaient une jolie somme, le double de ce que Ghirlandaio avait gagné pour les fresques de la chapelle Tornabuoni à Santa Maria Novella. C'était environ trente fois ce qu'un artisan quelconque, un orfèvre par exemple, pouvait espérer gagner en un an. C'était pourtant bien

moins que le défraiement naguère proposé pour le tombeau. Il devrait prélever sur cette somme le prix des fournitures – pinceaux, pigments, mais aussi des cordes et des planches pour construire les échafaudages. Il lui faudrait en plus prévoir le salaire de ses aides ainsi que l'aménagement de sa maison de la piazza Rusticucci, où il devait les loger. Tous ces faux frais allaient promptement grignoter ses émoluments. Sur les mille ducats encaissés en paiement de la statue en bronze de Jules II, une fois payés les assistants, les matériaux et le logement, il lui était resté le maigre bénéfice de quatre ducats et demi. Et si la statue ne lui avait pris que quatorze mois, il fallait s'attendre à passer bien plus de temps pour achever la voûte de la chapelle Sixtine.

Il n'attaqua pas la peinture proprement dite dès le mois de mai. Une fresque de cette importance nécessitait un long travail de préparation et de conception avant qu'on y donne le premier coup de pinceau. L'art de la fresque était très prisé à cause de cette difficulté d'exécution. Ces obstacles sans nombre sont d'ailleurs à l'origine de l'expression italienne *stare fresco*, « être dans de beaux draps ». Bien d'autres artistes que Vinci (dont on connaît l'échec retentissant avec *La Bataille d'Anghiari*) s'étaient trouvés dans ces beaux draps-là devant leur mur ou leur voûte à décorer. Giorgio Vasari, fresquiste aguerri pour sa part, avait coutume de dire que, si la plupart des peintres pouvaient réussir la peinture à l'huile ou à la tempera, bien peu d'élus triomphaient de la fresque. Cet art, professait-il, était « le plus viril, le plus sûr, le plus affirmé et le plus durable de tous les autres procédés ». Son contemporain Giovanni Paolo Lomazzo considérait lui aussi la fresque comme un travail d'homme, laissant la détrempe « aux petits jeunes gens efféminés ».

La technique qui consiste à peindre sur du plâtre mouillé existait déjà en Crète deux mille ans avant

l'ère chrétienne, et plus tard les Étrusques puis les Romains l'utilisèrent pour décorer des parois ou des tombes. Mais c'est au XIII^e siècle, en Italie centrale, que la fresque se répandit, accompagnant dans les grandes villes un essor de l'architecture sans précédent depuis l'Empire romain. Rien qu'à Florence, on ne compte pas moins de neuf églises importantes construites ou mises en chantier dans la seconde moitié de ce siècle. Dans l'Europe du Nord, où la fièvre de bâtir avait également sévi, on ornait les flamboyantes cathédrales gothiques de tapisseries et de vitraux, mais l'Italie ne voulait que la fresque. Les collines qui entourent Florence et Sienne fournissaient en abondance les matériaux nécessaires, chaux, marbre et sable, ainsi que les terres et les minéraux dont on extrayait les pigments. Ainsi, de même que le cépage sangiovese se prête à faire du chianti, les fresques sont adaptées aux étés toscans, secs et brûlants.

La technique de la fresque que connaissait la Renaissance n'avait pas changé depuis les Étrusques et les Romains. Elle avait évolué vers 1270, non pas à Florence mais à Rome, grâce au peintre Pietro dei Cerroni (surnommé Cavallini, « petits chevaux »). Cavallini connut une longue et prospère carrière de fresquiste et de mosaïste et vécut cent ans, bien que, dit-on, il ne se fût jamais couvert la tête en hiver. Son style et sa technique influencèrent le premier grand peintre fresquiste de la Renaissance, un Florentin, Giovanni Cenni di Pepi, plus connu sous le sobriquet peu flatteur de Cimabue (« tête de bœuf ») que lui avait valu sa laideur. Giorgio Vasari le saluait en ces termes : « Il est la cause principale de la rénovation des arts de la peinture. » Cimabue s'était rendu célèbre à Florence par ses fresques et par d'autres travaux picturaux exécutés dans les églises nouvellement bâties comme Santa Trinita et Santa Maria Novella. En 1280, à Assise, il peignit ses deux chefs-d'œuvre, les cycles

de fresques des églises supérieure et inférieure de San Francesco. Il avait près de lui un jeune peintre, fils de paysan, qui l'assistait dans son travail et finit par l'éclipser, Giotto di Bondone. Giotto réalisa à son tour des fresques à San Francesco après la mort de Cimabue et finit par s'installer dans la maison-atelier de son défunt maître, à Borgo Allegri, « la rue joyeuse », ainsi nommée en souvenir de l'exubérante liesse populaire qui avait accompagné la présentation solennelle d'une peinture de Cimabue au roi Charles d'Anjou. Giotto transmit à de nombreux élèves ce que Cimabue lui avait enseigné. L'un des plus talentueux, Puccio Capanna, en mourut avant l'âge car, d'après Vasari, « il avait épuisé ses forces au travail de la fresque ». Cet art ne pardonnait pas aux faibles.

La technique en était aussi simple à concevoir que terrible à appliquer. *Fresco* signifie « frais », le peintre ne devant travailler que sur du plâtre frais, c'est-à-dire mouillé. Le secret résidait dans une préparation minutieuse et une gestion du temps rigoureuse. Sur un fond de plâtre sec, on gâchait à la truelle une couche d'un bon centimètre d'*intonaco*. Ce support perméable, une pâte lisse composée de chaux et de sable, buvait les pigments et les conduisait dans le substrat de plâtre, où ils se fixaient en séchant.

On reportait le tracé du dessin sur ce support humide à l'aide du carton, cloué à la paroi. Comme un pochoir. Le transfert pouvait s'opérer de deux manières : soit par le procédé du *spolvero*, qui consistait à perforer le carton de milliers de coups d'épingle en suivant les lignes à tracer, puis à projeter une poussière de charbon qui allait imprimer le tracé sur le mur. On pouvait aussi imprimer le tracé perforé au tampon. La seconde méthode, de loin la plus rapide, consistait à enduire de craie les lignes du dessin, puis à perforer le carton selon ces lignes avec un poinçon, dont la pointe conduisait la poussière de craie jusque

dans le support frais. Le travail de peinture proprement dit pouvait alors commencer.

Cette science de la fresque s'appuyait sur quelques applications chimiques simples. Le fameux *intonaco* n'est autre que de l'hydroxyde de calcium. On l'obtenait en calcinant de la chaux ou du marbre dans un creuset – et il ne faut pas chercher ailleurs la raison de la disparition de tant de marbre antiques. L'acide carbonique se transformait à la chaleur en une poudre blanche, la chaux vive ou oxyde de calcium, que l'on « éteignait » en l'additionnant d'eau, la transformant en hydroxyde de calcium, l'ingrédient magique des fresquistes de la Renaissance. Mêlée à du sable fin et appliquée en couche sur un mur, elle passait alors graduellement par d'autres états physico-chimiques. L'eau, bien sûr, s'évaporait. Se combinant au dioxyde de carbone de l'atmosphère, l'oxyde de calcium formait du carbonate de calcium, le composant principal de la chaux et du marbre. C'est ainsi qu'en un temps assez bref la pâte étalée sur le mur par le plâtrier redevenait pierre, emprisonnant les pigments dans des cristaux de carbonate de calcium. Les fresquistes n'avaient donc recours qu'à l'eau pour diluer leurs pigments, là où, dans la technique de la détrempe ou tempera, on utilisait divers excipients – du jaune d'œuf, de la colle, de la gomme adragante et même du cérumen. La caractéristique de la fresque, c'est que les pigments y sont juste fixés par l'*intonaco*.

Pour ingénieux qu'était le procédé, il réservait au peintre d'amères déconvenues. Le principal obstacle était le temps de réalisation, car l'*intonaco* n'attendait pas. Selon les conditions atmosphériques, il pouvait rester humide pendant douze à vingt-quatre heures tout au plus. Passé ce délai, le plâtre n'absorbait plus les pigments. Le fresquiste ne travaillait donc que par *giornata,* « journée de travail », soit la besogne qu'il pouvait accomplir en une journée. Les

immenses surfaces que constituaient les murailles et les voûtes à décorer étaient divisées en *giornate*, dont le nombre pouvait aller d'une douzaine à plusieurs centaines, leur taille et leur géométrie pouvant varier du tout au tout, selon le cas. Ghirlandaio, par exemple, avait divisé la vaste chapelle Tornabuoni en deux cent cinquante de ces unités, ce qui revient à dire que lui-même et ses aides arrivaient à exécuter en une journée une surface d'un peu moins de deux mètres carrés, l'équivalent d'une grande toile.

Il résultait de cette contrainte que le fresquiste travaillait toujours contre la montre, ce qui faisait la spécificité du métier, contrairement au peintre de toiles ou de panneaux, qui pouvait se permettre toutes les libertés dans le rythme de son ouvrage et avait toujours la ressource de retoucher son œuvre s'il s'était montré paresseux ou négligent. Titien est connu pour avoir fignolé toute sa vie, revenant sans cesse sur la peinture faite pour ajouter ou corriger, jusqu'à concurrence parfois de quarante ajouts de couleurs ou de vernis, qu'il estompait ensuite avec le doigt afin de restituer à l'ensemble le mouvement de l'exécution spontanée.

Ces accommodements sans fin avec le temps n'étaient point ici permis à Michel-Ange. Certains fresquistes avaient pris l'habitude de travailler un pinceau dans chaque main, afin d'aller plus vite, les teintes sombres d'un côté, les claires de l'autre. On disait qu'Amico Aspertini possédait les pinceaux les plus véloces. Il avait débuté en 1507 avec les fresques de l'une des chapelles de l'église San Frediano, à Lucques. Il peignait des deux mains en même temps – c'était sa spécialité –, ses pots de couleur accrochés à sa ceinture. D'après Vasari, « il semblait être le diable de San Maccario, avec tous ces pots accrochés à lui, et en le voyant travailler ainsi, ses lunettes sur le nez, même les pierres riaient ».

Il fallut tout de même plus de deux ans au rapide Aspertini pour venir à bout de la chapelle de San Frediano, qui était un bien plus petit bâtiment que la chapelle Sixtine. Et Ghirlandaio, malgré le nombre de ses aides, avait mis cinq ans à décorer Tornabuoni, chapelle qui elle aussi offrait beaucoup moins de surface que la Sixtine. Michel-Ange a bien dû réaliser que l'œuvre à venir allait consumer beaucoup de ses années.

La première opération fut de déposer le plâtre endommagé sur lequel Piermatteo d'Amelia avait peint. Il était dans certains cas possible de peindre une nouvelle fresque par-dessus l'ancienne en recourant à la technique dite *martellinatura*, de *martello*, « marteau ». On piquait entièrement la fresque existante avec la panne d'un marteau afin de permettre l'adhérence d'une nouvelle couche de plâtre sur cette surface rendue rugueuse. Michel-Ange n'eut pas à piquer longtemps, car toute la couche du ciel étoilé s'effondra d'un coup.

Débarrassée de l'ancienne fresque, la voûte fut recouverte d'une sous-couche de plâtre de treize millimètres d'épaisseur, l'*arriccio*, destinée à combler les trous et à aplanir les irrégularités afin de préparer la surface à recevoir l'*intonaco*. Il fallut déblayer des tonnes de gravats et apporter dans la chapelle d'innombrables sacs de sable et de chaux pour mélanger l'*arriccio*.

Ce travail de maçonnerie harassant et déterminant fut confié par Michel-Ange à un compagnon florentin, Piero Rosselli, celui-là même qui l'avait défendu contre les insinuations de Bramante. Bon architecte et sculpteur, âgé alors de trente-quatre ans, il était parfaitement qualifié pour ce que lui demandait son ami. Car les deux hommes étaient très proches et Rosselli, dans ses lettres, appelait Michel-Ange *charisimo fratello*, « très cher frère ». Il reçut fin juillet quatre-vingt-cinq ducats pour sa peine, au terme de trois mois d'efforts, pour lui et son équipe de plâtriers.

Pour détruire et évacuer ce firmament de plâtre, il fallait dresser un échafaudage surmonté d'une plate-forme permettant aux ouvriers de circuler aussi vite que possible d'une extrémité de la chapelle à l'autre. Cette structure devrait évoluer dans un espace de treize mètres de largeur sur trente-neuf de longueur et hisser les fresquistes à dix-huit mètres. Elle serait de plus mobile, car nul centimètre de la voûte ne devait échapper au pinceau des artistes. Ce qui était bon pour les plâtriers l'était pour les peintres, Michel-Ange et ses compagnons hériteraient-ils donc tout naturellement de l'échafaudage de Rosselli. Encore fallait-il en dresser les plans et le construire. Les quatre-vingt-cinq ducats de Rosselli furent sérieusement entamés par l'achat du bois nécessaire.

Les fresques n'allaient jamais sans échafaudages. En général, on se contentait, surtout pour les peintures murales, de l'agencement le plus courant, celui qu'utilisaient les maçons : une structure reposant au sol, complétée par des plates-formes, des rampes et des échelles. C'est sans doute à l'aide d'échafaudages semblables, bâtis entre les ouvertures, que le Pérugin, Ghirlandaio et leurs aides avaient réalisé les premières peintures murales de la Sixtine. Pour le plafond, il en allait tout autrement. Il fallait à la fois atteindre dix-huit mètres en hauteur et laisser de la place sur les côtés pour que les offices puissent être assurés normalement. C'était le seul obstacle à l'érection d'un échafaudage classique, reposant sur le sol, et qui donc interdirait l'usage du sanctuaire.

Mais le cahier des charges ne s'arrêtait pas là. Il fallait considérer la solidité de la structure mais aussi la surface utile qu'elle pouvait offrir aux équipes et à leur matériel – seaux d'eau, lourds sacs de sable ou de chaux et encombrants cartons qu'il faudrait dérouler et appliquer sur le plafond. Et puis, ne pas oublier la sécurité. La grande hauteur sous voûte constituait

un sérieux risque d'accident du travail. L'exercice de la fresque était parfois meurtrier, en témoigne le décès de Barna da Siena, peintre du XIVe siècle, tombé d'une hauteur de trente mètres alors qu'il peignait une *Vie du Christ* dans la collégiale de San Giminiano.

L'échafaudage que requérait la chapelle Sixtine ne relevait pas du savoir-faire d'un *pontarolo* – tel était le nom de ce charpentier spécialisé – ordinaire. Les compétences de Piero Rosselli lui permettaient de s'en occuper, car il possédait le métier d'ingénieur en plus de ses autres talents. Il avait inventé un ingénieux mécanisme de poulies et de bras de levage pour sortir de l'Arno, deux ans auparavant, un bloc du marbre promis à Michel-Ange. Cependant, le pape imposa immédiatement Donato Bramante. Cette exigence, qui introduisait son ennemi dans la place, déplut souverainement à Michel-Ange, quoiqu'elle dût par la suite tourner à la déconfiture pour l'architecte, qui se révéla incapable de concevoir un projet réalisable. Celui-ci avait songé à une solution inédite : suspendre des plates-formes à des cordes ancrées dans le plafond, ce qui imposait de faire des trous de scellement dans la voûte. Ce dispositif présentait l'avantage de laisser le sol complètement dégagé, mais posait à Michel-Ange l'insoluble problème des trous à reboucher après dépose des cordes. Avec une certaine mauvaise foi, Bramante assura qu'il verrait cela par la suite, et qu'il n'y avait pas d'autre solution.

Le sculpteur vit dans cette bourde une nouvelle preuve de l'impéritie de son rival. Il dit clairement au pape que l'invention de Bramante ne pouvait pas fonctionner et s'entendit répondre qu'il n'avait qu'à construire lui-même l'échafaudage comme il l'entendrait. Ainsi le souci des plans de l'ouvrage vint-il s'ajouter à ses nombreuses préoccupations.

Même s'il ne possédait pas l'expérience de Bramante en ces matières, Michel-Ange avait toujours été

passionné par l'ingénierie et la construction, comme en témoigne le projet de pont sur le Bosphore conçu lors des jours sombres de l'année 1506. Par comparaison, jeter un pont dans la chapelle Sixtine semblait un jeu d'enfant. Il dessina donc une sorte de passerelle, ou plutôt une succession de marches formant un arc dont les culées se situaient à la hauteur des fenêtres. On perça les trous de scellement, profonds de près de quarante centimètres, juste au-dessus de la plus haute corniche, qui surplombait la frise des trente-deux papes. De fortes équerres y furent ancrées, dispositif connu en argot de métier sous le nom de *sorgozzoni* (littéralement, « coups portés à la gorge »). De ces équerres s'élançaient les arches de bois qui enjambaient le vide, épousant le profil de la voûte en ménageant, par les marches qui les constituaient, autant de petites plates-formes permettant aux plâtriers et aux peintres de circuler et de travailler. Cette construction occupait une moitié de la longueur totale de la chapelle. La première moitié du travail achevée, Rosselli démonta l'échafaudage et le reconstruisit dans la partie restant à traiter. Michel-Ange devait procéder de même.

Solution élégante dans son économie et sa simplicité, cet échafaudage devait se révéler en outre bien plus économique à réaliser que celui de Bramante. Condivi affirme que, lorsque la construction fut achevée, il resta une grande quantité de corde, Michel-Ange n'ayant pas l'usage de ce qu'avait acheté Bramante pour ses plates-formes. Le sculpteur en fit cadeau au « pauvre charpentier » qui avait prêté la main à la construction. Celui-ci la revendit aussitôt et convertit le produit de cette vente en dot pour marier ses deux filles, ajoutant ainsi une touche de romantisme à la revanche de Michel-Ange sur Bramante.

Le sol de la chapelle restant praticable, la vie ordinaire s'y poursuivit durant tout l'été 1508, Rosselli et ses compagnons, en haut, remplaçant le vieux plâtre

par du neuf, et les offices religieux se déroulant en bas comme de coutume. Cependant, un mois s'était à peine écoulé que Rosselli et son équipe furent pris à partie à cause des nuisances qu'occasionnait leur travail. Paride de Grassi, homme à tout faire de la Sixtine, venait d'être nommé *magister cæremoniarum* du sanctuaire, c'est-à-dire maître des cérémonies pontificales. De Grassi était issu de la petite noblesse de Bologne, et son rôle consistait à veiller au bon déroulement des messes et des cérémonies. Il vérifiait que l'autel était bien garni de chandeliers et l'encensoir de charbon ardent. Il surveillait de près les officiants pendant la messe, au cas où ceux-ci n'auraient pas respecté les rites.

Atrabilaire et impatient, il était fort vétilleux. Si le sermon d'un prêtre ou ses cheveux étaient trop longs à son goût, il sévissait. Même sort pour le fidèle qui se trompait de chaise ou, ce qui était fréquent, qui faisait du bruit. Personne n'échappait à son œil impitoyable, pas même le pape, dont les foucades l'exaspéraient souvent, bien que dans ce dernier cas il eût soin de taire sa désapprobation.

Le soir du 10 juin, de Grassi remonta de son bureau, situé au sous-sol, pour s'apercevoir que l'on ne saurait chanter les vêpres de cette veille de Pentecôte à cause de la poussière que produisaient les ouvriers. « Sur la corniche du haut, écrit-il dans son journal, les travaux se poursuivaient dans une poussière considérable, et les ouvriers n'obéissaient point quand on leur demandait de cesser, ce dont les cardinaux se plaignirent. J'ai moi-même tancé plusieurs de ces hommes, et ils n'ont pas cessé. J'en ai appelé au pape, qui m'a fait grief de ne pas avoir insisté auprès d'eux et a plaidé en faveur des travaux. Sur quoi Sa Sainteté a dépêché deux chambellans, qui ont ordonné aux ouvriers de laisser là leur ouvrage, ce qui fut obtenu à grand-peine. »

S'il se trouvait qu'ils troublaient les vêpres, c'est que Piero Rosselli et ses compagnons travaillaient bien tard dans la soirée, car on chantait vêpres au coucher du soleil. À la mi-juin, le soleil ne se couche pas avant neuf heures. Si Jules II défendait les ouvriers, comme de Grassi le remarque aigrement, c'est qu'il était d'accord, d'où l'aplomb avec lequel les plâtriers avaient tenu tête aux cardinaux et au maître de cérémonie.

Le temps leur était compté. Il fallait que l'*arriccio* fût totalement sec avant qu'on pût y appliquer l'*intonaco*, ne serait-ce que parce que l'odeur d'œuf pourri que dégageait l'*arriccio* humide passait pour être néfaste à la santé des peintres, surtout dans un espace confiné. Il pouvait s'écouler plusieurs mois, si le temps était mauvais, avant que l'on puisse passer au travail de la fresque proprement dit. Ce que Rosselli avait dans l'idée, à la demande conjointe du pape et de Michel-Ange, sans doute, c'était de terminer l'*arriccio* le plus vite possible afin qu'il pût sécher dans l'air sec des mois d'été. Michel-Ange désirait aussi probablement commencer la peinture avant la mauvaise saison. Ce travail était quasi impossible dans les températures glaciales qu'un vent du sud, la tramontane, apporte en Italie après avoir balayé les Alpes. Sur un *intonaco* trop froid, voire gelé, les pigments ne prenaient pas, et s'écaillaient.

Si Rosselli ne terminait pas la préparation de la voûte pour octobre ou novembre, le travail de Michel-Ange serait remis à février. Exigeant et impatient comme il l'était, le pape n'admettrait pas ce retard. Voilà pourquoi, tout l'été 1508, Rosselli et son atelier travaillèrent d'arrache-pied jusque tard dans la nuit, dans le fracas des masses et des burins qui noyait les chants liturgiques montant du rez-de-chaussée.

6

Le dessin

L'esquisse de Michel-Ange pour la nouvelle fresque progressait parallèlement à l'évacuation de l'ancienne, celle de Piermatteo d'Amelia. Il suivait les directives que le pape lui avait données pour la composition de son sujet. Ce plan d'ensemble était-il l'œuvre de Jules II lui-même, ou celui-ci avait-il eu recours à un avis autorisé? Michel-Ange avait noté qu'il travaillait « selon les termes et les modalités » convenus avec le cardinal Alidosi, ce qui laisse supposer que le prélat était partie prenante dans le projet.

Il était d'usage que le commanditaire d'une œuvre en déterminât le sujet. C'est ainsi que peintres et sculpteurs, considérés comme des artisans, ne faisaient que suivre les instructions précises de celui qui payait. Un bon exemple nous est donné par le contrat passé entre Ghirlandaio et Giovanni Tornabuoni pour la commande d'un important cycle de fresques. Tornabuoni, un riche banquier, avait rédigé un contrat spécifiant dans les moindres détails ce qui devait apparaître sur les murs de la chapelle qui porte son nom à Santa Maria Novella. Presque rien n'était laissé à l'imagination de l'artiste. Non seulement les sujets étaient imposés, mais aussi leur ordre et leur emplacement sur le mur, et leur taille. On lui dictait les couleurs à utiliser, et même le jour où le travail devrait commencer. Tornabuoni avait commandé un grand nombre de figures de toutes sortes, des oiseaux et d'autres animaux. Ghirlandaio, en artisan zélé, se mit

bien volontiers au service des desiderata de son commanditaire, et son œuvre fourmille de vie, à telle enseigne que, selon les termes de l'historien de l'art Bernard Berenson, elle ressemble « à des pages de magazine illustré ». Ghirlandaio y a même mis une girafe. Cette bête exotique a dû être peinte d'après nature, car en 1487, les jardins de Laurent de Médicis abritaient une girafe qui, mal adaptée à l'étroit espace vital dont elle disposait à Florence, finit par s'assommer contre une poutre et par en mourir.

L'artiste du temps de Michel-Ange n'a rien à voir avec la figure romantique du génie solitaire qui tire de son imaginaire des œuvres personnelles, sans égard pour les contingences du marché et les désirs de son commanditaire. Il faut attendre le XVIIe siècle pour voir un peintre comme Salvatore Rosa, né en 1615, refuser avec hauteur les consignes qu'on prétendait lui donner et répondre à l'un d'entre eux, un peu trop précis dans ses ordres : « Adressez-vous à un maçon, ces gens-là travaillent sur commande. » Mais en 1508 l'artiste, comme le maçon, travaille à façon.

C'est donc sans surprise qu'au printemps 1508, Michel-Ange s'est vu présenter par le pape un plan de décoration détaillé de la chapelle Sixtine. Jules II avait dans l'esprit tout autre chose que le simple ciel étoilé de d'Amelia. Il voulait les douze apôtres au-dessus des fenêtres et le reste du plafond rempli d'entrelacs formés de cercles et de carrés. Il semble que Jules II ait beaucoup apprécié ce genre de motifs géométriques, repris des plafonds romains comme celui de la villa d'Hadrien à Tivoli, qu'on avait redécouverte avec passion dans la seconde moitié du XVe siècle. Il avait commandé cette année-là des décorations semblables à deux autres artistes : l'une au Pinturicchio sur la voûte du chœur de Santa Maria del Popolo, récemment achevée par Bramante, l'autre sur le plafond de la chambre de la

Signature au Vatican, où il voulait installer sa bibliothèque.

Michel-Ange produisit diligemment plusieurs projets dans le style géométrique, désireux qu'il était de plaire au pape. Sans doute en panne d'inspiration, il sollicita probablement l'aide du Pinturicchio. Bernardino di Betto, quoique ivrogne, était l'un des fresquistes les plus aguerris de Rome. Il est plus connu sous le sobriquet du Pinturicchio, c'est-à-dire « celui qui peint richement », car son style est en effet très orné et chargé. À cinquante-quatre ans, il a décoré nombre d'églises dans toute l'Italie, et a sans doute même travaillé sous la direction du Pérugin aux murs de la chapelle Sixtine. Le Pinturicchio ne s'est pas mis à l'ouvrage à Santa Maria del Popolo avant septembre 1508, mais il a certainement passé l'été à dessiner esquisses et motifs, dont Michel-Ange a pu faire son profit. En effet, ses premiers croquis pour le plafond de la Sixtine ont un air de ressemblance très net.

Pour autant, le résultat de ses efforts ne le satisfaisait pas. Ce qui l'arrêtait, c'était le peu de figures humaines qu'il avait à créer – juste douze apôtres –, lui dont c'était le sujet de prédilection. Il eut beau ajouter des anges et des cariatides, on était encore loin du compte. Où étaient ces nus puissants, souples et noueux de *La Bataille de Cascina*? Les figures de héros et de lutteurs dont il avait rêvé naguère d'orner le tombeau du pape? Ce projet l'inspirait si peu... Le cœur n'y était plus.

Jules II avait fini par s'habituer aux doléances de l'artiste, il ne fut donc pas surpris de voir celui-ci revenir à la charge au début de l'été. Jouissant maintenant de son franc-parler devant Sa Sainteté, il lui objecta que le projet papal allait avoir l'air d'une *cosa povera*, une « chose pauvre », sinon une pauvre chose. Pour une fois, le pontife se rendit sans combattre, il se contenta de hausser les épaules, nous dit Michel-Ange,

et lui donna licence de réaliser un projet de son cru. « Il m'a donné un nouvel engagement pour faire ce que je voulais. »

L'annonce de ce blanc-seing a dû en laisser plus d'un sceptique. Un pape, donner carte blanche à un simple artiste, fût-il de la trempe de Michel-Ange, pour la décoration du premier sanctuaire de la chrétienté ? Voilà qui, à tout le moins, sortait de l'ordinaire. L'usage était de demander la caution des docteurs en théologie sur le contenu des scènes représentées. La pertinence sans défaut des scènes murales de la Sixtine, par exemple, ce parallèle savant entre la vie de Moïse et celle du Christ, n'était pas le fait de peintres ignorant le latin et la théologie. Les devises en latin qui courent au-dessus des fresques furent rédigées par le secrétaire pontifical, le clerc Andreas Trapezuntius, et le merveilleux érudit Bartolomeo Sacchi (dit Platina), premier conservateur de la bibliothèque vaticane, était là lui aussi pour renseigner les fresquistes. Mais si quelqu'un était qualifié pour s'occuper de ces questions d'iconographie, c'était bien le prieur général des augustins, Egidio Antonini, dit Egidio de Viterbe (sa ville natale). Il était l'un des plus savants érudits de la péninsule, et possédait le latin, le grec, l'hébreu et l'arabe. Mais c'est surtout par ses prêches enflammés qu'il s'était rendu fameux. Il clouait littéralement ses auditeurs sur place, avec son physique lugubre d'oiseau noir, son teint blafard, barbe de jais et crinière en friche, et ses yeux de feu. Son éloquence tenait même le pape en haleine, quoique celui-ci fût coutumier des petites siestes de sermon. Ce prédicateur à la voix d'or se faisait le propagandiste du pape. Les voûtes de la chapelle Sixtine ayant aussi pour fonction de publier la gloire du règne pontifical, Egidio s'ingéniait à débusquer dans l'Ancien Testament des références prophétiques à Jules II, tour de passe-passe apologétique dans lequel il excellait.

Mais quelle qu'en pût être la paternité, le choix des motifs de la voûte devait *in fine* être approuvé par le théologien officiel du Vatican, le *hæreticae pravitats inquisitor* ou Grand Inquisiteur. En 1508, la fonction était tenue par un dominicain, Giovanni Rafanelli, et d'ailleurs, cet office semblait promis à rester l'apanage des dominicains. Leur piété avait inspiré ce jeu de mots : ce sont les *Domini canes,* « les chiens du Seigneur ». Ils assumaient les basses besognes de la papauté depuis des siècles, collecter l'impôt, faire fonctionner l'Inquisition. L'un d'entre eux, Torquemada, est passé à la postérité pour avoir brûlé plus de deux cents hérétiques en Espagne lors de la remontée en puissance de cette institution, à partir de 1483.

Les prédicateurs de la Sixtine étaient choisis par Rafanelli, dans les attributions duquel entraient aussi la censure des sermons et la répression des propositions entachées d'hérésie. Quiconque avait l'honneur d'y prêcher, se nommât-il Egidio de Viterbe, devait soumettre au censeur le texte écrit de sa prédication. Rafanelli avait même le pouvoir d'interrompre un sermon, voire de déloger de la chaire un orateur qui se fût permis des libertés critiques. Paride de Grassi l'assistait dans cette tâche, et l'on sait sa sourcilleuse vigilance en ces matières.

L'œuvre à venir de Michel-Ange était donc à la merci de ces gardiens de l'orthodoxie. Rafanelli n'est sans doute pas intervenu directement dans le processus de création, mais il est certain que l'artiste lui a soumis les thèmes de son travail, et sans doute aussi des cartons ou des esquisses à divers stades d'achèvement. Michel-Ange, peu enclin à taire ses récriminations, n'a cependant pas eu à se plaindre de cette censure. Ce fait, joint à l'existence de plusieurs détails révélateurs des fresques, incite à croire que Jules II avait véritablement laissé à l'artiste les coudées franches.

De tous les peintres de son temps, il était sans doute le plus apte à concevoir un ample et complexe ensemble pictural. Il avait reçu pendant six ans les leçons de grammaire, mais non de latin, d'un maître d'Urbino, foyer intellectuel important de l'époque, qui enseignait aux enfants des riches Florentins et Romains. Au Jardin de Saint-Marc, où il était entré à quatorze ans pour apprendre la sculpture, il avait eu de prestigieux maîtres de mathématiques et de théologie. Aigles parmi ces aigles, deux éminents philosophes de ce temps y professaient : Marsilio Ficino, chef de l'Académie platonicienne, traducteur en latin de Platon et des gnostiques, et Giovanni Pico della Mirandola[1], philologue, kabbaliste et auteur du *Discours sur la dignité de l'homme*.

Quel fut le degré d'intimité de Michel-Ange avec tous ces doctes personnages ? Ascanio Condivi dit simplement que l'une des seules œuvres de jeunesse du sculpteur qui nous soient parvenues, *La Bataille des Centaures* (un bas-relief en marbre), fut exécutée sur les conseils d'Angelo Ambrogini, autre maître du Jardin de Saint-Marc. Plus connu sous son nom d'auteur, Politien, Ambrogini, homme de vaste savoir, avait, à l'âge de seize ans, traduit en latin les quatre premiers chants de l'*Iliade*. Laurent de Médicis avait eu, pour son école, toutes les exigences ! Politien « aimait beaucoup [le jeune artiste] et l'exhortait à l'étude, ce qui n'était pas nécessaire, il lui donnait des explications, lui suggérait des sujets » (Condivi). Nous n'en savons pas plus sur les relations du savant et de l'apprenti sculpteur. Il demeure certain que Michel-Ange possédait assez d'instruction pour maîtriser la conception d'un ouvrage comme celui qu'il avait entrepris.

Sans doute a-t-il repris goût à son travail durant l'été 1508, alors que le dessin s'en précisait. Un

1. Pour les Français, Marsile Ficin et Pic de La Mirandole.

brouillon prenait forme, mille fois plus ambitieux que le motif géométrique de cercles et de carrés, un brouillon où s'épanouissait le talent de l'artiste pour la figure humaine, comme dans *La Bataille de Cascina*. Mais trois mille six cents mètres carrés de voûte sont bien autre chose à peindre que le mur plat de Florence. En plus de la voûte proprement dite, la fresque devrait couvrir les quatre pendentifs d'angle, secteurs où l'arrondi du plafond, à chaque coin, rejoint le mur vertical, et huit autres surfaces de transition, les voûtains, formées par la projection conique des baies sur la voûte. Il faudrait enfin songer à faire courir la fresque sur les quatre « lunettes » surmontant les fenêtres : bref, traiter plusieurs pans de muraille grands et petits, à la géométrie malcommode, certains plats, d'autres incurvés : autant de contraintes pour Michel-Ange.

La voûte construite par Baccio Pontelli en blocs de tuf était quasi dépourvue d'ornements sculptés. Michel-Ange demanda à Rosselli de faire disparaître les rares moulures ou abaques de chapiteau en feuilles d'acanthe sur les pendentifs et les lunettes. Il recréa ensuite une structure architecturale imaginaire rythmant sa fresque, corniches, pilastres, nervures, consoles, cariatides et niches, tout cela n'étant pas sans rappeler le fameux mausolée papal. Ce décor se nommait *quadratura* ; vu du sol, il donnait l'illusion d'une riche décoration en volume, et il présentait l'avantage d'intégrer toutes les surfaces architecturales dans un ensemble pictural que l'on pouvait subdiviser selon les nécessités du sujet.

Michel-Ange avait prévu de peindre neuf panneaux rectangulaires le long de la voûte, délimités par des balustres en trompe-l'œil imitant le marbre, et séparés du reste de la fresque par une corniche. Sous cette corniche, des personnages siégeant sur des trônes occuperaient des niches. Ces trônes étaient un vestige

du projet initial, qui prévoyait de faire figurer les douze apôtres à cet emplacement. Sous les trônes, au-dessus des fenêtres, tympans et lunettes offraient encore à la base de la voûte autant de secteurs à remplir.

Ayant conçu le cadre, Michel-Ange choisit les sujets. Le thème des douze apôtres, tiré du Nouveau Testament, semble avoir été vite rejeté au profit de scènes de l'Ancien Testament. Sur les trônes, douze prophètes prirent la place des apôtres, ou plus exactement sept prophètes du Livre saint et cinq sibylles de la mythologie païenne. Des épisodes de la Genèse occupaient les neuf panneaux centraux de la voûte. Sur les lunettes et les tympans figuraient les ancêtres de Jésus, sujet assez original, et quatre autres scènes de l'Ancien Testament sur les pendentifs d'angle, dont le *David et Goliath*.

Les représentations tirées de la Bible abondaient dans l'iconographie et la statuaire, et Michel-Ange en connaissait beaucoup d'exemples, en particulier les bas-reliefs sculptés par le Siennois Jacopo della Quercia sur la massive porte centrale de San Petronio à Bologne. Ils furent exécutés en pierre d'Istrie entre 1425 et 1438, année de la mort du sculpteur. Sur cette Porta Magna, cette Grande Porte, on peut admirer *L'Ivresse de Noé*, *Le Sacrifice de Noé*, *La Création d'Ève* et *La Création d'Adam*.

Ces bas-reliefs sont contemporains de l'exécution des portes de bronze du baptistère de Florence par Lorenzo Ghiberti, et représentent les mêmes scènes de l'Ancien Testament. Michel-Ange vouait une admiration sans bornes à ce travail de Ghiberti, qu'il nommait « la porte de paradis », et il semble qu'il ait tout autant prisé celui de della Quercia. Il avait pu voir ces bas-reliefs une première fois en 1494, et les revit tout à loisir en 1507 lors de l'érection de la statue en bronze, juste au-dessus de la Porta Magna. Le souvenir de ces œuvres était encore tout frais, et les neuf tableaux de

la Genèse qu'il a conçus pendant l'été 1508 pour les fresques de la chapelle Sixtine s'en inspirent clairement. Cette parenté corrobore l'assertion de Michel-Ange selon laquelle il a « fait ce qui lui plaisait ».

Cette scénographie biblique révèle la formidable ambition artistique de son auteur. Elle se compose de plus de cent cinquante unités picturales et met en scène trois cents personnages. Ayant dédaigné la « pauvre chose » suggérée par le pape, il ne pouvait moins faire que de s'atteler à un projet titanesque, même s'agissant d'un homme dont la prodigieuse force de travail était connue.

7

Les aides

Vers la fin mai 1508, les moines de Saint-Juste-aux-Murs, à Florence, reçurent une lettre de Michel-Ange. Frère Jacopo di Francesco appartenait à l'ordre des gesuati, fondé en 1367, à ne pas confondre avec les jésuites. Leur monastère était le plus beau de Florence, agrémenté d'un jardin délicieux et de peintures du Pérugin et de Ghirlandaio. C'était une véritable ruche, les gesuati, à l'inverse des dominicains, ayant conservé la règle du travail manuel. Les moines s'activaient à la distillation de parfums et à la préparation de remèdes, et un four de verrier situé au-dessus de la salle capitulaire permettait la fabrication de vitraux. D'une grande qualité esthétique et technique, ces vitraux étaient très recherchés dans toute l'Italie.

Mais les frères de Saint-Juste étaient plus célèbres encore pour les pigments qu'ils produisaient. À Florence, on ne voulait que de ces pigments-là, surtout les bleus. L'azur et l'outremer avaient attiré à Saint-Juste-aux-Murs des générations de peintres, et, parmi les plus récents, Léonard de Vinci. Son contrat de 1481 pour *L'Adoration des Mages* stipulait que les pigments devaient venir de Saint-Juste et de nulle autre provenance.

Il semble que Michel-Ange ait connu personnellement frère Jacopo. Il s'était probablement déjà adressé à lui pour sa *Sainte Famille*, commande d'Agnolo Doni, car on retrouve l'azurite des gesuati dans le ciel et, dans la robe de la Vierge, leur vif outremer. Il écrivit de

Rome à frère Jacopo pour lui demander des échantillons de divers bleus : « J'ai certaines choses à faire peindre dans cette ville », qui demandent « une certaine quantité d'azurite ».

L'expression « certaines choses à faire peindre » en dit long sur son état d'esprit, au début, par rapport au travail des fresques. Sa lettre à Fra Jacopo laisse entendre qu'il voulait déléguer une grande partie du travail à ses aides et à ses apprentis, comme le faisait Ghirlandaio. Il espérait encore se mettre à travailler au tombeau du pape, et il avait griffonné une note, dès son retour à Rome, pour se souvenir de demander une avance de quatre cents ducats d'or, à faire suivre de versements mensuels de cent ducats. Ces émoluments ne concernaient pas le plafond de la Sixtine mais bel et bien le mausolée. Voilà qui est bien dans la manière de Michel-Ange : au moment précis où Alidosi rédigeait le contrat pour la voûte, il ne rêvait que du tombeau monumental. C'est dans cet esprit qu'il avait amené à Rome avec lui le sculpteur Pietro Urbano, qui avait été son assistant à Bologne pour la statue de Jules II en bronze.

Cette même note personnelle nous apprend qu'il attendait l'arrivée de Florence d'un certain nombre d'aides, à qui il pouvait envisager de déléguer la plus grande partie des tâches à la chapelle Sixtine. N'eût-il pas délégué que ces aides lui eussent encore été nécessaires, car la fresque est toujours un travail collectif. En outre, il n'avait pas abordé cette discipline depuis vingt ans, on peut donc imaginer le besoin qu'il avait de compagnons à même de l'épauler dans les différentes opérations à venir.

De tempérament solitaire, Michel-Ange se méfiait ordinairement de ses collaborateurs, surtout après l'épisode de Bologne, qui s'était soldé par le renvoi de Lapo. Il chargea donc du recrutement de ceux-ci son plus vieil ami, Francesco Granacci, un peintre florentin.

Suprêmement difficile dans le choix de ses amis, il plaçait le jugement de Granacci au-dessus de tous les autres. « Il ne confiait à personne d'autre ses préoccupations touchant son travail ou ses idées sur l'art à cette époque. » (Vasari.) Les deux hommes avaient une longue histoire en commun, car tous deux avaient grandi via Benticcordi, dans le quartier de Santa Croce, puis étudié chez Ghirlandaio et au Jardin de Saint-Marc. Granacci, l'aîné des deux, était entré le premier en apprentissage chez Ghirlandaio, et c'est lui qui y avait entraîné Michel-Ange, déterminant en quelque sorte la future carrière de celui-ci.

Les premiers aides durent arriver à l'atelier de la piazza Rusticucci vers la fin du printemps, c'est-à-dire peu avant la démolition de l'ancien plafond au ciel étoilé. Bastiano da Sangallo, vingt-sept ans, le plus jeune membre de l'équipe, se trouvait sans doute déjà à Rome. On l'appelait Aristotile, à cause de sa supposée ressemblance avec le buste antique d'Aristote. C'était le neveu de Giuliano da Sangallo, et il n'était pas de meilleure recommandation pour Michel-Ange. Trop jeune pour avoir reçu l'enseignement de Domenico Ghirlandaio lui-même, celui-ci étant mort en 1494, il avait fait ses classes avec Ghirlandaio fils, Ridolfo, avant d'être admis dans l'atelier du grand rival de Michel-Ange, le Pérugin.

Il n'y avait pas fait long feu. En 1505, travaillant avec son maître à un ornement d'autel, il avait vu *La Bataille de Cascina* exposée à Santa Maria Novella. En comparaison, la peinture du Pérugin lui avait semblé banale et vieillotte. La manière du Pérugin avait été célèbre naguère pour son *aria angelica e molto dolce,* son « air angélique et très doux », mais Bastiano avait entrevu dans les corps musculeux de la *Bataille* l'avenir de la peinture. Enthousiasmé par le style novateur de Michel-Ange, il avait promptement déserté l'atelier du Pérugin et entrepris de copier le carton de son

nouveau maître[1]. La vogue que connaissait le Pérugin à Florence ne tarda pas à s'évanouir, et un an plus tard, à l'âge de cinquante-six ans, il quitta la ville pour n'y jamais revenir. C'était presque une allégorie : la suavité et la grâce du Quattrocento supplantées par les formes herculéennes du style nouveau.

Après avoir pris congé du Pérugin, Bastiano fut attiré par un autre rival de Michel-Ange. Étant venu vivre à Rome avec son frère Giovanni Francesco, un architecte qui s'occupait des carrières de pierres de taille et des fours à chaux pour la réfection de Saint-Pierre, il vint à l'architecture lui-même. Il commença avec son frère, et poursuivit avec Bramante, l'architecte qui, ironie du sort, avait été choisi de préférence à son oncle Giuliano. Michel-Ange ne prit pas ombrage de cette collaboration. Le jeune architecte, ne pouvant se prévaloir d'aucune expérience de la fresque, fut sans doute engagé par lui ès qualités. Il lui revenait d'intervenir sur les trompe-l'œil architecturaux des fresques.

Giuliano Bugiardini était un autre transfuge de l'atelier de Ghirlandaio. Contemporain exact de Michel-Ange, il était assez vieux pour avoir été l'apprenti de son premier maître à la chapelle Tornabuoni. Tout comme l'humble Granacci, Bugiardini ne risquait guère de faire de l'ombre à Michel-Ange. Ayant appris le métier aux côtés de Ghirlandaio, il devait savoir peindre, mais Vasari nous le montre un peu simplet, en tout cas peu inspiré : n'avait-il pas, le malheureux, portraituré Michel-Ange avec un œil au

1. Cette copie eut d'heureuses répercussions. Trente ans plus tard, les cartons du maître ayant disparu, Bastiano, sur les conseils de Vasari, exhuma son dessin pour en faire un tableau destiné au roi de France François Ier. C'est uniquement grâce à ce carton que nous pouvons nous faire une idée de *La Bataille de Cascina*.

milieu de la tempe ? On dit qu'il passa près d'une décennie à s'évertuer sur un projet de *Martyre de sainte Catherine* pour un ornement d'autel et qu'il finit par torcher son travail après que Michel-Ange lui eut expliqué la perspective.

Il en alla pour Bugiardini comme pour Granacci : Michel-Ange privilégia la personnalité au détriment de la valeur artistique. Bugiardini faisait preuve, nous dit Vasari, « d'une certaine bonté et d'une simplicité de mœurs qui excluait l'envie et la malignité », à telle enseigne que son patron le surnommait Beato (« l'heureux », ou « le joyeux »), ce qui renvoyait peut-être malicieusement au surnom d'un autre peintre, au talent incommensurable, Fra Angelico, que l'on nommait également Beato Angelico.

Agnolo de Donnino venait de l'atelier de Cosimo Rosselli, avec qui il avait été très ami jusqu'à la mort de ce dernier, à l'âge de soixante-huit ans. À quarante-deux ans, il était le plus vieux des compagnons, et avait sans doute débuté avec Rosselli dès 1480, à quatorze ans. On peut donc penser qu'il avait œuvré aux murs de la chapelle Sixtine avec son maître. Agnolo jouissait pour sa part d'une expérience récente dans la discipline, ayant exécuté plusieurs fresques à San Bonifazio, un hospice récemment fondé à Florence. Travailleur acharné, il ne cessait de reprendre ses esquisses, ce qui explique que, n'ayant plus le temps de les exécuter, il était mort dans la misère. On l'appelait *il Mazziere,* « le joueur de cartes », ce qui laisse entrevoir une raison supplémentaire à la lenteur de son travail et à son impécuniosité. Mais comment ne pas lui prêter un caractère sociable et joyeux, aux côtés du sybarite Granacci et de Bugiardini à l'heureuse nature...

Le quatrième larron dont parle Granacci, Jacopo di Sandro, se faisait également appeler Jacopo del Tedesco, c'est-à-dire « Jacopo de l'Allemand », quoique

son père eût été connu sous le patronyme très italien de Sandro di Chesello. Il venait lui aussi de l'atelier de Ghirlandaio. On sait peu de chose du début de sa carrière, quoiqu'il ait dû peindre depuis au moins dix ans. Granacci ne l'appelle jamais que par son prénom, ce qui semble indiquer qu'il était aussi familier de Michel-Ange que les trois autres. Contrairement aux autres cependant, il exprima une exigence : avant de faire le voyage pour Rome et d'aider à la chapelle, « Jacopo voudrait qu'on lui dise clairement combien il va être payé », écrit Granacci.

La vérité est que chacun toucherait la maigre somme de vingt ducats, avec le droit d'en conserver dix à titre de défraiement pour être venu à Rome dans le cas où la collaboration envisagée tournerait court. L'offre était tout sauf alléchante. Michel-Ange avait versé à Lapo d'Antonio, son aide à Bologne, un salaire de huit ducats par mois. Vingt ducats, c'était ce que gagnait en deux mois un artisan qualifié. La modicité de la somme incite à penser que Michel-Ange n'avait pas l'intention de garder ses aides jusqu'à la fin du projet, lequel allait vraisemblablement demander plusieurs années de travail. Il voulait sans doute utiliser leurs compétences pour mettre le travail en chantier, puis les remplacer par de la main-d'œuvre meilleur marché dès que possible.

On comprend donc mieux le souci de Jacopo del Tedesco. Quitter Florence représentait un sacrifice, c'était se couper des chances offertes par le marché du travail pour aller faire l'exécutant à Rome parmi d'autres, mal payé, et sans doute pour peu de temps.

Pourtant, Jacopo fit litière de ses réticences car, au cours de l'été 1508, le voilà à pied d'œuvre avec ses compagnons. Michel-Ange et lui-même n'auraient pas assez de toute leur vie pour le regretter. Francesco Granacci arriva sur leurs talons pour prendre les rênes des affaires de Michel-Ange.

8

La maison Buonarroti

De son défunt père, Michel-Ange n'avait guère reçu en héritage que l'hypocondrie, la complaisance envers soi-même et la naïve certitude de se croire issu d'une vieille famille de la noblesse, en l'espèce – le sculpteur y croyait aveuglément –, la maison princière de Canossa. Ce n'était pas rien : la maison de Canossa s'enorgueillissait de descendre de Mathilde, comtesse de Toscane, femme remarquable, érudite et jouissant d'une grande fortune, qui parlait couramment l'italien, le français et l'allemand, correspondait en latin, collectionnait les manuscrits rares et possédait toute l'Italie centrale. Épouse de Godefroy le Bossu jusqu'à la mort de ce dernier, elle vécut dans son château de Reggio de Calabre jusqu'à sa fin, en 1115, ayant légué à l'Église les immenses territoires qu'elle avait possédés. Michel-Ange conservait dans ses archives une lettre du comte de Canossa, son contemporain (personnalité de bien mince envergure comparée à Mathilde), dont la suscription disait : *Al messer Michelle Angelo Buonarroti de Canossa,* suggérant habilement un lien de parenté avec l'artiste.

Sur le tard, le sculpteur affirmait que le seul but de sa vie avait été de restituer à la famille Buonarroti sa grandeur d'antan. À supposer que ce fût vrai, cet effort n'a pu manquer d'être continuellement sapé par les excentricités de ses quatre frères, et par celles de son père, Lodovico. Et pourtant, c'est Lodovico qui avait d'abord tremblé pour l'honorabilité du nom

quand Michel-Ange avait fait part de son intention de devenir artiste. Condivi nous rapporte que lorsqu'il s'exerçait, tout enfant, au dessin, « il était souvent battu au-delà du raisonnable par son père et ses oncles paternels, lesquels, fermés à la noblesse et à la grandeur de l'amour de l'art, le tenaient en grande mésestime et redoutaient son entrée dans leur famille ».

Le déplaisir de Lodovico à constater qu'il y avait un artiste parmi eux s'explique par l'opinion, alors répandue, que la peinture n'était pas un métier honorable. Touchant de près aux métiers manuels, les peintres étaient au mieux considérés comme des artisans, se situant dans la hiérarchie sociale au même échelon que les tailleurs ou les cordonniers. Ils étaient la plupart du temps de bien petite extraction. Andrea del Sarto était le fils d'un tailleur, et le père d'Antonio del Pollaiuolo élevait des poulets, comme le révèle l'étymologie dans l'un et l'autre cas[1]. Andrea del Castagno était au départ berger, ainsi que Giotto lorsqu'il fut découvert par Cimabue.

À cause de ses prétentions nobiliaires, Lodovico avait donc rechigné à mettre son fils en apprentissage chez un peintre par peur de se déclasser, le peintre, illustre, se nommât-il Domenico Ghirlandaio. Car il est exact que ce dernier, tout en créant la plus grande fresque du Quattrocento, se procurait un revenu de complément en effectuant des tâches utilitaires de barbouillage domestique.

En 1508, ce n'est plus Michel-Ange mais bien ses frères qui écornèrent la réputation du clan, en particulier Buonarroto et Giovansimone, trente et un et vingt-huit ans. Déclassés, ces deux-là l'étaient pour de bon, trimant à de basses besognes lainières chez le drapier Lorenzo Strozzi. Quelle humiliation pour

1. Respectivement du latin *sartor,* « tailleur d'habits », et de l'italien *pollo,* « poulet ».

Michel-Ange! Il leur avait promis, l'an passé, de leur acheter un fonds de commerce, non sans leur conseiller, intelligemment, de se former au métier afin de réussir dans leur entreprise le moment venu. Mais les deux frères n'étaient plus hommes à s'en contenter : ils voulaient que Michel-Ange les établisse à Rome. C'est dans cette idée que, dès le début de l'été, Giovansimone se mit en route vers le sud. Il avait eu des velléités de voyage à Bologne l'année d'avant, mais Michel-Ange avait réussi à le tenir à distance avec des histoires de peste et d'émeutes, non dénuées de fondement comme on l'a vu. Mais cette fois, impossible de l'arrêter.

Il faut imaginer ce que Rome pouvait représenter aux yeux de Giovansimone. Son grand frère y était proche du pape. Qu'attendait-il de Michel-Ange, au juste ? Florence, enrichie par l'industrie et le négoce de la laine, était une ville prospère. Rome n'était pas du tout une ville marchande, et offrait peu de débouchés. Prêtres, pèlerins et prostituées, sa population était composite, mais fermée. Sous le pontificat de Jules II, la ville attirait les peintres et les architectes, mais Giovansimone n'y pouvait prétendre. Agité, ambitieux, instable, il avait du mal à s'appliquer à quoi que ce fût. Il était encore célibataire, vivait au foyer paternel, aux crochets de sa famille, avec qui il ne manquait pas de se quereller.

Sa visite à Rome, bien évidemment, ne lui profita nullement et importuna son aîné, qui en était aux croquis et esquisses de mise en place pour le plafond de la Sixtine et n'avait pas de temps à perdre. Pour aggraver son cas, Giovansimone était vite tombé très malade, et Michel-Ange craignit un moment la peste. « Je crois qu'il devrait sans délai rentrer à Florence s'il suit mon conseil, écrivit-il à Lodovico, car l'air de Rome ne lui vaut rien. » Le mauvais air de Rome, voilà qui allait beaucoup servir par la suite pour écarter les importuns.

Guéri, Giovansimone rentra à Florence, selon le vœu de son frère. Il n'avait pas tourné les talons que Buonarroto annonçait sa visite. Il avait déjà fait deux fois le voyage de Rome, dix ans auparavant, au moment où Michel-Ange sculptait sa *Pietà*, et la ville lui avait plu puisqu'il espérait pouvoir s'y établir – ou, plus exactement, s'y faire établir par son frère. Déjà, au début de 1506, il lui avait écrit en ce sens. Michel-Ange avait été plutôt dissuasif : « Je ne saurais ni quoi chercher ni quoi trouver », lui répondit-il.

Buonarroto, plus digne d'intérêt que l'autre frère, était le préféré de Michel-Ange. Celui-ci lui écrivait plus fréquemment, sous la noble suscription « Buonarroto di Lodovico di Buonarrota Simone ». Tout le temps qu'il passa à Rome, il écrivit régulièrement à Buonarroto ou à son père, qui conservait précieusement les missives signées « Michel-Ange, sculpteur à Rome ». Il n'existait pas de service des postes en Italie à cette époque, les lettres étaient donc acheminées vers Florence soit par des amis ou des voyageurs, soit par le convoi de mulets qui partait de Rome chaque samedi matin. Le courrier du sculpteur lui était adressé non pas à son domicile mais chez son banquier, Balduccio, où il allait le récupérer. Il aimait recevoir des nouvelles de chez lui, et faisait souvent remontrance à Buonarroto de sa paresse épistolaire.

L'aîné réussit à empêcher son cadet d'entreprendre le voyage à Rome en le persuadant qu'il lui serait plus utile à Florence, où il pourrait gérer les affaires de son frère, par exemple, ou acheter pour la lui envoyer une once de rouge de laque, résine obtenue à partir de la fermentation d'une racine. Pour Buonarroto, il en alla de son rêve romain comme du projet de négoce de laine, on verrait plus tard.

Michel-Ange, en cet été 1508, n'avait pas que le souci de ses frères. La nouvelle du décès de son oncle Francesco, frère aîné de son père, celui-là même qui

le battait lorsque sa vocation d'artiste s'était déclarée, lui était parvenue en juin. Il était mort au terme d'une vie plus ou moins ratée. Changeur de monnaies de son état, il exerçait son office sur un éventaire à côté d'Orsanmichele, ou, en cas d'intempéries, sur un coin de table dans l'échoppe d'un tailleur d'habits. Il avait épousé une certaine Cassandra à peu près au moment où Lodovico épousait la future mère de Michel-Ange, après quoi les deux frères avaient réuni leurs ménages dans la même maison. Francesco disparu, Cassandra annonça son intention de récupérer sa dot, par les voies de droit s'il le fallait. Il devait y en avoir pour quatre cents ducats.

Celle qui lui avait servi de mère de remplacement les attaquait donc en justice... Quelle trahison pour Michel-Ange! Et quel coup bas financier pour son père! Cette dot, Lodovico ne se faisait pas faute de vouloir la garder, mais l'évidence était là: il avait le droit contre lui, et sa belle-sœur allait gagner. À Florence comme partout, la dot revenait automatiquement à l'épouse en cas de décès du mari, afin de rendre possible un second mariage si la veuve le souhaitait. À son âge, Cassandra avait peu de chances de retrouver un homme qui voulût bien d'elle, et la perspective d'une vie indépendante l'attirait sans doute plus que celle qu'elle eût continué à mener chez les Buonarroti. Elle était restée, depuis onze ans, la seule femme de la maisonnée, et la disparition de son mari la libérait de l'obligation de cohabiter plus longtemps avec sa belle-famille.

Il n'était pas rare que l'on se chicanât pour des histoires de dot, et la loi donnait ordinairement gain de cause aux veuves. Lodovico informa donc Michel-Ange que s'il ne voulait pas hériter des dettes de son oncle, en particulier la dot de Cassandra dès qu'elle l'aurait réclamée, il lui fallait refuser la succession.

La visite et la maladie de Giovansimone, la mort de son oncle et l'action en justice de sa tante, voilà qui

venait se mettre en travers des efforts de Michel-Ange pour créer ses sujets et organiser le travail de son atelier. Giovansimone à peine remis sur pied, voilà qu'un autre tombait malade. En plus d'Urbano, le sculpteur avait amené avec lui de Florence un aide nommé Piero Basso, dont le nom signifie « bas sur pattes ». Vieil employé de la famille, il était à la fois charpentier et homme à toutes mains. Né à Settignano dans le bas peuple, il avait longtemps travaillé à la ferme des Buonarroti, supervisant diverses constructions, et faisait fonction d'intendant auprès de Lodovico. Dès avril, il se trouvait à Rome avec Michel-Ange pour travailler à l'échafaudage, peut-être aussi pour aider ponctuellement Rosselli à démolir le vieux plafond. Tout aussi indispensable à l'atelier, il assurait le service domestique, le train des affaires courantes et diverses courses en ville.

Basso, cependant, avait soixante-sept ans, et sa santé était chancelante. Il s'était durement ressenti du brûlant été romain, et avait dû s'aliter dès la mi-juillet, affreusement souffrant. Michel-Ange était bien sûr désolé de voir le vieil homme si mal en point, mais aussi consterné par l'annonce de son retour définitif à Florence, dès que son état le lui permettrait. Voici qu'à son tour, bien malgré lui, le fidèle Basso le trahissait.

« J'ai à t'apprendre, écrivit-il, courroucé, à Buonarroto, que Piero Basso est tombé malade et s'en est allé d'ici mardi dernier, malgré moi. Cela m'a abattu, à la fois parce qu'il me laisse seul et parce qu'il se pourrait bien qu'il mourût en chemin. » Il demande à son frère de trouver un remplaçant à Basso, « car je ne saurais demeurer seul, et que, par surcroît, on n'arrive à trouver personne qui soit de confiance ».

Il n'était pas seul, bien sûr, Urbino et les quatre autres aides étaient avec lui à Rome. Mais il ne pouvait se passer d'avoir à la maison quelqu'un qui en réglerait les affaires courantes et assurerait les corvées

domestiques : acheter des provisions, préparer les repas, rendre la vie de l'atelier aussi confortable que possible. Heureusement, Buonarroto trouva un jeune garçon, dont le nom s'est perdu, pour remplir tous ces offices. Tous les peintres et les sculpteurs employaient dans leur atelier un jeune factotum, le *fattorino,* qui était nourri et logé en guise de salaire. Ce qui est étonnant, c'est qu'un presque enfant eût fait seul sans encombre le voyage. Manifestement, Michel-Ange ne voulait autour de lui que des Florentins, se défiant de tous les Romains, jusqu'au *fattorino.*

Celui-ci ne faisait que précéder de quelques jours une autre recrue. Quelque temps auparavant, Michel-Ange avait reçu une offre de services d'un certain Giovanni Michi, qui était disponible et prêt à faire tout ce qu'on lui demanderait, pourvu que ce soit « utile et honorable ». Le sculpteur répondit par retour de courrier, mais à Buonarroto, le chargeant de retrouver l'homme. Ce qui fut fait : Buonarroto confirma les dires de Michi et informa son frère que celui-ci se mettrait en route sous trois ou quatre jours, le temps de régler quelques affaires qui lui restaient à Florence.

On sait peu de chose de Michi. En 1508, il travaillait à San Lorenzo, peut-être aux fresques du transept nord, c'est donc qu'il avait reçu une formation de peintre, et n'était pas sans relations dans le milieu artistique de Florence. C'est le seul de ses aides que ni Michel-Ange, ni Granacci d'ailleurs, ne connussent pas déjà personnellement. On décida de lui donner sa chance, et c'est ainsi qu'il arriva à Rome vers la mi-août pour compléter l'équipe.

À la mi-juillet, alors que le pauvre Piero Basso repartait pour Florence, Michel-Ange reçut une lettre de son père. Lodovico, renseigné par Giovansimone, s'inquiétait pour son second fils, dont le cadet lui avait décrit les crises d'anxiété et les habitudes de travail décousues. Il regrettait que Michel-Ange ait accepté

cette tâche titanesque, craignant, disait-il, pour sa santé. « Il me semble que tu travailles trop », et : « J'ai compris que tu ne vas pas bien et que tu es malheureux. Je voudrais que tu puisses éviter ces grandes entreprises, car quand on est malheureux et soucieux, on ne fait rien de bon. »

Il avait raison, bien sûr, mais le projet de la chapelle Sixtine était déjà en route, et il n'y avait plus moyen de l'« éviter ». Laissant les aides s'installer, Granacci retourna à Florence acheter de nouveaux échantillons de pigments. Avant de se mettre en route, il versa à Rosselli le solde de ce qui lui était dû. La dépose de l'ancien plafond et la pose du nouveau plâtre étaient achevées. En moins de trois mois, Rosselli et ses aides avaient construit un échafaudage, cassé trois mille six cents mètres carrés de plâtras et reposé un *arriccio* complet. Ils avaient travaillé à un rythme surhumain. La chapelle Sixtine était prête à recevoir ses fresques.

9

Les réservoirs du grand abîme

L'art de la fresque exigeait de nombreux prépara-
tifs, et aucun n'était plus important que les cartons
d'exécution et de mise en place du dessin sur la
paroi. Avant de songer à donner le premier coup de
pinceau sur la voûte, Michel-Ange devait finaliser les
centaines d'esquisses au moyen desquelles il définirait
les attitudes complexes de ses sujets et la scénogra-
phie de l'ensemble. L'expression de chaque visage, le
mouvement des mains, tout exigeait six ou sept
études de détail, ce qui impliquait l'exécution de plus
de mille dessins pour la réalisation des fresques. Leur
taille variait, du menu griffonnage, croquis rapide que
l'on nommait *primo pensieri,* « premières pensées »,
aux douzaines d'études plus grandes que nature où
chaque détail était travaillé.

Il subsiste à peine soixante-dix de ces dessins, qui
furent réalisés selon plusieurs techniques, y compris
celle de la pointe d'argent. Michel-Ange avait appris
cette technique, qui consiste à graver à l'aide d'une
pointe sur un papier enduit d'un médium, dans l'ate-
lier de Ghirlandaio. Ce médium était fait de plomb
blanc et de très fine poudre d'os liés à la colle. La sur-
face, égratignée par le tracé, retenait dans les lignes
d'infinitésimales particules d'argent déposées par la
pointe. Ces particules noircissaient rapidement à l'air,
ce qui matérialisait en gris le tracé du dessin. Ce pro-
cédé étant minutieux et lent, Michel-Ange exécutait ses
croquis rapides au fusain et aux pigments de charbon,

travaillés à la plume et au pinceau. Il dessinait aussi au propre à la sanguine, ce nouveau crayon brun rougeâtre fait de poudre d'hématite, dont Léonard de Vinci avait lancé l'usage dix ans auparavant dans ses études pour *La Cène*. Ce crayon tendre faisait merveille pour le rendu des détails, et sa couleur chaude prêtait aux visages une gamme d'expressions dont témoignent les apôtres de Vinci. Michel-Ange a tiré un parti éblouissant de cette expressivité de la sanguine dans le modelé des muscles, toujours anatomiquement juste.

Il s'était mis aux dessins en même temps que Rosselli attaquait l'ancien plafond. Ce cycle d'études préparatoires s'acheva probablement fin septembre, soit quatre mois plus tard. Il avait mis le même temps à préparer ainsi *La Bataille de Cascina,* pourtant sans commune mesure par ses dimensions. Pour ces dessins de la Sixtine, il va garder l'habitude d'exécuter études et cartons au fur à mesure des besoins – et souvent à la dernière minute. Dessin, carton, transfert, peinture, il enchaînait tout le processus du travail de la fresque pour une partie donnée, puis retournait à sa planche à dessin pour passer à la suivante.

Il fut prêt à commencer à peindre la première semaine d'octobre. Un cordier reçut cette même semaine trois ducats en paiement d'une livraison à la chapelle de corde et de toile.

Tendue sous l'échafaudage, cette toile recueillait les projections de peinture, protégeant ainsi le précieux sol de marbre des taches et des coulures. Elle avait aussi pour effet de cacher à la vue des curieux d'en bas la réalisation du travail en cours, discrétion à laquelle Michel-Ange tenait par-dessus tout. Il avait quelque raison de craindre les réactions du public, se souvenant que, la statue tout juste sortie de l'atelier, on avait jeté des pierres à son *David*. En 1505, il avait entouré son carton pour *La Bataille de Cascina* d'une égale discrétion, n'entrouvrant la porte de sa chambre

de Sant'Onofrio qu'à de rares intimes, triés sur le volet. On peut penser que cette consigne du secret pesait également sur l'atelier de la piazza Rusticucci, personne n'étant admis à entrevoir les dessins sauf ses aides et le pape. Il ne voulait dévoiler son œuvre devant les Romains qu'une fois celle-ci achevée.

Chaque matin, Michel-Ange et ses aides grimpaient à une échelle de douze mètres puis, parvenus à la hauteur des fenêtres, prenaient pied sur la plus basse planche de l'un des arcs. Encore six mètres à gravir sur les arcs avant d'atteindre le haut de la voûte. Peut-être avaient-ils prévu des rambardes de sécurité, et la toile tendue sous l'échafaudage offrait une dernière sauvegarde en cas de chute. Outils et matériaux devaient sans doute joncher, çà et là, les plates-formes en escalier : pinceaux, sacs de chaux et de sable, peinture, seaux d'eau, tout cela ayant été hissé à l'aide de poulies. La lumière venait des fenêtres mais aussi des torches laissées par les hommes de Rosselli, qui avaient besogné si tard dans la nuit. L'immense surface gris-blanc de la voûte à peindre s'étendait, toute proche, au-dessus de leur tête.

Il fallait, chaque jour, commencer par appliquer l'*intonaco*. On devait sans doute confier à un ouvrier de Rosselli la tâche délicate de faire le mélange. Les peintres avaient appris à se servir du plâtre durant leurs années d'apprentissage, mais la plupart du temps, ils laissaient cette sale besogne aux *muratori,* les plâtriers. La chaux vive qu'ils utilisaient est une substance si corrosive qu'on en saupoudrait les cadavres afin de hâter leur décomposition (et combattre la pestilence des cimetières). Lorsqu'ils « éteignaient » cette chaux, l'oxyde de calcium dégageait une chaleur meurtrière le temps de la réaction chimique. La maîtrise de cette manipulation était essentielle, car la chaux mal éteinte pouvait ronger non seulement la fresque mais aussi la pierre du monument.

Une fois l'hydroxyde de calcium formé, il ne restait plus que des opérations de manipulation. Il fallait longuement travailler le mélange à la pelle afin d'en éliminer les grumeaux, puis à cette pâte lisse et fluide on mêlait du sable. Il fallait la tourner et retourner encore jusqu'à obtenir la consistance désirée, et ne jamais cesser de remuer le plâtre ainsi obtenu afin qu'il ne se craquelle pas en durcissant.

On appliquait l'*intonaco* à l'aide d'une truelle là où le peintre voulait intervenir. Après l'avoir étalé, l'ouvrier en essuyait la surface avec un chiffon, parfois un tampon de fibre de lin. Le but de l'opération était d'aplanir les marques de la truelle tout en laissant subsister un relief dans lequel la peinture pénétrerait plus intimement. Enfin, second essuyage de l'*intonaco* à l'aide d'un mouchoir de soie, afin d'ôter avec précaution les grains de sable de sa surface. Une heure ou deux après – le temps de reporter le dessin du carton –, l'*intonaco* était prêt à recevoir la peinture.

Michel-Ange a dû se cantonner au début à un rôle de contremaître, et déléguer l'ensemble des tâches aux uns et aux autres. Il a pu y avoir jusqu'à cinq ou six peintres à la fois sur l'échafaudage, deux d'entre eux broyant les pigments, d'autres déroulant les cartons, les autres enfin attendant le pinceau à la main. Ils travaillaient sur une construction à la fois confortable et rationnelle, sur laquelle ils se tenaient à hauteur d'homme sous la voûte (un peu plus de deux mètres) en presque tous ses points, ils pouvaient donc peindre debout, les bras levés et la tête légèrement en arrière.

L'image d'un Michel-Ange peignant les fresques allongé sur le dos relève donc du mythe, tout comme celle de Newton assis sous son pommier, mais les clichés ont la vie dure. Cette contrevérité s'est imposée à partir d'une phrase de la biographie *Michælis Angeli Vita*, écrite aux alentours de 1527 par l'évêque de Nocera, Paolo Giovio. Il décrit le peintre sur son

échafaudage par le terme *resupinus,* « penché en arrière ». Mais de mauvaises traductions ont abouti à « sur le dos ». Il est difficile d'imaginer que Michel-Ange et ses aides aient pu travailler ainsi, pour ne rien dire des plâtriers de Rosselli, qui, eux, auraient eu à déblayer des milliers de tonnes de gravats en rampant sur le dos, le nez sur le plafond. Il est certain que les obstacles et les soucis n'ont pas manqué à Michel-Ange dans son entreprise, mais l'échafaudage n'en faisait pas partie.

Les fresquistes ont progressé d'est en ouest, commençant du côté de l'entrée et allant vers le saint des saints, la partie réservée aux desservants de la chapelle papale. Mais ils n'ont pas d'emblée décoré la partie immédiatement au-dessus de la porte, ils ont commencé un peu en retrait, vers les deuxièmes fenêtres en partant de l'entrée. C'est ici que Michel-Ange a choisi de représenter le Déluge, chapitres six à huit de la Genèse.

En effet, l'emplacement, moins exposé aux regards, mais aussi la scène elle-même, relativement peu signifiante, ménageaient l'inquiétude de l'artiste quant à ses capacités et son expérience, étant moins susceptibles d'attirer l'attention critique, singulièrement celle du pape, qui trônait plus avant, au milieu du saint des saints. En second lieu, le sujet de ce « morceau », comme disent les peintres, lui procurait un certain enthousiasme, car il s'y sentait porté par des œuvres déjà accomplies, comme *La Bataille de Cascina.* Il avait tout cela en tête lorsque, vers la mi-août, il envoya de l'argent aux frères de Saint-Juste, à Florence, pour leur acheter du pigment azur – celui dont il allait faire les eaux du Déluge.

L'anecdote est connue : sa Création à peine achevée, Dieu regrettait déjà d'avoir suscité l'engeance humaine. Il décida donc d'en éradiquer l'espèce, foncièrement mauvaise, à l'exception d'un seul juste,

Noé, un cultivateur qui avait déjà atteint l'âge respectable de six cents ans. Il ordonna donc à Noé de construire une arche longue de trois cents coudées, large de cinquante et haute de trente. « Tu mettras l'entrée de l'arche sur le côté, tu lui feras un étage inférieur, un second et un troisième. » L'Éternel dit à Noé de faire monter dans l'arche un couple de toutes les espèces vivant sur la terre, y compris lui-même, son épouse, ses fils et belles-filles. Après quoi, dit le récit biblique, « tous les réservoirs du grand Abîme s'ouvrirent ».

Ce *Déluge* montre de nombreuses similitudes de figures et de mouvements avec *La Bataille de Cascina,* cette œuvre de jeunesse étant probablement encore très présente à l'esprit du peintre. Un grand nombre d'attitudes de la *Bataille* se retrouvent, à peine modifiées, dans *Le Déluge.* Cela semble tout naturel : Michel-Ange a voulu reprendre la recette de l'énorme succès qu'il avait connu trois années plus tôt, et s'épargner un peu du travail de conception que requérait *Le Déluge* par cette réutilisation. On reconnaît aussi, dans la figure de l'homme accroché en chien de fusil au bordage de la barque surchargée, un réemploi, à quinze ans de distance, de *La Bataille des Centaures.*

Comme ces deux œuvres de référence, *Le Déluge* présente une accumulation de corps humains. Il nous montre un lugubre paysage aquatique battu par les vents, que tentent de fuir des hordes humaines, hommes, femmes et enfants. Certains entreprennent en bon ordre de marche l'ascension d'une terre émergée (côté gauche du panneau), d'autres se massent sous une tente de fortune, juchés sur un îlot rocheux, d'autres encore, munis d'une échelle, prennent d'assaut l'arche qui dérive. De forme rectangulaire, celle-ci est déjà dans un plan éloigné, et l'on voit, sous le toit à pignon que décrit la Bible, le buste de Noé qui se penche à une fenêtre, fort barbu et vêtu de rouge, comme détaché du cataclysme qui l'environne.

À côté des corps noués et tordus en poses dramatiques qu'il aimait par-dessus tout dessiner, Michel-Ange nous montre des images plus humaines, celles de pauvres gens qui tentent de sauver quelques humbles effets : une femme a posé sur sa tête un tabouret retourné, sur lequel elle emporte des miches de pain, des pots de terre et un couteau de cuisine, deux hommes nus portent des ballots de vêtements et une poêle à frire. Ces scènes de sauvetage lui étaient familières, car il avait vu souvent le Tibre et l'Arno sortir de leur lit. Le Tibre, surtout, n'ayant pas de quais maçonnés, pouvait en quelques heures engloutir les terrains avoisinants sous plusieurs mètres d'eau. Le peintre avait lui-même vécu un tel sauve-qui-peut en 1506, des pluies torrentielles ayant fait grossir puis déborder le Tibre. Il déchargeait une cargaison de marbre dans le port de Ripa, à huit kilomètres en aval du Vatican, lorsque le fleuve avait submergé la barge et son chargement.

La fresque semble avoir connu des débuts difficiles, malgré le talent des aides, car sitôt le panneau terminé, il fallut en refaire une grande partie. Les retouches, que l'on nommait drôlement *pentimenti,* ou « repentirs », étaient toujours chose délicate. À l'huile ou à la détrempe, il suffit de repeindre par-dessus le morceau fautif, mais il en va tout autrement avec la fresque. Si le fresquiste s'aperçoit de son erreur avant le séchage de l'*intonaco*, il lui est possible de gratter le plâtre à cet endroit, d'en étaler une autre couche et de recommencer, sinon, il n'a d'autre ressource que de détruire toute la *giornata* au marteau et au burin. C'est précisément ce que fit Michel-Ange pour toute la partie gauche du *Déluge*, sur laquelle il cassa douze *giornate* de plâtre sec pour recommencer tout le travail. Pourquoi ? Soit il n'aimait pas ce qu'il venait de faire, soit, aguerri par plusieurs semaines d'expérience, il a voulu affiner sa technique. Il reste que c'est un mois de travail que l'on

a ainsi cassé et déblayé, et l'on imagine fort bien avec quel découragement.

Seul resta de cette destruction le groupe s'abritant sous la tente, ce sont par conséquent les personnages les plus anciens de la fresque. On y distingue la manière de plusieurs mains, ce qui prouve combien, à ce stade, Michel-Ange se reposait sur ses aides, mais il est impossible de savoir qui a peint quoi. Les deux seuls personnages qu'on puisse lui attribuer avec certitude sont le robuste vieillard qui se tient sur le bord de l'îlot à gauche et le jeune homme inanimé qu'il tient fermement embrassé.

Il fallut dix-neuf *giornate* pour mener à bien les repentirs, ce qui, une fois déduites les fêtes religieuses et les messes quotidiennes, représente quatre semaines de travail et mène à la fin de novembre, époque où les cardinaux revêtent leur pelisse fourrée et où les peintres doivent abandonner le pinceau pour un temps indéterminé.

L'exécution du *Déluge* a dû leur sembler très lente. Abstraction faite des repentirs, elle avait exigé vingt-neuf *giornate*. C'étaient là de petites journées de travail, représentant moins de deux mètres carrés réalisés, soit le tiers de ce que l'on avait journellement accompli dans la chapelle Tornabuoni. La plus grande *giornata* ne faisait qu'un mètre de hauteur sur un et demi de longueur, on était donc loin des rythmes de production qu'avait tenus l'atelier de Ghirlandaio.

Il faut y voir l'effet du manque d'expérience de Michel-Ange, certes, mais aussi le nombre de personnages qui figurent dans ce *Déluge*. Or, représenter le corps humain exige infiniment plus de temps que n'en prend un paysage, et combien plus encore pour un peintre féru d'exactitude anatomique et de poses originales… Et que dire du rendu des visages! Pour les formes simples, drapés, bras, jambes, la méthode de transfert du dessin par report direct à la pointe à

travers le carton pouvait convenir. Mais pour les traits d'un visage, tous les fresquistes adoptaient la méthode plus lente et plus précise du *spolvero*, c'est-à-dire le report du dessin à travers les perforations du carton par saupoudrage au noir de charbon. Eh bien, pour la totalité du *Déluge,* l'équipe des fresquistes avait opté pour cette seconde méthode.

Le très pieux Michel-Ange ne manquait pas d'interpréter les catastrophes naturelles comme des punitions divines, et son Dieu était un Dieu de colère. Bien des années auparavant, des pluies d'automne diluviennes s'étaient abattues sur Rome et Florence, causant bien des dégâts. C'était, disait-il, « en punition de nos péchés ». D'où lui venait donc cette disposition apocalyptique, qui trouve à s'exprimer dans *Le Déluge?* Peut-être en partie de l'influence qu'avait eue sur son impressionnable jeunesse le moine Girolamo Savonarole.

Ce personnage est resté dans les annales pour le fameux « bûcher des vanités » qu'il avait allumé au milieu de la piazza della Signoria, cet holocauste d'objets et de symboles du luxe, les « vanités », entassés sur dix-huit mètres de hauteur. Natif de Ferrare, le dominicain Savonarole était arrivé à Florence en 1491, à l'âge de trente-neuf ans, pour y être prieur de Saint-Marc. Sous l'égide de Laurent de Médicis, les humanités grecques et latines fleurissaient à Florence, on traduisait Platon, on l'étudiait, le grec était enseigné à l'université, on citait même Ovide en chaire, et il n'était pas jusqu'au bas peuple qui ne fréquentât les étuves. Les peintres comme Sandro Botticelli privilégiaient les sujets profanes.

Savonarole s'offusqua de ces préoccupations intellectuelles. L'étude des classiques, le goût de l'antique, voilà qui ne pouvait manquer d'incliner la jeunesse de Florence à la sodomie. « Répudiez vos concubines et vos éphèbes! tonnait-il en chaire. Je vous adjure de

répudier ce vice abominable, qui attire sur vous la colère divine, ou alors, soyez maudits ! » Il tenait le remède : brûler les sodomites sur le même bûcher que les vanités[1]. Et par vanités, il n'entendait pas seulement les jeux d'échecs et autres cartes à jouer, les miroirs, les beaux atours et les parfums. Il prétendait aussi que les Florentins jetassent au feu leurs instruments de musique, leurs tableaux et tapisseries, ainsi que tous les ouvrages des trois grands poètes nés dans leur cité : Dante, Pétrarque et Boccace.

Michel-Ange, alors adolescent, se laissa envoûter par ce fanatique, au point qu'il relut les sermons du moine sa vie durant. Il prétendait, des décennies plus tard, avoir encore dans l'oreille la voix de celui pour qui, écrit Condivi, il avait toujours eu « grande affection ». Pâle et maigre, cheveux noirs, d'intenses yeux verts sous des sourcils en broussaille, Savonarole, en ce printemps 1492, avait réussi à hypnotiser tout Florence par ses sermons de carême à Santa Maria del Fiore. Ce n'étaient que visions de poignards et de crucifix apparaissant dans un ciel d'apocalypse qui pesait sur la ville. Le message était limpide : il fallait que les Florentins fassent pénitence, ou le châtiment divin s'abattrait sur eux sans tarder. « Ô Florence ! ô Florence ! ô Florence ! Les calamités vont s'abattre sur toi à cause de tes péchés, ô avarice ! ô lubricité ! » On eût dit l'un de ces prophètes de l'Ancien Testament auxquels, d'ailleurs, il se comparait complaisamment.

Or les prophéties du moine vinrent à se réaliser deux ans plus tard, car le roi Charles VIII de France, ayant des vues sur le trône de Naples, dévala alors les Alpes avec une armée de trente mille hommes. Savonarole ne manqua pas de comparer ces forces d'occupation (les plus importantes en nombre qu'on eût

1. Il y eut en fait deux de ces *brucciamenti della vanità*, l'un le 7 février 1497, l'autre le 27 février 1498.

jamais vues sur le sol italien) aux eaux du Déluge. « Voici le temps prescrit ! Voici que je vais déchaîner les eaux sur la terre ! » s'écria-t-il en ce matin du 21 septembre 1494. Se prenant pour Noé, il invita fermement les Florentins à se réfugier dans l'arche s'ils voulaient avoir une chance d'échapper au fléau. Quelle arche ? Eh bien, la cathédrale Santa Maria del Fiore.

Ses sermons électrisaient les foules : « Les sermons de Savonarole étaient si pleins de cris et de supplices, de terreurs et de lamentations, que tous allaient par la ville muets et frappés de stupeur, comme s'ils eussent été à moitié morts », écrit un témoin. Leurs simagrées apeurées attirèrent aux disciples du moine le surnom de Piagnoni, ou « pleurnicheurs ». Les Médicis furent expulsés de Florence et en novembre Charles VIII, le fléau de Dieu dont parlait Savonarole – un fléau courtaud et maigrichon, à la barbe rousse –, faisait son entrée à cheval dans la cité. Il s'y offrit un charmant quoique bref séjour, onze jours, avant de repartir pour Rome, où il avait maille à partir avec le pape Alexandre VI, homme aux vices flamboyants (et combien ceux de Florence, à côté, pâlissaient !). Fort à propos, le Tibre déborda sur ces entrefaites et dévasta la ville, preuve que l'ire de l'Éternel contre les Romains était grande.

L'évocation du Déluge n'avait donc jamais quitté Michel-Ange, un déluge qui ne devait rien aux phénomènes naturels mais tout au Dieu de colère de l'Ancien Testament. Plusieurs sujets de la fresque de la chapelle Sixtine s'en trouvent marqués, et les sermons de Savonarole ne sont sans doute pas pour rien dans l'abandon des thèmes appartenant au Nouveau Testament – au nombre desquels les douze apôtres – au profit d'histoires tirées de l'Ancien. Or les deux siècles précédents avaient vu les artistes italiens chercher de préférence leurs sujets dans le Nouveau Testament : l'Annonciation, la Nativité, l'Assomption, bref, les instances les plus lumineuses, les plus élégantes et les

plus optimistes du dogme chrétien de la rédemption christique et de la grâce. Michel-Ange, lui, s'est peu inspiré de cette thématique, mis à part dans sa *Pietà* et dans quelques bas-reliefs de Vierge à l'Enfant. Les représentations tragiques ou violentes, en revanche, l'ont attiré toute sa vie, celles du crime et du châtiment, de la peste et des supplices, pendaisons, décapitations... Et il en a peuplé les fresques de la chapelle Sixtine. Toutes ces visions tumultueuses et morbides, ces pêcheurs damnés, ces prophètes prêchant dans le désert – tel est, chez Michel-Ange, l'héritage de Savonarole.

Celui-ci connut la fin horrible que ses prêches appelaient. Il avait naguère publié un livre, *Dialogo della verità profetica,* dont la thèse était que Dieu envoie toujours sur terre des prophètes, comme dans l'Ancien Testament, et que lui-même, comme de bien entendu, en était un. Les anges lui inspiraient ses visions et sermons, et ses prédictions effroyables se voyaient pleinement avérées par les événements récents. Ce fut là l'occasion de sa chute, car le dogme officiel de l'Église était que l'Esprit saint, lorsqu'il avait quelque chose à dire, s'exprimait exclusivement par le canal du pape, et certainement pas par celui d'un dangereux illuminé natif de Ferrare. En 1497, Alexandre VI interdit à Savonarole de prêcher en public et de prophétiser, sous peine d'excommunication. Le moine persévéra, et même au-delà de l'excommunication. Il fut torturé, et pendu en mai 1498 sur la piazza della Signoria. Son cadavre fut brûlé, juste retour des choses, et les cendres jetées dans l'Arno.

À cette époque, Michel-Ange se trouvait à Carrare, occupé à superviser l'extraction du marbre de sa *Pietà*. Mais le supplice de Savonarole lui fut vite connu, ne serait-ce que par son frère aîné, Lionardo, le dominicain, qui était venu le visiter à Rome peu de temps

après, lui-même ayant été forcé de se défroquer pour avoir embrassé la cause de Savonarole. La *Pietà,* avec son Christ mort dans les bras de sa mère, était un magnifique témoignage de foi en la rédemption selon cette religion du Fils qui est celle du Nouveau Testament. Dix ans plus tard, Michel-Ange n'avait pourtant rien oublié des atrocités qu'évoquait le moine vaticinateur, les fresques de la chapelle Sixtine en témoignent.

10

Rivalités

Voici donc Michel-Ange à pied d'œuvre avec son équipe. Le pape, de son côté, se donnait tout entier aux affaires d'État. Dès son retour de Bologne, en 1507, Jules II méditait de nouvelles opérations militaires. Pérouse et Bologne rentrées dans le giron de la papauté, restait la Vénétie, où des territoires n'attendaient que la reconquête. Espérant négocier une restitution pacifique, il avait dépêché son plus habile émissaire, Egidio de Viterbe, à Venise avec mission de récupérer Faenza sans coup férir. Mais la rhétorique pourtant sans faille d'Egidio échoua à persuader le Grand Conseil de rétrocéder au pape ces territoires mal acquis. Et puis, les Vénitiens nommaient leurs propres évêques, ce qui empiétait gravement sur les prérogatives pontificales. Aggravant leur cas, ils avaient même offert l'asile politique au clan Bentivoglio de Bologne, et refusaient de les livrer. Autant d'outrages pour Jules II : « Je n'aurai point de repos, vociféra-t-il devant la légation de Venise, que vous ne redeveniez un peuple de pêcheurs misérables comme devant. »

Outre le pape, les Vénitiens avaient d'autres ennemis puissants. La Sérénissime avait fait main basse sur des fiefs français comme Brescia et Crémone, que le roi Louis XII entendait bien reprendre. Jules II se défiait du roi de France, dont les ambitions territoriales en Italie contrecarraient clairement celles de l'Église. Cependant, il était résolu à passer outre et à conclure une alliance stratégique si Venise s'entêtait.

Quoique jeté à corps perdu dans ses entreprises politiques et guerrières, le pape ne s'oubliait pas entièrement ; la décoration de ses appartements privés lui tenait toujours à cœur. Il s'était évertué, depuis son élection, à faire oublier le nom honni des Borgia. Il avait fait caviarder, sur tous les documents officiels, le nom d'Alexandre, recouvrir d'une housse de tissu noir tous les portraits des Borgia, et était même allé jusqu'à faire exhumer les restes de son prédécesseur afin de les renvoyer par bateau en Espagne[1]. Personne ne s'étonna donc lorsque, en novembre 1507, il protesta hautement « ne plus pouvoir vivre » dans ces appartements du second étage qui avaient été ceux d'Alexandre, « en la présence d'une si exécrable mémoire » (Paride de Grassi).

Cette suite de pièces de l'aile nord du Vatican avait été décorée douze ans auparavant par le Pinturicchio, qui avait recouvert murs et plafonds d'anecdotes bibliques et de vies de saints, parmi lesquels une blonde sainte Catherine, qui n'était autre que Lucrèce Borgia portraiturée. Désireux de plaire, le Pinturicchio avait glissé partout des effigies d'Alexandre ainsi que les armes de Borgia. Insupportable décor pour Jules II... Paride de Grassi suggéra de faire marteler la surface des fresques, mais il lui fut objecté l'irrespectueuse impropriété de cette mesure. Non, ce qu'avait décidé le pape, c'était d'investir une suite de pièces situées au troisième étage, d'où la vue sur le Belvédère de Bramante était magnifique. Ces appartements comprenaient une salle d'audience et une bibliothèque, et n'attendaient que le pinceau d'un décorateur.

Quand, en 1504, Piero Soderini avait appelé Michel-Ange, sans nécessité, pour seconder Léonard de Vinci dans la décoration de la salle du Conseil, il voulait en fait surtout donner à ce dernier un peu d'émulation.

1. L'Espagne était le berceau de la famille Borgia.

Vinci, en effet, était connu pour faire traîner les choses et les remettre au lendemain. Sans doute le pape souhaitait-il rééditer cette tactique avec Michel-Ange. Toujours est-il que le sculpteur avait à peine commencé le chantier de la chapelle qu'il apprenait l'ouverture d'un autre chantier d'importance non loin de là. Voici que, quatre ans après ces rivalités florentines, on le remettait en situation de compétition ouverte.

Et quelle équipe on lui opposait ! Ne voulant à son service que les meilleurs, Jules II avait réuni l'atelier de fresquistes le plus prestigieux qu'on eût vu à Rome depuis le Pérugin lorsque celui-ci avait pris le chantier des murs de la Sixtine. Cette fois-ci, le Pérugin était encore de la partie, ainsi que le Pinturicchio, bien qu'il eût travaillé pour les Borgia, et Luca Signorelli, qui avait alors cinquante-huit ans, un vétéran de la chapelle Sixtine ; en tout, une demi-douzaine des fresquistes les plus chevronnés.

Rude compétition pour Michel-Ange, qui savait fort bien que ni lui-même ni aucun des siens ne pouvait rivaliser d'expérience avec les autres. Qui plus était, il haïssait le Pérugin. Les deux hommes s'étaient naguère gravement insultés en public, au point d'avoir été cités à comparaître devant les autorités criminelles de Florence. La situation était d'autant plus scabreuse que c'était Bramante en personne qui avait constitué le camp rival à la demande du pape. Il les connaissait tous, les avait pour certains appelés à Rome et lancé leur carrière.

Les autres peintres réunis par Bramante, moins connus de Michel-Ange, n'en jouissaient pas moins d'une solide réputation. Il y avait Bartolomeo Suardi, que l'on surnommait Bramantino, « petit Bramante », et un Lombard de trente et un ans, Giovanni Antonio Bazzi, surnommé pour sa part Sodoma. Le talent de Bramantino était proverbial. À quarante-trois ans, il peignait des portraits si réalistes qu'il ne leur manquait,

disait-on, que la parole. Un Hollandais, Johannes Ruysch, et un Français, Guillaume de Marcillat, qui dessinait surtout des vitraux, venaient apporter à cet atelier une touche d'universalité. Enfin, se trouvait là le jeune peintre vénitien Lorenzo Lotto, qui venait d'arriver à Rome.

La tâche de l'équipe vaticane était moindre que celle de Michel-Ange à la chapelle Sixtine, elle représentait une petite moitié de la surface totale de la voûte. Les plafonds n'étaient hauts que de neuf mètres à peine, ce qui simplifiait considérablement la logistique du chantier. Bramante, sans doute mieux inspiré qu'à la chapelle, a dû concevoir un échafaudage. Il dessina en tout cas les cartons des plafonds voûtés des appartements, des scènes religieuses ou mythologiques qui furent peintes dans des couleurs éblouissantes.

Le plus jeune des protégés de Bramante rejoignit l'équipe vaticane au début de l'année, au tout début du chantier. C'était le nouveau prodige du portrait italien, Raffaello Sanzio, le plus brillant et le plus ambitieux de l'équipe. Il avait vingt-cinq ans et signait Raphaël.

Peut-être Michel-Ange avait-il entendu parler de lui, car à Florence sa réputation ne cessait de grandir. Comme Bramante, il était né à Urbino, petite ville perchée au sommet d'une colline, à cent vingt kilomètres de Florence. Mais contrairement à l'architecte, qui était né dans une ferme, Raphaël avait eu une enfance privilégiée. Son père, Giovanni Sanzio, avait été peintre de cour chez le duc d'Urbino, Federigo da Montefeltro, riche mécène éclairé. Giovanni mourut quand Raphaël avait onze ans, laissant son fils en apprentissage chez Evangelista di Pian di Meleto, artiste médiocre, qui avait été son aide. Le génie du garçon ne tarda pas à se révéler. Il obtint sa première commande à dix-sept ans, un ornement d'autel à Sant'Agostino, à Città di Castello, petite cité fortifiée de la région d'Urbino.

Le talent éclatant et précoce de Raphaël devait vite attirer l'attention. En 1500, le Pérugin préparait un chantier de fresques au Collège des Changeurs (maison de la Guilde des banquiers et prêteurs), dans sa ville natale. Il avait le don, selon le Pinturicchio, de repérer les jeunes talents et de se les attacher. Un autre de ses apprentis, Andrea Luigi, natif d'Assise, avait conquis l'enviable surnom d'Ingegno (« le génie »), tant il avait de facilités. Mais sa prometteuse carrière fut brisée net, et de façon tragique, car il devint vite aveugle. Raphaël, nouveau jeune prodige descendu des collines de l'Ombrie, a dû d'emblée enthousiasmer le Pérugin.

Celui-ci l'a donc certainement invité à venir travailler avec lui à Pérouse, au Collège des Changeurs, après quoi les deux grandes familles claniques de la ville, les Baglioni et les Oddi, se battirent pour avoir le jeune artiste et lui commander des œuvres. Leur barbarie se révéla féconde en œuvres d'art : Madonna Maddalena, matriarche du clan Oddi, commanda à Raphaël un dessus d'autel pour la chapelle de la famille, où reposaient les ossements de cent trente personnes massacrées par les Baglioni. Le dessus d'autel à peine terminé, la matriarche des Baglioni lui demanda une *Mise au tombeau* pour l'église San Francisco, offrande propitiatoire pour les crimes de sang commis par son fils lors de l'épisode dit des « Noces écarlates » (il avait sauvagement égorgé quatre personnes de sa propre famille dans leur lit le lendemain d'un mariage).

Mais il fallait à Raphaël des mécènes plus relevés que les clans de Pérouse, et un maître plus éclatant que le Pérugin. En 1504, il aidait le Pinturicchio sur les fresques de la bibliothèque Piccolomini à Sienne lorsqu'il apprit que Vinci et Michel-Ange travaillaient sur les murs du palais de la Seigneurie. Il planta là le Pinturicchio et se mit en chemin vers Florence, espérant parfaire son apprentissage auprès des deux maîtres et se

103

faire une place au soleil dans ce qui était alors le milieu artistique le plus actif et le plus raffiné d'Europe.

Il lui fallait avant toute chose se faire connaître du chef du gouvernement de la République de Florence, Piero Soderini. Il pria donc la fille de Federigo da Montefeltro, Giovanna Feltria, de lui procurer une lettre de recommandation, excipant de liens qui avaient existé entre son défunt père et cette grande famille. Soderini n'avait pas donné suite, mais tout Florence voulut le faire travailler. Il produisit durant les quatre années qui suivirent une quantité d'œuvres diverses pour les riches négociants de la ville, la plupart étant des déclinaisons du thème de la Vierge à l'Enfant : avec un oiseau, avec un agneau, dans un bosquet, sous un dais, entourée par deux saints, et ainsi à l'infini : de douces et calmes Madones couvant d'un regard tendre un enfant-roi à la fois timide et mutin. Il put également démontrer sa maîtrise dans le genre qui avait été celui de son père : le portrait mondain. Il a produit une série d'étonnants portraits, quasi photographiques, de la bourgeoisie florentine, dont celui d'Agnolo Doni, le riche lainier collectionneur d'antiquités, qui avait commandé à Michel-Ange une *Sainte Famille* l'année passée.

Quoiqu'il ne manquât pas d'ouvrage, Raphaël ambitionnait toujours d'obtenir une grosse commande de la part de Soderini, quelque chose qui eût fait date, comme la salle du Conseil qui avait été confiée à Vinci et Michel-Ange. Il revint à la charge au printemps 1508, mobilisant toutes ses relations, cette fois-ci auprès du fils de Giovanna Feltria, Francesco Maria, que connaissait son oncle. Il demandait à nouveau une lettre de recommandation pour Soderini, car il briguait l'attribution d'un mur au palais de la Seigneurie. Il espérait même qu'on lui confie l'une des deux fresques inachevées de la salle du Conseil, et même – pourquoi pas ? – les deux. Cette démarche, chez un si jeune peintre, prouve l'immensité de son ambition.

La quasi-totalité de ses œuvres était des tableaux, peints à l'huile ou à la détrempe. Il n'avait pas plus que Michel-Ange l'expérience du travail de la fresque, n'ayant que peu abordé ce genre avec le Pérugin et le Pinturicchio. La seule fois où il s'y était risqué tout seul, en 1505, au monastère San Severo à Pérouse, il n'avait pas terminé le mur de la chapelle Notre-Dame qu'on lui avait confié, malgré un bon début. On ignore pourquoi. Mais il ne voulait pas en rester là.

La nouvelle offre de services de Raphaël à Soderini connut le même échec que celle présentée par Giovanna Feltria quatre années auparavant ; fallait-il y voir l'effet du chauvinisme toscan ? Soderini était un patriote. Il n'aimait pas l'idée d'introduire un artiste venu d'au-delà des frontières de la Toscane, un étranger à la République de Florence, au cœur des bâtiments officiels de la cité, quel que fût son talent. Mais toutes ces considérations furent bientôt balayées, car le pape eut vent de l'existence du jeune prodige. Par quel biais ? Peut-être par Giovanna Feltria, sa belle-sœur, ou alors par le fils de celle-ci, son neveu, Francesco Maria. Peut-être par Bramante, fier de présenter un éminent jeune compatriote. D'après Vasari, il existait des liens de famille entre les deux hommes.

Le fait est que Raphaël fut convoqué à Rome à l'automne 1508, où Bramante le prit sous son aile. Il s'installa piazza Scossa Cavalli, « place des Chevaux démontés », non loin du Vatican, à un jet de pierres de l'atelier de Michel-Ange. L'œuvre majeure dont Florence lui avait refusé la commande, il était prêt à s'y atteler.

11

Une impasse

Après de lourdes pluies d'automne, Rome, au tournant de la nouvelle année, connaissait les assauts de la tramontane, ce vent de nord glacial qui, disait-on, n'apportait pas seulement avec lui le gel mais aussi le découragement et la fatigue. Il n'était pas de pire temps pour les fresquistes, mais Michel-Ange et ses aides, pressés de terminer *Le Déluge,* travaillaient d'arrache-pied. C'est en janvier qu'un double désastre apparut : une moisissure et des remontées de sel en cristaux avaient envahi la fresque, obscurcissant presque entièrement les personnages. « Je suis dans une impasse très funeste, écrivait Michel-Ange à son père, mon travail ne paraît mener à rien qui vaille. Ceci est dû à la difficulté de mon entreprise, et aussi au fait que ce n'est pas mon métier. Je gaspille donc mon temps sans aucun profit. »

Tout commençait aussi mal que possible. Les sels qui cristallisaient à la surface laissaient bien mal augurer de la suite. Le coupable était certainement le nitrate de calcium, ou salpêtre. En général, le nitrate de calcium apparaissait à la faveur de l'humidité, et c'était la plaie du fresquiste. Les sels minéraux de l'eau de pluie qui réussissaient à s'infiltrer dans la maçonnerie remontaient à travers le plâtre et dissolvaient les cristaux de carbonate de calcium. La couche pigmentaire formait des cloques et s'écaillait. Les infiltrations pouvaient se révéler macabres : l'eau produite par les inondations récurrentes qui détrempaient le sol de Florence et de

107

Rome stagnait sous les églises, entraînant le salpêtre généré par la décomposition des cadavres et le conduisant par capillarité jusqu'à la surface des murs, où il rongeait les fresques comme un cancer.

Les peintres prenaient cette menace très au sérieux. Giotto était sur ses gardes lorsqu'il peignit la façade du Camposanto de Pise car cette façade, donnant sur la mer, était exposée au sirocco, et donc aux embruns. Il tenta une parade : mêler de la brique pilée à l'*arriccio* et à l'*intonaco*, mais ce fut peine perdue, et l'*intonaco* finit par s'écailler. Certains fresquistes fixèrent sur les murs une sous-couche de roseaux tressés avant de talocher dessus l'*arriccio*, espérant ainsi étanchéifier leur support. C'est ce que fit Buffalmacco, un jeune contemporain de Giotto, pour son *Triomphe de la Mort* du Camposanto, mais, loin de protéger son œuvre des vents salins, cet expédient hâta la désintégration du plâtre. Buffalmacco restait pour les fresquistes le terrifiant exemple à ne pas suivre. De la peinture murale de ce maître qu'admiraient Boccace et Ghiberti, rien n'est parvenu jusqu'à nous.

Il semble que Michel-Ange et son équipe aient recouru à une autre technique pour protéger leurs fresques de l'humidité. Au lieu de sable fin, ils mêlèrent à la chaux de leur *intonaco* de la pouzzolane pulvérisée, cette roche volcanique produite par le Vésuve dont on faisait à Rome un matériau de construction. La pouzzolane devait cependant être inconnue des Florentins de l'atelier, Ghirlandaio n'ayant utilisé pour faire son plâtre, comme la plupart des artistes toscans, que du sable. Mais Michel-Ange connaissait et appréciait les propriétés de cette roche noire poreuse dont la légèreté fait tout le secret de l'architectonique des arcs et voûtes de la Rome antique, et explique qu'ils aient traversé les siècles. Grâce à la pouzzolane, les anciens Romains avaient inventé un mortier à prise rapide, résistant et imperméable à l'eau. Là où les

plâtres ordinaires ne durcissaient que lorsque la chaux réagissait à la présence du dioxyde de carbone de l'atmosphère, la pouzzolane ajoutait un ingrédient qui lui était propre : un combiné de silicate et d'alumine. Ces deux corps ensemble agissaient directement sur l'oxyde de calcium, indépendamment du contact avec l'air, et le faisait prendre très rapidement, même sous l'eau.

La pouzzolane, donc, semblait s'imposer pour la fabrication du plâtre à Rome, toujours si humide en hiver, surtout quand la tramontane soufflait des Alpes. Et pourtant...

Michel-Ange crut que la remontée de salpêtre signait la preuve de son incapacité à mener à bien sa tâche de fresquiste. Il en prit même prétexte pour jeter ses pinceaux et cesser le travail. « J'avais bien averti Votre Sainteté que ceci n'était pas mon métier. Tout ce que j'ai fait est détruit. Si vous ne le croyez pas, envoyez quelqu'un qui vous le dira. »

Jules II envoya donc l'architecte Giuliano da Sangallo à la chapelle Sixtine. Au-delà du souci de Michel-Ange, celui-ci craignait le pire, une fuite du toit, peut-être, ou même un affaissement de la chapelle, comme celui qui avait naguère endommagé la fresque de Piermatteo d'Amelia.

Sangallo avait été chargé de stabiliser l'édifice, il avait arrêté la dérive du mur sud de la chapelle à l'aide de douze tirants de métal. Il semblait donc tout désigné pour aller examiner la voûte en 1509. Une autre raison poussait le pape à envoyer Sangallo, c'est que celui-ci était l'un des rares Romains à qui Michel-Ange faisait confiance. Au moment où l'artiste, démoralisé, voulait tout arrêter, seul Sangallo semblait susceptible de le raisonner.

L'humidité aurait tout aussi bien pu venir d'une mauvaise étanchéité de la toiture, car quelques années plus tard, en 1513, il fallut remplacer quarante mètres carrés de couverture. Mais Sangallo identifia

vite le problème. Quoique né et élevé à Florence, il vivait et travaillait à Rome depuis de longues années. Il y avait dirigé des travaux de restauration au château Saint-Ange et construit plusieurs églises, puis bâti un gigantesque palais pour Jules II. Il possédait donc bien plus que Michel-Ange la science des matériaux de construction romains. La chaux utilisée pour fabriquer l'*intonaco* de la chapelle Sixtine venait d'un travertin extrait près de Tivoli, à l'est de Rome. Aussi peu familier du travertin qu'il l'était de la pouzzolane, cet atelier de Florentins avait littéralement noyé la chaux vive au lieu de l'éteindre, rajoutant, qui pis est, de l'eau au stade de la pouzzolane, afin d'assouplir la mixture. Cette dernière roche prend rapidement, mais il faut au travertin beaucoup plus de temps pour être hors d'eau. Michel-Ange et ses aides avaient, par ignorance, appliqué un plâtre trop mouillé. Les remontées de salpêtre ne provenaient donc pas d'infiltrations exogènes à travers la maçonnerie mais bel et bien des flots d'eau déversés par les aides, ce que Sangallo leur enseigna bientôt à corriger.

La moisissure qui était apparue sur la fresque était un tout autre fléau, qui trouvait sans doute son origine dans les parties où on avait étalé des pigments étendus de colle ou bien d'un corps gras utilisés comme fixatif. Alors que les pigments pour la peinture à l'huile ou la tempera nécessitaient des liants, les fresquistes, eux, ne diluaient leurs pigments qu'à l'eau, puisque c'est par le procédé lui-même que ces pigments s'incrustaient dans le support.

Il arrivait parfois qu'un peintre fût tenté de travailler *a secco,* « à sec », de mélanger des pigments avec un fixatif et de les poser sur le plâtre sec. L'avantage de ce procédé était d'offrir un plus grand nombre de couleurs, dont certains oxydes métalliques très vifs, comme le vermillon, l'outremer et le vert-de-gris. La palette du fresquiste était restreinte à cause de la corrosion que

l'*intonaco* faisait subir aux pigments d'origine minérale, ceux-là mêmes qui fournissaient les couleurs les plus belles. Le bleu de Prusse, par exemple, autrement dit l'azurite, finissait par virer au vert avec l'humidité du plâtre, ce qui explique le nombre de ciels verts que l'on observe dans des fresques. Plus grave était le cas de la céruse (blanc de plomb), qui, elle, s'oxydait et virait au noir, transformant les reflets lumineux du sujet en ombres, les tuniques blanches en draps mortuaires, les carnations pâles en moricauds. En quelque sorte, une fresque en négatif.

C'étaient des couleurs que l'on ne posait sur la fresque qu'après séchage complet de l'*intonaco*. L'inconvénient majeur de ces rehauts tenait à la relative fragilité des fixatifs : ils étaient les premiers à disparaître là où le dur *intonaco* survivait. Vasari met en garde contre la technique *a secco* : « Ces retouches ternissent les couleurs et les font promptement virer au noir. Que ceux qui veulent peindre sur les murs adoptent hardiment la technique de la fresque et ne retouchent pas *a secco,* car, outre l'indigence du procédé, cela raccourcit la vie des peintures. »

Du temps de Michel-Ange, tout artiste qui voulait faire la démonstration de son talent et de sa virtuosité se devait de peindre en *buon fresco,* c'est-à-dire sans nul ajout *a secco*. Les commanditaires ne voulaient que cette technique, qui produisait les œuvres les plus durables. C'est le *buon fresco* que Ghirlandaio avait imposé sur le chantier des fresques de la chapelle Tornabuoni, et ses aides l'avaient brillamment réussi. Dans *Le Déluge,* on trouve de nombreuses touches *a secco,* quoique la plupart des compagnons qui composaient l'atelier eussent été rompus au grand art de la fresque par Ghirlandaio. Il est connu que les moisissures se développent dans les liants en milieu humide, ce que l'on peut constater, par exemple, sur les papiers peints muraux. C'est exactement ce qui se

passait à la chapelle Sixtine. Il fallut d'urgence nettoyer les champignons microscopiques avant qu'ils ne détruisent tout, comme l'eussent fait les remontées de salpêtre. Sangallo s'employa à leur en enseigner la méthode, après quoi Michel-Ange fut prié de reprendre le travail. Il n'allait pas si aisément se défaire de ses obligations romaines.

Mais ses compagnons eurent à pâtir de la moisissure et du salpêtre car leur maître se retourna contre eux et, dit-on, les renvoya tous avant de continuer l'œuvre tout seul, héroïquement. C'est son biographe et ami, Giorgio Vasari, qui a fait courir cette légende : un matin, les compagnons arrivèrent sur le chantier et trouvèrent porte close. Michel-Ange leur interdit l'entrée de la chapelle. « Alors, écrit Vasari, comprenant que cela dépassait la simple plaisanterie, ils se résignèrent et s'en retournèrent à Florence la tête basse. » Michel-Ange reprit son ouvrage « sans aucune aide, pas même celle d'un apprenti pour lui broyer ses couleurs ».

Il en va de cette fable comme de celle qui nous le montre peignant couché sur le dos : aussi dramatique que controuvée. Il est douteux que les choses se soient passées comme Vasari le prétend, et moins encore s'agissant du début d'un chantier, quand l'aide et le talent de tous sont le plus nécessaires. Ce qui est vrai, c'est qu'aucun de ses aides florentins n'a été présent du début à la fin de l'exécution des fresques. Quand Granacci les avait embauchés au ridicule salaire de vingt ducats, ils en avaient implicitement déduit que Michel-Ange les libérerait dès qu'il n'aurait plus eu besoin d'eux. La meilleure preuve en est qu'une équipe de peintres moins connus finit par venir les remplacer. Mais leur départ de Rome ne fut ni houleux ni ignominieux, contrairement à ce que prétend Vasari, et presque tous restèrent longtemps en bons termes avec Michel-Ange.

Seul Jacopo del Tedesco, qui rentra à Florence définitivement fin janvier, partit dans un mauvais climat. Il ne fut pas regretté. « Il commettait mille erreurs et j'ai tout lieu de me plaindre de lui », écrivait Michel-Ange à son père, en l'adjurant de ne rien écouter de ce que Tedesco pourrait alléguer contre lui. Il se souciait toujours qu'on ne ternît pas sa réputation à Florence, comme Lapo et Lotti n'avaient pas manqué de faire en leur temps. Sitôt renvoyés de Bologne, les deux orfèvres s'étaient empressés d'aller se plaindre auprès de Lodovico Buonarroti, lequel avait donné tort à son fils. Michel-Ange voulait pardessus tout éviter de voir son nom entaché d'accusations mensongères, de la part de Tedesco ou de quiconque. Il dit à son père : « Faites comme si vous étiez sourd, et ne vous en souciez pas plus. »

Ce qui était entre autres reproché à Tedesco, c'étaient ses récriminations quant au mauvais logement qu'on lui procurait dans l'atelier de Santa Catarina. Quoiqu'il eût formulé, à Bologne, exactement les mêmes griefs, Michel-Ange ne se montrait nullement compréhensif envers Tedesco. Il est permis de se demander, en fait, si les frictions entre les deux hommes ne naissaient pas d'une trop grande ressemblance de leurs caractères atrabilaires.

Il demeure que Tedesco n'avait pas tort s'agissant de ses conditions de logement à Rome. Tous devaient non seulement travailler côte à côte sur l'échafaudage, mais encore cohabiter tant bien que mal dans l'inconfortable atelier de la piazza Rusticucci, où ils étaient entassés. L'étroite bâtisse s'insérait dans une venelle surplombée par les remparts, non loin des douves infectes du château Saint-Ange et dans le vacarme des deux chantiers voisins, celui de la basilique Saint-Pierre et celui du Cortile del Belvedere, où s'affairaient maçons et charpentiers. L'atelier n'offrait ni repos ni intimité. Pour ne rien arranger, Rome fut battue tout

l'automne et l'hiver de fortes pluies qui menaçaient de reproduire un déluge en vraie grandeur.

La vie à l'atelier devait être frugale, besogneuse et spartiate, quoique des moments de convivialité n'aient pu manquer de venir parfois en éclairer l'austérité. Cette ascendance princière dont se targuaient les Buonarroti, Michel-Ange n'en connaissait plus les fastes, bien au contraire. On rapporte ce propos de lui à son fidèle apprenti Ascanio : « En dépit de nos splendeurs passées, j'ai toujours vécu comme un pauvre. » Il se souciait peu de ce qu'il mangeait, le faisant « plus par nécessité que par plaisir », et ne se sustentait souvent que de pain et d'un peu de vin. Parfois, il mâchonnait un quignon de pain sans même cesser de peindre ou de dessiner.

Son manque d'hygiène corporelle surpassait encore sa frugalité. Dans sa biographie de l'artiste, Paolo Giovio note : « Il était d'une nature si fruste et si bizarre que ses habitudes intimes étaient sordides, privant la postérité des nombreux élèves qui auraient pu lui succéder. » « Ne te lave jamais », tel était le credo paternel, que Michel-Ange a sans nul doute observé à la lettre. « Fais étriller ton corps de temps en temps, mais ne te lave pas. » Même Condivi dut convenir qu'il avait été témoin des habitudes malpropres de l'artiste : « Il dormait souvent tout habillé, avec aux pieds les bottes qu'il n'ôtait jamais, à telle enseigne que, s'il était particulièrement longtemps sans les ôter, la peau venait avec la botte, comme celle d'un serpent qui mue. » Insoutenable spectacle, même en un temps où les gens se changeaient et allaient aux bains publics au mieux une fois par semaine.

Mais pis encore, il y avait son comportement asocial. L'amitié, la camaraderie ne lui étaient pas inconnues, certes. C'est la raison pour laquelle il avait fait venir à Rome ses aides florentins, qui tous étaient des amis ou connaissances de longue date dont il appréciait

la compagnie. Mais le fait est qu'il sollicitait peu la compagnie d'autrui, étant d'une nature solitaire et mélancolique. Condivi rapporte que, dans sa jeunesse, Michel-Ange passait pour un être *bizarro e fantastico* car « il fuyait la compagnie des autres ». Selon Vasari, ce hautain isolement ne signalait ni arrogance ni misanthropie mais n'était que la condition nécessaire à la création de grandes œuvres d'art ; les artistes, disait-il, devant « éviter la société » pour se consacrer à leur art.

Ce qui était bon pour son œuvre ne l'était pas pour son cercle de relations. L'un de ses amis, Donato Giannotti, raconte qu'ayant invité l'artiste à dîner, il se fit rudement éconduire, Michel-Ange souhaitant rester seul. Giannotti réitéra son invitation, faisant valoir qu'il serait bon que l'artiste s'octroie de temps à autre une soirée de divertissement, ne serait-ce que comme antidote aux soucis et aux tracas du monde. Michel-Ange persista dans son refus, disant sombrement qu'il n'avait que faire d'être distrait, le monde étant une vallée de larmes. En une autre occasion, nous savons qu'il accepta l'invitation d'un ami, « ma mélancolie, ou plutôt ma folie, m'ayant quitté pour un moment ». Il fut stupéfait de découvrir qu'en fait, il y prenait du plaisir.

Heureusement pour Michel-Ange, un autre aide était déjà à pied d'œuvre au moment du départ de Tedesco, un personnage aussi différent que possible de ce dernier. Il avait rejoint l'équipe au cours de l'automne 1508. Encore un disciple de Ghirlandaio, ce Jacopo Torni, âgé de trente-deux ans, répondait au surnom d'Indaco (« indigo »). Peintre honorable à défaut d'être remarquable, Indaco plaisait à Michel-Ange car, comme Granacci et Bugiardini, c'était un compagnon causant et une heureuse nature, et il le connaissait depuis presque vingt ans. Indaco était en fait l'un des plus proches amis de Michel-Ange. Vasari : « Personne ne lui convenait mieux que cet homme, ni n'était selon ses vœux. »

12

Le supplice de Marsyas

Autant Michel-Ange était asocial, mélancolique et négligé, autant Raphaël incarnait la figure du parfait homme du monde. Tous ses contemporains se répandent en éloges sur son exquise politesse, sa douceur de caractère et sa générosité. Même le poète et dramaturge Pietro Aretino, dit l'Arétin, homme d'une mesquinerie consommée quant il s'agit de juger ses semblables, ne trouve rien à redire à son propos. Il écrit que Raphaël « vivait plutôt comme un prince que comme un homme ordinaire, prodiguant son talent et sa fortune à tous les artistes en herbe qui pouvaient en avoir besoin ». Un protonotaire pontifical, Celio Calgagnini, célèbre chaudement Raphaël, qui, malgré son immense talent, « est on ne peut plus éloigné d'être arrogant ; en vérité, ses manières sont amicales et courtoises, jamais il ne fait fi d'un avis qu'on lui donne, ni ne refuse d'écouter une opinion ».

Quoiqu'il ne l'ait pas connu personnellement, Vasari loue l'excellence de son caractère. Il remarque (et sans doute pense-t-il à Michel-Ange) qu'avant l'avènement de Raphaël, la plupart des artistes étaient « quelque peu sauvages, voire fous ». Vasari attribue cette aménité et cette urbanité au fait que la mère du peintre, Magia Ciarli, l'avait nourri au sein au lieu de l'expédier en nourrice à la campagne. Une nourrice, dit Vasari, l'aurait amené à connaître « les façons moins policées, et même grossières, qui se pratiquent dans les maisons des paysans et des gens du

commun ». Allaité par sa mère, Raffaello Sanzio avait
été élevé quasi au rang d'un saint ; on disait même
que les animaux l'aimaient – légende qui en rappelle
une autre, tout aussi angélique, née dans les collines
de l'Ombrie, celle de saint François d'Assise. De lui
aussi on disait qu'il charmait les oiseaux et toutes les
bêtes. Sa beauté physique contribuait au charme de sa
personne : un cou délié, un visage ovale, de grands
yeux et une peau mate. Ces traits élégants et har-
monieux faisaient de lui la vivante antithèse de ce
Michel-Ange au nez camus et aux oreilles décollées.

Tandis que celui-ci se colletait avec les tracas du
Déluge, Raphaël prenait ses quartiers dans les appar-
tements du Vatican. Il devait y travailler non pas avec
l'un de ses deux mentors, le Pérugin et le Pinturic-
chio, mais dans une pièce qu'il partageait avec Gio-
vanni Antonio Bazzi. Ils formaient un couple mal
assorti, Bazzi étant, pour dire le moins, encore plus
bizzarro e fantastico que Michel-Ange. Il était parfai-
tement rompu au travail de la fresque, venant de
passer cinq années sur le cycle de *La Vie de saint
Benoît* au monastère Monte Oliveto, près de Sienne.
C'était l'artiste attitré de la riche famille de banquiers
Chigi. Sa notoriété devait cependant beaucoup plus à
ses excentricités baroques qu'au labeur de son pin-
ceau. La plus connue de ses bizarreries était d'entrete-
nir un zoo dans sa maison, qui abritait des blaireaux,
des écureuils, des singes, des poules naines et un cor-
beau à qui il avait appris à parler. Il portait des vête-
ments recherchés et voyants, pourpoints de brocart,
des coiffures très ornées, des colliers, « et autres ori-
peaux du même genre, s'offusque Vasari, bons seule-
ment pour les bouffons et les paltoquets ».

Les simagrées de Bazzi avaient médusé les moines
de Monte Oliveto, qui bientôt ne l'avaient plus appelé
que *il Mattaccio,* « le fol ». Hors du monastère, il était
connu sous le nom de Sodoma, que Vasari justifie,

sans surprendre, par « les garçons et les très jeunes gens imberbes qu'il avait toujours autour de lui, et qu'il aimait plus qu'il n'est décent ». Pourquoi ce surnom si explicite lui était-il réservé, lorsqu'on sait les préférences sexuelles dominantes chez les peintres de la Renaissance ? Mystère. À Rome, la sodomie était punie du bûcher, on s'interroge donc sur le fait que Sodoma ait pu non seulement rester en vie mais aussi prospérer, s'il avait été le sodomite que son surnom annonçait clairement. Quoi qu'il en soit, loin de regimber, il s'ébaudissait de son sobriquet, « en faisait des vers et des ritournelles en *terzia rima*, qu'il chantait en s'accompagnant du luth, avec une grande facilité ».

La pièce que partageaient Raphaël et Sodoma n'était qu'à quelques pas de la chambre à coucher de Jules II. Cette chambre était appelée à devenir, dans le courant du XVIᵉ siècle, le siège du tribunal pontifical, de la signature des grâces et de la justice, et garda le nom de *stanza della Signature* (chambre de la Signature). Jules II voulait en faire sa bibliothèque privée. Sans être un rat de bibliothèque, il se retrouvait néanmoins à la tête d'un enviable fonds de manuscrits. Sous le nom assez pompeux de Bibliotheca Iulia, ces trésors étaient confiés aux bons soins du savant clerc humaniste Tommaso Inghirami, qui s'occupait aussi des collections infiniment plus vastes de la Bibliothèque vaticane.

On décorait toujours les bibliothèques dans le même esprit depuis le Moyen Âge. Raphaël, pour avoir bien connu celle de Federigo da Montefeltro, à Urbino, entre autres, n'ignorait pas l'usage qui prévalait. Chacun des quatre arts majeurs qui faisait l'objet d'un département – la théologie, la philosophie, le droit et la médecine – était représenté en allégorie par une figure féminine au mur ou au plafond. Le peintre ajoutait ensuite les portraits d'hommes ou de femmes qui avaient brillé dans ces disciplines. La décoration de la chambre de la Signature suivit fidèlement cette

tradition, à ceci près que la poésie remplaçait la médecine, Jules II préférant les poètes aux médicastres. Chaque mur était consacré à l'illustration d'un de ces arts majeurs, et le plafond voûté qui les surmontait montrait les quatre déesses tutélaires de ces arts encadrées par un lacis géométrique de cercles et de carrés, projet initial du pape pour le plafond de la Sixtine. Quant aux livres, ils étaient rangés dans des casiers en bois posés en rang par terre.

Le plan de ce décor avait été arrêté depuis longtemps, et Sodoma avait déjà commencé le plafond quand Raphaël le rejoignit. Mais on ignore comment les deux hommes, à ce stade, se répartirent le travail de la chambre de la Signature, autant qu'on l'ignore pour la chapelle Sixtine. Vasari affirme, dans sa biographie de Sodoma, que ce grand excentrique était distrait de son effort sur le plafond par le souci de son zoo, ce qui ne faisait pas du tout le compte du pape, qui se tourna alors vers Raphaël. Celui-ci se mit aussitôt au travail sur les panneaux rectangulaires des coins de la pièce, et il en fit au moins trois. Chaque panneau mesure un mètre de largeur sur un mètre vingt de hauteur, surface qui représente une seule *giornata* pour un fresquiste expérimenté.

Le premier tableau figure *La Tentation,* sujet familier, car Raphaël en avait bien connu au moins un exemple, celui de Masolino à la chapelle Brancacci de Florence. Dans l'œuvre de Raphaël, nous voyons Ève tendre à Adam un fruit minuscule sous le regard que leur coule de dessous une branche un serpent femelle enroulé autour de l'arbre de la Connaissance. Le peintre ne s'écarte pas de la tradition misogyne héritée du Moyen Âge ; le serpent montre deux seins et une longue chevelure, c'est une sorte de sirène dont les nageoires seraient des anneaux.

Le personnage d'Ève procure à Raphaël l'occasion de peindre *a fresco* deux nus féminins, ce qui constitue

pour tous les grands peintres à l'époque l'épreuve de vérité, la pierre de touche de leur talent. Son Ève, juste voilée là où il faut d'un opportun rameau, se tient hanchée sur la jambe droite, sur laquelle porte le poids du corps, et le buste tourné vers la gauche. Son flanc droit s'en trouve légèrement ramassé, et le gauche en extension. Cette pose asymétrique, le *contrapposto* (« placé de l'autre côté »), imitée de la statuaire antique, avait été remise au goût du jour un siècle auparavant par des sculpteurs comme Donatello, qui opposaient la dynamique des hanches et celle des épaules afin de suggérer le mouvement du corps. Il se peut que Raphaël ait vu le fameux *Saint Marc*, l'un des premiers exemples connus de cette pose, dans sa niche extérieure d'Orsanmichele à Florence. Mais l'Ève de Raphaël ne s'inspire pas tant de Donatello que d'un autre génie, dont il subissait l'influence depuis quatre ans.

Lorsque, en 1504, le peintre s'était installé à Florence, attiré par le duel artistique qui opposait Michel-Ange et Vinci, il avait, comme tout le monde, pris des croquis des deux cartons monumentaux exposés à Santa Maria Novella. Il est certain que Vinci l'inspirait plus alors que Michel-Ange, au point qu'il se mit à étudier sa manière plus attentivement encore qu'il ne l'avait fait naguère avec celle du Pérugin. Au-delà de la seule *Bataille d'Anghiari*, bien d'autres « morceaux » de Vinci, peintures ou dessins, ne tardent pas à apparaître dans ses propres œuvres. C'est en regardant le carton de *La Vierge à l'Enfant avec sainte Anne*, exposé à Florence en 1501, que Raphaël apprend à équilibrer ses compositions et à disposer ses groupes selon une forme pyramidale qui les structure et les rassemble. Les nombreuses *Vierge à l'Enfant* qu'il exécute à cette époque ne font que décliner les variantes de cette composition avec une telle exhaustivité qu'un critique d'art leur a donné le titre générique de *Variations sur un thème de Léonard*. Raphaël

121

a récidivé avec *La Joconde* (probablement datée de 1504), dont s'inspirent nombre de ses portraits florentins. La convention voulait que l'on représentât de profil ceux que l'on portraiturait, sans doute par imitation des médailles et monnaies antiques. Mais Vinci choisit de peindre Mona Lisa quasi de face, les mains l'une sur l'autre, comme flottant au-dessus du paysage énigmatique qui occupe le dernier plan – pose qui nous est devenue si familière que nous sommes incapables de nous en représenter l'originalité pour l'époque. Le portrait de Maddalena Strozzi (1506) la reprend presque exactement.

En même temps qu'à *La Joconde,* Léonard de Vinci travaillait à un second chef-d'œuvre, *Léda et le cygne,* aujourd'hui depuis longtemps disparu. Expédié à Florence sitôt achevé, le tableau sera brûlé cent cinquante ans plus tard, probablement sur ordre de Mme de Maintenon, seconde épouse de Louis XIV. La terrible dame s'employait à réformer les mœurs de la cour de Versailles, n'hésitant pas devant les mesures les plus impopulaires, comme l'interdiction de représenter des opéras en temps de carême, et l'œuvre de Vinci, qu'elle jugeait indécente, lui offusquait la vue. Indécent ou non, ce tableau (que nous connaissons par les copies qui en furent faites) était l'un des rares nus de Vinci, cette Léda en *contrapposto* dont les mains étreignaient le col tendu du cygne.

Quoique se tenant sur ses gardes vis-à-vis de la génération montante des jeunes peintres, le maître semble avoir permis à Raphaël de regarder plusieurs de ses dessins, sans doute parce que son grand ami Bramante entretenait avec le disciple des liens de familiarité. Il est patent que Raphaël a vu, et même copié, le carton de *Léda et le cygne,* dont la pose se retrouve dans son Ève de la chambre de la Signature, quasi trait pour trait, nonobstant les précautions d'usage dont les peintres avaient soin de voiler un plagiat par trop flagrant.

Le dernier panneau du plafond de la chambre de la Signature, *Apollon et Marsyas,* est l'œuvre de Sodoma et non de Raphaël, tous les historiens de l'art s'accordent à le penser. Ce sujet, qui parle de rivalité d'artistes, semblait être dans l'air du temps à Rome en cet hiver 1508-1509, et ne pouvait mieux s'appliquer à Sodoma.

Beaucoup de poètes de l'Antiquité, dont Hérodote et Ovide, ont chanté la rivalité en musique de Marsyas et Apollon. Il s'agissait d'un duel grotesquement inégal, du défi lancé par un tâcheron à un pouvoir infiniment supérieur. Apollon régnait sur la musique, l'art du tir à l'arc, la prophétie et la médecine, entre autres attributs. Marsyas était un Silène, sorte de satyre que l'iconographie classique affuble d'oreilles d'âne.

Le mythe raconte que la flûte dont jouait Marsyas avait été créée par Athéna pour imiter les stridentes lamentations des Gorgones pleurant la mort de Méduse. L'instrument reproduisait bien le chant funèbre des pleureuses, mais la vaniteuse déesse, s'étant par hasard vue reflétée dans l'eau soufflant et les joues gonflées, jeta loin d'elle cet instrument dont l'usage ne l'embellissait pas. S'en étant emparé, Marsyas y excella bientôt, au point d'oser provoquer en duel musical Apollon le joueur de lyre. Folle inconséquence ! Le dieu n'avait-il pas tué son propre petit-fils Eurytus, qui l'avait défié au tir à l'arc ? Apollon accepta, à la dure condition que le vaincu fût à la merci du vainqueur. L'issue était prévisible : les muses ne purent les départager, les adversaires étant de force égale, jusqu'à ce qu'Apollon, sans s'interrompre, retournât sa lyre sans cesser d'en jouer, ce que le Silène ne pouvait se permettre de faire avec sa flûte. Déclaré vainqueur, Apollon exerça cruellement son avantage : ayant suspendu Marsyas à un pin, il le dépeça tout vif. Les pleurs que versèrent les créatures des bois à cet horrible spectacle formèrent la rivière Marsyas, affluent du Méandre, qui

roula dans ses flots la flûte du Silène. Un pâtre la repêcha et, plus malin, eut l'idée de dédier son instrument à Apollon, qui se trouvait être le dieu des hardes et des troupeaux. Quant à la dépouille de Marsyas, on dit qu'elle fut jadis exposée comme une curiosité.

Ce mythe a connu différentes interprétations. Dans sa *République*, Platon soutient que les passions désordonnées éveillées par le son de la flûte sont jugulées par les sereins accents de la lyre apollinienne. Marsyas ne recueille pas plus de compassion du côté des moralistes chrétiens, qui voient dans cette histoire une parabole de l'orgueil humain, si aisément, si justement abattu par les puissances divines.

Le panneau de Sodoma nous montre Apollon victorieux lever vers le vaincu un index sentencieux tandis qu'on le couronne de lauriers. Marsyas est déjà lié au poteau, l'un des séides du dieu lui met le couteau sur la gorge, guettant le signal.

Sodoma n'a pu manquer, en peignant cette scène, d'en goûter l'ironique et subtile correspondance avec sa propre situation ; n'était-il pas lui-même devenu cet éternel second, que l'éclatant talent de Raphaël éclipserait toujours ? Tous les peintres du Vatican, non contents d'être en rivalité permanente avec Michel-Ange et son équipe de la Sixtine, l'étaient encore entre eux. Vinci et Michel-Ange en avaient fait l'expérience : les mécènes se plaisaient à organiser des joutes artistiques parmi leurs fresquistes.

Au temps où le Pérugin et ses aides décoraient les murs de la chapelle, le pape Sixte IV avait décidé de remettre un prix à celui des artistes qu'il préférait, et, ironie du sort, le prix finit par aller au plus obscur d'entre eux, Cosimo Rosselli, qui passait pour être le moins doué du lot.

La compétition était cependant plus âpre autour de Sodoma qu'elle ne l'avait été dans les années 1480. Les peintres n'avaient touché qu'une avance de cinquante

ducats, et cette somme équivalant à peu près au salaire d'un semestre, ils s'attendaient à ne pas voir leur contrat se prolonger au-delà ; Sodoma et les autres se croyaient le jouet du pape, qui dressait les artistes les uns contre les autres afin de voir émerger parmi les recrues de Bramante celui qui serait digne d'exécuter les fresques.

Sodoma fut vaincu, ainsi que Marsyas, assez rapidement, et son *Apollon et Marsyas* mit un terme à son intervention au Vatican. Nous le voyons en effet dans les premiers mois de 1509 délié de son contrat, supplanté par Raphaël, qui s'était montré plus talentueux dans la conception et plus habile dans l'exécution. Là où Sodoma devait recourir à de nombreux raccords *a secco,* son cadet, quoique moins expérimenté, maîtrisait la technique du *buon fresco.*

Sodoma ne fut pas seul renvoyé du Vatican. Le Pérugin, le Pinturicchio, Bramantino, Johannes Ruysch, tous durent se retirer, leurs fresques à demi terminées devant être détruites pour faire place au seul Raphaël. Vivement impressionné par ce qu'il avait vu de ses œuvres, le pape ne voulait plus confier la décoration de ses appartements qu'au jeune artiste d'Urbino. La confrontation avec Michel-Ange devenait frontale.

13

Les couleurs fidèles

Sans doute le Pérugin était-il déjà sur le déclin de sa carrière lorsqu'il fut, en même temps que tous les autres, congédié sans égards du Vatican. Il avait cependant été le meilleur parmi les peintres qui avaient décoré les murs latéraux de la Sixtine, trente ans auparavant. Ni Ghirlandaio ni Botticelli n'avaient alors réussi à donner la mesure de leur talent, mais le Pérugin, lui, s'était surpassé, exécutant sur le mur nord de la chapelle un chef-d'œuvre indiscutable, magistral, l'une des plus belles fresques de tout le XVᵉ siècle. Avec *La Remise des clefs à saint Pierre,* Michel-Ange savait que son œuvre de la voûte devrait soutenir une rude comparaison.

Placée directement à l'aplomb du *Déluge,* neuf mètres plus bas, *La Remise des clefs* est l'une des six scènes de la vie du Christ qui occupent le mur nord. Elle est tirée de l'Évangile selon saint Matthieu (XVI, 17-19), et illustre ce moment où le Christ confie à Pierre son Église naissante, faisant de lui le premier pape. Jésus porte une tunique bleue et tend à son disciple agenouillé les clefs du Royaume des cieux, symbole de la papauté. Les autres disciples les entourent, au centre d'une immense place de style Renaissance où figurent un temple octogonal et, en arrière-plan, deux arcs de triomphe, le tout réalisé selon une perspective impeccable. Le Pérugin signe là une subtile scène de propagande pontificale, car son saint Pierre arbore les couleurs du clan Rovere, bleu et or, comme

pour souligner que Sixte IV, commanditaire de l'œuvre, est bien le successeur de l'apôtre.

Sitôt achevée, cette fresque inspira un tel respect, une telle admiration qu'on lui prêta une essence mystique. La chapelle Sixtine devint le lieu des conclaves précédant l'élection des papes – elle l'est toujours. On y éleva des cloisons de bois délimitant de petites cellules, comme pour y faire un dortoir. Les cardinaux, enfermés dans ces cellules, avaient loisir de manger, dormir et échafauder des plans. Les cellules étaient attribuées par tirage au sort quelques jours avant le début du conclave, et quelques-unes passaient pour être « inspirées » – tel était le cas de celles qui étaient situées sous *La Remise des clefs à saint Pierre*, sans doute en vertu du sujet même de la fresque. Cette superstition ne devait pas être dépourvue de fondement, car celui qui hérita de la cellule lors du conclave de 1503 n'était autre que le cardinal Giuliano della Rovere.

Chaque jour, Michel-Ange passait devant le chef-d'œuvre du Pérugin (mais aussi devant les sujets de Ghirlandaio, de Botticelli et des autres) lorsqu'il gravissait ses échelles pour aller travailler sur l'échafaudage. Le brillant vif des pigments utilisés dans cette fresque n'a pu manquer de frapper son regard. L'or et l'outremer, généreusement déployés, donnaient à l'ensemble une magnificence presque outrée. Sixte IV, à ce que l'on disait, très frappé du rendu visuel des pigments qu'utilisait Rosselli, avait ordonné aux autres peintres de suivre cet exemple et d'aller vers le somptueux, le brillant.

Vasari fait dire à Michel-Ange que « ceux qui en ce lieu [dans la chapelle Sixtine] ont œuvré avant lui seraient éclipsés par le fruit de son effort ». Le sculpteur professait ordinairement un certain dédain des grandes taches de couleur, condamnant « ces imbéciles dont le monde est rempli, qui ne voient qu'un

vert ou qu'un rouge, ou toute autre couleur forte, au lieu de sentir la vie et le mouvement qui sont dans les personnages ». Ne doutant point, cependant, que ces mêmes imbéciles ne manqueraient pas de comparer son travail à celui du Pérugin et consorts, Michel-Ange semble avoir opté pour un compromis esthétique, car il mit en œuvre toute une palette de couleurs ravissantes sur la voûte.

Un effet tout particulier a ainsi été donné aux contre-voûtes et aux lunettes, c'est-à-dire sur toutes les surfaces qui entourent les ouvertures, grâce aux pigments. *Le Déluge* ayant été terminé au début de 1509, Michel-Ange en était encore aux parties les plus en vue de la voûte, bien loin encore de la porte, terme de son ouvrage. Lorsqu'il eut terminé le panneau central et son épisode de la Genèse, au lieu de progresser en ligne droite, il entreprit de peindre les scènes latérales, comme il avait accoutumé de faire depuis le début de ce travail. Il devait conserver jusqu'au bout cette méthode.

Il voulait, sur les contre-voûtes et les lunettes, faire figurer la généalogie du Christ. Sur chaque tableau devaient figurer plusieurs personnages, hommes, femmes et enfants formant des portraits de famille dont l'identité serait inscrite dans un cartouche sur chaque lunette. Ces groupes seraient donc placés immédiatement au-dessus des trente-deux papes que le Pérugin avait intercalés entre les fenêtres, et qui forment un éclatant nuancier de couleurs vives (l'un d'entre eux porte même une simarre à pois orange). Michel-Ange voulait habiller de même les ancêtres de Jésus. Bref, peu soucieux de voir son œuvre éclipsée par celle de l'ancienne génération, il lui fallait des pigments, et il lui en fallait d'excellents.

Le plus grand artiste n'était rien sans bons pigments. Les meilleurs, les plus prisés, venaient de Venise, escale obligée pour les navires qui revenaient

d'Orient chargés de denrées exotiques tels le cinabre et l'outremer. Il n'était pas rare que des peintres prévissent dans leur contrat la clause d'un voyage à Venise pour aller quérir les couleurs nécessaires. Le Pinturicchio l'avait fait, à hauteur d'une provision de deux cents ducats, lorsqu'il travaillait aux fresques de la bibliothèque Piccolomini. Les frais du déplacement étaient largement amortis par le meilleur prix que l'on avait à Venise pour les pigments, car on ne payait là ni le fret ni les coûts de distribution.

Seul Michel-Ange pouvait exiger des couleurs venant de Florence. Ce perfectionniste doutait de la qualité de la marchandise. Il envoya de l'argent à son père, stipulant dans sa lettre que « la couleur (du rouge de laque, une once) doit être de la meilleure qualité qui puisse se trouver à Florence. S'il ne se trouve pas de celle-là, n'en achetez point ». Il fallait rester vigilant, car les pigments les plus chers étaient souvent coupés de matériaux ordinaires. Quiconque achetait du vermillon (du cinabre) était bien inspiré de le faire sous forme solide et non en poudre, car le cinabre en poudre était souvent adultéré de vulgaire minium.

Il était bien naturel que Michel-Ange se tournât vers sa ville natale au lieu de s'adresser à Venise, où il ne connaissait personne. Florence comptait quarante ateliers de quelque importance, et de nombreux monastères ainsi que des apothicaires fournissaient les peintres en pigments. Les meilleurs fournisseurs étaient, bien sûr, les frères gesuati, mais il n'était pas obligatoire de faire le déplacement jusqu'à Saint-Juste-aux-Murs pour trouver des couleurs. Les peintres de Florence appartenaient à la Guilde des apothicaires et médecins, l'Arte dei Speziali e Medici. La raison en était que bien des ingrédients vendus comme remèdes par les apothicaires servaient aussi de pigments ou de fixatifs. La gomme adragante, communément prescrite contre la toux, l'enrouement et les orgelets, était une

base de couleurs très utilisée par les peintres. La racine dont on tirait le rouge de laque passait pour souveraine contre la sciatique. Une anecdote amusante illustre cette confusion des genres : le peintre padouan Dario Varatori travaillait à une fresque tout en recourant aux soins de son médecin. Au moment de se mettre à l'ouvrage, il prit son remède, le renifla, trempa son pinceau dedans et en badigeonna le fond de sa fresque, ne causant à celle-ci guère plus de mal qu'à sa santé.

Fabriquer des pigments était une industrie délicate, il fallait connaître le métier. Les gesuati, par exemple, produisaient entre autres du *smaltino*, c'est-à-dire du verre teinté de cobalt et pulvérisé, couleur dont Michel-Ange s'était servi pour les flots et les ciels du *Déluge*. La confection du *smaltino* était pénible et même toxique, car le cobalt, outre qu'il contient de l'arsenic, est corrosif. D'ailleurs, le cobalt servait d'insecticide. Mais les frères gesuati, dont les vitraux étaient réputés dans toute l'Europe, avaient domestiqué ce dangereux minéral. Ils calcinaient le minerai dans un four (d'où l'étymologie de *smaltino*, qui se rapporte à « sentir »), puis mêlaient l'oxyde de cobalt ainsi obtenu à du verre en fusion. Le verre coloré était alors pulvérisé, et devenait pigment. Nous savons identifier le *smaltino* au microscope dans une fresque. Un grossissement optique ordinaire permet déjà d'y repérer de très fines particules de verre et de toutes petites bulles d'air.

Une fois en possession des artistes, les pigments tel le *smaltino* devaient encore faire l'objet d'une manipulation avant usage sur l'*intonaco*. L'assertion de Condivi selon laquelle Michel-Ange aurait toujours broyé ses pigments lui-même est assez douteuse, car cette opération ne pouvait s'effectuer qu'à plusieurs. Elle requérait en effet, outre la force physique, une expérience et un savoir-faire que lui-même ne possédait pas. Tout cela,

il l'avait appris chez Ghirlandaio, comme nombre de ses compagnons, mais vingt ans s'étaient écoulés depuis, et les avis d'un homme de métier comme Granacci ont dû lui être précieux à la chapelle Sixtine.

La manipulation changeait avec chaque pigment : ils étaient parfois pulvérisés, parfois simplement broyés, chauffés, dissous dans du vinaigre, ou, pour certains, lavés et tamisés plusieurs fois. Il en allait des pigments comme du café, on en faisait varier les nuances par la mouture. La granulométrie des pigments était donc primordiale. Ainsi, le *smaltino* grossièrement broyé produisait un bleu foncé, et plus on affinait la mouture, plus le bleu s'éclaircissait. Sous sa forme la plus granuleuse, il exigeait en outre d'être appliqué sur un plâtre encore humide afin de pouvoir y adhérer. C'est pour cette raison que le bleu de cobalt était toujours la première couleur que l'on appliquait, quitte à y revenir quelques heures plus tard si une seconde couche devait venir renforcer la première. La réussite d'une fresque tenait à ces détails. Le sculpteur Michel-Ange, qui n'avait guère peint dans les années précédentes que sa *Sainte Famille,* et sans utiliser de *smaltino,* a dû se reposer sur ses aides lorsque vint le moment d'utiliser des pigments dans sa fresque.

La plupart de ceux que l'on retrouve sur le plafond de la Sixtine sont d'un emploi assez facile. Beaucoup sont tirés de différentes argiles ou terres extraites en Italie, et particulièrement en Toscane. Dans son manuel à l'intention des peintres, *Il Libro dell'Arte* (vers 1390), Cennino Cennini décrit toute la richesse de cette palette tirée du sol. Tout enfant, Cennini avait été mené par son père dans une carrière du val d'Elsa, près de Sienne, où, écrira-t-il plus tard, « grattant le sol pentu à l'aide d'une bêche, je vis toutes sortes de couleurs : de l'ocre, du rouge sinope clair et foncé, du bleu et du blanc... Il y avait aussi en cet endroit une veine de terre noire. Et toutes ces couleurs

apparaissaient sur le sol comme un pli se forme sur le visage d'un homme ou d'une femme ».

Des générations de marchands de couleurs avaient appris à aller chercher ces argiles dans leurs gisements, et à en tirer des pigments. Les collines de Sienne renfermaient une argile riche en fer, la terre de Sienne, qui donnait un pigment brun-jaune. Cuite au four, elle donnait un brun-rouge, la terre de Sienne brûlée. La couleur dite terre d'ombre, plus foncée, venait d'une terre riche en dioxyde de manganèse, et l'ocre rouge était extraite des collines toscanes. Le *bianco sangiovanni,* ou blanc de saint Jean, venait de Florence, placée sous le vocable du saint. C'était de la chaux éteinte que l'on enfouissait plusieurs semaines dans un puits de mine avant de la faire sécher au soleil.

Il y avait aussi des pigments de plus lointaine origine. La *tierra verde* était tirée de la glauconite, un minerai gris-vert extrait dans les environs de Vérone, cent soixante kilomètres au nord de Florence. L'*azzuro oltramarino,* le bleu outremer, comme son nom l'indique, venait d'au-delà des mers, en l'occurrence d'Afghanistan, où l'on extrayait du lapis-lazuli. Les gesuati réduisaient en poudre ce coûteux minéral dans un mortier en bronze, le pilant avec des cires, des huiles et des résines avant de faire fondre le tout dans un pot de terre. On pétrissait ensuite la pâte obtenue à travers un linge dans une solution alcaline tiède. Une fois saturée de couleur, la solution alcaline était transvasée dans un récipient vernissé, et l'opération recommençait jusqu'à ce que la pâte molle ne colore plus la solution alcaline, qu'il ne restait plus qu'à filtrer pour en obtenir le résidu pigmentaire.

Cette technique produisait plusieurs valeurs de bleu outremer. La première solution donnait les particules les plus grosses et les plus colorées, puis venait la seconde, puis les autres, la qualité du pigment

obtenu allant en diminuant. C'est probablement du bleu de premier choix que voulait Michel-Ange lorsqu'il écrivit à Fra Jacopo de lui procurer « une certaine quantité d'azurite de bonne qualité ». Et ce premier choix coûtait cher. L'outremer était au prix de l'or, ou quasi : huit ducats l'once, trente fois plus cher que la simple azurite, plus de six mois de loyer pour un grand atelier à Florence. Si précieux était l'outremer que, lorsque le Pérugin en utilisait dans les fresques du cloître de Saint-Juste-aux-Murs, le prieur tenait à surveiller le peintre, au cas où celui-ci aurait été tenté de remplacer le coûteux pigment par de l'azurite, puis d'empocher la différence de prix. Il se trouve que le Pérugin était honnête, mais le prieur, averti, veillait sur son outremer. Cette indélicatesse était punie par les guildes de Florence, Sienne et Pérouse.

On ajoutait presque toujours les touches d'outremer *a secco,* c'est-à-dire mêlées à un fixatif après séchage de l'*intonaco.* Il existait toutefois des exemples d'utilisation de l'outremer en *buon fresco,* principalement dans les fresques de Ghirlandaio à la chapelle Tornabuoni. Michel-Ange avait choisi ses aides florentins sur le critère de leur apprentissage chez ce grand maître, car ils étaient eux aussi rompus au maniement de l'outremer. De ce pigment, cependant, ils n'abusèrent pas, sans doute par économie. Michel-Ange a pu se vanter devant Condivi d'avoir limité ses dépenses de couleurs pour la voûte de la Sixtine à vingt ou vingt-cinq ducats, c'est-à-dire à peine de quoi acheter trois onces d'outremer, sans même songer à d'autres pigments. La même parcimonie a joué pour tous les autres pigments minéraux (azurite, vermillon, malachite), ceux que l'on utilisait *a secco.* À partir de l'accident du *Déluge,* l'équipe n'a plus travaillé qu'en *buon fresco,* la technique la plus difficile mais la plus sûre. Il est à noter que les ancêtres du Christ sont tous traités de cette manière.

Quoique de petite taille, les contre-voûtes triangulaires projetaient au-dessus des fenêtres des surfaces courbes assez malaisées à remplir, et l'artiste a dû compenser les déformations optiques par la perspective. Malgré cela, l'ouvrage semble avoir progressé assez vite. *Le Déluge* avait pris deux mois, mais les deux premières contre-voûtes furent achevées en une semaine chacune. Sur la première (côté nord), le carton a été reporté grâce à la technique du *spolvero,* et un peu aussi grâce à celle des perforations. Manifestement plus sûr de lui, Michel-Ange entreprit de transférer le second dessin au *spolvero* sur la contre-voûte sud (celle dont le cartouche porte l'inscription IOSIAS IECHONIAS SALATHIEL), puis, ayant tracé les visages, il abandonna le carton en cours d'opération et termina le travail à main levée. Geste hardi, si l'on songe que toute faute d'exécution entraînait la démolition complète de la couche de plâtre, mais geste heureux, aucun repentir n'étant visible dans cette scène, ni aucun rajout *a secco*. Au terme de plusieurs mois de labeur, Michel-Ange avait enfin trouvé ses marques.

Ces deux peintures achevées, le peintre descendit quelques degrés de son échafaudage afin d'atteindre la hauteur des lunettes, surfaces qu'il traitait toujours en dernier au fur et à mesure de sa progression latérale. Le travail était plus facile que sur la voûte, qui se déployait quatre ou cinq mètres plus haut. Ici, plus besoin de renverser la tête en arrière et de tendre le bras au-dessus, les lunettes offrant une surface plate verticale. Il continua à dédaigner les cartons et à peindre à main levée sur les lunettes, à même le plâtre frais.

Plus de cartons à préparer dans l'atelier et à transporter, voilà qui constituait un appréciable gain de temps, et l'œuvre n'en avançait que plus vite. Première lunette : trois jours, une *giornata* pour le cartouche carré bordé d'or, une autre pour les personnages de

gauche, une troisième pour ceux de droite. Ces figures mesurant plus de deux mètres de hauteur, on peut se faire une idée de l'effrayante cadence à laquelle il progressait, laissant loin derrière elle le rythme pourtant soutenu des autres fresquistes. Ses aides exécutaient les cartouches à la règle et au cordonnet. Tous les personnages sont de sa main, exclusivement.

Dans sa boulimie de travail, il lui arriva parfois de commencer sur du plâtre trop frais, et même mouillé, son pinceau éraillant la mince couche qui recevait la couleur. La chaux de l'*intonaco* brûlait les poils de martre ou d'écureuil de ses brosses, il s'en fit faire de soies de porc. L'ardeur de son geste laissait souvent de ces soies drues plantées à la surface du plâtre.

Sur les lunettes, il procédait d'abord au report des personnages sur l'*intonaco* avec un pinceau fin et un pigment foncé, des dessins de petit format exécutés naguère lui servant de guides. Puis, à l'aide d'une brosse plus large, il mettait en place les arrière-plans à l'aide d'un pigment rose violacé appelé *morellone*, obtenu par combustion d'un mélange d'alun et de vitriol. Les alchimistes connaissaient bien cette substance, qu'ils nommaient *caput mortuum*, ou « tête de mort », pour désigner le résidu de cette opération dans leur creuset.

Une fois les fonds indiqués, Michel-Ange retournait aux personnages. D'abord les contours en couleurs, puis les ombres, les demi-tons, et enfin les touches de lumière. On apprenait aux fresquistes à charger leur brosse de pigment avant de l'essorer entre le pouce et l'index. Mais lui a obtenu sur les lunettes des effets de transparence analogues à ceux de l'aquarelle, car il utilisait toujours un pinceau mouillé, et des couleurs aqueuses.

Des jaunes vifs, des roses, des violets sourds, des rouges, des oranges, des verts… Il a appliqué sur les lunettes et les contre-voûtes les tons les plus éclatants

de la palette du fresquiste, il les a juxtaposés hardiment, créant par endroits le rendu de la soie. Cette femme, par exemple, qui a des cheveux roux et porte une robe chamarrée d'orange et de rose. Elle est assise à côté de son vieil époux, paré, lui, d'un vêtement écarlate. Ce n'est que récemment que ces couleurs vibrantes nous ont été rendues. Cinq siècles de noir de fumée, cierges, encens, lampes à huile, pour ne rien dire des barbouillages de vernis gras pieusement déposés par d'ineptes restaurateurs, avaient fini par ensevelir les fresques sous un voile de boue, à telle enseigne qu'en 1945 le plus grand spécialiste de Michel-Ange du XXe siècle, le Hongrois Charles de Tolnay, les avait surnommées « le cercle des ténèbres et de la mort ». Ce n'est que dans les années 1980 qu'un véritable travail de restauration et de conservation fut entrepris à l'initiative du Vatican, libérant les fidèles couleurs de Michel-Ange de leur gangue de boue.

Faut-il s'étonner que cet homme, obsédé qu'il était par sa généalogie, ait choisi de représenter celle du Christ ? Le thème des ancêtres de Jésus n'est pas très courant dans l'iconographie européenne. Giotto en avait fait une composition en bandeau sur un mur de la chapelle Scrovegni à Padoue, et on le retrouve sculpté sur quelques sanctuaires gothiques en France. Mais ces ascendants divins n'ont pas connu la popularité dont jouissent d'autres figures bibliques, prophètes ou apôtres. Ce sujet peu courant, Michel-Ange le traite d'une manière hautement originale, sans précédents littéraires ni artistiques. Les ancêtres du Christ avaient toujours été figurés par des rois portant sceptre et couronne, comme il convient à une lignée prestigieuse qui, d'Abraham à Joseph, compte des chefs d'Israël aussi illustres que David et Salomon. Giotto les gratifie même d'auréoles. Michel-Ange prend le parti d'en faire de bien plus humbles personnages.

Ce choix est manifeste pour l'un des premiers portraits d'ancêtres, celui de Josias, l'un des plus fameux héros de l'Ancien Testament (second Livre des Rois). Grand réformateur, il chassa les prêtres idolâtres, brûla leurs idoles et mit fin aux immolations rituelles d'enfants. Nécromanciens et sorciers furent bannis, et Josias fit raser un lupanar où de jeunes gens se livraient à la prostitution sacrée. Il mourut au combat, bravement, criblé de flèches, dans une escarmouche contre les Égyptiens. Il avait régné trente et un ans. « Il n'y avait pas eu avant lui un roi [...] comme lui, dit la Bible, après lui, il ne s'en leva pas de semblable. »

Michel-Ange était réputé pour ses nus masculins héroïques, et, cependant, rien dans ce portrait de Josias ne trahit le fléau des idolâtres, la terreur des sorciers et des prostitués. La scène de la lunette ne nous montre qu'une banale querelle domestique : une mère fâchée, aux prises avec un sale gosse, tourne le dos à son mari, lequel, embarrassé d'un autre chenapan qu'il peine à maintenir sur ses genoux, esquisse à l'adresse de son épouse un vague geste d'exaspération. Au-dessus de cette scène, la contre-voûte figure une autre mère, assise et tenant un bébé dans ses bras, tandis que l'époux somnole, vautré à côté d'elle, les yeux clos et la tête déjetée. Ces corps languides ne sauraient contraster plus absolument avec la geste biblique de Josias, mais aussi avec les nus vigoureux qui occupent le plafond au-dessus d'eux, et n'annoncent pas l'énergie dont déborde le peintre, tout bouillonnant d'activité sur son échafaudage (chacune de ces scènes torpides ne lui demande qu'un jour ou deux).

Tous les ancêtres de Jésus – quatre-vingt-quinze portraits formant une frise colorée surplombant les fenêtres – sont à l'avenant. Les esquisses ne montrent que têtes ployées, membres et corps amollis : Michel-Ange, avec cet avachissement général, est aux antipodes de sa manière habituelle. Beaucoup de ces

personnages se livrent à de très humbles occupations : se coiffer, filer la laine, se tailler un habit, surveiller des enfants. Certains s'endorment, d'autres se regardent dans un miroir. Cette particularité rend *Les Ancêtres* uniques dans l'œuvre du peintre, dont on sait qu'elle n'abonde pas en scènes de la vie quotidienne. Autre trait notable de ces *Ancêtres* si ordinaires et anonymes : vingt-cinq d'entre eux sont des femmes, ce que nul peintre n'avait osé avant lui sur ce sujet, la seule figure féminine apparentée à Jésus que la peinture eût jamais représentée étant la Vierge.

L'apparition des femmes dans ces scènes domestiques suffit à ordonner cette masse de quatre-vingt-onze personnages en plusieurs groupes familiaux, ce qui les renvoie bien plus au thème de la Sainte Famille qu'à l'iconographie traditionnelle des ancêtres du Christ. Titien, quelques années plus tard, va reprendre plusieurs personnages de la lunette – Josias, Iechonias, Salathiel – dans sa *Fuite en Égypte* (1512).

Ce thème en soi de la Sainte Famille était relativement nouveau pour l'époque. Il s'était dégagé de celui de la Vierge à l'Enfant, dans l'esprit d'une conception plus humaine et familiale de l'Incarnation ; tout un chacun pouvait dorénavant s'identifier à ces bons et simples parents, que la peinture montrait dans leur vie quotidienne. À Florence, Raphaël en a peint plusieurs, dont la *Sainte Famille* exécutée pour Domenico Canigiani, dans laquelle un Joseph bienveillant s'appuie sur son bâton de marche, couvant du regard la Vierge et sainte Élisabeth tandis que les deux enfants, le Christ et saint Jean, folâtrent sur l'herbe. Michel-Ange, lui, a représenté la Vierge assise par terre, un livre ouvert sur les genoux, et un saint Joseph à barbe grise qui lui tend l'Enfant (1504).

Il s'agissait là le plus souvent de commandes privées, destinées à la dévotion domestique. On les plaçait dans la chapelle ou la demeure familiale, et elles

étaient censées renforcer la cohésion et l'identité de la maisonnée en célébrant les liens d'amour conjugal et parental. La *Sainte Famille* que Michel-Ange exécuta pour Agnolo Doni (qui venait d'épouser Maddalena Strozzi) ne fait pas exception : les nouveaux époux, à l'aube de leur vie commune, pouvaient y contempler l'image de la félicité domestique.

Quelques années plus tard, le peintre nous livre une tout autre vision : les couples aigris et fatigués de la chapelle Sixtine n'ont plus rien de commun avec le Joseph protecteur, la Vierge épanouie de naguère. Bien loin de la représentation édifiante du bonheur, ces *Ancêtres* querelleurs et démissionnaires nous parlent de colère, d'ennui et d'apathie, d'une « vie de famille ratée », comme l'écrit un historien ; le rapprochement s'impose avec celle, si ingrate, de l'artiste, et les déboires et déceptions qu'il y a subis. Quelque proche qu'il se sentît de son père et de l'un au moins de ses frères, comment faire abstraction de l'ambiance exécrable de la maison Buonarroti, tout empoisonnée de rivalités, d'exigences et de récriminations ? Ce qui transpire dans les fresques des contre-voûtes et des lunettes, c'est tout ce qui tracasse Michel-Ange : le procès de la tante, les frères qui gâchent leur vie ; dans une perspective freudienne, l'œuvre se lit comme une projection de ses propres conflits familiaux et de son inaptitude à y faire face. Déchirée, malheureuse, la famille du Christ s'en trouve logée à la même enseigne.

14

Tressaille d'allégresse, fille de Sion !

Le 14 mai 1509, l'armée des Vénitiens fut battue par les Français près d'Agnadello, dans le nord de l'Italie. Plus de quinze mille soldats furent tués ou faits prisonniers, parmi lesquels le commandant en chef, Bartolomeo d'Alviano. Cette sanglante défaite était la première qu'eût connue la République sur la terre ferme depuis 452, date de l'invasion des Huns, qu'Attila menait piller Rome à travers une Italie qu'ils dévastèrent. Un nouvel ennemi déferlait donc d'au-delà des Alpes, et rien ne semblait pouvoir arrêter sa course à travers la péninsule.

Louis XII, le roi le plus puissant d'Europe, avait envahi l'Italie à la tête d'une armée de quatre cent mille hommes pour y reconquérir des territoires que la France considérait comme siens. Le pape, qui servait ses desseins, venait d'excommunier la Sérénissime trois semaines avant la bataille, au motif que Venise refusait de restituer la Romagne. Pour Jules II, le Vénitien « alliait la ruse du loup à la férocité du lion », ce à quoi l'adversaire avait rétorqué en traitant le Saint-Père de pédéraste et d'ivrogne.

Non content d'excommunier Venise, Jules II avait publiquement apporté son soutien à la ligue de Cambrai, laquelle prévoyait officiellement une alliance offensive entre Louis XII et l'empereur Maximilien contre les Turcs. Mais il s'y ajoutait une clause secrète, aux termes de laquelle le roi d'Espagne et le pape se joindraient aux deux parties afin de forcer Venise à

141

rendre ses prises territoriales. Ayant eu vent de cette clause, la République se hâta de proposer au pape Faenza et Rimini, mais il n'était plus temps, le gros de l'armée française ayant déjà pénétré en Italie. Dans les semaines qui suivirent, les armées pontificales, commandées par le neveu du pape, Francesco Maria, nouveau duc d'Urbino, quadrillèrent la Romagne dans le sillage des Français, reprenant une à une villes et places fortes.

On célébra à Rome ce triomphe sur les Vénitiens, des feux d'artifice furent tirés du château Saint-Ange et un prédicateur répondant au nom très impérial de Marcus Antonius Magnus célébra en chaire la fortune des armées françaises et le retour des territoires dans le giron du pape. Mais celui-ci, pour sa part, n'avait pas la tête aux réjouissances. Dix ans s'étaient en effet à peine écoulés depuis la dernière invasion française, celle qu'avait menée Charles VIII, répandant la terreur par tout le pays et forçant le pape Alexandre à chercher refuge au sein de cette même forteresse du château Saint-Ange. En ce printemps de 1509, l'histoire menaçait de se répéter.

Louis XII, âgé de quarante-sept ans, était devenu roi en 1498 à la mort de son cousin Charles VIII, qui s'était assommé contre une poutre basse du château d'Amboise. Chétif et de petite santé, marié à une virago, le souverain faisait très mince figure, ce qui ne le dissuadait nullement, fier de son sang royal, de se mesurer à Jules II. Un ambassadeur florentin l'entendit un jour persifler avec morgue : « Ces Rovere sont des paysans. Il n'y a que le bâton qui fera tenir le pape tranquille. »

Malgré les feux d'artifice, Jules II avait donc quelque raison d'être inquiet. Peu après Agnadello, il « comptait déjà les heures qui le séparaient du départ du roi de France ».

Les festivités données après la victoire sur les Vénitiens n'ont pu manquer de rappeler à tous ceux qui

142

s'y trouvaient celles qui avaient fêté le retour du pape après ses campagnes triomphales de Pérouse et Bologne. Escorté de ses cardinaux, Jules II avait chevauché trois heures en une splendide procession s'étirant de la Porta del Popolo à Saint-Pierre. Devant la basilique à demi démolie, on avait érigé une réplique de l'arc de Constantin, et jeté à la foule des poignées de pièces frappées de la devise JULIUS CAESAR PONT II, ce qui revenait clairement à comparer le pape à l'empereur. Sur l'un des arcs du Corso, on avait même inscrit VENI VIDI VICI.

Jules II ne s'était pas contenté d'être un nouveau César[1]. Il s'était arrangé pour entrer dans Rome le dimanche des Rameaux, fête qui commémore l'entrée du Christ dans Jérusalem par un chemin jonché de palmes. Afin de bien marquer cette opportune coïncidence, Jules II s'était fait précéder d'un chariot sur lequel dix jeunes gens costumés en anges agitaient vers lui des palmes triomphales. Au revers des piécettes jetées à la foule se lisait : « Qu'il soit béni, celui qui vient au nom du Seigneur », parole d'Évangile qui reprend le cri de la foule acclamant Jésus à Jérusalem. Ce déploiement de mégalomanie devait donner à penser même aux plus chauds partisans du pape...

On trouve dans l'Ancien Testament le récit prophétique de l'entrée du Christ, monté sur un âne, dans Jérusalem, comme on y trouve bien d'autres allusions prophétiques au Messie. « Tressaille d'allégresse, fille de Sion ! écrit le prophète Zacharie, voici que ton roi s'avance vers toi […], humble, monté sur un âne – sur un ânon tout jeune. » (Zach., 9.)

La vision de Zacharie se situe au moment du retour des juifs, longtemps exilés à Babylone. Le roi

1. Jules II n'est pas le seul puissant du temps à souffrir ainsi d'un « complexe de César ». César Borgia avait choisi comme devise *Aut Caesar aut nihil,* « César ou rien ».

Nabuchodonosor avait détruit Jérusalem en 587 av. J.-C., brûlant tout, abattant les remparts, et il avait pillé entièrement le Temple de Salomon, emportant jusqu'aux mouchettes à chandelles. Emmené en captivité, le peuple juif était rentré soixante-dix ans plus tard dans Jérusalem ravagée. Zacharie avait alors eu la vision non seulement de l'entrée dans la ville d'un messie monté sur un ânon, mais aussi de la reconstruction du Temple : « Voici un homme dont le nom est "germe", sous ses pas tout germera, et il construira le Temple du Seigneur. C'est lui qui sera revêtu de majesté. » (Zach., 6.)

Zacharie est le premier des sept prophètes de l'Ancien Testament qui figurent sur la voûte de la chapelle Sixtine. Il mesure près de quatre mètres de hauteur. Un lourd manteau écarlate et vert l'enveloppe à mi-corps, il porte une chemise ocre jaune munie d'un col bleu vif et tient un livre dont la couverture est peinte en *morellone*. Comme il sied à celui qui a reçu la vision du Temple reconstruit (et sachant que la chapelle Sixtine elle-même fut bâtie sur le même plan), il occupe une place de choix, directement au-dessus de l'entrée. Travaillant alors à sa fresque depuis six mois, Michel-Ange s'est enfin senti capable d'œuvrer au-dessus de la porte du sanctuaire.

Zacharie apparaît directement sous les armes de Rovere, que Sixte IV avait pris soin de faire placer à l'entrée. L'étymologie du nom Rovere vient du nom du chêne rouvre, arbre qui figure sur les armes, portant rameaux entrelacés à douze glands d'or. Louis XII l'avait vite compris, cette famille n'était pas noble. Sixte IV avait « emprunté » ce blason à une autre famille du même nom, sans lien de parenté aucun avec lui mais appartenant bien, elle, à la noblesse turinoise. Il s'ensuit que les papes Rovere, comme le fait observer un commentateur, « ne se sont ingéniés à montrer l'arbre *rovere* aussi souvent qu'afin de cacher

le douteux nom Rovere ». L'occasion était trop belle pour Jules II d'exhiber son blason au plafond de la chapelle. On trouve donc de fréquentes allusions graphiques au chêne et aux deux papes Rovere (rinceaux de feuilles, glands) dans les bordures de la Genèse.

Michel-Ange n'a pas pour autant borné là son hommage à Jules II. Un peu plus d'un an après l'érection de la grande statue de San Petronio, il installa un portrait de son protecteur au-dessus de la porte de la chapelle. Zacharie, non content de surplomber leur blason, est vêtu aux couleurs des Rovere, bleu et or. Qui plus est, ses traits énergiques et sévères, sa tonsure et son nez aquilin ne sont pas sans rappeler quelqu'un... Le Zacharie de Michel-Ange ressemble tant au pape, en fait, qu'il fallut attendre 1945 pour lui attribuer une esquisse à la mine noire que l'on avait crue jusqu'alors destinée à un portrait de Jules II.

Il était courant qu'un peintre immortalisât son mécène dans une fresque. Ghirlandaio avait ainsi représenté Giovanni Tornabuoni et son épouse dans leur chapelle ; le pape Alexandre et sa nombreuse progéniture s'étalaient à longueur de murs (au grand déplaisir de Jules II) dans les appartements Borgia décorés à la fresque par le Pinturicchio. Cependant, si Michel-Ange a bien portraituré Jules II sous les traits de Zacharie, cela n'a pas dû aller sans quelque répugnance. Les relations entre les deux hommes ne s'étaient jamais vraiment remises d'aplomb après la grande crise de 1506, et Michel-Ange se consumait toujours de regret en pensant au projet de tombeau. La question peut se poser d'une influence occulte pesant sur le travail des fresques et dirigeant le choix des sujets, car il paraît hautement improbable que l'artiste ait accepté de bonne foi d'y portraiturer celui qu'il regardait comme son persécuteur. Il a pu, à tout le moins, se plier à la suggestion ou à l'injonction du pontife ou de son entourage.

On admet généralement que c'est Zorobabel qui accomplit la prophétie de Zacharie en menant à bien la reconstruction du Temple en 515 av. J.-C. Une autre interprétation n'a pu manquer de venir à l'esprit de Jules II, lui qui ne craignait pas de se comparer à César et au Christ. Les glands du chêne qui figurent sur son blason ne sont-ils pas le « germe » dont parle l'Écriture, n'a-t-il pas restauré la Sixtine et reconstruit Saint-Pierre ?

Cette effarante folie des grandeurs se retrouve chez Egidio de Viterbe, le thuriféraire appointé du pape, qui s'était fait une spécialité de dénicher des allusions à Jules II dans les prophéties de l'Ancien Testament. En décembre 1507, il avait prêché dans la basilique sur une vision d'Isaïe : « L'année de la mort du roi Ozias, je vis le Seigneur assis sur un trône très élevé. » Egidio était d'avis que le prophète avait mal exprimé sa pensée, dit-il aux fidèles qui l'écoutaient : « Isaïe a voulu dire "J'ai vu le pape Jules II, installé à la fois sur le trône du roi Ozias et sur celui de la religion restaurée." » Bref, Jules II était le nouveau Messie envoyé par Dieu afin d'accomplir les prophéties et de réaliser les desseins de la Providence. On ne sera pas surpris d'apprendre que c'est lui qui avait réglé les festivités du dimanche des Rameaux au mois de mars qui précédait.

Michel-Ange savait à quoi s'en tenir, la glorieuse mission du pape n'était que poudre aux yeux et mystification. Loin de se joindre au concert de louanges qui avait naguère salué les exploits militaires de Jules II, il avait composé un poème de déploration sur l'état de Rome sous le règne de celui-ci : « D'un calice, ils forgent un glaive ou un casque/Ici, le sang du Christ est vendu au poids/La croix et la couronne d'épines deviennent épée et bouclier. » Dans cet écrit vengeur signé « Michel-Ange en Turquie », Rome est comparée à Constantinople, ce qui revient à assimiler Jules II à l'ennemi héréditaire de la chrétienté, le sultan

ottoman : l'auteur est bien loin de gober cette fable de l'architecte en chef de la Nouvelle Jérusalem.

Le portrait accroché au-dessus de la porte de la Sixtine ne resta pas la seule effigie du pape exécutée au Vatican en cette année 1509. Raphaël, assisté de Sodoma, venait d'achever les plafonds de la chambre de la Signature et mettait en chantier les fresques des murs en ce début d'année, entouré de quelques aides dont l'histoire n'a pas retenu le nom. Cette œuvre de surface imposante (cent vingt mètres carrés) devait former le fond de la bibliothèque de théologie du pape. C'est donc naturellement un sujet religieux que Raphaël choisit pour sa fresque, *La Disputà,* ou *La Dispute du saint sacrement* (l'Eucharistie), nom qui lui est resté depuis le XVIIe siècle, alors que le tableau n'est en fait que célébration et exaltation du sacrement, et plus généralement de la religion chrétienne.

Raphaël disposait pour peindre sa fresque d'un mur concave semi-circulaire, large à sa base de sept mètres et demi, support autrement plus commode que celui sur lequel travaillait Michel-Ange. Comme il était d'usage, le peintre commença par le haut, faisant démonter son échafaudage à mesure de sa progression, pour finir à hauteur d'homme. Les historiens s'accordent à dire que la fresque est quasi tout entière de sa main. Il est à noter que Raphaël, si sociable et convivial, y a travaillé presque seul, alors que le génie solitaire et taciturne qui œuvrait à la chapelle Sixtine se trouvait à la tête d'une bruyante équipe de collaborateurs.

Cette *Disputà,* de sa conception à son exécution, prit six bons mois à Raphaël, compte tenu des trois cents dessins préparatoires dans lesquels, ainsi que le faisait Michel-Ange, il mettait au point les attitudes et les visages de ses personnages. Il y en a en tout soixante-six, groupés autour d'un autel, et le plus grand mesure un mètre vingt de hauteur. Ils forment à

eux tous la plus spectaculaire des distributions : Jésus, la Vierge, Adam, Abraham, saint Pierre et saint Paul, plus une pléiade d'autres figures bibliques. Un second groupe montre des visages connus de l'histoire de l'Église : saint Augustin, saint Thomas d'Aquin, plusieurs papes, Dante, et même Savonarole, qui rôde à l'arrière-plan. On y reconnaît sans peine deux personnages, car Raphaël les avait portraiturés par ailleurs : Bramante et Jules II, costumé en Grégoire le Grand.

Ce n'est pas uniquement la vanité qui commande cette apparition des deux hommes dans *La Disputà*, encore que Jules II n'ait jamais rechigné à se voir ainsi immortalisé par la peinture. Il voulait laisser sa trace, comme il l'avait fait dans la fresque de Michel-Ange, celle du reconstructeur du Temple du Seigneur. Sur la gauche de *La Disputà,* tout à fait en arrière-plan, on voit un sanctuaire en construction, encore masqué par les échafaudages, tandis que de petites silhouettes de maçons vont et viennent sur le chantier. Le côté droit de la fresque montre une autre scène de construction d'église : d'énormes blocs de marbre à demi équarris, qui donnent une idée de l'ampleur de l'entreprise, apparaissent derrière le groupe des poètes et des papes. C'est l'aspect même que devait présenter Saint-Pierre en chantier en 1509, avec ses pilastres à demi érigés.

Raphaël entend donc ici célébrer à la fois l'église et l'Église, le monument et l'institution, mais aussi leurs deux maîtres d'œuvre, le pontife et l'architecte. Cette idée, comme la symbolique du portrait de Zacharie, sent son Egidio de Viterbe, lui qui professait que la nouvelle basilique faisait partie d'un plan divin (« elle doit s'élever jusqu'aux cieux ») et manifestait l'accomplissement par Jules II de sa mission pontificale.

La présence de Bramante indique la part qu'il prenait toujours dans les travaux d'aménagement des appartements privés. Il est cependant vraisemblable

qu'il se déchargeait du soin des fresques sur un autre. Paolo Giovio, évêque de Nocera, ami et biographe de Raphaël, attribue à Jules II en personne la paternité de la conception de *La Disputà* et des autres fresques de ses appartements. Sans doute a-t-il suggéré les grandes lignes de la composition et des personnages, et nul autre que lui n'a pu y imposer la présence de Savonarole, dont il avait soutenu les thèses révolutionnaires tant qu'elles pouvaient nuire à Alexandre VI. Il est certain que l'une des causes de l'exécution de Savonarole a été d'avouer (quoique sous la torture) qu'il avait comploté contre Alexandre avec l'aide de Giuliano della Rovere, alors en exil.

Quoi qu'il en soit, ni le pape ni Bramante n'ont pu inventer les devises latines que l'on peut lire sur la fresque (l'architecte, d'ailleurs, ignorait le latin). Derrière le détail des scènes historiques et de leurs épigraphes apparaît l'action d'un conseiller, et le plus apte à avoir tenu ce rôle est à coup sûr le bibliothécaire de Jules II, Tommaso « Fedro » Inghirami, trente-huit ans, un disciple d'Egidio. Faisant partie des personnalités les plus marquantes du Vatican, le clerc Fedro ne se contentait pas d'être bibliothécaire, il était aussi reconnu comme le plus grand acteur de Rome, et comme un orateur réputé. Il avait conquis son surnom, Fedro, en improvisant sur scène des sonnets en latin tandis que derrière lui des machinistes réparaient un décor qui s'était écroulé lors d'une représentation de la *Phèdre* de Sénèque. Fedro devint l'ami de Raphaël, qui le portraitura à quelque temps de là, gros garçon à face de lune clignant des yeux sous l'empire d'une sévère myopie, et portant un anneau au pouce droit.

Le début de l'ouvrage fut laborieux, et plusieurs contretemps ralentirent le travail de Raphaël. Ce qui reste des croquis préparatoires révèle plusieurs essais de combinaison des différents éléments et tout un

effort de placement, de composition et de perspective. Comme Michel-Ange, l'artiste cherchait ses marques dans l'exercice d'un art difficile où il manquait d'expérience – et puis, sans doute, l'ampleur de cette tâche inattendue et le prestige qui s'y rattachait l'intimidaient-ils un peu. *La Disputà* exigea de nombreuses reprises *a secco,* ce qui prouve que Raphaël était encore peu sûr de lui en *buon fresco.*

Comme si l'œuvre n'eût pas fourni assez de travail et d'embûches, il accepta d'autres commandes mineures dès son arrivée à Rome. La fresque à peine commencée, voilà qu'il exécuta pour le pape une *Vierge à l'Enfant* (connue sous le nom de *Vierge de Lorette*) pour l'église Santa Maria del Popolo. Puis ce fut, dans la foulée, une commande de Paolo Giovio, le tableau connu comme l'*Alba Madonna,* que Giovio voulait envoyer à l'église des Olivetans à Nocera dei Pagani.

Malgré les contretemps mineurs que Raphaël avait subis au début et au cours de son travail, *La Disputà* une fois terminée justifia magnifiquement le choix du peintre par le pape. Le parti qu'il avait tiré de ses personnages, distribués sur la largeur du mur en des poses élégantes et dynamiques, son emploi impeccable de la perspective et sa science de la composition prouvaient à l'envi son incontestable supériorité sur tous les autres fresquistes, quelque talentueux et puissants qu'ils aient pu être. Non seulement il éclipsait des vétérans comme le Pérugin et Sodoma, mais son œuvre, avec ses douzaines de personnages si habilement agencés, faisait paraître *Le Déluge* de Michel-Ange (vieux d'à peine quelques mois) lourdaud et brouillon. Voilà pour Raphaël des débuts étourdissants, que Michel-Ange n'avait pas connus.

15

Une affaire de famille

L'étouffant été romain approchait, et Raphaël gardait l'avantage. L'assurance et la rapidité avec lesquelles Michel-Ange avait exécuté *Les Ancêtres du Christ* sur les premiers panneaux des contre-voûtes et des lunettes l'avaient présentement déserté, alors qu'il abordait avec son équipe un « morceau » important et difficile, *L'Ivresse de Noé*, l'un des neuf épisodes de la Genèse représentés sur la voûte et celui qui se situe le plus à l'est. Placée directement au-dessus de la porte de la chapelle, cette scène exigea encore plus de temps que *Le Déluge*, engloutissant cinq à six semaines, soit un total faramineux de trente et une *giornate*.

Le pape, on le sait, n'était pas patient. Dans sa hâte de voir le Cortile achevé – et Vasari nous dit qu'il voulait voir l'esplanade « jaillir du sol sans avoir même à être construite » –, il harcelait Bramante au point que celui-ci faisait décharger les matériaux de construction en pleine nuit, à la lueur des torches, afin de gagner du temps. La même impatience tenaillait Jules II de voir terminées les fresques de la chapelle Sixtine, et le rythme en dents de scie que tenait Michel-Ange ne pouvait manquer de le mécontenter. L'artiste était donc constamment importuné par les mises en demeure du pape, lesquelles pouvaient à l'occasion dégénérer en violentes colères. Un exemple, tiré de Condivi : « Michel-Ange était tourmenté par l'impatience du pape, qui lui demanda un jour quand il aurait fini la chapelle. À quoi Michel-Ange répondit :

"Quand je pourrai." Furieux, le pape lui rétorqua : "Je vais te jeter de ton échafaudage !" »

Vasari rapporte que le pontife était devenu si enragé de la lenteur du peintre autant que de ses insolences qu'il lui donna des coups de bâton. Il lui avait refusé la permission de se rendre à Florence pour assister à une fête, au motif que le travail n'avait pas assez avancé. « "Quand donc auras-tu fini ?" – "Dès que je le pourrai, Très Saint Père." » Il le frappa d'un coup de canne : « Dès que je pourrai ? Dès que je pourrai ? Que veux-tu dire par là ? Je vais te faire finir bien vite ! »

L'histoire se termina par les excuses du pape, qui assura l'artiste que les coups qu'il lui avait assenés n'étaient que « marques de faveur et d'affection ». Il eut l'esprit de faire donner au peintre cinq cents ducats « craignant que, sinon, il ne se livre à l'un de ses caprices ».

Sur ce point des cinq cents ducats, il se peut que Vasari ait embelli l'anecdote, étant donné la sordide avarice de Jules II. Quant aux coups de canne, ils paraissent vraisemblables, courtisans et serviteurs recevant souvent de telles marques d'affection. Jules II cognait, et faisait tomber les gens en les déséquilibrant. Mais Sa Sainteté était aussi à craindre quand Elle se trouvait de bonne humeur ; à l'annonce d'une victoire ou de toute autre nouvelle faste, il envoyait à ses proches des bourrades dans le dos d'une telle violence que l'on disait qu'il valait mieux être en armure pour l'approcher.

Non seulement il exaspérait Michel-Ange en le sommant de lui donner une date d'achèvement des fresques, mais il voulait aussi se rendre compte par lui-même de l'avancement du travail, privilège que Michel-Ange répugnait d'ordinaire à accorder. Maladivement enclin au secret, il avait instauré une tout autre atmosphère autour de lui que celle qui régnait à la chambre de la Signature, où le pape avait ses

petites et ses grandes entrées. Seules deux pièces séparaient le chantier de Raphaël de la chambre à coucher du pape, distante de vingt mètres, et ce dernier, en tant que maître d'ouvrage et inspirateur du sujet de la fresque, devait passer un temps certain à inspecter l'avancement du travail du fresquiste, et à faire des suggestions.

Mais il savait ne pas pouvoir compter sur une telle aménité à la chapelle Sixtine. Vasari raconte qu'une nuit, n'y pouvant plus tenir, il graissa la patte des aides pour pouvoir entrer et se rendre compte de ce que Michel-Ange, à force de mystères, dérobait à sa vue. Le peintre le soupçonnait, d'ailleurs, d'avoir maintes fois endossé un déguisement afin de se glisser sous l'échafaudage pour satisfaire sa curiosité. Cette fameuse nuit dont parle Vasari, flairant une machination, il resta caché sur l'échafaudage. Lorsque l'intrus parut dans la chapelle, il lui lança des planches à la tête pour le faire déguerpir. L'autre battit en retraite, hurlant des jurons, laissant son agresseur méditer à loisir sur les probables conséquences de son incartade. Craignant pour sa vie, celui-ci s'enfuit par une fenêtre et fila vers Florence, où il se terra, faisant le gros dos en attendant que la colère papale se dissipât.

Vasari a-t-il exagéré, affabulé ? Il demeure que, vraie ou controuvée, l'histoire se fonde sur l'indéniable antagonisme qui opposait l'artiste et son commanditaire. Le nœud de cet antagonisme semble bien résider dans leurs tempéraments identiques. « Son impétuosité et son mauvais caractère indisposent tous ceux qui vivent près de lui, mais c'est de la peur plutôt que de la haine qu'il inspire, car rien en lui n'est mesquin ou bassement égoïste. » Cette description du pape, que nous trouvons sous la plume d'un ambassadeur vénitien éperdu, on pourrait aussi bien l'appliquer à Michel-Ange. L'adjectif *terribile* est le mot qui revient le plus souvent s'agissant de Jules II, et c'est précisément

celui que ce dernier utilise pour qualifier le peintre, l'une des rares personnes à Rome à ne pas se coucher devant lui.

L'épisode de *L'Ivresse de Noé*, qui donnait aux fresquistes tant de fil à retordre, se trouve dans la Genèse. Après le Déluge, le patriarche avait planté une vigne, et s'était laissé aller à goûter jusqu'à l'abus au fruit de son labeur. « Il en but le vin, s'enivra et se trouva nu à l'intérieur de sa tente », nous dit la Bible. Alors qu'il gisait en ce fâcheux appareil, son fils Cham entra, le vit et appela ses frères aînés pour qu'ensemble ils se moquassent de leur vieux père. Sem et Japhet montrèrent plus de respect envers le patriarche ivre, ils entrèrent dans la tente à reculons afin de ne pas offenser la pudeur et couvrirent leur père d'un manteau. Lorsqu'il sortit enfin de sa léthargie, Noé comprit que le plus jeune de ses fils l'avait tourné en dérision, et il accabla de malédictions le fils de Cham, Canaan, qui engendra non seulement la race des Égyptiens, mais aussi les habitants de Sodome et Gomorrhe.

Cette image d'un vieux père à la merci de ses trois fils, dont l'un rit de lui, renvoie étrangement à la situation de famille de Michel-Ange en ce printemps 1509. Celui-ci écrit à Lodovico : « Père très honoré, j'apprends par votre dernière lettre comment vont les choses chez nous et les agissements de Giovansimone. J'ai reçu plus de mauvaises nouvelles à lire cette lettre en une soirée qu'en dix années de vie ici. »

Une fois de plus, le travail du peintre est perturbé par des problèmes domestiques – Giovansimone, il fallait s'y attendre, a encore fait les quatre cents coups. Un an s'est écoulé depuis son passage à Rome, sa maladie et son retour à l'atelier du lainier, au grand soulagement du frère aîné. Celui-ci espérait toujours établir ses deux cadets, Buonarroto et Giovansimone, pourvu qu'ils eussent consenti à amender leurs manières et à apprendre le métier de la laine.

« Je vois bien qu'ils font tout le contraire, surtout Giovansimone, et j'en tire la conclusion qu'il est inutile de chercher à l'aider. » (Réponse à la lettre où son père lui rapporte les agissements des deux frères.)

Qu'a fait exactement Giovansimone pour s'attirer de la part de Michel-Ange un tel courroux, un tel dégoût? Sûrement pis que simplement rester à traîner, comme de coutume, au foyer paternel. D'après certains indices, il aurait volé de l'argent ou autre chose à leur père puis aurait frappé celui-ci, ou bien aurait menacé de le faire après que Lodovico se fut aperçu du larcin. Quoi qu'il en soit, Michel-Ange devint ivre de rage quand la nouvelle lui en parvint à Rome. « Si je l'avais pu, j'aurais incontinent sellé mon cheval après avoir lu votre lettre et l'affaire serait maintenant réglée, affirme-t-il à son père. Ne l'ayant pu, je lui écris comme il le mérite. »

Et en quels termes… « Tu es une ignoble brute, et tu seras traité comme tel. » Chaque fois que la famille est en crise, il menace de rentrer à Florence pour y mettre bon ordre. « Si j'entends encore parler de la plus petite chose te concernant, je courrai la poste jusqu'à Florence pour t'apprendre à vivre… Pour qui te prends-tu? Si je reviens à la maison, je te ferai verser des larmes de sang et tu verras sur quel néant se fonde ta présomption. »

La missive se clôt sur une diatribe *pro domo* dont on sent que le grand frère n'a jamais été avare. « Cela fait maintenant douze ans que je cours à travers toute l'Italie, menant une vie de chien. J'ai enduré toutes sortes d'humiliations et de misères, je me suis usé à cent labeurs, j'ai risqué ma vie à travers mille dangers, et tout cela pour venir en aide aux miens. Et c'est maintenant qu'enfin, je commence à relever un peu la tête, c'est maintenant que toi, tu viens gâcher et détruire en une heure ce que j'ai mis tant d'années à construire, et au prix de quelles peines! »

La dérive du frère coupable contraint Michel-Ange à réviser ses projets. Plus question d'établir Giovansimone dans sa propre affaire, écrit-il à son père, exhortant le vieil homme à « laisser ce vaurien s'occuper à gratter son cul ». Il songe à reprendre le capital qu'il destinait à un atelier de lainier pour le donner au plus jeune de ses frères, Sigismondo, le soldat. Puis il faudrait trouver des locataires pour la ferme de Settignano et les trois maisons de Florence, ce qui procurerait à Lodovico un revenu suffisant pour se loger à sa convenance avec un domestique. « Avec ce que je pourrai vous donner, vous vivrez comme un gentilhomme », promet-il à son père. Quant aux frères, qu'ils se débrouillent, on ne veut plus d'eux ni à la ferme ni dans les maisons. Il caresse un instant l'idée de faire venir Lodovico auprès de lui à Rome, mais y renonce aussitôt : « La saison ne s'y prête pas, vous ne sauriez survivre longtemps aux étés que nous avons ici » – trop content de pouvoir alléguer ce climat malsain...

Un malheur ne venant jamais seul, Michel-Ange tomba sérieusement malade en juin, d'épuisement et sans doute aussi à cause des déplorables conditions sanitaires dans lesquelles il croupissait à Rome. Son état devint critique, au point que la nouvelle de sa mort prochaine fut mandée à Florence. Il lui fallut trouver la force d'écrire à son père que la certitude de son trépas était très exagérée. « Mais peu importe, du moment que je suis toujours vivant. » C'en était assez cependant pour que Lodovico s'inquiétât de lui. « Je vis ici bien malcontent et mal portant, écrasé par la tâche que je dois accomplir, dépourvu d'argent et sans personne pour me seconder. »

Deuxième thème monumental après *Le Déluge*, la composition de *L'Ivresse de Noé* fut fertile en déboires. Michel-Ange avait contemplé, à San Petronio, la version que Jacopo della Quercia donnait de ce sujet, mais sa propre interprétation s'apparentait plutôt au

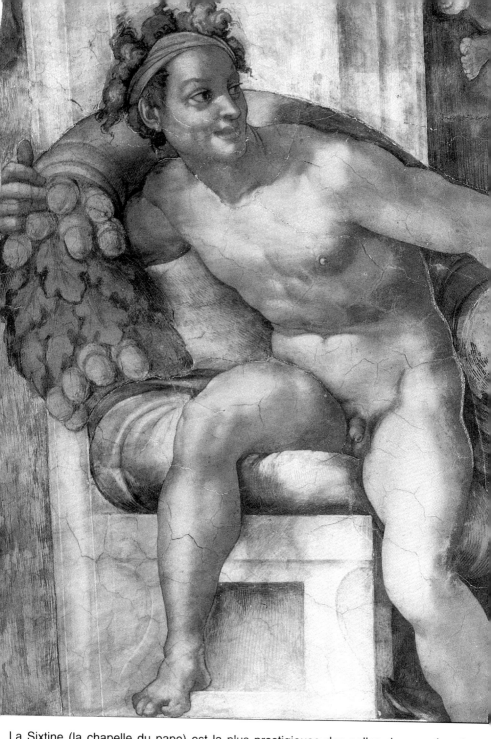

La Sixtine (la chapelle du pape) est la plus prestigieuse des salles des musées du Vatican. Michel-Ange avait trente-trois ans lorsque débuta la réalisation des fresques ornant la voûte de la chapelle. Après s'être fait seconder par une équipe d'assistants florentins, il acheva seul l'imposante surface de la voûte. Il en a résulté l'une des plus grandes œuvres de tous les temps. Les trois premières pages (détails) de ce cahier photos représentent trois des « nus de bronze » de l'ensemble.

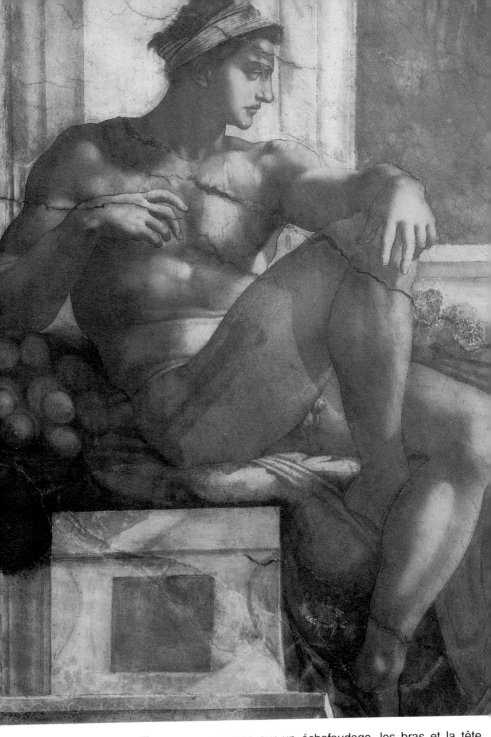

Michel-Ange dut travailler en permanence sur un échafaudage, les bras et la tête levés, le plus souvent accroupi, dans des conditions épuisantes. On est d'autant plus émerveillé par la perfection du rendu et la sublime beauté de l'ensemble.

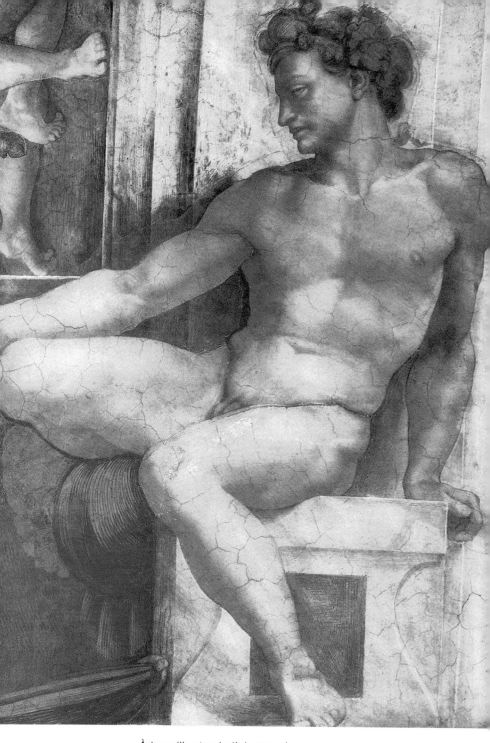

À travailler tordu j'ai attrapé un goitre
Comme l'eau en procure aux chats de Lombardie
(À moins que ce ne soit de quelque autre pays)
Et j'ai le ventre, à force, collé au menton.

Extrait d'un sonnet de Michel-Ange

De 1508 à 1512, Michel-Ange s'est entièrement consacré à la voûte de la chapelle Sixtine. La nef mesure 40 mètres de long et 13,20 mètres de large.

Se considérant avant tout comme un sculpteur, Michel-Ange n'accepta cette tâche que sous la pression du pape Jules II.

La première présentation partielle de la voûte eut lieu en 1511. En la découvrant, le peintre Raphaël fut à ce point impressionné qu'il décida de changer de style.

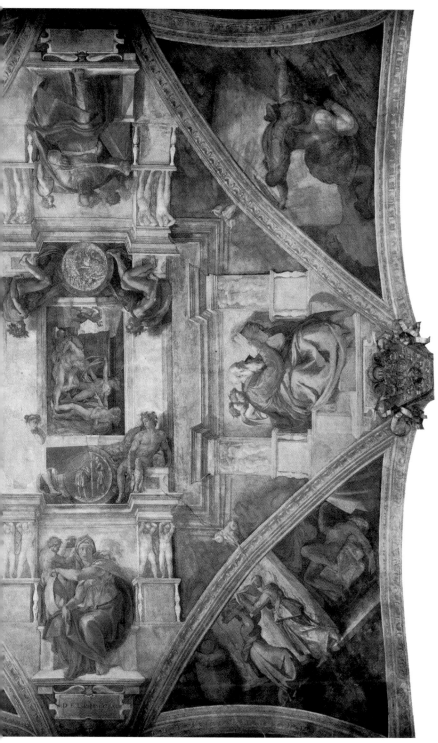

Le pape demandait à Michel-Ange à l'œuvre quand il aurait fini. L'artiste répondait invariablement : « Quand je pourrai », et Jules II entrait alors dans une grande colère.

Sur un détail de la fresque du *Jugement dernier* (peinte un quart de siècle après la voûte), en haut à gauche, Michel-Ange se serait représenté en peau d'écorché symbolisant la difficulté de sa tâche. Les autres détails représentent la « barque de Charon » qui, selon Dante, transporte les damnés en enfer. En l'enroulant dans un serpent qui le mord, le peintre s'est vengé (voir détail en haut, à droite) d'un prélat qui avait critiqué sa fresque.

bas-relief de bronze de Ghiberti, « la Porte du paradis », à Florence. Cette filiation esthétique des deux œuvres prouve combien Michel-Ange était resté sculpteur, pensait ses compositions en volume, et tendait de ce fait à individualiser ses personnages au détriment du plan d'ensemble, chacun se trouvant conçu comme une unité indépendante. Cela explique le manque de souplesse et de grâce qui saute aux yeux si l'on compare *L'Ivresse de Noé* à *La Disputà,* où Raphaël a su prêter vie et mouvement de façon si harmonieuse à un grand nombre de personnages. Un commentateur note : « Des êtres pétrifiés », c'est assez dire combien les personnages de *Noé* sont raides et massifs.

Le maître en matière de composition des groupes reste cependant Léonard de Vinci. *La Cène* est un merveilleux exemple de son génie des attitudes ; ce qu'il nommait « les passions de l'âme » s'y donne à voir à travers grimaces, froncements de sourcils, haussements d'épaules, gestes de la main, confidences chuchotées. Vie palpable des personnages, unité de composition, expressivité vibrante des sentiments : telles sont les leçons du vieux maître que Raphaël a si bien assimilées. On en voit les fruits à la Signature.

Ghiberti et Quercia revêtent les fils de Noé de vastes robes, Michel-Ange choisit de les représenter dévêtus comme leur père, ce qui surprend, étant donné l'argument de la scène. Ces nudités honteuses font un bien étrange dessus-de-porte à l'entrée de la chapelle. Jamais auparavant on n'avait montré tant de chair nue sur une fresque, et moins encore dans un sanctuaire de première importance. Le nu dans l'art n'allait pas encore de soi ; à l'apogée de la carrière de Michel-Ange, on n'avait assisté à sa réintroduction en Europe que depuis un siècle à peine. Pour les Anciens, Grecs et Romains, le corps nu symbolisait la perfection de l'âme, mais la tradition chrétienne l'avait confiné dans la représentation des tourments éternels

de l'enfer. *Le Jugement dernier* de Giotto, qui se trouve à Padoue, dans la chapelle Scrovegni, met en scène des nus absolument étrangers à l'iconographie grecque et romaine. Cette fresque, exécutée entre 1305 et 1313, exhibe un effroyable florilège de tortures médiévales pratiquées sur des corps nus.

Au cours des premières décennies du XV^e siècle, des artistes florentins, Donatello en tête, revinrent à l'esthétique classique, dans la foulée des premières découvertes archéologiques, qui favorisèrent le retour en grâce de la nudité artistique. Mais ce retour n'allait pas sans réticences. « N'oublions jamais ce que nous devons à la décence et à la pudeur, écrit Leon Battista Alberti dans *De Pictura*, vade-mecum des peintres publié en 1435, les parties honteuses du corps, ou celles qui ne sont pas plaisantes à regarder, doivent être couvertes d'un vêtement, d'un rameau ou de la main. » Michel-Ange n'a pas tenu compte de cette injonction lorsqu'il sculpta son *David*, au grand émoi de l'Opera del Duomo, commanditaire de l'œuvre, qui exigea qu'une guirlande de vingt-huit feuilles de figuier vînt cacher ces organes que l'on ne saurait voir.

Quand Michel-Ange était apprenti, le dessin d'académie de nu était l'un des exercices d'atelier les plus prisés. Peintres et sculpteurs en herbe se faisaient d'abord la main en copiant des statues ou des fresques, puis étaient admis à dessiner d'après des modèles vivants, prenant la pose à tour de rôle, nus ou parés de drapés, devant leurs condisciples. On retrouvait ensuite ces dessins dans leurs œuvres. Vinci conseille aux peintres de « faire poser des hommes, nus ou vêtus, selon les besoins de votre travail ». Plein d'égards, il recommande de ne faire poser les modèles que durant les mois d'été.

Michel-Ange a eu recours à des modèles nus pour la voûte de la Sixtine. Même les personnages portant draperies étaient dessinés à partir de nus, avec la

bénédiction d'Alberti, qui conseille aux artistes de « dessiner le corps nu [...] et de le recouvrir ensuite de vêtements ». C'était, semblait-il, le seul moyen pour l'artiste de rendre fidèlement la vérité des attitudes et des modelés du corps humain. Quant aux drapés, Michel-Ange les exécutait selon une méthode apprise chez Ghirlandaio. On trempait une étoffe dans un plâtre liquide, on l'arrangeait en plis autour d'un support, banc de pose ou structure de bois *ad hoc*, et on laissait prendre le tout. Ses plis une fois solidifiés, le modèle pouvait servir indéfiniment à reproduire le tombé des robes et des draperies. Ghirlandaio faisait dessiner de semblables plâtres à ses apprentis, et il conservait leurs dessins dans un carton, d'où il les ressortait pour servir aux œuvres en cours. Michel-Ange a sans doute utilisé de ces recueils pour gagner du temps, mais assurément nombre de ses drapés ont été modelés à la demande dans son atelier.

Sur l'une des lunettes des *Ancêtres,* une femme blonde se tient un pied levé tout en se regardant pensivement dans un miroir qu'elle élève de la main gauche. Cette jeune femme en robe vert et orange nous renseigne sur la technique de Michel-Ange, car le modèle qui posa pour l'esquisse est évidemment nu. Ce n'est d'ailleurs nullement une femme, mais un homme d'un certain âge, à en juger par sa petite bedaine et ses fesses flasques. Contrairement à Raphaël, qui n'hésitait pas à faire poser des femmes, Michel-Ange n'a jamais eu que des modèles hommes, sans aucune exception, indépendamment du sexe du personnage représenté.

Mois d'été ou non, la vie à l'atelier ne devait pas être plaisante tous les jours pour ces modèles. Certains personnages de la voûte se plient dans des contorsions qu'il devait être impossible de tenir longtemps, même s'agissant d'un modèle très souple. Comment Michel-Ange avait-il l'idée de ces poses

insolites, qui donc était capable de les tenir le temps d'un dessin ? C'est l'un des mystères qui entourent le « métier » de l'artiste. On dit qu'il courait les *stufe,* les étuves de Rome, pour étudier l'anatomie masculine. Les étuves étaient des bains publics souterrains où l'on traitait par la vapeur des maladies comme la syphilis ou les rhumatismes, mais qui étaient vite devenus des lieux de prostitution. Recrutait-il des modèles dans ces établissements ? En ce cas, comme en atteste la figure de femme sur la lunette des *Ancêtres,* mais aussi, d'une manière générale, la solide musculature de ses personnages, il ne recourait pas qu'à de jeunes apprentis.

Les artistes de son temps étudiaient aussi couramment l'anatomie en assistant à des dissections. La précision minutieuse qu'il mettait à rendre le dessin des veines et des muscles prend sa source dans l'enseignement d'Alberti : « Il sera utile de peindre d'abord sur le vif afin de dessiner les os [...] Puis il faudra ajouter les veines et les muscles, et enfin revêtir les muscles de chair et de peau. » La maîtrise de cet habillage de chair et de peau suppose pour l'artiste une solide connaissance des structures du corps. D'après Vinci, il s'agit même d'une discipline majeure de l'apprentissage d'un peintre. Faute de quoi, écrit-il, les nus ressemblent à « des sacs de noix » ou à « des bottes de radis ». Le premier peintre qui se soit occupé de dissection est, semble-t-il, Pollaiulo, le sculpteur florentin né vers 1430, dont le travail révèle l'intérêt qu'il portait au nu. Luca Signorelli s'est aussi passionné pour l'anatomie, au point, disait-on, de visiter nuitamment les cimetières en quête de corps.

Ces macabres activités pourraient expliquer une légende que l'on colporta jadis à Rome sur le compte de Michel-Ange. Alors qu'il sculptait une descente de croix, il aurait poignardé son modèle afin de mieux observer les muscles d'un mourant – ce qui revient à

pousser la dévotion artistique un peu loin, et n'est pas sans rappeler la plaisante anecdote qui veut que Brahms étranglait des chats pour transcrire leurs miaulements dans ses symphonies. On découvrit le cadavre du modèle et Michel-Ange s'enfuit précipitamment vers Palestrina, à trente kilomètres au sud-est de Rome, et se cacha près d'un village en attendant que la rumeur s'éteignît. Pure médisance : n'en doutons pas, cette histoire fut inventée de toutes pièces[1] ; pourtant, elle en dit long sur la réputation que Rome faisait à l'artiste, ce perfectionniste caractériel, ce sauvage hautain…

Qu'il ait étudié l'anatomie par la dissection, voilà qui est certain, mais non sur des sujets qui lui devaient leur trépas. À Florence, dans sa jeunesse, il avait disséqué des cadavres que lui donnait Niccolò Bichiellini, le prieur du Saint-Esprit, qui mettait une salle de l'hôpital à sa disposition. Condivi le loue fort de ses compétences horrifiques : un jour, raconte-t-il, le maître lui fit voir « un joli cadavre, celui d'un jeune Maure très bien fait » étendu sur une table. Brandissant son scalpel tel un véritable médecin légiste, Michel-Ange se mit alors à lui décrire « mille choses inconnues et cachées, que personne avant lui n'avait explorées ».

Ne voyons là aucune de ces louanges hyperboliques dont Condivi est coutumier : Michel-Ange fut un anatomiste accompli. Nous possédons aujourd'hui un lexique d'environ six cents termes scientifiques pour décrire les os, les tendons et les muscles.

1. Cette histoire ne put jamais être tirée au clair, ni l'accusation établie, faute d'archives, en particulier celles de la Congrégation de San Girolamo della Carità, qui agissait en tant que ministère public dans les procès criminels. Le village de Capranica, où il se serait réfugié, attribue à Michel-Ange quelques œuvres qui se trouvent dans son église, Santa Maria Maddalena – mais ceci ne constitue nullement une preuve de meurtre.

L'œuvre peint et sculpté de Michel-Ange présente, selon une étude, huit cents structures anatomiques distinctes, d'où la fréquente accusation qu'on lui fait de déformer, voire d'adultérer la forme humaine. En réalité, il y a là un véritable travail, précis, minutieux, au point que l'anatomie moderne, cinq cents ans après, en est encore à tenter d'en dresser la nomenclature. Il existe un cas de déformation délibérée d'une structure anatomique (mais il y en a très peu), celui de la main droite du *David,* sur laquelle, à côté de quinze os et muscles correctement représentés, il a élargi l'abducteur de l'auriculaire afin de donner plus d'ampleur à l'instrument de la victoire sur Goliath – car cette main tient la pierre qui va tuer...

Quand il travaillait aux fresques de la chapelle Sixtine, Michel-Ange ne s'occupait plus de dissection. D'après Condivi, il dut en abandonner la pratique « parce que le temps qu'il avait passé à manipuler des cadavres avait affecté son estomac au point de lui ôter le manger et le boire ». Ses répugnants labeurs au Saint-Esprit n'auront pas été vains, il en fera bon usage dans l'œuvre qui commence à montrer, sur la voûte de la chapelle, quelle science inégalée du corps humain il possédait.

16

Laocoon

Quand Ghirlandaio avait été appelé à Rome en 1481 pour décorer les murs de la chapelle Sixtine, il avait arpenté les ruines antiques carnet en main pour chercher des sujets. Dessinateur hors pair, il avait fait des relevés de colonnes, d'obélisques, d'aqueducs et, bien évidemment, de statues. Dans ses carnets, on trouve un croquis d'un des marbres antiques les plus célèbres de Rome, *L'Arrotino*, « le rémouleur ». Cette réplique romaine d'une statue exécutée à Pergame au IIIe siècle av. J.-C. représente un jeune homme agenouillé qui affûte sa lame. De retour à Florence quelques années plus tard, il incorpora *L'Arrotino* aux fresques de la chapelle Tornabuoni qu'il était en train de peindre : un jeune homme nu, agenouillé, ôte sa sandale dans *Le Baptême du Christ*.

Michel-Ange, arrivant à Rome en 1496, fit de même : certains de ses premiers dessins en attestent. Il y a au Louvre celui d'une statuette qui décorait une fontaine des jardins Cesi, un enfant grassouillet qui porte une outre de vin sur l'épaule. Autre figure glanée au hasard de ces flâneries : un Mercure du mont Palatin. Comme Ghirlandaio peu avant lui, il se constitua un répertoire de poses classiques pour ses tableaux et ses statues. L'un des marbres qui ont retenu son crayon, un nu qui figurait sur le coin d'un sarcophage, aurait bien pu inspirer son *David*.

Les modèles humains à eux seuls n'auraient pu lui inspirer les centaines de personnages dont il avait

besoin pour la chapelle. Il est donc naturel qu'au moment de produire les dessins de mise en place des fresques il ait cherché l'inspiration dans les antiquités de Rome et de Florence. Face à la tâche gigantesque qu'il devait réaliser, il dut donc emprunter (les historiens de l'art disent « citer ») à ce répertoire de statues et de bas-reliefs. Ces emprunts sont particulièrement visibles dans les nus qui flanquent cinq des scènes de la Genèse, les *Ignudi* (de l'italien *nudo*, « nu », terme inventé par l'artiste). Ce sont vingt personnages de taille réelle, assis à califourchon sur des stèles.

Le plan initial de la voûte (cette décoration géométrique avec les douze apôtres) prévoyait des anges soutenant des médaillons. Ce plan fut vite abandonné comme étant une « pauvre chose », mais l'idée des anges resta. Michel-Ange les a toutefois quelque peu paganisés en les privant de leurs ailes et en leur donnant l'apparence de robustes jeunes gens, de ceux qu'il avait espéré introduire dans le monument funéraire de Jules II, les « esclaves ». Il leur a trouvé des poses copiées sur des bas-reliefs hellénistiques de Rome ainsi que sur les intailles anciennes de la riche collection de Laurent de Médicis à Florence. Deux d'entre eux reprennent l'attitude, légèrement modifiée, de la statue antique la plus connue du temps, *Laocoon,* œuvre qu'il était bien placé pour apprécier à sa juste valeur.

Exécuté par une équipe de trois sculpteurs sur l'île de Rhodes aux alentours de 25 av. J.-C., ce groupe de marbre évoque l'histoire du prêtre troyen Laocoon et de ses deux jeunes fils aux prises avec des serpents monstrueux envoyés par Apollon pour les étouffer. Laocoon avait en effet tenté d'empêcher les Troyens d'ouvrir la trappe fatale du fameux cheval de Troie (Virgile lui fait dire ce vers proverbial : « *Timeo Danaos et dona ferentes,* Je crains les Grecs quand ils apportent des cadeaux »). L'empereur Titus, en l'an 69, fit

transporter la statue à Rome, où elle finit ensevelie au milieu des ruines et des remblais. On la déterra en 1506, amputée du bras droit du prêtre troyen, dans une vigne du mont Esquilin qui appartenait à un Felice de Freddi. Michel-Ange, appelé par Jules II comme expert auprès de Sangallo pour authentifier l'œuvre, assista donc à cette exhumation.

Fort excité par sa trouvaille, Jules II acheta le groupe de marbre à Felice six cents ducats d'or à lui servir annuellement sa vie durant, et envoya l'œuvre rejoindre l'*Apollon* dit du Belvédère dans le jardin de sculptures éponyme dessiné par Bramante au Vatican. La vogue des statues antiques connaissait alors un apogée frénétique. La foule lança des fleurs à la statue tout le long de sa pénible progression à travers la cité au son des cantiques de la chapelle papale. On la copia en cire, en stuc, en bronze et en améthyste. Andrea del Sarto et Parmigianino[1] la dessinèrent. Baccio Bandinelli en sculpta une réplique pour le roi de France. Titien inventa un *Laocoon Singe* et le clerc Jacopo Sadoleto lui écrivit un poème. On la reproduisit même sur des carreaux de céramique vendus comme souvenirs.

La statue captivait Michel-Ange comme elle captivait tout le monde. Ces nus masculins se contorsionnant ne pouvaient que séduire l'artiste de *La Bataille des Centaures*, féru qu'il était de nus athlétiques et torturés. Il fit immédiatement une étude de ces trois personnages dont la pose tordue et retordue porte le nom prédestiné de *figura serpentinata*. Il était alors absorbé par son travail préliminaire pour le tombeau du pape, et prévoyait sans nul doute d'y sculpter une réplique de la statue. Le projet de tombeau enterré, si l'on ose dire, les personnages inspirés de Laocoon se retrouvèrent sur la voûte de la Sixtine, aux prises non

1. En français, Le Parmesan.

plus avec des serpents, cette fois, mais avec les guirlandes de feuilles de chêne et de glands des Rovere.

C'est en dessous du *Sacrifice de Noé*, troisième et dernière scène de la vie de Noé, que l'on peut voir les deux *Ignudi* démarqués de *Laocoon*. Ledit *Sacrifice* est un holocauste célébré par le patriarche et sa tribu en remerciement de la fin du Déluge. Il fallut un mois à Michel-Ange et ses aides pour peindre Noé et ses fils en plein travail votif au pied de l'autel, apportant le bois du bûcher, faisant prendre le feu, éviscérant un bélier. Noé, en robe rouge, regarde l'une de ses belles-filles approcher la torche du bûcher tout en se protégeant le visage du feu. Tous sont inspirés de la statuaire antique. La belle-fille est une copie de l'*Althea* que l'on voit sur un sarcophage romain qui se trouve de nos jours à la villa Torlonia. Le jeune homme qui alimente le feu a été copié par Michel-Ange sur un bas-relief d'autel lors de ses excursions romaines.

Bien que dérivant d'emprunts, les personnages du *Sacrifice de Noé* forment une scène bien plus convaincante que ceux des deux autres panneaux consacrés au patriarche. Michel-Ange a réussi avec cette scène un morceau dense, plein de vie et de mouvement, où les personnages se répondent en détail par leurs attitudes corporelles (maintenir le bélier, se passer de main en main une volaille de sacrifice) ; cette composition équilibrée et forte lui donne une cohérence qui manque à *L'Ivresse*.

Avec l'achèvement du triptyque de Noé, en ce début d'automne 1509, un tiers de la voûte était maintenant décoré. Le travail allait bon train, et, à l'issue de cette première année passée sur l'échafaudage, mille deux cents mètres carrés de fresques brillaient de leurs joyeuses couleurs : trois prophètes, huit *Ignudi*, deux contre-voûtes, quatre lunettes et deux des quatre pendentifs d'angle. Plus de deux cents *giornate* en tout pour cette année. Et tout cet ouvrage

avait été accompli malgré les contretemps de l'hiver et la maladie de Michel-Ange durant l'été.

Et pourtant, celui-ci n'avait pas le cœur à se réjouir. « Je me trouve dans la plus grande anxiété et la plus grande fatigue physique, écrit-il à Buonarroto. Je n'ai nul ami et n'en veux aucun. Je n'ai même pas le temps de me nourrir comme je le devrais. Ne me tracassez donc pas avec d'autre soucis, car je ne saurais en supporter davantage. »

Toujours ces pénibles tracas familiaux qui venaient entraver le travail. Lodovico, comme c'était prévisible, perdit son procès contre sa belle-sœur Cassandra et dut donc lui rembourser sa dot. Ce sacrifice financier le chagrina, comme de juste. Il avait passé l'année écoulée dans ce que Michel-Ange appelle « un état de peur ». Maintenant que le procès était perdu, le fils tentait de consoler son père. « Ne vous alarmez point ni ne vous attristez le moins du monde, plaie d'argent n'est pas mortelle. Je ferai plus que remplacer ce que vous aurez perdu. » C'est bien Michel-Ange, et non Lodovico, qui alla puiser dans sa bourse de quoi désintéresser la veuve vindicative. Il venait juste de recevoir du pape un deuxième acompte de cinq cents ducats.

Buonarroto, ordinairement le plus fiable de la fratrie, allait à son tour causer « d'autres soucis ». Mécontent de son existence à la fabrique de laine de Lorenzo Strozzi, il souhaitait investir dans une boulangerie – investir l'argent de son frère, bien entendu. Cette idée lui vint de la ferme familiale, où l'on bradait parfois des surplus de froment à des proches. Michel-Ange, quelque peu pingre, désapprouvait cet usage. Il gronda son père, qui avait donné pour cent cinquante *soldi* de blé à la mère d'un ami, Michele, alors que la moisson de 1508 venait de se montrer opulente. Mais Buonarroto avait une idée plus lucrative sur la manière d'écouler ce surplus. Débordant

d'enthousiasme, il envoya à Michel-Ange un émissaire chargé d'une miche de pain, pour que son frère la goûte. Celui-ci apprécia le pain mais désapprouva l'entreprise. Il enjoignit l'entrepreneur novice de revenir à la laine « car j'espère à mon retour vous voir établis, si vous en êtes capables ».

Sigismondo lui-même, le soldat, lui donna du souci cet automne-là. Alléché par les mêmes fumeuses espérances que Giovansimone un an auparavant, voici qu'il se préparait à venir à Rome. Cet hôte imprévu était bien la dernière chose que Michel-Ange pût souhaiter, surtout un hôte comme Sigismondo, totalement dénué de ressources. La saison de la peste et celle de la malaria étant passées, il ne pouvait décemment exciper du mauvais air pour empêcher cette visite, à laquelle il se résigna. Mais il supplia Buonarroto de bien chapitrer leur benjamin : il ne fallait pas qu'il s'attende à quelque aide que ce fût. « Non que je ne l'aime comme on doit aimer son frère, plaide-t-il, mais je ne suis pas en mesure de l'aider. » Il ne sera plus question de cette visite. Sigismondo est-il venu à Rome ? Si oui, il ne s'est rien passé de notable.

Seule bonne nouvelle en provenance de Florence : Giovansimone avait amendé sa conduite. La lettre incendiaire de Michel-Ange avait produit son effet sur le jeune homme. Celui-ci s'était jusqu'alors contenté de traîner soit à la maison à Florence, soit à la ferme de Settignano, voici maintenant qu'il songeait sérieusement à l'avenir, et non sans quelque ambition. Foin de la boulangerie, il tournait ses regards vers un négoce plus exotique, celui des épices, et envisageait donc de prendre des parts dans un navire qui appareillerait de Lisbonne pour les Indes et rentrerait chargé de marchandises. Mieux : il parlait de s'embarquer pour les Indes, dont la route avait été reconnue par Vasco de Gama dix ans auparavant, si sa première expérience d'armateur réussissait.

Le voyage étant fort périlleux, Michel-Ange se rendait compte qu'il risquait d'y perdre et son frère et ses ducats s'il acceptait de prêter la main à l'entreprise. Giovansimone persista dans son projet, prêt à succomber si cela devait être, enhardi, pourquoi pas, par l'assurance que son frère aîné avait « risqué sa vie dans mille dangers [...] pour venir en aide aux miens ».

Cette « grande fatigue physique » dont le sculpteur se plaint à Buonarroto est due à l'inhumaine tension dans laquelle il œuvre à la fresque. Il fait parvenir un poème satirique à un ami, Giovanni da Pistoia, dans lequel il décrit plaisamment les tourments de son corps au travail sur la voûte, et il y joint un petit croquis, un autoportrait le montrant le pinceau levé. Il avertit son ami qu'il travaille la tête rejetée en arrière, le dos en arc de cercle, barbe et pinceau pointant vers le ciel, le visage maculé de peinture. À le lire, sa posture de fresquiste sur l'échafaudage n'a rien à envier à celle de Laocoon, toute contorsionnée, la tête en arrière et les bras au ciel.

« Ma barbe tournée vers le ciel, je sens le fond de mon cerveau
Qui repose sur ma nuque ; il me pousse un poitrail de harpie
Mon pinceau, sans cesse au-dessus de ma figure,
En fait un riche tapis de couleurs. »

Quelque commode et ingénieux que soit l'échafaudage, il est inévitable que de grandes tensions physiques accompagnent un tel labeur, douleurs et inconfort étant la maladie professionnelle des fresquistes. Vasari entend un jour l'artiste lui dire que la fresque « n'est pas un art de vieux ». Vasari lui-même, il le raconte, avait été obligé de se confectionner une sorte de béquille pour y faire reposer son cou alors qu'il exécutait des fresques dans le palais du grand-duc

de Toscane. « Même ainsi, dit-il, ce travail m'a ruiné la vue et m'a fait si mal à la tête que j'en sens encore les effets. » Jacopo Pontormo a lui aussi souffert. Il écrit en 1555 dans son journal qu'il devait rester accroupi sur son échafaudage durant de longues heures alors qu'il exécutait les fresques de la chapelle des Princes à San Lorenzo à Florence. Il se plaignait de douleurs au dos si terribles que cela l'empêchait parfois de manger.

Le pire, pour Michel-Ange, fut cette curieuse forme de fatigue oculaire qu'il décrit ainsi : à force de rester les yeux en l'air, il s'aperçut qu'il ne pouvait plus lire ni regarder un dessin sans tenir l'ouvrage les bras tendus au-dessus de sa tête. Cet état de choses, qui persista plusieurs mois, devait le gêner considérablement pour dessiner croquis et cartons. Mais, nous dit Vasari, il supporta stoïquement les inconvénients et les souffrances inhérents à son métier : « En vérité, enflammé de zèle pour son travail chaque jour davantage et encouragé par les progrès qu'il faisait, il ne sentait pas la fatigue et ne faisait pas cas de la souffrance. »

Le moins que l'on puisse dire, c'est que ce stoïcisme ne transparaît guère dans sa pathétique lettre à Buonarroto. Cette dure année passée sur l'échafaudage, non moins que les taraudants soucis familiaux, l'ont laissé physiquement et émotionnellement vidé. Ne se sentant soutenu par rien ni personne, il était d'humeur fort chagrine et amère. « Je n'ai nul ami », se plaint-il. L'eût-il déploré s'il avait eu Granacci, Indaco et Bugiardini auprès de lui ? Ayant rempli leur mission, la plupart des assistants qu'il s'était choisis avaient quitté le chantier, après un an passé à travailler avec lui. Au tournant de l'automne 1509, le voilà seul, en effet, devant ce qui reste à faire : les deux tiers de la voûte. Une nouvelle équipe d'aides sera bientôt là.

17

L'âge d'or

Michel-Ange était superstitieux. Un jour, l'un de ses amis, Cardiere, un joueur de luth, lui raconta une vision qu'il avait eue en rêve. L'artiste prit cela au sérieux. C'était en 1494, l'année de la descente militaire de Charles VIII en Italie. Cardiere avait vu en songe le spectre de Laurent le Magnifique, vêtu de haillons, lui ordonner d'aller délivrer à Pierre de Médicis, le nouveau maître de Florence, l'avertissement de sa chute prochaine s'il ne s'amendait pas. Michel-Ange pressa son ami d'aller porter le message à l'inepte et suffisant rejeton des Médicis, mais Cardiere refusa, craignant la colère du potentat. Quelques jours plus tard, le sculpteur vit revenir l'ami, plus transi de terreur que jamais. Cette fois, le fantôme du Magnifique l'avait giflé pour le punir d'avoir failli à sa mission. Et Michel-Ange de l'exhorter de plus belle. Cardiere trouva le courage d'aller affronter son maître, mais celui-ci n'eut en réponse que des sarcasmes, persuadé qu'il était que jamais le fantôme de son père ne se serait ainsi abaissé à demander l'intercession d'un misérable joueur de luth. Cependant, les deux amis, ne doutant pas que la prophétie fût sur le point de se réaliser, se hâtèrent d'aller chercher refuge à Bologne. Peu après, Pierre de Médicis fut renversé.

Cette foi que Michel-Ange accordait aux songes et aux présages était fort bien partagée ; dans toutes les couches de la société on se passionnait pour la divination sous tous ses aspects : rêves prémonitoires,

astrologie, naissances monstrueuses, sans oublier les élucubrations d'ermites échevelés. Machiavel lui-même, sceptique d'entre les sceptiques, prêtait une oreille complaisante aux discours prophétiques et accordait aux présages un sens caché. N'écrivit-il pas : « Rien d'important n'arrive dans une cité ou une contrée qui n'ait été prédit par les devins ou annoncé par des révélations, des prodiges ou des signes célestes. »

À Rome et dans les grandes villes, quiconque se targuait de prédire l'avenir était assuré de faire recette, prophètes et autres illuminés abondaient dans les rues, annonçant à qui voulait les entendre d'improbables apocalypses. En 1491, l'un de ces oracles improvisés, un mystérieux mendiant, était apparu sur le pavé romain et se répandait en vaticinations : « Ô Romains ! Écoutez-moi ! Nombreux sont ceux qui pleureront en cette année 1491, il y aura des tribulations, des crimes, du sang ! » Un an plus tard, Rodrigo Borgia était élu pape. Puis survint un autre prophète, dont le message tout irénique : « Paix, paix ! » drainait à sa suite toute une tourbe de populace ; il fallut bien mettre celui-là en prison.

Cette fascination pour les prophètes explique les cinq grandes figures féminines, cinq sibylles de la mythologie grecque et romaine, que Michel-Ange a introduites dans la fresque. Les sibylles étaient des prophétesses attachées à un sanctuaire, des messagères de la volonté des dieux, qui délivraient leurs oracles dans une transe sacrée, souvent sous une forme obscure ou détournée, devinettes ou acrostiches. Tite-Live, l'historien romain, note que les prêtres recueillaient et conservaient ces messages oraculaires afin que le Sénat puisse les consulter en cas de besoin. On perpétua cet usage jusqu'en l'an 400, après quoi tous ces écrits furent brûlés sur l'ordre de Stilicon, chef des Vandales. On vit fleurir d'autres écrits prophétiques sur les cendres des anciens, et

tous offraient de perpétuer la tradition des sibylles antiques. Du temps de Michel-Ange ces écrits circulaient largement, en particulier un manuscrit connu sous le nom d'*Oracula sibyllina*. Cette forgerie n'était qu'un ramassis confus de prêchi-prêcha imité des textes judéo-chrétiens, mais en 1509 nul lettré ne songeait à s'en formaliser.

La présence dans une chapelle chrétienne de figures tirées des mythologies païennes a de quoi étonner, mais il est vrai que deux Pères de l'Église, Lactance et saint Augustin, avaient donné aux sibylles leurs lettres de noblesse en reconnaissant qu'elles avaient prédit la naissance de la Vierge, la Passion du Christ et le Jugement dernier. Les pythies avaient, à leur façon, préparé le monde païen à la venue de Jésus-Christ, soutenaient-ils, de la même manière que les prophètes de l'Ancien Testament l'avaient annoncée aux juifs. Les écrits sibyllins gardaient un fort attrait pour les clercs qui se situaient dans la perspective d'une réconciliation entre mythes païens et canon chrétien. Maints exégètes travaillaient à aplanir les obstacles qui séparaient ces deux mondes, et certains ont su parfois proposer un syncrétisme acceptable où se fondaient le sacré et le profane, l'Église apostolique romaine et l'univers de l'ésotérisme païen, pour le plus grand bonheur des artistes et des lettrés que cette antique tradition enchantait.

Certains théologiens, saint Thomas d'Aquin en tête, s'étaient refusés à mettre sur le même plan les sibylles et les prophètes de l'Écriture, mais dès la fin du Moyen Âge, leur légitimité dans l'art chrétien est attestée. Des stalles sculptées de la cathédrale d'Ulm les représentent aux côtés de saintes et de personnages bibliques féminins (XVe siècle). Dans l'art italien, on les retrouve partout, par exemple sur la façade du dôme de Sienne, sur des chaires à Pistoia et à Pise, et sur les portes de bronze coulées par Ghiberti pour le baptistère de

Florence. Les sibylles étaient un sujet de fresque très apprécié. Ghirlandaio ouvre la voie, il en introduit quatre sur la voûte de la chapelle Sassetti de la Trinité, le Pinturicchio lui emboîte le pas en représentant dans les appartements Borgia douze sibylles et douze prophètes sur le même plan. Quelque temps après, c'est le Pérugin qui met six personnages de l'une et de l'autre sortes dans ses fresques du Collège des Changeurs de sa ville natale.

Dans la chapelle Sixtine, la première à faire son apparition est la sibylle de Delphes, dont la célébrité fut assurée par l'histoire d'Œdipe, à qui elle avait annoncé meurtre du père et inceste maternel. Oracle le plus écouté de Grèce, elle vivait sur les pentes du mont Parnasse, dans l'enceinte du temple d'Apollon – là où se lisait, gravée sur le fronton, la maxime « Connais-toi toi-même ». C'est là qu'elle rendait des oracles énigmatiques, que des prêtres devaient interpréter. La plus ambivalente de ses prophéties reste celle qu'elle délivra à Crésus, roi de Lydie, à qui elle prédit qu'en livrant bataille aux Perses il ferait s'écrouler un puissant empire. Ce n'est qu'après une défaite épouvantable que Crésus comprit : l'empire en question, c'était le sien. Les prophéties consignées dans les *Oracula sibyllina* annoncent plus clairement que le Christ serait livré à ses ennemis, tourné en dérision par les soldats et coiffé d'une couronne d'épines.

La sibylle de Delphes demanda douze *giornate* à Michel-Ange et ses aides en cet automne 1509, soit à peu près le même temps de travail que Zacharie. C'est une jolie jeune femme à l'expression un peu interloquée, lèvres mi-closes et yeux écarquillés, comme si on venait de la déranger. Elle ne présente aucun signe de la « folie sacrée » qu'elle et ses pareilles étaient censées incarner ; Michel-Ange l'a composée de divers éléments empruntés à ses nombreuses Vierges. Le voile peint en *smaltino* qu'elle porte sur la tête ressemble à celui que

portent la *Madone de Bruges* et celle de la *Pietà* (la première ainsi nommée est une *Vierge à l'Enfant* datée de 1501 et qui fut achetée par une famille de riches drapiers flamands pour leur chapelle domestique). Sa tête et sa posture rappellent la Vierge du *tondo* (médaillon) du palais Pitti (un bas-relief en marbre terminé en 1503), et ses drapés ainsi que son bras musclé, plié à angle droit, viennent de la *Sainte Famille* exécutée pour Agnolo Doni.

Michel-Ange avait une très grande mémoire visuelle, « au point que, ayant peint les milliers de personnages que l'on peut voir, jamais il n'en a fait deux semblables ni dans la même pose » (Condivi). C'est au contraire cette prodigieuse mémoire qui lui a permis de créer pour le plafond de la Sixtine plusieurs centaines de poses différentes en si peu de temps.

Quatre autres sibylles sont à venir, dont celle de Cumes, la plus importante aux yeux des anciens Romains. Le mythe lui attribue un repaire dans la région de Naples, une grotte près d'un lac. C'est là que le héros de l'*Énéide* de Virgile, Énée, la vit sombrer dans une transe effrayante et prononcer « des mots de mystère et d'épouvante ». Et c'est vers cet antre qu'empuantissaient les émanations soufrées du lac que convergeaient étudiants et lettrés du temps de Michel-Ange, comme si c'eût été un sanctuaire. Cette grotte était probablement l'entrée d'un souterrain romain creusé par Agrippa pour rejoindre un port nommé Portius Julius. Ces doctes pèlerins ne s'imaginaient pas moins fouler le sol qui avait porté Énée et ses compagnons s'entretenant avec la devineresse dans leur quête de l'occulte.

C'est donc probablement de son propre chef, sans recourir aux avis d'Egidio, que Michel-Ange choisit de faire figurer dans sa fresque ces personnages si familiers. Il a représenté, en fait, les cinq premières sibylles sur les dix répertoriées dans les *Institutions divines* de

Lactance, ce qui donne à penser qu'il n'a fait que feuilleter l'ouvrage et s'est arrêté au plus simple. Egidio, cependant, n'a pu qu'acquiescer, lui qui s'intéressait tout spécialement à leurs prophéties, surtout à celles de la sibylle de Cumes. Il était allé à la grotte, était même descendu dans les entrailles puantes de ce site saturé d'émanations sulfurées, lesquelles étaient bien propres, rapporte-t-il, à engendrer les transes et hallucinations dont Énée fut témoin.

Egidio était particulièrement frappé par une prophétie que rapporte Virgile dans ses *Églogues,* l'annonce qu'il naîtrait un enfant qui ramènerait la paix dans le monde et le retour à l'âge d'or : « La justice revient sur la terre, l'âge d'or / Revient, et son premier-né descend des cieux. » Jeu d'enfant pour des théologiens de la trempe de saint Augustin que d'annexer cette profération au message chrétien en identifiant ce premier-né comme étant le Christ. L'habile Egidio, toujours fécond en ressources rhétoriques, crut devoir aller plus loin : l'âge d'or annoncé avait été inauguré par Jules II, cela allait de soi.

En Italie, les prophètes pouvaient être de deux sortes : ceux, comme Savonarole, qui annonçaient l'apocalypse proche, et ceux, comme Egidio, qui avaient choisi un tour plus optimiste. Cet opportun quiétisme se fondait sur la certitude de voir les desseins de Dieu s'accomplir de son vivant à travers Jules II et le roi Manuel du Portugal. En 1507, le roi Manuel avait écrit au pape pour lui apprendre la découverte de Madagascar et celle de plusieurs conquêtes territoriales portugaises en Orient. Cette nouvelle mirifique incita Jules II à décréter trois jours de festivités. C'est le moment que choisit Egidio pour annoncer en chaire que ces fastes événements arrivant d'au-delà des mers, mais aussi des signes plus proches, comme, par exemple, la reconstruction de Saint-Pierre, prouvaient que Jules II accomplissait un destin tracé

par la Providence. Dans un sermon à l'adresse de l'intéressé, il jubile : « Voyez comme Dieu vous appelle par la voix de nombreuses prophéties, par tous les hauts faits accomplis ! » À la lumière de ces accomplissements, il ne doutait pas de voir un âge d'or poindre sur la terre pour toute la chrétienté, comme annoncé par les Écritures et par la sibylle de Cumes.

Mais tout Rome ne suivait pas Egidio sur ce point. Il faut bien convenir que ladite sibylle de Cumes, peinte par Michel-Ange sur la voûte de la Sixtine, faisait étrange figure dans ce schéma apologétique où resplendissait, grâce à Jules II, un âge d'or. Le peintre en a fait un grotesque mastodonte affligé de l'un des physiques les plus ingrats de toute la fresque : bras trop longs, biceps et avant-bras trop volumineux, et de véritables épaules d'Atlas mal proportionnées, dont la masse annihile le volume de la tête. Ce portrait peu flatteur se complète d'une presbytie qui lui fait tenir son livre à bout de bras – mais il est vrai que les déformations du cristallin n'affectent pas obligatoirement le « troisième œil »... Bien au contraire, le devin Tirésias, selon certaines versions du mythe, avait reçu le don de double vue en compensation après avoir été aveuglé par la déesse Athéna, qu'il avait surprise au bain. Michel-Ange a peut-être, par ce défaut d'acuité visuelle, voulu suggérer une primauté de la voyance chez la sibylle de Cumes. Mais rien n'empêche de penser qu'il a voulu, au contraire, signifier un discrédit symbolique de ses visions par cette infirmité de la vue. Dans tous les cas, l'opinion la plus clairement exprimée au sujet de cette hideuse sorcière et de ses prophéties est celle de l'un des deux enfants nus qui l'accompagnent : il lui fait une « figue ». Ce geste, très grossier, est resté courant en Italie – Dante même l'a décrit. Il consiste à faire pointer le pouce de façon obscène entre l'index et le médius repliés ; nous dirions que l'enfant lui « fait un doigt ».

C'est l'un des clins d'œil picturaux (invisibles d'en bas en l'absence de la photographie et des appareils d'optique modernes) que Michel-Ange s'est amusé à semer dans la fresque. Malgré son tempérament morose, il était connu pour son humour grinçant. En témoigne par exemple cette saillie à propos d'un peintre qui avait fort bien rendu un bœuf : « Tous les peintres savent faire un autoportrait. » Il avait donc su garder, en dépit de tout, la faculté de s'amuser. Mais sur les dithyrambes d'Egidio, son pape guerrier et son âge d'or, il savait à quoi s'en tenir, en témoignent la « figue » et le poème à la couronne d'épines.

Et il n'était pas le seul. Un distingué visiteur, autre grand sceptique, était arrivé de Rotterdam dans la Ville éternelle cet été-là : Érasme, qui, à quarante-trois ans, passait pour être le plus grand érudit de son temps. Vivant depuis trois ans en Italie comme précepteur des enfants du médecin du roi Henri VII d'Angleterre, lesquels y achevaient leur formation intellectuelle, il avait séjourné tour à tour à Venise et à Bologne. Il avait été témoin de l'entrée triomphale de Jules II dans la cité. On lui avait confié un nouvel élève, Alexandre Stuart, le fils illégitime du roi James IV d'Écosse, et le richissime cousin du pape, le cardinal Raffaello Riario, les accueillait à Rome. Érasme, outre le souci d'inculquer à Alexandre ses humanités, souhaitait mettre son séjour à profit pour obtenir du pape une dispense pour lui-même, qui l'absoudrait du péché de son père, un prêtre qui n'avait manifestement pas respecté son vœu de chasteté.

Rome fit à Érasme une réception fort cordiale. Logé princièrement dans le palais de Riario près du Campo dei Fiori, il se vit distingué, lors d'une messe à la chapelle Sixtine, par une place à l'intérieur du saint des saints. Il rencontra Egidio de Viterbe ainsi que Fedro Inghirami, leur pair en savoir et en talent. Ainsi que l'avait fait Egidio, il honora d'un pèlerinage l'antre de

la sibylle de Cumes, près du lac Avernus, et se laissa guider dans une tournée des monuments antiques de Rome et de ses bibliothèques, souvenirs à jamais précieux. Peut-être a-t-il pu apercevoir, en soulevant un pan de bâche, les fresques de la Sixtine en train de prendre forme. En cet été 1509, la voûte était déjà répertoriée au nombre des merveilles de Rome : un clerc du nom de Francesco Albertini, ancien élève de Ghirlandaio, venait d'achever son *Opusculum de mirabilis novae et veteris urbis Romae* (« Petit traité des merveilles anciennes et récentes de la ville de Rome »), un guide dans lequel il avait noté : « Michaelis Archangeli travaillait dur aux fresques de la chapelle Sixtine. »

Celui-ci défendait jalousement son échafaudage contre les intrusions, et nul n'avait le droit de contempler son ouvrage ; et pourtant, il n'est pas interdit de penser qu'Érasme ait pu être convié à grimper pour y jeter un coup d'œil. Quoique plus féru de livres que de beaux-arts, il a fort bien pu, dans le sillage d'Egidio, croiser Michel-Ange, à plus forte raison si l'on admet qu'Egidio avait pris part à la conception des fresques. Qui sait, peut-être se sont-ils même rencontrés à Bologne en 1507, où ils s'étaient trouvés tous deux au même moment. Cela dit, aucune source ne mentionne cette rencontre, et ces deux géants se sont peut-être manqués, comme deux navires s'esquivant dans la brume.

Plein succès pour Érasme : il fut par le pape décrété « fils d'un célibataire et d'une veuve », ce qui, sur le plan des faits, était exact, mais eût exigé quelques précisions. Une fois écartée la tare de l'illégitimité, le grand érudit pouvait prétendre à des bénéfices ecclésiastiques en Angleterre. On lui en offrit un rapidement, l'invitation à rentrer émanant de l'archevêque de Canterbury en personne, qui joignit le geste à la parole en le gratifiant de cinq livres pour le défrayer du voyage. Son ami, lord Henry Mountjoy, lui manda au même moment un alerte récit de l'avènement du

nouveau roi. À Henri VII, mort en avril, succéda son fils de dix-huit ans, jeune homme accompli, dont la culture et la piété faisaient la réputation – « Les cieux rient d'aise et la Terre se réjouit. Tout n'est que lait et que miel. » (Mountjoy.)

Et pourtant, ce n'est qu'avec la plus grande circonspection qu'Érasme s'embarqua pour l'Angleterre. « Si je ne m'étais arraché de Rome, écrit-il plus tard, je ne me fusse jamais résolu à partir. Là-bas sont une aimable liberté, de riches bibliothèques, l'amitié des lettrés et des poètes et la contemplation des monuments antiques. D'éminents prélats m'y ont honoré de leur société, aussi je ne saurais concevoir de plus grand plaisir que d'y retourner. »

Cependant, Rome ne lui avait pas procuré que des motifs de satisfaction. À son arrivée à Londres, à l'automne 1509, il avait été forcé de s'aliter, les fatigues du voyage et une rude traversée de la Manche ayant réveillé sa gravelle. Il passa ce petit temps de convalescence chez son grand ami Thomas More, qui venait de chanter l'âge d'or à venir (en des termes qui rappelaient ceux qu'Egidio avait eus pour Jules II) dans une ode pour le couronnement de Henri VIII. Cette retraite forcée, parmi la nombreuse progéniture de More, fut par lui mise à profit pour écrire (en sept jours !) *Éloge de la folie,* ouvrage qui devait assurer sa notoriété. Cette œuvre révèle la lucidité avec laquelle, en fait, il avait vu Rome, sans égard pour cette « aimable liberté » qu'il célébrera plus tard dans une lettre. C'est une satire au vitriol : courtisans véreux, moines ignorants et abjects, cardinaux à vendre, théologiens ivres de pouvoir, prédicateurs illuminés au discours filandreux qui prétendaient à la prophétie. *Éloge de la folie* s'en prend directement, sinon exclusivement, à la Rome de Jules II et de ses cardinaux.

Érasme, donc, ne croyait nullement à un prochain âge d'or inauguré par Jules II. Un oracle sibyllin

devait cependant lui paraître plus crédible, celui qu'avaient reçu Énée et ses compagnons : « Je vois la guerre et toutes ses horreurs. Je vois le Tibre tout écumant et strié de sang. » Guerre imminente et bain de sang : voilà qui risquait fort de se concrétiser sous le règne de ce pape belliqueux. Dans la grêle de flèches que décoche l'érudit, il y a plusieurs traits acérés contre les papes qui font la guerre au nom de l'Église. Il pense certainement à la défaite des Vénitiens lorsqu'il écrit : « Tout enflammés de zèle chrétien, ils combattent par le fer et le feu, à grandes effusions de sang chrétien. » On revit en effet de ces effusions de sang chrétien peu de temps après qu'Érasme fut rentré en Angleterre pour y publier ces phrases prémonitoires, et toujours au nom du pape.

Une fois de plus, Venise inquiétait Jules II. Après leur défaite d'Agnadello, les Vénitiens avaient dépêché des émissaires à Rome pour demander la paix, non sans duplicité, car ils sollicitaient en sous-main l'aide du sultan ottoman. Leur contre-offensive fut foudroyante : ils reprirent Padoue et Mantoue. Puis ils se tournèrent vers Ferrare, dont le chef était Alphonse Ier d'Este, commandant des armées pontificales et époux de Lucrèce Borgia. Les galères de Venise, symbole du pouvoir de la Sérénissime sur l'empire des mers, appareillèrent sur le Pô au début de décembre 1509.

Alphonse Ier d'Este les attendait de pied ferme. Bien qu'il ne fût âgé encore que de vingt-six ans, le duc de Ferrare, tacticien retors, était l'un des plus grands chefs militaires d'Europe ; il disposait d'une artillerie dont la réputation était universelle. Extrêmement féru de pièces d'artillerie de gros calibre, il s'en faisait fondre d'énormes dans des forges spéciales et les déployait en dispositifs meurtriers à grande échelle. La plus connue, la plus redoutée de ces bouches à feu, le Diable du Seigneur, est devenue légendaire, et l'Arioste, le poète de Ferrare, affirme

qu'« il crache le feu et sa puissance porte partout, sur terre, en mer et dans les airs ».

Alphonse Ier d'Este avait pris le commandement des armées du pape en 1507, à peine entré dans l'âge adulte, et avait expulsé les Bentivoglio de Bologne par une formidable canonnade. Pour les Vénitiens, le moment était venu de goûter à sa puissance de feu. Il disposa ses canons sur terre et sur mer, et les servants ouvrirent le feu sur la flotte vénitienne et la hachèrent avant même que les lourdes galères s'avisassent de riposter ou de fuir. Ce fut la victoire la plus immédiate et la plus éclatante dont on eut ouï dire en Europe. Non seulement elle mit fin à tout espoir pour Venise de reconquérir quoi que ce fût, mais elle préfigura également les violents affrontements qui n'allaient pas tarder à se déchaîner sur la péninsule.

En s'attaquant dans son *Éloge* aux papes guerriers, Érasme avait eu la prudence de ne nommer personne. Mais, quelques années plus tard, il publia sans nom d'auteur *Jules exclu du paradis*, pamphlet sulfureux qui décrivait le pape comme un ivrogne, un mécréant et un pédéraste, un vantard qui n'aimait que la guerre, la concussion et sa propre gloire. Érasme y déploie tout son humour caustique et une rigueur d'historien. Il montre Jules II arrivant devant les portes du paradis, encore revêtu de son armure tachée de sang et entouré de ses sbires, « un effroyable ramassis de brutes puant le bordel, la taverne et la poudre à canon ». Saint Pierre lui refuse l'entrée, le persuade d'aller confesser ses innombrables péchés et condamne son règne comme ayant été « la pire tyrannie qui eût jamais été au monde, l'ennemie du Christ, la honte de l'Église ». Moyennant quoi Jules II, impavide, jure de lever une armée plus formidable encore pour prendre le paradis de force.

18

L'école d'Athènes

SAINT PIERRE : T'es-tu au moins distingué en théologie ?
JULES II : Nullement. Je n'en ai pas eu le temps, inces-
samment occupé à guerroyer.

Telle était, en vérité, la triste opinion qu'Érasme
s'était formée de Jules II, sa pompe et ses œuvres. Il
est exact que la théologie n'était pas son fort, à la dif-
férence de son oncle Sixte IV, mais il demeurait un
important mécène des arts et des lettres. Même cela,
Érasme le niait, soutenant que la vie des lettres sous
son règne n'avait été que « vaine rhétorique » destinée
uniquement à flatter sa vanité. Mais certains lui recon-
naissaient des mérites ; on le louait d'avoir su restaurer
les humanités à Rome en protégeant des institutions
comme la Bibliothèque vaticane. Le jour de la fête de
la circoncision de Jésus en 1508, par exemple, le
poète et prédicateur Giovanni Battista Casali célébra
dans son sermon prononcé à la chapelle Sixtine l'ac-
tion menée par Jules II en faveur des arts et du
savoir : « Toi, Jules, souverain pontife, tu es l'artisan de
la nouvelle Athènes car tu as fait se relever d'entre les
morts ce monde des lettres qui languissait et tu as
ordonné que fût restaurée [...] l'Athènes des stades,
des théâtres et de l'Athénée. »
Quoique ce sermon eût été prononcé un an avant
l'arrivée à Rome de Raphaël, le jeune peintre en tira le
sujet de sa seconde fresque de la chambre de la

Signature, la fondation d'une nouvelle Athènes par Jules II. Au début de l'année 1510, après avoir travaillé un an à sa *Dispute du saint sacrement,* il traversa la pièce et commença sur le mur d'en face, au-dessous de l'allégorie de la Philosophie, une nouvelle fresque qui a gardé depuis le XVII^e siècle le nom de *L'École d'Athènes* que lui avait donné un guide touristique français. Là où *La Disputà* mettait en scène une galerie d'éminents théologiens, la nouvelle fresque présentait une foison de philosophes grecs accompagnés de leurs disciples. Ce mur était destiné par le pape à recevoir ses ouvrages de philosophie.

Il y a plus de cinquante personnages dans *L'École d'Athènes,* parmi lesquels Platon, Aristote et Euclide, réunis en un studieux entretien devant la voûte à caissons d'un temple qui ressemble étrangement à Saint-Pierre de Rome tel que Bramante l'avait projeté. Vasari affirme que l'architecte avait d'ailleurs guidé Raphaël pour ce dessin d'architecture. Le grand architecte, malgré le chantier de la nouvelle basilique et les centaines d'ouvriers qu'il lui fallait superviser, n'était pas si occupé qu'il ne sût trouver le temps d'aider son jeune protégé. Raphaël s'acquitta de ce bon procédé en le portraiturant en Euclide, le personnage chauve que l'on voit, penché sur une ardoise, démontrer compas en main l'un de ses théorèmes.

Raphaël a introduit dans sa fresque un deuxième personnage tutélaire, dont l'aide a été en quelque sorte indirecte : on admet généralement que ce Platon à la longue barbe flottante et aux boucles blondes qui grisonnent sous un crâne dégarni est Léonard de Vinci. Là aussi, intention ironique : dans la cité idéale que décrit sa *République,* Platon déclare que l'art sera hors la loi, et indésirables les artistes. Raphaël, qui sans doute le savait, lui a donc prêté exprès les traits du grand peintre. Par la diversité de ses connaissances et de ses expériences, le génie aux mille talents supporte

ce parallèle avec le plus grand des philosophes. En 1509, Vinci était illustre d'un bout à l'autre de l'Europe. Raphaël salue par ce portrait celui vers qui il s'est parfois tourné lorsqu'il était en mal d'inspiration (les personnages qui entourent Pythagore, au premier plan sur la gauche, sont repris du groupe très animé que Vinci avait peint à côté de la Vierge dans *L'Adoration des bergers*, au-dessus de l'autel commencé trente ans auparavant).

L'hommage inclus dans la fresque revient aussi à consacrer Vinci, à l'égal de Platon, comme le maître absolu auprès de qui tous viennent chercher des enseignements. Ce sens de la transmission de maître à disciple était bien dans la nature de Raphaël. *L'École d'Athènes* est une célébration de ce lien, on y voit Euclide, Pythagore et Platon entourés de leurs élèves respectifs, ce qui n'est pas sans évoquer l'apprentissage de la peinture dans un atelier. Raphaël, modestement, s'est réservé le rôle d'un compagnon de Ptolémée, le géographe et philosophe d'Alexandrie. La maîtrise qu'il démontre dans les fresques de la chambre de la Signature va bientôt faire de lui un maître à son tour, un patron d'atelier adulé et très entouré. La scène que décrit Vasari semble sortir du tableau : « Jamais il ne se déplaçait pour assister à une réception à la Cour sans qu'une cinquantaine de peintres, tous habiles et excellents, ne l'accompagnassent depuis le seuil de sa maison pour lui tenir compagnie et lui faire honneur. »

Le jeune et amical Raphaël est l'un des membres les plus *simpaticos* de la confrérie qu'il a peinte dans *L'École d'Athènes*. Il y a inclus Sodoma (c'est l'individu basané qui, à l'extrême droite de la fresque, converse joyeusement avec Zarathoustra et Ptolémée) : belle générosité spontanée, bien dans sa manière. Sodoma ne travaillait plus à la Signature, mais Raphaël a voulu rendre hommage à son travail des débuts.

Ces façons altruistes et policées non moins que le style artistique qu'elles reflètent sont aux antipodes de l'être égotiste et solitaire qu'était Michel-Ange. Loin de représenter des groupes d'aimables causeurs élégants et instruits, celui-ci n'a peint, en fait de scènes collectives, que de violents sauve-qui-peut où les gens ne sont que membres crispés et troncs qui se tordent. Michel-Ange était seul, sans disciples autour de lui. On raconte qu'un soir, sortant du Vatican au milieu de sa joyeuse compagnie, Raphaël rencontra le sculpteur, solitaire comme de coutume, qui l'apostropha aigrement : « Toi avec ta bande, tu as l'air d'un voyou. » Raphaël : « Et toi, tu es seul comme le bourreau ! »

Les deux artistes travaillant et vivant non loin l'un de l'autre, leurs chemins se croisaient parfois, mais chacun se cantonnait à son territoire au sein du Vatican. Michel-Ange soupçonnait son jeune collègue d'être un envieux et un sournois imitateur, il le tenait en telle défiance que jamais il ne l'aurait admis sur son échafaud. « Tous les conflits qui éclatèrent entre le pape Jules et moi étaient dus à la jalousie de Bramante et de Raphaël, qui, tous les deux, voulaient ma perte », écrira-t-il plus tard. Il se persuada que ses deux supposés rivaux avaient intrigué afin d'entrer en fraude dans la chapelle pour espionner l'œuvre en cours. Il accusa Raphaël d'avoir joué un rôle ignominieux dans l'épisode des planches lancées à la tête du pape et de la fuite à Florence qui en avait résulté. Profitant de son absence, Raphaël, secrètement introduit dans la chapelle par Bramante, aurait pu à loisir étudier son style et sa technique, espérant parvenir à une semblable majesté dans sa propre peinture. Il semble que l'on puisse écarter d'emblée l'idée d'un tel complot, encore que Raphaël dût être curieux du travail de Michel-Ange. Sur le rude et rechigné Michel-Ange, le charme tant vanté de Raphaël n'agissait pas.

Au moment où il entreprend *L'École d'Athènes*, Raphaël est devenu le chef de file d'une société de talentueux assistants et apprentis. Il a utilisé les services d'au moins deux aides : des travaux de conservation menés dans les années 1990 ont révélé que le plâtre de la fresque avait reçu des empreintes de mains de tailles différentes. Ces marques sont contemporaines de l'exécution de l'œuvre, elles ont été imprimées dans l'*intonaco* frais lorsque les uns ou les autres prenaient appui sur le mur pour se rétablir sur l'échafaudage.

Malgré la présence avérée de ces aides, Raphaël a réalisé lui-même presque tout le travail de peinture, qui demanda quarante-neuf *giornate,* soit à peu près deux mois. C'est sur le col de la tunique d'Euclide qu'il apposa les quatre lettres qui forment sa signature, RSVM, *Raphaël Vrbinus Sua Mano,* « Raphaël d'Urbino, sa main » : l'inscription est sans équivoque.

Il avait réalisé d'innombrables croquis et dessins préparatoires pour cette *École d'Athènes,* commençant par des *pensieri,* ou « premières pensées », menus griffonnages au fil de la plume qu'il développait ensuite au pastel noir ou brun. L'une des esquisses, une pointe d'argent de Diogène affalé sur les degrés du temple, prouve combien les poses étaient étudiées sur le papier, et l'attention minutieuse accordée à chaque détail, bras, torse et même orteils. Contrairement aux fresques de Michel-Ange, suspendues à quinze mètres de hauteur, l'œuvre de Raphaël allait être regardée de près : étudiants et lettrés en visite à la bibliothèque papale seraient à la hauteur des premiers personnages de la fresque, d'où ce souci dans son exécution.

Ayant achevé les dessins préparatoires pour les visages et les poses de sa cinquantaine de philosophes, le peintre utilisa la technique dite *graticolare* (« appliquer une grille ») pour agrandir ses personnages et les transférer sur son carton (lequel était fait

de feuilles de papier assemblées et collées). Cette technique simple consiste à quadriller le dessin à agrandir, puis à reporter ce carroyage sur le support en lui donnant le facteur d'agrandissement voulu, par exemple trois, ou quatre.

On peut encore voir ce carroyage sur le carton de Raphaël, le seul de toutes les fresques réalisées à cette époque à avoir survécu. Il mesure près de trois mètres de hauteur sur une largeur de plus de sept mètres, et les carreaux d'agrandissement y sont visibles sous le tracé des personnages, Platon, Aristote et consorts. Curieusement, il ne montre aucun des éléments architecturaux qui figurent dans la fresque, ce qui porte à croire que ceux-ci sont bien dus au crayon de Bramante.

Autre sujet de perplexité : Raphaël ou ses aides ont méticuleusement perforé ce carton selon les contours des sujets, mais ne l'ont jamais appliqué contre le plâtre frais du mur, ce qui, étant donné ses dimensions, eût été impossible. Dans ce cas, les artistes découpaient le carton en plusieurs parties, plus maniables. Mais le peintre dédaigna ce moyen. Il choisit une autre méthode, qui lui demanda un surcroît de travail : il reporta par *spolvero* son dessin sur de plus petits formats, que l'on a nommés « cartons auxiliaires ». Ces cartons partiels étaient fixés à l'*intonaco*, et le carton principal restait intact. Pourquoi avoir choisi de procéder ainsi, et surtout pour quelle raison Raphaël a-t-il souhaité préserver son carton, le détournant de l'usage qui était le sien ?

Jusqu'aux premières années du XVIᵉ siècle, personne n'avait accordé de valeur aux cartons, lesquels, d'ailleurs, ne survivaient presque jamais à l'œuvre. On les collait contre l'*intonaco* humide, on les transperçait au poinçon ou on les perforait de mille petits trous : ils étaient périssables par nature et par destination. Tout devait changer en 1504, avec l'exposition à

Florence des grands cartons de Vinci et Michel-Ange. Très admirés, ils acquirent une telle renommée que l'on se mit dorénavant à les regarder d'un autre œil, comme des œuvres à part entière. Bien que ce duel artistique livré dans la salle du Conseil n'eût débouché sur rien de concret, il eut au moins le mérite de propulser les cartons « en première ligne sur le champ de l'expression artistique », comme l'a écrit un historien de l'art.

En créant un carton dans l'esprit de l'exposer, Raphaël voulait donc à la fois imiter ses deux héros et mettre à l'épreuve de la comparaison ses propres talents de dessinateur. Rien ne prouve que ce carton ait jamais été exposé, et pourtant le jeune et ambitieux Raphaël était avide de toujours faire mieux connaître et apprécier son travail. Michel-Ange savait que ses fresques bénéficieraient d'un public aussi régulier qu'acquis d'avance : dès leur présentation, elles seraient vues par les deux cents membres de la chapelle papale mais également par les milliers de pèlerins affluant de toute la chrétienté vers la chapelle Sixtine. Raphaël, quant à lui, devait s'attendre à ne voir son œuvre admirée que par un public bien plus restreint, car seuls étaient admis dans la bibliothèque privée du pape les clercs les plus érudits et les plus éminents. Peut-être n'a-t-il réalisé son grand carton que pour faire connaître son œuvre au-delà des murs du Vatican, et se mesurer devant le jugement du public à ses deux grands aînés.

C'est un bon choix que celui de *L'École d'Athènes*, car celle-ci marque le zénith de sa carrière. Ce chef-d'œuvre de composition picturale, dans lequel le jeune artiste met en scène une distribution de personnages sans précédent, renouvelle le répertoire classique des poses et des attitudes (bénédiction, prière, adoration) pour aller vers une expressivité plus subtile et plus riche. Les quatre jeunes élèves qui entourent Euclide,

par exemple, sont caractérisés chacun par un sentiment dominant que révèlent mimiques et attitudes : étonnement, concentration, curiosité, compréhension. L'impression d'ensemble est celle d'un mouvement harmonieux, continu, qui conduit le regard d'un personnage vers un autre au gré de leurs interactions au sein d'un monde imaginaire magistralement suggéré. Il y a là précisément tout ce qui manque aux premières scènes bibliques de Michel-Ange.

19

Le fruit défendu

Le carnaval romain de février 1510 fut plus débridé et joyeux que de coutume. On y donnait toutes les attractions habituelles, lâchers et courses de taureaux dans les rues, tauromachies à cheval, exécutions publiques de condamnés sur la piazza del Popolo (le bourreau étant pour l'occasion costumé en arlequin). Sur le Corso, courses d'amateurs, dont une compétition entre prostituées. Mais le clou du spectacle restait la « course aux juifs », pour laquelle on forçait à courir des Israélites de tous âges et conditions, attifés grotesquement, que la foule insultait au passage et que les lanciers à cheval trottant derrière éperonnaient de la pointe de leur arme. La grossièreté, la cruauté étaient sans limites. On faisait faire la course à des bossus, à des infirmes.

Ce carnaval de 1510 offrait un divertissement supplémentaire, la cérémonie de levée d'excommunication de la République vénitienne, qui se tint sur les marches de ce qui était encore la vieille Saint-Pierre, devant un immense rassemblement de curieux. Cinq gentilshommes vénitiens de la délégation, tous vêtus d'écarlate, couleur symbolisant le péché, durent s'agenouiller à même les marches devant le pape et une douzaine de ses cardinaux, Jules II étant assis sur son trône, une bible dans une main et un sceptre dans l'autre. Les cinq émissaires vénitiens lui baisèrent les pieds et ouïrent à genoux l'absolution dont on leur fit lecture. Enfin, les chœurs de la chapelle papale

entonnèrent le *Miserere,* le pape toucha l'épaule de chacun avec son sceptre, absolvant la République de Venise de ses péchés contre l'Église.

Les conditions de cette absolution étaient sévères, comme les envoyés de la Sérénissime allaient vite le découvrir. Non seulement Venise devait renoncer à revendiquer quelque droit que ce fût sur les villes de Romagne, mais elle perdait toutes ses autres possessions territoriales et jusqu'à son privilège maritime sur l'Adriatique. Le pape exigeait en outre que Venise restituât aux congrégations les biens qu'elle leur avait confisqués et s'abstînt désormais de soumettre le clergé à l'impôt. Après sa défaite d'Agnadello et la destruction de sa flotte par Alphonse Ier d'Este, Venise n'avait d'autre choix que de passer sous ces fourches caudines.

La nouvelle du rapprochement entre Rome et Venise causa en France incrédulité et irritation. Louis XII, qui ne rêvait que d'anéantir la République de Venise, protesta hautement qu'en faisant cette paix on lui enfonçait un poignard dans le cœur. Jules II, pour sa part, avait des raisons de se plaindre du roi de France. Sa paix avec Venise était principalement motivée par le souci de s'allier pour refréner le pouvoir grandissant des Français. Louis XII était devenu maître de Milan et de Vérone, Florence et Ferrare vivaient sous des gouvernements francophiles et à Gênes, ville natale du pape, les Français venaient d'édifier une grosse forteresse pour contenir les révoltes populaires. Jules II savait que la déconfiture de Venise eût assuré la mainmise française sur le nord de l'Italie, laissant Rome vulnérable devant les caprices et les assauts du roi de France. Celui-ci avait déjà voulu se mêler d'affaires ecclésiastiques en prétendant nommer lui-même les évêques chez lui, ce qui n'était guère du goût de Jules II. On avait entendu le pape clamer devant des ambassadeurs de Venise :

« Ces Français essaient de me réduire à n'être plus que le chapelain de leur roi. Mais j'entends rester pape, et ils le verront bien à leurs dépens. »

Ayant reconquis les États pontificaux et signé la paix avec Venise, Jules II pouvait maintenant se tourner vers un autre but : expulser les étrangers d'Italie au mot d'ordre de *Fuori i barbari !* (« Dehors, les étrangers ! »). Était considéré par lui comme étranger quiconque n'était pas italien, et singulièrement quiconque était français. Il tentait de se ménager l'aide des Anglais, des Espagnols et des Allemands, mais personne ne souhaitait s'en prendre aux Français. Seule la Confédération suisse accepta le projet d'une alliance. En mars 1510, le pape signa un traité avec les douze cantons, qui s'engagèrent à défendre l'Église et le Saint-Père contre leurs ennemis. Ils promirent, en cas de besoin, six cents soldats.

Les mercenaires suisses étaient les meilleures troupes d'Europe, mais six cents fantassins ne représentaient qu'un faible rempart à opposer aux quarante mille soldats français qui occupaient l'Italie. La signature du traité encouragea néanmoins le pape à attaquer l'ennemi sur tous les fronts (Gênes, Vérone, Milan, Ferrare) avec l'aide des Suisses et des Vénitiens. Il nomma son neveu de vingt ans, Francesco Maria della Rovere, duc d'Urbino, commandant en chef des armées pontificales. Il mènerait lui-même cette bataille qui lui tenait à cœur.

Alphonse Ier d'Este, duc de Ferrare, avait d'abord été un fidèle soutien et ami du pape. Deux ans auparavant, Jules II lui avait remis une décoration sans prix, la Rose d'or, qui distinguait chaque année un chef de guerre ayant bien servi l'Église. La Rose d'or venait récompenser Alphonse Ier d'Este d'avoir chassé le clan Bentivoglio de Bologne. La formidable puissance de feu du général en chef avait encore tout récemment contribué, sur les bords du Pô, à mettre

les Vénitiens à genoux – ce qui, pour leurs ambassadeurs, s'entendait au sens propre.

Puis était venu le temps des méfaits d'Alphonse Ier. Il avait persisté à attaquer Venise après la signature du traité. Pis encore, il l'avait fait à la demande des Français, avec qui il s'était allié de son côté. Enfin, suprême provocation, il exploitait dans la région de Ferrare un marais salant, malgré le monopole de la production du sel dont jouissait le pape, outrecuidance qui fut condamnée en chaire par Egidio de Viterbe. Il fallait mater le jeune duc.

La population de Rome semblait approuver les desseins belliqueux de son chef. Le 25 avril, jour de la Saint-Marc, une vieille statue de la piazza Navona connue sous le nom du *Pasquino* fut harnachée par des plaisantins en Hercule terrassant l'hydre, claire allusion au pape vainqueur. L'histoire raconte que cette statue antique avait été déterrée dans le jardin d'un maître d'école qui s'appelait Pasquino. L'œuvre représentait un homme qui en portait un autre dans ses bras et illustrait probablement cette scène de l'*Iliade* où Ménélas soulève le cadavre de Patrocle. Très apprécié par le peuple, le *Pasquino* avait été copié par Michel-Ange, comme bien d'autres images antiques, pour les fresques de la chapelle Sixtine. On le reconnaît dans *Le Déluge,* c'est l'homme mûr et barbu qui serre contre lui le corps sans vie de son fils.

Cependant, certains à Rome s'abstenaient de célébrer les campagnes du pape. Ce printemps-là, Giovanni Battista Casali (celui-là même qui avait chanté la nouvelle Athènes de Jules II) avait à nouveau solennellement prêché à la chapelle Sixtine, cette fois pour condamner nettement les rois et les princes qui se faisaient la guerre et qui versaient le sang chrétien. Éloquent et sage, le prédicateur aux cheveux longs parlait pour le pape aussi bien que pour Louis XII et Alphonse Ier d'Este. Personne ne sembla le prendre au

sérieux, et certainement pas Jules II, tout occupé qu'il était à « forger un glaive ou un casque d'un calice », comme disait Michel-Ange dans son poème.

Les premiers mois de cette année 1510 ne furent pas heureux pour Michel-Ange, sans que les rumeurs de guerre en fussent la cause. Il apprit en avril la mort de son frère aîné Lionardo à Pise. S'étant réconcilié avec les dominicains (il s'était défroqué), celui-ci avait passé les dernières années de sa vie dans le couvent San Marco à Florence. Il avait déménagé au début de 1510 pour Sainte-Catherine à Pise et c'est là qu'il mourut, de cause inconnue, à trente-six ans.

Michel-Ange n'a visiblement pas fait le voyage de Florence pour les obsèques, sans que l'on puisse attribuer son absence aux lourdes charges qui le retenaient à Rome ou à de mauvais rapports avec son frère, dont il ne parle presque jamais dans ses lettres. Il était curieusement plus proche de ses trois plus jeunes frères, bien que pas un ne partageât avec lui la moindre préoccupation intellectuelle ou religieuse.

Il travaillait à cette époque sur le panneau qui fait suite à celui du *Sacrifice de Noé,* c'est-à-dire vers le centre de la voûte, et achevait la dernière scène de la Genèse, *La Tentation et l'Expulsion du paradis terrestre.* Peint bien plus rapidement que les précédents, ce panneau ne lui prit que treize *giornate,* à peu près le tiers de ce qu'il avait fallu pour venir à bout des autres. C'est une sorte d'exploit si l'on se souvient qu'Indaco, Bugiardini et leurs collègues étaient repartis pour Florence, ne laissant à Michel-Ange que quelques novices pour l'aider à assurer la complexe marche du travail quotidien. Giovanni Michi, qui était arrivé pendant l'été 1508, était resté, ainsi que le sculpteur Pietro Urbano. Parmi les nouveaux aides, Giovanni Trignoli et Bernardino Zacchetti n'étaient pas florentins mais venaient de Reggio d'Émilie, petite ville située à quatre-vingts kilomètres de Bologne. Ni

l'un ni l'autre ne se distinguaient par leur talent, mais ils devinrent, avec leur patron, bons amis.

La dernière scène tirée de la Genèse se divise en deux. Sur la moitié gauche, Adam et Ève se saisissent du fruit défendu au sein d'un paradis qui n'est qu'un désert de pierres, à droite, on les en voit chassés par un ange qui brandit au-dessus de leurs têtes un glaive de feu. Ainsi que l'avait fait Raphaël, Michel-Ange donna à son serpent un torse et un visage de femme. Enroulant autour de l'arbre de la connaissance d'opulents anneaux, il tend à Ève le fruit défendu, que celle-ci, étendue sur le sol auprès d'Adam, recueille dans sa main gauche levée. Cette scène est de loin la plus simple de toutes celles de la Genèse, ne comptant que six personnages, tous beaucoup plus grands que ceux des autres panneaux. Comparé aux plus petites figures du *Déluge,* l'Adam de *La Tentation* apparaît comme un géant, avec ses trois mètres de hauteur.

La Bible est tout à fait explicite sur la responsabilité de cette transgression, qui entraîne la chute du premier homme : « La femme vit que l'arbre était bon à manger, séduisant à regarder, précieux pour agir avec clairvoyance. Elle en prit un fruit dont elle mangea, elle en donna aussi à son mari qui était avec elle, et il en mangea. » (Genèse, III, 6-7.) La théologie a toujours excipé de ce verset pour accuser Ève d'avoir entraîné Adam à la faute. Ayant la première transgressé la loi, non seulement elle cause leur expulsion du jardin d'Éden mais, châtiment supplémentaire, elle devient subordonnée à son époux. L'Éternel lui dit : « Tu seras avide de ton homme et lui te dominera. » (Genèse, III, 16.)

C'est par cette phrase que l'Église (comme les anciens Hébreux) a toujours justifié la position inférieure qu'elle assignait à la femme. Mais Michel-Ange se démarque du récit biblique et de ses représentations antérieures (et donc de celle de Raphaël). Le jeune

peintre montre une Ève sensuelle tendant un quartier de fruit à goûter à son homme. L'Adam du sculpteur, bien plus virilement affirmé, tend la main entre les branches pour se saisir d'un fruit : geste que l'on dirait de gourmandise, qui pourrait suffire à exonérer son épouse, laquelle se vautre, languide, à ses pieds.

On commençait à entendre de nouvelles théories à son propos. Un an avant l'exécution de *La Tentation*, un théologien allemand, Cornelius Agrippa von Nettessheim, avait publié *De la noblesse et la suprématie du sexe féminin*, ouvrage dans lequel il défendait la thèse que c'était à Adam, et non pas à Ève, que l'on avait défendu de manger le fruit, « ainsi, le pécheur qui a goûté le fruit est l'homme et non la femme, et qui a rendu l'homme mortel, et c'est en Adam que nous avons tous péché, et non pas en Ève ». Agrippa conclut donc de cette prémisse qu'il était injuste d'empêcher les femmes de remplir des fonctions publiques, et même de prêcher l'Évangile. Cette grande largeur de vues le fit promptement exiler de France, où il avait jusque-là enseigné la cabale à Dôle.

La nouveauté avec laquelle Michel-Ange traita le même sujet fit moins de tapage. L'idée sous-jacente n'était pas tant de disculper Ève que de théâtraliser par les attitudes des personnages qui offrent le provocant tableau d'un robuste mâle enjambant sa femelle couchée, tableau rendu encore plus suggestif par la proximité du visage d'Ève et des organes génitaux d'Adam. Michel-Ange souligne la charge sexuelle de cette scène en faisant de l'arbre de la connaissance un figuier : on sait que la figue est un symbole de désir charnel. Cette interprétation érotique nous semble parfaitement recevable après plusieurs siècles d'exégèses et de commentaires convergeant vers cette idée que la chute de l'homme, qui met en jeu une femme et un serpent, est de nature sexuelle. Le désir charnel introduit dans le monde le péché et la mort, telle est

la fatalité dont Michel-Ange donne ici la plus exacte interprétation graphique. Il faudra attendre trois siècles pour que cette scène, à la différence de la plupart des autres, soit reproduite en gravure, ce qui est assez dire.

Sur la sexualité, voici une recommandation de Michel-Ange à Condivi, alors son élève : « Si tu veux vivre longtemps, ne la pratique pas, ou alors le moins possible. » Cette philosophie de la continence imbue d'anxiété explique l'extrême jeunesse de la Vierge de sa *Pietà*, peu crédible en mère d'un fils adulte ; Michel-Ange en réfutait chaque fois le reproche en disant, comme à Condivi, « que les femmes chastes restent bien plus fraîches que celles qui ne le sont pas, l'ignores-tu ? Combien, alors, doit l'être une vierge, dont le corps demeure intouché par le moindre effleurement lascif ! »

Les « effleurements lascifs » n'ont pu manquer de laisser leur marque sur le corps de l'Ève qui figure sur la droite du panneau. La sensuelle jeune femme aux joues roses de *La Tentation,* l'une des plus belles figures de femme peintes par Michel-Ange, a-t-on pu écrire, est devenue l'affreuse vieille sorcière échevelée, ridée et bossue que l'ange chasse du paradis. Toute rétractée, elle cache ses seins, et Adam, fuyant à son côté, lève les bras pour parer un coup de l'ange.

Michel-Ange croyait, comme bien d'autres, que l'acte sexuel avait des effets débilitants ; Marsile Ficin n'avait-il pas écrit tout un traité pour expliquer que le sexe était l'ennemi du lettré, car il sapait la vertu de l'âme, affaiblissait l'intellect et causait des troubles digestifs et cardiaques ? Ficin, célèbre pour la rigueur de sa chasteté et végétarien de stricte obédience, s'était fait ordonner prêtre – ce qui ne l'empêchait pas d'être l'amoureux fervent, sinon l'amant, d'un certain Giovanni Cavalcante, « mon très doux Giovanni » dans les lettres dont il l'inondait.

Cette peur anxieuse du sexe pourrait mener à une présomption d'homosexualité chez Michel-Ange, ce qui semble impossible à établir clairement en l'absence totale de preuves, que ces preuves aient été perdues ou détruites. Il faudrait ici, par surcroît, se défier de ce concept moderne d'homosexualité tel que décrit par la théorie freudienne. Cette catégorie de l'expérience érotique ne semble pas pertinente s'agissant des mentalités du Moyen Âge et de la Renaissance, il n'est que de se reporter au discours néo-platonicien sur l'amour, que Michel-Ange a bien dû aborder lorsqu'il étudiait au Jardin de Saint-Marc. Ce discours rend compte de croyances et de pratiques qui lui sont propres, comme par exemple ce que Ficin a, le premier, nommé « amour platonique », qui consiste en un lien d'amour spirituel, intellectuel et chaste unissant des hommes à des jeunes gens. C'est ce lien que célèbre Platon dans son *Symposium* comme étant le parangon de l'amour. Pour Ficin, l'amour entre homme et femme ne peut être que physique et se résout en affaiblissement cérébral et en indigestion, alors que l'amour platonique « tend à nous ramener vers les sublimes hauteurs du paradis ».

Pic de la Mirandole, autre condisciple du Jardin de Saint-Marc, offre une bonne illustration de l'ambiguïté du climat amoureux dans lequel « l'honnête homme » de la Renaissance menait ses affaires de cœur. En 1486, ce jeune et beau comte de vingt-trois ans s'enfuit d'Arezzo en compagnie de l'épouse d'un percepteur, Margherita. Le scandale dégénéra en échauffourées qui firent plusieurs morts. Pic de la Mirandole fut lui-même blessé, traîné devant les magistrats et sommé de s'expliquer. On le condamna à présenter des excuses au percepteur, chez qui Margherita fut promptement renvoyée. Sur ces entrefaites, le hardi damoiseau déménagea à Florence, où s'engagea un échange de sonnets passionnés entre lui et l'homme qui devait rester son compagnon pour la vie, le poète

Girolamo Benivieni. Ces péripéties n'entamèrent en rien l'admiration que Pic vouait à Savonarole, le fléau de ceux « qui aimaient les éphèbes » et nourrissaient « d'indicibles vices ». Il ne faut pas voir là que de l'hypocrisie. Quoique fort épris de Benivieni, Pic de la Mirandole ne se considérait nullement comme un sodomite, du moins pas comme l'un de ceux que Savonarole vouait aux gémonies. On enterra les deux amis côte à côte, comme mari et femme, dans l'église San Marco, dont Savonarole avait été le desservant.

Pour Michel-Ange, la présomption d'homosexualité se fonde sur la relation de même nature qu'il entretint avec Tommaso de Cavalieri à partir de 1532, date approximative où il rencontre ce jeune noble romain et se prend pour lui de véritable passion. Cette passion a-t-elle été « consommée », nul n'en sait rien. Michel-Ange a-t-il ou non, avec homme ou femme, consommé quelque amour que ce soit ? Il paraît avoir été, tout au long de sa vie, totalement indifférent aux femmes, à tout le moins sur le plan charnel : « Bien trop différente est la femme / Aucun cœur ne devrait / S'échauffer pour elle, s'il est mâle et sage », écrit-il dans l'un de ses sonnets.

Une exception est possible, à Bologne, alors qu'il travaillait à la statue de bronze de Jules II. Certains biographes pensent qu'il a pu, durant cet interlude bolonais de quatorze mois, se laisser distraire du labeur par une amourette avec une jeune fille. Cette hypothèse est soutenue par un indice très ténu : un sonnet écrit au dos du brouillon d'une lettre à Buonarroto datée de décembre 1507. Dans ce poème, l'un des plus anciens des quelque trois cents sonnets et madrigaux qui nous soient parvenus, Michel-Ange s'imagine coquinement être le bouquet de fleurs qui couronne le visage de la bien-aimée, la robe qui entoure son sein et la ceinture qui lui enserre la taille. À supposer que la statue géante lui ait laissé le loisir

de mener une affaire de cœur, s'agit-il d'une véritable déclaration d'amour à une jouvencelle en chair et en os ou bien d'un exercice littéraire ? La préciosité un peu forcée de l'énoncé apporte un doute.

L'un des biographes de Michel-Ange, dans l'espoir de triompher des suppositions d'impuissance, de pédophilie ou d'homosexualité, avance l'hypothèse de la syphilis, mais ne peut la fonder que sur un indice plus mince encore que celui qui plaidait pour une liaison hétérosexuelle à Bologne. Il cite à l'appui de sa thèse la lettre d'un ami félicitant l'artiste d'être « guéri d'un mal dont peu d'hommes réchappent ». Cette idée tombe d'elle-même si l'on se souvient que Michel-Ange a vécu jusqu'à l'âge de quatre-vingt-huit ans sans développer aucun des symptômes dégénératifs de la syphilis (cécité, paralysie...). Le plus probable est qu'il a pratiqué la continence qu'il prêchait à Condivi.

Dans l'atelier de Raphaël, cette mortification n'était pas de mise. Tout un chacun aimait Raphaël, les nombreux compagnons dont il s'entourait, mais aussi les femmes, qu'il recherchait assidûment et avec succès. « Raphaël était un grand amoureux, qui adorait les femmes et était toujours à leur disposition. » (Vasari.)

Si Michel-Ange s'est abstenu des plaisirs de la chair que Rome pouvait offrir, son jeune confrère, lui, a trouvé maintes occasions d'y satisfaire ses vastes appétits. La Ville éternelle comptait alors plus de trois cents prêtres, que leurs vœux de chasteté n'empêchaient guère que de se marier ; il y avait donc abondance de prostituées. Certains chroniqueurs ont pu avancer le chiffre de sept mille, pour une population qui ne dépassait pas cinquante mille personnes. On repérait aisément le logis des *cortigiane onesti,* les « honorables courtisanes » (les plus riches et les plus raffinées) aux fresques gaies qui décoraient leur façade. Ces personnes de bien se prélassaient sur des

coussins de velours, offertes aux regards du haut de leurs balcons et de leurs loggias, ou livrant aux rayons du soleil leur chevelure préalablement rincée au jus de citron afin de lui donner des reflets blonds. Quant aux *cortigiane di candela*, les « courtisanes à la bougie », elles gîtaient dans d'insalubres taudis, courant à leur négoce dans les étuves ou au sein du lacis de ruelles fangeuses qui bordait l'arc de Janus, et que l'on nommait le Bordello. Ces misérables existences se terminaient généralement sous le pont Sisto (bâti par l'oncle de Jules II), ou dans la claustration de San Giacomo degli Incurabili, hospice où l'on traitait les victimes de la syphilis au *lignum vitae*, le « bois de vie », remède tiré d'un bois exotique qui venait du Brésil.

La reine des courtisanes de Rome, en 1510, se nommait Imperia – fille d'un chanteur de la chapelle Sixtine –, et sa maison était, heureuse disposition, voisine de celle de Raphaël, piazza Scossa Cavalli. Son intérieur était sans doute plus riche que celui du jeune peintre, car on sait qu'elle possédait des tapisseries tissées de fil d'or, des corniches peintes à l'outremer et des bibliothèques renfermant des livres latins et italiens richement reliés. On voyait, rare nouveauté pour l'époque, des tapis sur le sol. Un autre luxe qu'on lui enviait, selon la chronique, était une Vénus nue peinte à la fresque sur sa façade. Raphaël et ses aides avaient distrait un peu de temps au Vatican...

Ces deux-là étaient faits pour se rencontrer, car artistes et courtisanes appartenaient à un même monde composite. Les belles fournissaient aux peintres des modèles nus, et leurs riches clients commandaient parfois le portrait de leur maîtresse, ainsi, quelques années auparavant, Ludovic Sforza, duc de Milan, qui avait demandé à Vinci de peindre Cecilia Gallerani. La Joconde elle-même était peut-être une courtisane, en tout cas, c'est ce qu'affirmait un visiteur lorsqu'il disait avoir vu dans l'atelier de Léonard le portrait de

la maîtresse de Julien de Médicis. Le tableau ne fut jamais livré à son commanditaire, quelle qu'eût été son identité. Tombé sous le charme de son œuvre, Vinci l'avait gardée par-devers lui assez longtemps, et avait fini par l'emporter en France, où François Ier l'avait achetée. Mais rien n'indique qu'il ait pu y avoir, de la part de Vinci, autre chose qu'une émotion esthétique. Il en allait différemment entre Raphaël et Imperia : leurs relations évoluèrent vers plus d'intimité jusqu'à ce que le peintre devînt l'un de ses nombreux amants.

20

Les multitudes barbares

« Pour ma part, je suis ici à travailler comme d'habitude, écrit Michel-Ange à Buonarroto au cœur de l'été 1510. J'aurai terminé ma peinture à la fin de la semaine prochaine, j'entends par là la partie commencée, et quand je l'aurai présentée, je pense être payé et tenterai d'obtenir un congé pour venir passer un mois à la maison. »

Ce fut un grand moment. Après deux ans de travail incessant, l'équipe des fresquistes avait enfin atteint le milieu de la voûte. Passant outre à son goût du secret, le peintre envisageait de retirer la bâche et l'échafaudage afin de montrer son œuvre au public avant d'entamer la seconde moitié. Jules II avait ordonné qu'on procédât au dévoilement, et Michel-Ange lui-même semblait être désireux de voir ses fresques d'en bas. Et, pourtant, sa lettre à Buonarroto le montre fort morose : « Je ne sais pas ce qui va advenir. Je ne vais pas bien. Je n'ai pas le temps d'en écrire plus. »

Le travail de ces derniers mois avait été rondement mené, en comparaison des efforts qu'il avait fallu fournir naguère. En relativement peu de temps, deux lunettes et deux contre-voûtes avaient vu le jour : le prophète Ézéchiel, la sibylle de Cumes, deux paires supplémentaires d'*Ignudi* et le cinquième tableau de la Genèse, *La Création d'Ève*. Les trois personnages apparaissant dans cette dernière scène avaient été peints en quatre *giornate* seulement, rapidité d'exécution qui eût étonné même Ghirlandaio. Elle s'explique

205

en partie par le recours aux méthodes combinées du *spolvero* et de l'incision pour le report des cartons sur l'*intonaco*. Ghirlandaio avait procédé de même pour la chapelle Tornabuoni. On perforait toujours les détails fins comme les visages et les cheveux pour les imprimer à la poussière de charbon, mais les contours des masses, corps ou vêtements, étaient simplement incisés au stylet. Michel-Ange devenait de plus en plus sûr de lui, et aussi, probablement, de plus en plus désireux d'achever son travail.

La Création d'Ève fut peinte directement sur la cloison de marbre qui séparait le clergé du reste des fidèles. Béant d'étonnement, Ève titube en se relevant derrière Adam, toujours endormi, pour présenter à son créateur une action de grâces, tandis que celui-ci, avec sur le visage presque un air de tristesse, la bénit d'un geste qui semble plutôt de magie conjuratoire. C'est le premier portrait de Dieu par Michel-Ange ; il le représente comme un beau vieillard à la barbe blanche ondulée, en fluide tunique lilas. Le jardin d'Éden que l'on voit dans le fond ressemble à celui de *La Tentation* : c'est un endroit assez ingrat. Michel-Ange ne voyait aucun intérêt à peindre des paysages et tournait en ridicule cet art du rendu de la nature à quoi les Flamands excellaient : un art bon tout au plus pour les vieilles dames, les pucelles, les moines et les nonnes, disait-il. Son paradis n'est qu'une étendue stérile ponctuée d'un arbre mort et de quelques élévations de rochers.

Quant aux figures humaines, après l'inventivité et l'habileté qu'il y montre dans *La Tentation,* celles de *La Création d'Ève* ne peuvent que décevoir. Michel-Ange a lourdement emprunté à celles de Jacopo della Quercia sur le même sujet peintes à San Petronio, à Bologne, et il en résulte un dessin raide, voire quelque peu faux en perspective. Il n'a pas, en effet, rétabli l'effet optique de déformation, le trio est

devenu couple, les personnages ne sont pas très hauts et sont peu visibles du sol de la chapelle.

Le génie de Michel-Ange a bien mieux servi Ézéchiel. Jusqu'à présent, les « morceaux » les plus réussis de la fresque avaient été les prophètes et les sibylles, avec les *Ignudi*. Moins à l'aise que Raphaël dans la composition de scènes de groupe cohérentes et bien distribuées, il donnait toute la mesure de son talent dans les figures géantes isolées, dont il faisait des colosses musculeux. Arrivé au milieu de la voûte, il avait peint en tout sept prophètes et sibylles, galerie de héros majestueux qui scrutent l'avenir dans des manuscrits ou des rouleaux de parchemin ou bien, comme Isaïe, fixent le vide devant eux, les sourcils froncés, avec une expression fâchée et soucieuse qui n'est pas sans rappeler celle du *David*. Le bel Isaïe à la luxuriante chevelure ressemble, en fait, à une version assise de la statue, avec la main gauche elle aussi légèrement augmentée.

Ézéchiel vient harmonieusement compléter cette galerie de géants aux larges épaules. Il méritait bien de figurer à la chapelle Sixtine, lui qui à la suite d'une vision avait exhorté les juifs à reconstruire le temple de Jérusalem. Il avait vu en songe un contremaître tenant en main un fil à plomb et un bâton servant à mesurer, qui lui avait expliqué les proportions exactes que devait avoir le bâtiment, y compris l'épaisseur des murs et la profondeur du seuil – ces mêmes proportions qui furent fidèlement respectées pour la chapelle. Michel-Ange le dépeint assis sur un trône, le corps violemment tordu vers la droite, comme s'il voulait affronter un ennemi. Sa tête est de profil, l'expression intensément concentrée, sourcils en arc et mâchoire crispée.

La Création d'Ève, outre Ézéchiel et la sibylle de Cumes, est entourée de quatre *Ignudi* et de deux médaillons couleur bronze sur lesquels s'enroule un ruban jaune. Les médaillons, ainsi que les éléments de

dessin d'architecture, ont été peints par les aides, qui en ont fait dix en tout. L'un d'eux au moins fut non seulement exécuté mais aussi dessiné par un assistant, probablement Bastiano da Sangallo, étant donné sa parenté de style avec tous les dessins que nous possédons de lui. Ces médaillons mesurent un mètre vingt de diamètre, ils ont été peints entièrement *a secco* et, à part les deux premiers, sans carton pour servir de guide. Michel-Ange jetait sur le papier une esquisse que les aides dessinaient à main levée sur le plâtre. La couleur bronze était obtenue avec de la terre de Sienne brûlée que l'on dorait ensuite à la feuille à l'aide d'un fixatif à la résine et à l'huile.

Ces dix médaillons furent inspirés par des gravures sur bois tirées de la *Biblia vulgare istoriata,* traduction de la Bible en italien par Niccolò Malermi, l'une des premières éditions imprimées du Livre saint en langue vulgaire. Publiée en 1490, elle avait connu un tel succès qu'on en avait retiré six éditions au moment où Michel-Ange commença les fresques de la chapelle Sixtine. Lui-même devait en posséder une, à laquelle il s'est sans doute reporté pour trouver les sujets des médaillons.

Il pouvait donc s'attendre à ce que les pèlerins qui venaient ouïr la messe reconnussent les scènes des médaillons pour les avoir rencontrées dans la Bible Malermi. Même ceux qui ne savaient pas lire avaient certainement dû voir des illustrations d'épisodes comme *Le Déluge* ou *L'Ivresse de Noé.* Nul artiste ne pouvait oublier qu'il œuvrait pour instruire les ignorants. Les statuts de la Guilde des peintres de Sienne l'établissaient clairement, les artistes avaient le devoir « de montrer l'Écriture sainte aux ignorants qui ne savent point lire ». La raison d'être des fresques était la même que celle de la *Biblia pauperum,* la « Bible des pauvres », un livre d'images à l'usage des analphabètes. Les messes pouvant alors durer plusieurs

heures, les fidèles avaient tout le temps de contempler les illustrations qu'on leur proposait.

Que pouvait bien penser un pèlerin venant de Florence ou d'Urbino des médaillons de la Sixtine ? Le choix des sujets par Michel-Ange semble bizarre. Cinq d'entre eux proviennent du Livre des Maccabées, dernier des livres de la Bible et celui qui est dit « apocryphe » (du grec *apokrupto,* « caché »). Les textes apocryphes, quoique intégrés à la Vulgate (le texte biblique officiel en latin) par saint Jérôme, qui les a compilés et transcrits, ne sont pas authentifiés. Le Livre des Maccabées relate les exploits d'une famille héroïque qui « chassa les multitudes barbares et reconquit le temple dont la renommée s'étend par toute la terre ». Le plus connu de ces héros bibliques est Judas Maccabée, le prêtre-soldat qui fondit sur Jérusalem en 165 et releva le temple, événement qui est resté dans la liturgie juive sous le nom de Hanoukkah (fête de la Dédicace).

Michel-Ange montre dans ses médaillons comment les ennemis du peuple juif furent écrasés. Le médaillon qui se trouve au-dessus du prophète Joël, près de la porte, illustre la chute d'Antiochus Épiphane, roi de Syrie, foudroyé dans son char par le Seigneur alors qu'il partait pour Jérusalem guerroyer contre les juifs (II Maccabées, 9). Un peu plus loin, au-dessus d'Isaïe, un autre médaillon raconte l'histoire d'Héliodore, intendant du roi, à qui celui-ci ordonne d'aller confisquer le trésor du temple de Jérusalem et qui est arrêté dans son action par « un cavalier terrifiant ». Héliodore est non seulement piétiné par le cheval, mais aussi fustigé par « deux jeunes hommes » – telle est la scène représentée (II Maccabées, 3).

Bref, guerres saintes, aspirants spoliateurs, une ville sous menace d'invasion, un prêtre-soldat qui vainc au nom de Dieu : le Livre des Maccabées, sous le turbulent règne de Jules II, n'était pas sans éveiller

quelques échos chez les visiteurs de la chapelle Sixtine… Si la vocation première de l'art était d'inculquer aux masses l'histoire sainte, il pouvait également servir à imposer un message politique. Quand les autorités de Florence firent exécuter *La Bataille de Cascina,* le choix du sujet, une escarmouche victorieusement conduite contre Pise, n'était pas fortuit : on était en effet à nouveau en guerre contre les Pisans. La présence d'épisodes tirés des Maccabées sur la voûte de la Sixtine incite à croire que Michel-Ange fut influencé dans le sens d'une démonstration du pouvoir pontifical.

Peint durant le printemps ou l'été 1510, l'un de ces médaillons est à cet égard sans ambiguïté ; on trouve dans la Bible Malermi une gravure dont le sujet n'est pas décrit dans les apocryphes : Alexandre le Grand se serait agenouillé devant le grand prêtre du temple de Jérusalem. L'empereur arrive devant les murs de la ville, projetant de la piller, mais le grand prêtre, juché sur le rempart, lui fait face et lui inspire une telle terreur que le grand guerrier épargne Jérusalem. Le médaillon montre un Alexandre couronné qui s'agenouille devant un personnage portant longue robe et mitre papale : c'est la scène même qui figure sur un vitrail commandé pour le Vatican en 1507, sur lequel Louis XII est à genoux devant Jules II. Vitrail ou médaillon, le message est clair et formel : les rois et tous les pouvoirs temporels doivent plier devant le pape.

Michel-Ange peint la gloire des papes Rovere en festonnant la chapelle de feuilles de chêne, mais aussi en essayant d'établir la conviction que l'on doit réduire par la force les ennemis de l'Église, et les médaillons couleur bronze ne disent pas autre chose. Le peintre a beau s'opposer en privé à la politique belliqueuse du pape, force lui est de se faire le propagandiste de ses campagnes militaires. Si les illustrations des Maccabées ne surprenaient pas des fidèles

habitués à l'iconographie biblique, il fallait cependant un œil d'aigle pour parvenir à apercevoir, depuis le sol de la chapelle, les petits médaillons, à cause de leur taille, certes, mais aussi parce qu'ils étaient noyés parmi des centaines de sujets bien plus spectaculaires. Le message politique était donc peu visible. Il fallait un Raphaël, qui travaillait tout à côté au Vatican, pour lui donner plus de lustre et plus d'ampleur.

Déjà hostile aux campagnes du pape dans les commencements, Michel-Ange n'a pu, en cet été 1510 où il s'apprête à découvrir la moitié du plafond, que rechigner plus encore à les soutenir.

Jules II se préparait à la bataille, insensible à la réputation de férocité d'Alphonse Ier d'Este et à la présence, sur le sol d'Italie, d'une énorme armée française. Il annonça à l'ambassadeur de Venise que « c'[était] la volonté de Dieu qu'il aille châtier le duc de Ferrare et libérer l'Italie du joug français ». Il avait, disait-il, perdu le sommeil et l'appétit depuis que les Français étaient là – et pourtant, Dieu sait qu'il aimait et le lit et la table. « Hier soir, j'ai marché de long en large dans ma chambre, incapable de trouver le sommeil. »

Qu'il se trouvât devant une mission divine à remplir, il n'en doutait pas, mais il avait besoin d'aide pour la mener à bien et se tourna vers les Suisses, afin de former avec leurs mercenaires un corps d'élite, les gardes suisses, qui avaient leur propre uniforme (toque noire, épée d'apparat et pourpoint rayé cramoisi et vert). Jules II croyait de toute son âme aux mercenaires suisses, les fantassins les plus redoutés d'Europe. Ils avaient modernisé leur arme, la pique, et s'étaient entraînés à former des bataillons particulièrement résistants et disciplinés. Ils avaient quasi renoncé au port de l'armure afin de rester rapides et agiles, leur tactique étant de se souder en petites unités compactes et de tomber comme une masse sur l'ennemi, toujours vainqueurs, virtuellement invincibles. Jules II

avait loué les services de plusieurs milliers de ces mercenaires suisses lors de ses campagnes de Pérouse et de Bologne en 1506. Ils n'avaient guère été au feu alors, s'étant contentés de donner des sonneries de trompettes pour accompagner les évolutions nautiques du pontife sur le lac Trasimène, mais le succès de cette campagne avait scellé leur réputation et le pape ne jurait plus que par eux.

Les opérations militaires contre Ferrare avaient commencé dès juillet 1510, bien que les renforts suisses n'eussent point encore franchi les Alpes. On était au cœur de l'été, époque peu favorable pour faire la guerre. La terrible chaleur rendait les longues marches d'autant plus pénibles que les armures pesaient au moins vingt kilos et qu'elles étaient entièrement fermées. Pis encore, l'été déchaînait toutes les épidémies, peste, malaria et ces fièvres des camps qui emportaient plus de vies que les canons ennemis. Or Ferrare était entourée de marais infestés de moustiques, il était donc périlleux à plus d'un titre de venir attaquer le duc sur son territoire.

La première opération militaire fut heureuse pour les armées du pape, qui tentèrent plusieurs incursions à l'est de Bologne. Alarmé par ces premiers succès ennemis, Alphonse I^{er} d'Este offrit de rendre toutes ses possessions de Romagne si le pape s'engageait à lui laisser Ferrare. Il alla jusqu'à proposer le remboursement des frais occasionnés par cette guerre. Mais pour Jules II, enivré de l'odeur du sang, il n'était plus question de négocier, et le duc fut averti de rappeler son ambassadeur à Rome sous peine de voir celui-ci jeté dans le Tibre. Cet infortuné plénipotentiaire n'était autre que Ludovico Ariosto, dit en France l'Arioste, qui avait déjà passé le printemps et l'été à faire la navette entre Ferrare et Rome (cinq fois en tout, soit plus de mille six cents kilomètres). Il commençait à ce moment d'écrire son chef-d'œuvre, *Orlando furioso*

(Roland furieux), long poème épique de chevalerie qu'il situait au temps de Charlemagne. L'Arioste incarnait physiquement le type même du poète, avec ses boucles brunes, ses beaux yeux ardents et son nez busqué. Il s'était déjà distingué au combat, mais en l'occurrence, se souciant fort peu de croiser le fer avec Jules II, rentra en hâte à Ferrare.

Le pire était encore à venir pour le duc d'Este, qui se vit excommunier le 9 août comme rebelle à l'autorité de l'Église. Quelques jours plus tard, le pape décida d'aller se battre en personne, cherchant sans doute à revivre la gloire de ses campagnes contre Pérouse et Bologne. Comme en 1506, tous les cardinaux (à la seule exception des plus décrépits) reçurent leur ordre de mobilisation et durent rallier Viterbe, à une centaine de kilomètres de Rome vers le nord. Le Saint-Père fila d'abord à Ostie (se faisant toujours précéder du saint sacrement) pour passer sa flotte en revue. Il s'embarqua de là sur une galère vénitienne qui le déposa à Civitavecchia, d'où il continua le voyage par la terre et arriva enfin à Bologne le 22 septembre, au bout de trois semaines.

L'expédition, bien loin d'être incommodée par la chaleur, eut à essuyer un temps exécrable : « La pluie nous accompagna sans cesser. » (Paride de Grassi.) L'auteur se plaint que la foule, dans toutes les villes qu'ils traversent (Ancône, Rimini, Forli), voyant cette caravane toute crottée de boue, « rie aux éclats au lieu d'acclamer le pape, comme elle eût dû le faire ». Tous les cardinaux n'avaient pas déféré à l'ordre de mobilisation, et beaucoup des Français, restés fidèles à Louis XII, s'étaient même joints au camp adverse, à Milan. Il y eut malgré tout une entrée triomphale dans Bologne, accompagnée de fanfares qui faisaient écho aux glorieux défilés de 1506. Tout indiquait que le pape guerrier, accueilli par des Bolonais en délire, allait revivre ses triomphes de naguère.

21

Bologna Redux

Pour Michel-Ange, le pape avait bien mal choisi son moment. Jules II parti, plus question de dévoiler les fresques de la première moitié de la voûte, et plus question non plus des mille ducats promis, somme que le peintre avait espéré recevoir pour l'occasion. Michel-Ange n'avait rien touché depuis un an, il lui fallait son argent. « Les cinq cents ducats que j'ai gagnés selon le contrat me sont encore dus, se plaint-il à Lodovico dans une lettre datée du début de septembre, et encore autant que le pape doit me donner pour remettre le travail en route. Mais il est parti sans laisser d'instructions en ce sens si bien que je n'ai plus d'argent et ne sais que faire. »

D'autres soucis l'assaillirent. Apprenant que Buonarroto était gravement malade, il demanda à son père de retirer des fonds placés chez son banquier de Florence pour payer les soins et les médicaments nécessaires à son frère. Les jours passaient, l'état de Buonarroto ne s'améliorait pas ; rien, ni nouvelles ni salaire, ne venant du pape, Michel-Ange se résolut à prendre les choses en main. À la mi-septembre, il laissa ses aides travailler seuls, monta à cheval et s'en fut, pour la première fois depuis deux années, vers Florence.

Arrivé à la maison, via Ghibellina, il trouva son père achevant les préparatifs d'un déplacement de six mois pour rejoindre le poste de *podestà*, c'est-à-dire magistrat de juridiction criminelle, qu'il avait accepté à San Casciano, une bourgade à quatre lieues de

Florence. Ce poste n'était pas sans prestige, le *podestà* étant investi par le ministère public et pouvant donc prononcer des sentences et les faire exécuter. Lodovico aurait également là-bas la haute main sur la sécurité de la ville, dont il allait détenir les clefs, et pourrait commander à la milice. Il lui fallait donc faire bonne impression à San Casciano, un *podestà* ne pouvant se permettre de faire la cuisine, le ménage et la vaisselle, non plus que de cuire son pain et vaquer aux mille humbles soins de ménage dont il se plaignait tant à Florence. Enhardi par l'offre de Michel-Ange de payer les soins de Buonarroto, il s'en fut à l'hôpital Santa Maria Nuova[1] retirer deux cent cinquante ducats du compte de son fils, somme amplement suffisante pour assurer un train de maison compatible avec sa dignité.

Cette indélicatesse commise à ses dépens offusqua beaucoup Michel-Ange, déjà à court d'argent pour finir les fresques. Impossible de renflouer le compte, Lodovico avait déjà presque tout dépensé. « J'avais pris cet argent en espérant pouvoir te le rendre avant ton retour à Florence, écrit-il en manière d'excuse à son fils. Je m'étais dit, au vu de ta dernière lettre, que tu ne serais pas rentré avant six ou huit mois et que d'ici là, je serais moi-même revenu de San Casciano. Je vais vendre tout ce que je pourrai et mettre tout en œuvre pour te rendre ce que j'ai pris. »

Buonarroto se remit de sa maladie, et Michel-Ange, n'ayant plus de raison de s'attarder à Florence, partit pour Bologne, où il arriva le 22 septembre, le même

1. L'hôpital Santa Maria Nuova, fondé en 1285, comportait une banque de dépôt. Tirant d'énormes revenus d'investissements judicieux, la congrégation était un établissement bancaire plus sûr que la plupart des maisons de finance, qui faisaient souvent faillite. Beaucoup de Florentins riches, comme Vinci ou Michel-Ange, ouvraient un compte de dépôt à l'hôpital à un taux d'intérêt de 5 %.

jour que le pape. Ce déplacement à Bologne, où il n'avait pas de bons souvenirs, se révéla une fois encore très décevant : le pape n'allait pas bien, il était d'humeur exécrable. La dure traversée des Apennins l'avait éprouvé, et il s'alita dès son arrivée, en proie à une forte fièvre. Ses astrologues l'avaient prédit, ce qui n'était pas conjecture trop aventurée : le pape, à soixante-sept ans, souffrait déjà de goutte, de syphilis et des séquelles de la malaria.

Ce n'était pas la malaria qui terrassait Jules II à Bologne mais la fièvre tierce, dont Alexandre VI était mort. Outre la fièvre, il souffrait d'hémorroïdes, et ses médecins ne devaient pas lui être d'un grand secours. On soignait celles-ci avec une plante dont seule la ressemblance de sa racine avec des veines rectales distendues établissait les vertus curatives. Si le pape était encore en vie, il le devait probablement à sa forte constitution et à la défiance qu'il entretenait à l'égard de ses médecins. C'était d'ailleurs un patient intraitable, il mangeait tout ce qui lui était interdit et menaçait ses valets de les faire pendre s'ils en soufflaient mot aux docteurs.

Sur ces entrefaites arriva la désastreuse nouvelle que ses mercenaires suisses n'avaient pas daigné paraître. Ils avaient traversé les Alpes de mauvaise grâce, puis s'en étaient retournés sans crier gare en arrivant au rivage du lac de Côme. Cette défection portait à Jules II un coup terrible en le laissant vulnérable à une attaque française, qui semblait maintenant inévitable. Louis XII avait appelé dans sa bonne ville de Tours une conférence de plusieurs évêques, prélats et autres personnages importants ; tous l'assurèrent qu'il pouvait, en toute bonne conscience, combattre le pape. Enhardie par ces avis, l'armée des Français, commandée par le maréchal de Chaumont, vice-roi de Milan, marcha sur Bologne, emmenant dans ses bagages le clan Bentivoglio, qui criait vengeance. Jules II, quasi délirant de

fièvre, fit vœu de s'empoisonner plutôt que de tomber dans les griffes de l'ennemi.

Heureusement pour lui, les Français atermoyèrent et ne donnèrent pas l'assaut. Les lourdes pluies qui avaient noyé septembre durèrent tout octobre, obligeant l'armée de Louis XII à évacuer des camps qui n'étaient plus que des fondrières, les vivres n'étant, eux, jamais parvenus à destination à cause de l'état des chemins. Les Français se replièrent sur Castelfranco d'Émilie, à vingt kilomètres au nord-ouest de Bologne, en pillant tout sur leur passage.

Le pape se réjouit fort de cette bonne fortune, et sa fièvre sembla le quitter. Il entendit le peuple de Bologne scander son nom sous ses fenêtres, et parvint, quoique chancelant, à se lever pour aller les bénir du balcon. Ils n'eurent qu'un cri, et c'était une profession d'allégeance, tous jurant d'aller se battre derrière lui. Il murmura à ses valets qui le portaient dans son lit : « Maintenant, c'en est fait des Français. »

À Bologne, Michel-Ange resta moins d'une semaine, et fut parti avant la fin de septembre. Il ne rentrait pas les mains vides de son long et périlleux voyage, car un ami sculpteur, Michelangelo Tanagli, lui avait fait présent à Florence d'un bloc de parmesan. Mieux encore, un mois après son arrivée à Rome, vers la fin d'octobre, il reçut des caisses pontificales la somme de cinq cents ducats qui lui était due en paiement de la moitié du travail. Cette somme constituait un troisième acompte, et portait le total des émoluments reçus à mille cinq cents ducats, soit la moitié de ce qu'il devait toucher en tout. Il envoya la somme presque entière à Buonarroto afin que celui-ci la déposât sur son compte à Santa Maria Nuova, compensant ainsi le découvert effectué par Lodovico.

Cependant, il ne se sentait pas encore satisfait. Dans son esprit, il lui manquait cinq cents autres ducats pour atteindre les termes du contrat rédigé par

le cardinal Alidosi, et il était déterminé à ne pas reprendre son ouvrage qu'il ne les eût obtenus. Il se remit donc en route à la mi-décembre, bravant une nouvelle fois les mauvais chemins et les rigueurs du froid pour aller plaider sa cause devant le pape. En plus des cinq cents ducats manquants, il avait l'intention d'exiger du pontife sa signature sur un acte lui accordant la jouissance à titre gratuit de l'atelier et de la maison de Santa Catarina.

Arrivé à Bologne au cœur de l'hiver, Michel-Ange n'a pu manquer de rester stupéfait, comme tous l'étaient, en voyant la nouvelle physionomie de Jules II. Celui-ci avait souffert d'un regain de fièvre pendant l'automne, puis on l'avait mené en convalescence dans la maison de l'un de ses amis, Giulio Malvezzi. C'est là que tous purent se rendre compte, vers le début de novembre, d'un stupéfiant phénomène : Sa Sainteté portait une barbe naissante ! Ambassadeurs et cardinaux n'en croyaient pas leurs yeux. Un pape barbu… On n'avait encore jamais vu semblable chose. Le représentant de Mantoue écrivit que, barbu, le pontife ressemblait à un ours ; un autre spectateur, médusé, le compara à un ermite. À la mi-novembre, ses moustaches mesuraient déjà plus de trois centimètres et en décembre, à l'arrivée de Michel-Ange, Jules II portait toute sa barbe.

Certes, cette pilosité n'était pas rare parmi les hommes de cour ou les artistes : Baldassare Castiglione, Vinci et Michel-Ange portaient la barbe, et même un doge de Venise, au nom prédestiné d'Agostino Barbarigo, mort en 1501. Mais ce faisant, Jules II allait contre la tradition pontificale, et contre la loi canonique. En 1031, le concile de Limoges, après moult délibérations, avait conclu que saint Pierre, le premier pape, se rasait certainement le menton, et qu'il convenait donc que ses successeurs suivissent cet exemple. Les prêtres étaient eux aussi interdits de

barbe, mais pour une autre raison : la moustache trempant dans le calice au moment où le desservant communiait, des gouttelettes de vin consacré auraient pu rester imprégnées dans les poils, risque qu'il était hors de question de faire prendre au sang du Christ.

Érasme a prétendu (dans *Jules exclu du paradis*) que le pape avait laissé pousser sa barbe blanche « comme un déguisement » afin de n'être pas fait prisonnier par les Français. En réalité, il copiait son modèle, Jules César, lequel laissa pousser la sienne en 54 av. J.-C. lorsqu'il apprit que des troupes romaines avaient été massacrées par les Gaulois. Il avait juré de ne plus se raser jusqu'à ce que la mort de ses soldats eût été vengée. Jules II rééditait ce vœu ; un chroniqueur bolonais écrivit que le pape portait la barbe « en signe de vengeance » et qu'il refuserait de se raser avant d'avoir écrasé Louis XII et l'avoir refoulé hors d'Italie.

C'est donc en cet appareil que Michel-Ange retrouva chez Malvezzi un Jules II qui reprenait lentement des forces. Bramante, à son chevet, tentait de le distraire en lui lisant des passages de Dante. Egidio de Viterbe était là aussi, qui ne tarda pas à produire un sermon dans lequel Jules II barbu était comparé à Aaron, le frère de Moïse.

Le pape s'était grandement irrité, durant sa maladie, du peu de progrès que faisait son expédition contre Ferrare. Un conseil de guerre se tint dans sa chambre en décembre pour faire avancer les choses, on conclut à la nécessité d'attaquer d'abord Mirandola, petite ville fortifiée située à quarante kilomètres à l'ouest de Ferrare. Mirandola, comme Ferrare, se trouvait sous la protection des Français, en partie à cause de la veuve du comte de La Mirandole, Francesca Pico, née fille naturelle d'un commandant italien (Giangiacomo Trivulzio) rallié aux Français. Médecins et cardinaux blêmirent lorsque Jules II annonça son intention de mener l'assaut en personne. Cette annonce était peu crédible

cependant, la fièvre l'ayant repris et le temps étant plus glacial encore que de coutume.

Malade et soucieux, le pape consentit pourtant un nouvel acompte à Michel-Ange. Celui-ci rentra alors à Florence pour Noël ; la maison familiale avait été cambriolée, et tous les vêtements de Sigismondo volés. Il était de retour à Rome deux semaines plus tard.

Deux moines allemands étaient arrivés à Rome pour leurs affaires en décembre, après un long voyage à travers les Alpes. Eux aussi avaient souffert du mauvais temps, et aussi de l'expédition militaire du pape. Ils avaient pris leurs quartiers à Santa Maria del Popolo, où on leur avait appris que le général de leur ordre, Egidio de Viterbe, était à Bologne avec le Saint-Père.

Egidio avait entrepris une réforme de son ordre, les augustiniens érémitiques, dans le sens d'une plus stricte discipline. La nouvelle règle exigeait que les moines restent confinés dans la clôture, tous vêtus d'un même habit, abandonnent toutes leurs possessions et se gardent du contact des femmes. Egidio et ses observants soutenaient cette réforme malgré l'opposition, au sein même de l'ordre, des conventuels, qui étaient partisans d'une discipline plus souple et ne voulaient pas que la règle fût ainsi durcie.

L'un des foyers de cette contestation était le monastère augustinien d'Erfurt. Il dépêcha deux de ces sympathisants conventuels à l'automne 1510 pour aller jusqu'à Rome en appeler à Egidio. Cela faisait, aller et retour, un trajet de plus de deux mille kilomètres. Le plus âgé des deux, voyageur aguerri et qui parlait italien couramment, n'aurait pas pu faire seul même un court déplacement, la règle l'interdisant. On lui donna donc un *socius itinerarius,* un compagnon de voyage, jeune frère de vingt-sept ans issu du monastère d'Erfurt, joyeux et spirituel compagnon, fils de mineur. C'était

Martin Luther. Ce fut le premier et le seul voyage qu'il devait faire à Rome. Arrivé en vue de la Porta del Popolo en ce mois de décembre 1510, il se jeta à terre en criant : « Bénie sois-tu, sainte ville de Rome ! » Son enthousiasme devait faire long feu.

Ils attendirent quatre semaines la réponse d'Egidio, délai que Luther mit à profit pour visiter la ville en s'aidant du *Mirabilia Urbis Romae,* le guide touristique à l'usage des pèlerins. Peu d'entre eux durent montrer sinon la même dévotion, du moins une telle énergie. Il visita les sept des sanctuaires de pèlerinage, en commençant par Saint-Paul-hors-les-Murs et en finissant par Saint-Pierre, ou ce qui en était déjà construit. Il descendit dans les catacombes pour voir les ossements de quarante-six papes et quatre-vingt mille martyrs chrétiens entassés dans leurs étroites galeries. Au palais du Latran, il monta la Scala Santa, l'escalier saint, miraculeusement transporté de la maison de Ponce Pilate. Il en gravit les vingt-huit marches, les baisant chacune après avoir dit un *Pater noster,* dans l'espoir d'obtenir pour l'âme de son grand-père une dispense de purgatoire. Il rencontra tant d'occasions de racheter les âmes des défunts que, comme il en fit plus tard la remarque, il en vint à regretter que ses parents fussent encore vivants.

Et cependant Luther perdait rapidement ses illusions. Il ne pouvait pas manquer de remarquer l'ignorance crasse des prêtres, dont certains ne savaient pas recevoir une confession, tandis que d'autres expédiaient le rituel de la messe « à toute vitesse, écrit-il, comme des jongleurs en représentation ». Pis encore, il en était de totalement irréligieux, qui se vantaient de ne pas même croire en des fondamentaux comme l'immortalité de l'âme. Les prêtres italiens allaient jusqu'à tourner en dérision la piété des pèlerins allemands et usaient, pour désigner un « imbécile », du scandaleux synonyme « bon chrétien ».

Rome était, aux yeux de Luther, un dépotoir. Les berges du Tibre étaient jonchées de détritus, le fleuve recevait d'un égout à ciel ouvert, le *cloaca maxima,* excréments et eaux sales que l'on jetait par les fenêtres. Partout des ordures ; les façades de bien des églises étaient défigurées par des étendages de peaux mises là à sécher par les tanneurs. L'air était pestilentiel au point qu'ayant commis l'erreur de s'endormir devant une fenêtre ouverte, Luther crut se réveiller avec la malaria. Il s'en guérit en mangeant des grenades.

Quant aux Romains... Luther, dont l'humour salace et les blagues scatologiques allaient devenir légendaires, fut scandalisé de la manière dont tout un chacun urinait sans gêne dans les rues. On pissait partout, et la seule façon d'en dissuader les gens était d'accrocher au mur que l'on souhaitait protéger une image pieuse, saint Sébastien ou saint Antoine, par exemple. Il trouva grotesque cette façon tout italienne d'accompagner la parole de gestes emphatiques. « Je ne comprends pas les Italiens, et ils ne me comprennent pas », a-t-il écrit plus tard. Il tenait en même dédain la coutume des hommes de ce pays, qui ne permettaient à leur épouse de sortir dans la rue que si elle s'était voilé la tête. Les prostituées pullulaient, ainsi que les pauvres. Ceux-ci étaient d'ailleurs souvent des moines sans ressources. Toute cette population gîtait dans les ruines, d'où elle fondait parfois sur un pèlerin sans méfiance, tandis que les princes de l'Église vivaient d'orgies et de stupre dans leurs palais. Luther se rendit compte que la syphilis et l'homosexualité étaient monnaie courante dans le clergé, et que le Saint-Père lui-même avait la vérole.

Il avait assez vu ce qu'était la « sainte ville de Rome » lorsqu'il reprit le chemin de l'Allemagne. Leur mission avait échoué, car Egidio tenait à faire passer sa réforme et avait donc rejeté toute idée de conciliation. Les deux moines arrivèrent à Nuremberg dix

22

Le jeu du monde

La santé du pape déclina encore entre Noël et l'an nouveau. Il était si fiévreux qu'il fallut célébrer la messe de la Nativité dans sa chambre à coucher, où on l'avait assis dans son lit. Peu après, le jour de l'Épiphanie, sa fièvre persistante et le mauvais temps l'empêchèrent d'aller à la cathédrale de Bologne, pourtant peu éloignée. Il était donc toujours alité quand ses armées, conduites par son neveu Francesco Maria, pataugèrent dans la neige jusqu'à Mirandola.

Celui-ci décevait beaucoup son oncle. Il était l'un des rares membres du clan Rovere que le pape avait choisi de favoriser en le nommant duc d'Urbino dès après la mort de Guidobaldo da Montefeltro, puis commandant en chef des armées de l'Église. César Borgia avait naguère occupé ce poste, et Francesco s'y montrait un guerrier bien moins féroce que son sanguinaire prédécesseur. Raphaël l'a peint dans *L'École d'Athènes,* à côté de Pythagore. Il a fort peu l'allure d'un soldat, ce jouvenceau efféminé et timide à la longue tunique blanche et aux blonds cheveux flottant sur les épaules. C'est sans doute pour sa fidélité que Jules II l'avait distingué, plus que pour ses qualités de meneur d'hommes.

Le pape savait pouvoir compter moins encore sur Francisco Gonzague, marquis de Mantoue, un autre de ses commandants, dont l'aptitude au commandement était quasi nulle, et qui excipait de sa syphilis (il en était réellement atteint) pour déserter les champs

de bataille. De plus, celui-ci se trouvait pris dans un conflit d'allégeances. Il avait marié sa fille à Francesco Maria, ce qui le rangeait dans le camp pontifical, mais lui-même avait épousé la sœur d'Alphonse Ier d'Este, Isabelle, ce qui allait l'obliger à se battre contre son beau-frère. Jules II se méfiait de lui au point d'avoir fait venir à Rome son fils de dix ans, Federico, pour disposer d'un otage qui garantirait sa loyauté.

Le temps passait et l'assaut contre Mirandola était toujours différé. La colère du pape grandissait à voir ainsi les chefs de son armée atermoyer. Enfin, en janvier, malgré la maladie et l'hiver, il se leva d'entre les morts, comme Lazare, et entama les préparatifs de la marche sur Mirandola, soit cinquante kilomètres à franchir sur les routes glacées pour lui, son armée et son lit, qu'il faisait convoyer au front. « *Vederò si averò si grossi li coglioni come ha il re di Franza !* », l'entendit-on murmurer : « Voyons si j'ai les couilles aussi grosses que ne les a le roi de France ! »

Janvier 1511 : cela faisait quatre mois que les fresques de la chapelle Sixtine n'avançaient plus. Le travail se poursuivait néanmoins à l'atelier, où Giovanni Trignoli et Bernardino Zacchetti dessinaient – c'est ce qu'une lettre de Giovanni Michi apprenait à Michel-Ange, que ce temps perdu exaspérait ; le pape et les cardinaux étant absents, on ne disait plus de messes dans la chapelle, on aurait donc été tranquille pour travailler. La chapelle papale se réunissait trente fois par an pour un office solennel, et ces jours-là personne ne gravissait l'échafaudage, la messe elle-même durant plusieurs heures, sans compter les préparatifs que supervisait Paride de Grassi.

Dix ans après, Michel-Ange se souvient, et note avec aigreur : « La voûte était presque finie lorsque le pape retourna à Bologne, ce qui fit que je dus aller là-bas deux fois chercher mon argent sans parvenir à

rien, et m'en retournai à Rome ayant perdu mon temps. » Il exagère, il reçut tout de même cinq cents ducats juste après Noël, et il envoya à Florence la moitié de cette somme. Ce qui est vrai, c'est qu'il ne pouvait mettre en chantier la seconde moitié de la voûte avant d'avoir dévoilé la première devant le pape.

Ce long temps mort avait tout de même du bon, il permettait au peintre et à ses aides de se reposer de leurs éreintants efforts physiques. Michel-Ange se remit à dessiner, à préparer de nouveaux cartons, et ne fit que cela durant les premiers mois de 1511. Il exécuta en particulier un dessin de petit format à la sanguine (19 × 26 cm), une académie d'homme couché extrêmement détaillée. Il étend le bras gauche vers le haut en le faisant reposer sur son genou plié ; cette pose est maintenant connue dans le monde entier. C'est la seule esquisse qui nous soit parvenue de *La Création d'Adam*. Le dessin en est peut-être inspiré de l'Adam de Jacopo della Quercia qui se trouve sur la Porta Magna de San Petronio. Sans doute Michel-Ange avait-il revu cette œuvre à Bologne. Quercia a représenté son Adam nu, couché sur un sol en pente et levant le bras vers un Jéhovah vêtu de draperies. Mais il semble que cette pose doive plus, en fait, à l'Adam de Lorenzo Ghiberti (Porta del Paradiso de Florence), que Michel-Ange a relevée directement sur le bronze, qu'à celui de Quercia.

À la facture un peu raide du bas-relief de Ghiberti, le dessin très fouillé de Michel-Ange donne la grâce languide, la beauté voluptueuse que l'on voit à ses *Ignudi*. Le dessin a certainement été fait d'après nature ; après avoir relevé la pose d'Adam sur le bronze de Ghiberti, il l'a fait prendre à un modèle, puis a pu dessiner à loisir le torse, les membres et les muscles. Peut-être est-ce le même modèle qui a posé pour Adam et pour un grand nombre des *Ignudi*. On était en plein hiver, le conseil de bon sens que donnait Vinci semble avoir été ignoré.

Le luxe de détails qu'offre ce dessin donne à penser qu'il représente l'état final du projet avant report sur le carton. Étant donné ses dimensions réduites, le rapport d'agrandissement a dû être au moins de sept ou huit pour arriver à la taille de la figure de la voûte. Et cependant, ni ce croquis ni aucun de ceux qui ont servi pour les fresques ne portent la trace d'un carroyage. C'est le plus grand mystère : comment Michel-Ange s'y est-il pris pour agrandir ses dessins ? Y a-t-il eu un second dessin, celui-ci carroyé, entre le premier Adam à la sanguine et le carton ? Michel-Ange a peut-être exécuté le dessin en double, l'un servant au carroyage, l'autre pour être gardé intact à des fins d'archivage.

Quoi qu'il en soit, le carton de *La Création d'Adam* a été mis au point dans les premiers mois de 1511. Il devait encore s'écouler un certain temps avant que l'artiste puisse s'en servir.

« Voilà qui devrait rester dans les annales », écrivit Girolamo Lippomano, quelque peu étonné, dans un message diplomatique à Venise. À Mirandola, Jules II s'était relevé de son lit de douleurs quelques semaines auparavant. « Voir un pape dans un camp militaire en janvier, surtout après avoir été si souffrant, avec toute cette neige et ce froid, les historiens auront quelque chose à raconter ! »

Tout historique qu'elle fût, l'expédition commençait mal. Cardinaux et conseillers, atterrés par le plan que le pape se proposait de mettre en œuvre, priaient instamment leur maître de reconsidérer la question, mais en vain. « Jules II ne se laissa pas arrêter par la considération qu'il était indigne de la majesté de sa position de souverain pontife de Rome d'aller conduire des armées contre des cités chrétiennes. » C'est le chroniqueur Francesco Guicciardini qui écrit cela. Le 6 janvier, Jules II se met en route dans l'air glacé qui

résonne de sonneries de trompettes. Il quitte Bologne en vociférant obscénités et blasphèmes (que le chroniqueur se refuse à transcrire sur le papier). Pour l'amusement de tous, il se met à psalmodier « Mirandola, Mirandola ! »

Alphonse Ier d'Este attendait, tapi. Dès que le pape et ses équipages eurent passé San Felice, à quelques lieues de Mirandola, il leur tendit une embuscade, déplaçant ses canons prestement sur la neige au moyen de traîneaux que lui avait conçus un ingénieux maître d'artillerie français. Jules II battit en retraite et se réfugia dans la massive forteresse de San Felice. Les artilleurs de d'Este étaient lancés, il fallut en hâte remonter le pont-levis sous peine d'être pris, et l'on vit le pape lui-même se lever titubant de son lit pour aider à la manœuvre. « Il fit fort sagement, note un chroniqueur français, car s'il eût attendu le temps d'une patenôtre, il était écrasé. »

Les troupes ennemies ne voulurent pas pousser leur avantage et finirent par se retirer. Le pape reprit sa route. Après une courte marche, il s'arrêta dans une ferme, à quelques centaines de mètres des remparts de Mirandola, s'arrogeant le bâtiment d'habitation et laissant ses cardinaux se disputer les étables. Le froid était redevenu féroce après une accalmie. Les rivières gelèrent, on revit de la neige en abondance et d'atroces blizzards hurlaient dans la plaine ; Francesco Maria n'en avait que moins envie de se battre. Il s'acagnarda dans sa tente, jouant aux cartes avec la soldatesque et faisant de son mieux pour se faire oublier de son oncle. Mais on ne manquait pas ainsi à Jules II qui chevaucha jusqu'au camp, tête nue et seulement vêtu de ses habits sacerdotaux, houspillant les hommes et jurant tout en ordonnant le placement des batteries. Lippomano : « Il semble tout à fait guéri. Il a la force d'un géant. »

Le siège de Mirandola commença le 17 janvier. La veille, un tir d'arquebuse avait manqué de peu le

pape, qui se tenait debout près de la ferme. En réponse, il réquisitionna les cuisines du couvent Santa Giustina, sous les remparts, directement placé devant son objectif, et s'y installa pour mieux diriger les artilleurs. Bramante avait conçu et dessiné certaines de leurs machines de guerre : échelles d'assaut, catapultes. L'architecte avait laissé ses épures à Rome et s'occupait à inventer « des choses ingénieuses de la plus grande importance » destinées au siège de la ville – quand il ne lisait pas au pape des vers de Dante.

Le premier jour de la canonnade, le pape trompa la mort une fois encore : un boulet dévasta la cuisine et lui blessa deux valets. Il rendit grâces à la Vierge pour avoir dévié le tir et garda le boulet en souvenir. Comme le feu des canons pleuvait droit sur Santa Giustina, le doute s'installa chez les Vénitiens : ceux de Mirandola n'étaient-ils pas renseignés par quelqu'un qui, au sein même des armées du pape, avait intérêt à voir celui-ci prendre peur et se retirer ? Jules II protesta qu'il aimerait mieux qu'on lui brûle la cervelle plutôt que de reculer d'un seul pas. « Il hait les Français plus que jamais. » (Lippomano.)

Mirandola ne tint pas longtemps sous la violence de l'assaut et se rendit au bout de trois jours. Le pape exultait. Il était si impatient de prendre pied dans la ville conquise que, les assiégés ayant bloqué les portes avec des remblais de terre, il se fit hisser au-dessus du rempart dans un panier. Il donna licence à ses hommes de piller, Francesca Pico, comtesse de la Mirandole, fut envoyée en exil. Mais cette conquête ne suffisait pas. « Ferrare, Ferrare ! » se mit à psalmodier le pape.

Dans la chambre de la Signature aussi, le travail avait souffert de l'absence du pontife et les choses n'allaient pas mieux que chez Michel-Ange, qui en tira peut-être quelque consolation. Mais Raphaël, lui, ne

poursuivit pas Jules II. Étant d'esprit entreprenant, il se mit en quête d'autres commandes ; Agostino Chigi, le banquier de Sienne, le mécène de Sodoma, lui fit dessiner de la vaisselle plate. Rouquin aux yeux bleus, Chigi était l'un des hommes les plus riches d'Italie. Il songeait à d'autres emplois pour Raphaël. En 1509, il avait entrepris l'édification d'un palais sur les bords du Tibre, la villa Farnesina, pour lequel son architecte, Baldassare Peruzzi, avait voulu, outre de magnifiques jardins, des plafonds à voûte en berceau, un théâtre et une loggia donnant sur le fleuve. Le palais fut décoré de fresques, qui comptent parmi les plus belles de Rome. Chigi avait confié ses murs et ses plafonds à Sodoma et à un jeune Vénitien, Sebastiano del Piombo, élève de Giorgione. Ne voulant chez lui que les plus grands, il avait aussi engagé Raphaël, qui mit en chantier, dans le courant de 1511, *Le Triomphe de Galatée* sur un mur du vaste salon du rez-de-chaussée. On y voyait des tritons et des angelots entourer la jolie nymphe portée sur les vagues par des dauphins.

Raphaël n'en avait pas pour autant abandonné son travail au Vatican. Ayant terminé *L'École d'Athènes,* il s'était attaqué au mur dont les fenêtres donnaient au-dessus du Belvédère, paroi qui devait recueillir les ouvrages de poésie de la bibliothèque du pape. Cette fresque porte maintenant le titre du *Parnasse.* Il y avait déjà les grands théologiens de *La Disputà,* les philosophes distingués de *L'École d'Athènes,* la nouvelle fresque allait donc montrer vingt-huit poètes anciens et modernes réunis par Apollon au sommet du mont Parnasse. Homère, Ovide, Properce, Sapho, Dante, Pétrarque et Boccace, tous couronnés de laurier, accompagnaient leurs entretiens de ces gestes expressifs de la main qui avaient tant déplu à Luther.

Les vivants et les morts se côtoyaient dans cette fresque, les premiers peints d'après nature, nous affirme Vasari. Parmi ces sommités figurait l'Arioste,

l'infortuné représentant d'Alphonse I^{er} d'Este, dont Raphaël avait pu crayonner un portrait l'été précédent, car il avait su fuir Rome à temps pour n'être pas jeté dans le Tibre. L'Arioste retourna cet hommage dans son *Orlando Furioso,* parlant de Raphaël comme de « l'orgueil d'Urbino » et le louant d'être l'un des plus grands peintres de son temps.

Raphaël nous offre plusieurs figures de femmes dans *Le Parnasse* (ce qui n'était le cas ni dans *La Disputà* ni dans *L'École d'Athènes*), à commencer par Sapho, la grande poétesse de Lesbos. Contrairement à Michel-Ange, Raphaël employait des femmes comme modèles. La légende veut qu'il ait un jour convoqué à son atelier les cinq plus belles femmes de Rome et copié ce que chacune avait de mieux, le nez chez l'une, le regard et les hanches chez telle autre, afin de peindre le portrait de la femme idéale. Cicéron raconte une anecdote semblable à propos du peintre Zeuxis. Que cette histoire soit vraie ou non, pour peindre Sapho, Raphaël n'eut recours qu'à la seule Imperia, la célèbre courtisane, sa voisine de la piazza Scossa Cavalli. Au moment même où Michel-Ange arpentait péniblement les routes gelées d'Italie à la poursuite de ses ducats, Raphaël passait des heures d'un labeur agréable dans le confort du palais Chigi en compagnie de la plus belle femme de Rome.

Mirandola conquise, le pape ne se précipita pas sur Ferrare. Il voulait conduire l'assaut en personne, comme il en avait pris l'habitude, mais il apprit que des renforts venaient grossir les troupes françaises le long du Pô et craignit d'être fait prisonnier au cas où l'assaut tournerait mal. Il s'en retourna donc à Bologne le 7 février sur un traîneau qu'un bœuf tirait dans la poudreuse. Mais bientôt Bologne à son tour ne fut plus à l'abri d'un coup de force des Français, et il n'y resta qu'une semaine avant de reprendre son

traîneau, en route vers Ravenne, à quatre-vingts kilomètres à l'est, sur la côte adriatique. Il y séjourna sept semaines, méditant son projet de siège de Ferrare et s'amusant à regarder les évolutions des galères qui cabotaient vers le nord et vers le sud, profitant d'une forte brise. En mars, la terre trembla un peu dans la région, et tous interprétèrent comme funeste ce petit présage tellurique, tous sauf Jules II, qui n'en sembla pas inquiété, non plus que des averses diluviennes qui vinrent jeter hors de leur lit étangs et rivières.

Sans la galvanisante présence du pape, la campagne contre Ferrare languissait. Jules II repartit donc pour Bologne la première semaine d'avril afin de reprendre les choses en main. Il y reçut une ambassade de l'empereur Maximilien, qui le pressa de changer ses plans du tout au tout et de faire désormais la paix avec la France et la guerre à Venise au lieu du contraire. Cette tentative fut vaine, et vaine aussi une autre médiation, celle de la propre fille du pape, Felice, qui proposa, en gage de réconciliation entre son père et d'Este, un mariage entre sa fillette et le petit garçon du duc. Jules II ne voulut rien entendre et renvoya sans ambages sa fille s'occuper coudre auprès de son époux.

Le mois de mai ramena le beau temps. Une nouvelle fois, l'armée française se rapprocha de Bologne, et le pape s'enfuit à Ravenne. Francesco Maria fit faire de même à ses troupes, mais dans une déroute telle qu'elles abandonnèrent honteusement toutes leurs batteries ainsi que leurs équipages derrière elles, dont les Français firent bonne capture. Mal défendue, Bologne tomba sur ces entrefaites et les Bentivoglio revinrent au pouvoir après cinq ans d'exil. Le pape, par extraordinaire, ne s'enflamma point de colère lorsqu'on lui manda ces mauvaises nouvelles. Il en rejeta le blâme sur son neveu, et informa tranquillement ses cardinaux que celui-ci allait le payer de sa vie.

Francesco Maria avait lui aussi réfléchi à cette défaite, et en attribuait la responsabilité au cardinal Alidosi, que le pape avait fait légat de Bologne en 1508. Malhonnête et brutal, celui-ci s'était ingénié à se rendre aussi impopulaire à Bologne qu'il l'avait été à Rome, au point que la populace soupirait après le retour des Bentivoglio. Quand la ville fut reprise, Alidosi dut s'enfuir sous un déguisement, craignant encore plus l'ire des Bolonais que l'hostilité des Français.

Alidosi et Francesco Maria furent tous deux convoqués à Ravenne par le pape pour s'expliquer sur leur conduite. Ils y arrivèrent le 28 mai, cinq jours après lui. Le hasard voulut qu'ils se rencontrassent via San Vitale, le cardinal à cheval et l'inepte commandant à pied. Alidosi sourit, salua le jeune homme, mais celui-ci ne lui rendit pas la politesse, loin s'en faut : « Te voici enfin, traître ! Voici ta récompense ! », et, tirant de son sein une dague, il en poignarda le cardinal, qui tomba de cheval et mourut de ce coup une heure après. Ses derniers mots furent : « Je suis payé de mes crimes. »

La nouvelle du meurtre d'Alidosi fut accueillie partout avec joie. Paride de Grassi remercia Dieu pour ce trépas providentiel. C'est gaiement qu'il note dans son journal : « *Bone Deus !* Combien justes sont Tes jugements, et combien nous Te devons de reconnaissance d'avoir rétribué ce méchant traître comme il le méritait ! » Seul Jules II pleura celui qui avait été son meilleur ami, « se lamentant et implorant le ciel et gémissant de détresse ». Abandonnant ses rêves de conquête, il ordonna d'être ramené à Rome.

Mais bientôt, il y eut pire. En chemin vers Rome, le pape endeuillé aperçut un avis placardé sur la porte d'une église de Rimini. On annonçait que le roi de France et le Saint Empereur romain germanique demandaient la réunion d'un grand concile. De telles

assemblées pastorales n'étaient pas une petite affaire. Tous les cardinaux, tous les évêques et les grands prélats y assistaient, elles étaient l'occasion de grands remaniements politiques, on y infléchissait ou réformait le cours des affaires. Les conciles étaient rares et leurs conséquences portaient loin, pouvant aller jusqu'à causer la chute d'un pape régnant. Le concile de Constance en montrait un récent exemple : convoqué en 1414, il avait mis fin au Grand Schisme (cette période de quarante-quatre ans pendant laquelle existèrent deux papautés rivales, l'une à Rome et l'autre à Avignon) en déposant l'antipape Jean XXIII et en faisant élire Martin V. Louis XII justifiait ce concile par la nécessité de mettre fin aux abus constatés au sein de l'Église et de préparer une nouvelle croisade contre les Turcs, ce à quoi, bien entendu, personne n'ajoutait foi, sachant fort bien que le propos du roi était de chasser Jules II et de faire élire à sa place un autre pape. Le concile de Constance avait clos le Grand Schisme, mais il était à craindre que ce nouveau concile, appelé à commencer le 1er septembre, ne le rouvrît.

Nul de ses conseillers n'avait osé le dire à Jules II, déjà éprouvé par la perte de Bologne et la mort d'Alidosi. La lecture de cet avis collé sur la porte de l'église fut donc pour lui une complète surprise. Son autorité temporelle venait d'être battue en brèche à Bologne, et voici que son autorité spirituelle à son tour vacillait.

C'est un lugubre cortège qui, le 26 juin, franchit la Porta del Popolo et entra dans Rome. Le pape fit halte à Santa Maria del Popolo, où il dit la messe et suspendit à une chaîne d'argent, au-dessus de l'autel, le boulet que la Vierge avait détourné de lui à Mirandola. Puis le cortège reprit sa route et obliqua vers Saint-Pierre sous un soleil de plomb. « Ainsi se termina notre pénible et vaine expédition. » (Paride de Grassi.) Dix mois s'étaient écoulés depuis que le pape

23

Une nouvelle et admirable manière de peindre

En juillet 1510, Michel-Ange avait écrit à Buonarroto qu'il espérerait finir la première moitié de la voûte de la chapelle Sixtine et l'inaugurer dans la semaine. Ce n'est qu'un an plus tard qu'il put enfin dévoiler les fresques de ce demi-plafond ; encore avait-il attendu sept semaines après le retour du pape de Ravenne pour que la cérémonie eût lieu. La raison en était que Jules II voulait faire coïncider l'inauguration avec l'Assomption, soit le 15 août.

Il est certain qu'il avait eu à de nombreuses reprises l'occasion de monter sur l'échafaudage pour suivre l'avancement des travaux, comme le rapporte Condivi. Mais quand on démonta le massif appareil de madriers et d'échelles, le pape eut enfin accès aux fresques comme elles devaient être vues, depuis le sol de la chapelle. La dépose des planches insérées dans la maçonnerie au-dessus des baies produisit une poussière considérable, mais le pape n'en avait cure. Il ne pouvait attendre, aussi s'engouffra-t-il dans la chapelle la veille de l'Assomption pour contempler l'œuvre sortie des mains de Michel-Ange « avant que la poussière du démontage de l'échafaud soit retombée ».

Une messe comme on n'en avait jamais vu fut célébrée à neuf heures le matin du 15 août. Le pape se fit habiller pour la célébration au troisième étage du Vatican, comme de coutume, dans la camera del Pappagallo, la « chambre du Perroquet », ainsi nommée en l'honneur du volatile qui y occupait une cage. Le

Vatican était peuplé d'oiseaux. Un escalier montait de la chambre de Jules II à l'*uccelliera,* la volière, située au quatrième étage. Quand il eut revêtu les habits sacerdotaux, on le mena en chaise (la *seda gestatoria*) dans la Sala Regia, deux étages plus bas. Alors, flanqué de deux rangées de gardes suisses, il fit son entrée dans la chapelle, précédé d'un crucifix et d'un encensoir. Ses cardinaux et lui-même s'agenouillèrent un instant sur la *rota porphyretica,* un disque de marbre rouge scellé dans le sol, et gagnèrent en une majestueuse procession le *sanctum sanctorum,* le saint des saints, par l'aile est.

La chapelle était bondée de pèlerins et de curieux qui voulaient voir ces fameuses fresques. « L'opinion que tout le monde se faisait de Michel-Ange et l'attente avaient attiré tout Rome à ce spectacle. » (Condivi.) Il y avait un fidèle particulièrement attentif, c'était Raphaël, lequel, en tant que membre de la chapelle papale, bénéficiait d'un bon fauteuil. Cette sinécure lui avait été octroyée deux ans auparavant sous le vocable de *scriptor brevium apostolicorum,* fonction purement honoraire de secrétaire de la bureaucratie vaticane, qu'il avait dû acheter au moins mille cinq cents ducats. Placé non loin du pape dans le saint des saints, il pouvait donc à loisir contempler l'œuvre de son rival.

Dès qu'il eut jeté les yeux sur la fresque de Michel-Ange, il fut, comme tous les Romains, émerveillé par cette « nouvelle et admirable manière de peindre » dont tout le monde parlait. Émerveillé au point que, d'après Condivi, il tenta de se faire attribuer la commande de la seconde moitié du plafond. Il comptait sur l'aide de Bramante, qui, toujours d'après Condivi, plaida sa cause dès le lendemain de l'Assomption. « Michel-Ange en fut fort marri et se plaignit hautement devant le pape du tort que lui faisait Bramante [...] lui faisant entendre toutes les persécutions qu'il avait eu à souffrir de la part de Bramante. »

Il est surprenant de voir Raphaël tenter de s'approprier une commande de Michel-Ange. Il avait terminé les quatre fresques des murs de la chambre de la Signature peu après le retour de Jules II à Rome, au terme de trente mois de travail. Venu à bout du *Parnasse,* il s'était tourné vers son quatrième et dernier sujet, qui se rapportait à la jurisprudence, car le mur devait recevoir les ouvrages de droit que possédait le pape. Il avait peint au-dessus de la fenêtre des allégories de trois des vertus cardinales : la prudence, la tempérance et la force, cette dernière, en hommage à Jules II (qui devait en avoir besoin au point où il en était de sa carrière), étreignait un chêne d'où pendaient quantité de glands. De chaque côté de la fenêtre étaient peintes des scènes historiques, celle de droite ayant comme titre improbable *Le pape Grégoire IX approuvant les décrétales que lui présente saint Raymond de Penafort,* celle de gauche n'étant pas en reste avec *Tribonien présentant les pandectes à l'empereur Justinien.* La première montre un portrait de Jules II barbu dans le rôle de Grégoire IX, ce qui ne manque pas de sel lorsque l'on sait que les décrétales en question avaient entre autres pour objet d'interdire aux prêtres le port de la barbe.

Jules II fut content de cette décoration, et dès son achèvement commanda à Raphaël des fresques pour la pièce adjacente. Condivi suggère que le peintre ne se trouva pas, pour sa part, entièrement satisfait de cette commande.

Il eût préféré mille fois prendre la suite de Michel-Ange à la chapelle Sixtine, où son talent eût été bien autrement mis en valeur et reconnu par les foules qui s'y pressaient, alors que la chambre de la Signature ne s'ouvrait que devant un petit nombre d'élus. Quelque magnifiques qu'elles fussent, les fresques de Raphaël ne firent pas sensation en cet été 1510 comme celles de Michel-Ange, bien que *L'École d'Athènes* soit

incontestablement un bien meilleur tableau que n'importe laquelle des scènes de la Genèse peintes par Michel-Ange. C'est exactement dans cet esprit de réparation que Raphaël avait conçu son carton pour *L'École d'Athènes* comme une pièce d'exposition, pour assurer à son tableau, hors de vue de la plupart des Romains dans les appartements privés du pape, un plus large public. Cependant, il semble que cette œuvre n'ait jamais été exposée.

Raphaël n'a donc pas réussi à se faire confier la partie ouest de la voûte, malgré ses intrigues et toute son ambition. Peu après l'inauguration des fresques de Michel-Ange, il commence à travailler dans la chambre qui jouxte celle de la Signature. Mais tout d'abord, il va faire un ajout à *L'École d'Athènes,* ajout qui en dit long sur l'influence qu'a exercée sur lui le style de Michel-Ange, et surtout sur l'opinion qu'a conçue Raphaël du « bourreau » à la sévère figure.

Au début de l'automne 1511, il revient donc à ce travail terminé depuis près d'un an. Sur le mur il dessine à main levée, à la craie rouge, un personnage solitaire au-dessous de Platon et Aristote. Puis il prend un contretype de ce tracé en y appliquant un papier huilé, obtenant donc le tracé de la craie à l'envers. Le papier portant cette trace va servir de carton une fois que la couche de plâtre aura été piquée et remplacée par un *intonaco* frais. En une seule *giornata*, il peint ce philosophe solitaire assis dans une pose relâchée que l'on connaît comme *Il Pensieroso, Le Penseur.*

Ce personnage, le cinquante-sixième de la fresque, est censé représenter Héraclite d'Éphèse. Héraclite était l'un des rares philosophes qui se tenaient hors de ce vaste mouvement pédagogique collectif à travers lequel, dans l'esprit de Raphaël, se transmettait le savoir grec. Aucun étudiant avide de sagesse ne hante Héraclite. Véritable figure de la déréliction, entièrement absorbé en soi, il griffonne machinalement, sa

tête noiraude et barbue appuyée sur son poing. Il n'a cure des débats philosophiques qui, tout alentour, font rage. Il porte des bottes de cuir et une tunique ceinturée, il est donc vêtu de façon moderne là où les autres vont nu-pieds et en vagues toges ou robes flottantes. Regardons bien son nez, il est camus, et ce détail a suffi à convaincre la plupart des historiens qu'il s'agissait de Michel-Ange en personne, que Raphaël aurait ajouté à sa fresque en hommage au sculpteur pour son travail de la Sixtine.

Si cet Héraclite est vraiment Michel-Ange, il s'agit d'un éloge ambigu. On connaît Héraclite sous les noms de Héraclite le Ténébreux et du Philosophe qui pleure. Il croyait que le monde était dans un état de changement permanent, proposition qu'il résuma dans ses deux citations les plus connues : « Tu ne te baignes pas deux fois dans la même rivière », et : « Le soleil est nouveau chaque jour. » Ce n'est pas cette philosophie du changement qui a pu inciter Raphaël à lui prêter les traits de Michel-Ange, mais plutôt le proverbial mauvais caractère d'Héraclite et les sarcasmes dont il assassinait tous ses rivaux. Il tournait en ridicule des prédécesseurs comme Pythagore, Xénophane et Hécate. Homère fut aussi sa cible, il affirmait qu'il eût fallu lui donner les étrivières. Quant aux citoyens d'Éphèse, pour lui, on aurait dû les pendre jusqu'au dernier.

L'identité de l'Héraclite de *L'École d'Athènes* était donc peut-être à la fois un coup de chapeau à un artiste adulé et une mise en boîte du sinistre et lointain Michel-Ange. L'ajout de cette figure signifierait donc que la grandeur et la majesté du style des fresques de la chapelle Sixtine (avec leurs académies colossales, leurs postures héroïques et leurs couleurs vibrantes) auraient quelque peu éclipsé le travail que Raphaël avait réalisé à la Signature. En d'autres termes, la figure singulière et solitaire du Michel-Ange de l'Ancien Testament a pris le dessus sur l'univers

classique de sociabilité élégante qui prévaut au *Parnasse* et dans *L'École d'Athènes*.

Les différences de style qui opposent les deux artistes peuvent se comprendre à travers deux catégories esthétiques que l'homme d'État et écrivain irlandais Edmund Burke a systématisées dans son *Étude philosophique sur notre notion du beau et du sublime*, publiée en 1756, soit deux siècles et demi plus tard. Pour Burke, les choses qui nous semblent belles ont des propriétés de suavité, de délicatesse, d'harmonie des couleurs et d'élégance du mouvement. Le sublime, quant à lui, veut du vaste, de l'obscur, du puissant, du rugueux, du difficile, propriétés qui produisent chez le spectateur un étonnement spéculatif, et même la terreur. Aux yeux des Romains de l'an 1511, Raphaël est beau et Michel-Ange sublime.

Raphaël savait faire la part de cette différence mieux que personne. Sa fresque de la Signature annonce une perfection et comme une sorte d'apothéose de l'art des décennies qui l'ont précédé, celui du Pérugin, de Ghirlandaio et de Vinci. Et pourtant, il comprend immédiatement que l'art déployé par Michel-Ange à la chapelle Sixtine prend une tout autre direction. Celui-ci a introduit dans sa peinture quelque chose de la puissance, de la vitalité et de l'ampleur qui appartiennent aux œuvres sculptées, comme, par exemple, son *David,* et cela est particulièrement net dans ses prophètes, ses sibylles et ses *Ignudi.*

Tous deux se préparent à reprendre le duel. Raphaël s'installe dans la nouvelle chambre avec ses aides, Michel-Ange avec les siens commence à remonter son échafaudage dans la partie ouest de la chapelle. Il va y peindre, avec un an de retard, *La Création d'Adam.*

Ou du moins le croit-il. Trois jours après l'inauguration, Jules II tombe sérieusement malade – fièvre, maux de tête. Le diagnostic de ses médecins est formel : c'est la malaria. Il va mourir. Rome sombre dans le chaos.

24

Le premier et le suprême Créateur

Le pape s'était frénétiquement dépensé depuis son retour de Ravenne, en juin. À la mi-juillet, il fit afficher sur les portes de bronze de Saint-Pierre une bulle convoquant son grand concile, qui devait se tenir l'année suivante à Rome. Il s'agissait de contrer celui de Louis XII et de sa clique de cardinaux schismatiques. Jules II s'était laissé emporter par le furieux tourbillon de la politique, envoyant brefs et émissaires aux quatre coins de l'Europe, s'efforçant d'imposer la légitimité de son propre concile et d'isoler les rebelles. Le tout en continuant à boire et à manger avec la même intempérance que de coutume.

Aussi s'accorda-t-il, au début d'août, une journée de chasse au faisan à Ostia Antica, l'ancien port des Romains à l'embouchure du Tibre. Les canons de l'Église interdisaient la chasse aux religieux, mais Jules II ne s'en souciait pas plus que des règlements concernant la pilosité faciale. Il adorait tirer les faisans, et chaque fois qu'il faisait mouche, il exhibait la bête pantelante « à tous ceux qui l'entouraient, et il riait et parlait d'abondance », note l'émissaire de Mantoue, qui s'était joint à la partie de chasse. Cependant, cette course dans les marais infestés de moustiques en plein mois d'août se révéla désastreuse. Peu après son retour, il eut un léger accès de fièvre. Il se rétablit en peu de jours, mais n'était visiblement pas très vaillant le jour de l'Assomption. Puis, dans la semaine de l'inauguration des fresques, son état empira.

Tous le voyaient bien plus gravement atteint que l'année précédente. « Le pape se meurt », écrit Girolamo Lippomano, le représentant de Venise, qui avait été témoin de sa guérison miraculeuse au siège de Mirandola. « Le cardinal de Médicis me dit qu'il ne passera pas la nuit. » Il la passa, mais le jour suivant, 24 août, son état devint si désespéré qu'on lui administra l'extrême-onction. Lui-même croyait sa fin imminente, et, dans ce qui sembla être un dernier geste, il leva l'excommunication qui pesait sur Bologne et sur Ferrare, puis il pardonna à son neveu, Francesco Maria, qu'il avait banni. Paride de Grassi écrit : « Je crois que je puis ici arrêter ma chronique, car la vie du pape s'achève. » Les cardinaux lui demandèrent de préparer les funérailles du pontife et le conclave qui devrait élire son successeur.

La maladie du pape fut l'occasion d'un affligeant spectacle dans tout le Vatican. Jules II étant grabataire, ses valets et les membres de sa maison – aumôniers, bedeaux, cellériers, boulangers, cuisiniers – emportèrent leurs effets personnels hors du palais. Pour faire bonne mesure, ils prolongèrent ce déménagement en s'emparant de presque tous les biens du pape. Ce tourbillon d'avidité laissait le mourant bien souvent sans personne d'autre pour veiller sur lui que son jeune otage, Federico Gonzague, alors âgé de onze ans. Jules II s'était fort attaché à lui depuis Ravenne, et le garçon semble bien avoir été le seul à ne pas l'abandonner sur son lit de mort.

Un tout aussi déplorable spectacle se donnait dans les rues. « La cité est en révolution, tout le monde s'est armé », écrit Lippomano. Deux familles de grands féodaux, les Colonna et les Orsini, profitant de l'agonie du pape, essayaient de s'emparer de la ville pour y établir une république. Leurs représentants rencontrèrent au Capitole les plus éminents parmi les citoyens, et tous prêtèrent serment de passer outre à leurs différends et

d'agir pour le bien de la « république romaine ». Le porte-parole de l'insurrection, Pompeo Colonna, s'adressa à la populace pour l'exhorter à rejeter la loi des prêtres (il voulait dire l'autorité du pape) et à recouvrer les libertés anciennes. Lippomano, effaré : « Jamais on n'avait ouï à ce point le fracas des armes autour du lit de mort d'un pape. » La violence était montée à un tel degré que le chef de la police se réfugia dans le château Saint-Ange.

Michel-Ange, qui remontait son échafaudage dans la partie ouest de la chapelle et s'apprêtait à peindre son Adam, retomba dans l'incertitude. Il avait déjà perdu un allié et un protecteur en la personne d'Alidosi, tué à Ravenne. Le décès du pape allait mettre son œuvre en plus grand péril encore. Non seulement la tenue d'un conclave dans la chapelle entraînerait d'importants retards, mais l'élection d'un nouveau pape risquait de mettre un terme au projet. Lippomano indique qu'un consensus semblait se dessiner parmi les cardinaux pour faire pencher la victoire en faveur du « parti français », c'est-à-dire d'un cardinal favorable à Louis XII. Cette hypothèse sonnait le glas de la fresque, car un pape profrançais ne tolérerait pas que la chapelle Sixtine devienne un monument à la gloire des deux papes Rovere. Jules II s'était abstenu de faire marteler les fresques à la gloire d'Alexandre VI que le Pinturicchio avait exécutées dans les appartements Borgia, mais le nouveau pape n'aurait probablement pas cette sagesse.

Au sein de ce chaos, l'incroyable se produisit : l'état de santé de Jules II commença à montrer des signes d'amélioration. Il avait été jusqu'au bout un malade récalcitrant, comme toujours, faisant litière des ordres de ses médecins, exigeant, par exemple, tous les mets interdits (les rares fois où il parvenait à manger), des sardines, des salaisons, et, bien

entendu, du vin. Les médecins se firent une raison : la mort étant certaine, peu importait ce qu'il pouvait manger ou boire. Il demanda des fruits, prunes, pêches, raisins et fraises. Ne pouvant plus déglutir, il écrasait la pulpe dans sa bouche, aspirait le jus et recrachait bouchée après bouchée.

Ce régime insolite lui réussit, car il se remettait, mais les médecins prescrivaient une alimentation plus légère, un bouillon clair qu'il refusait d'avaler si ce n'était pas Federico Gonzague qui le lui présentait. « Tout le monde dit à Rome que si le pape guérit, ce sera grâce à Messire Federico », écrit fièrement le représentant de Mantoue à la mère du garçon, Isabelle Gonzague.

À la fin du mois, à peine une semaine après avoir reçu l'extrême-onction, le pape se sentait assez bien pour entendre des musiciens dans sa chambre et pour jouer au trictrac avec Federico. Il commençait aussi à réfléchir à la manière de régler son compte à la racaille républicaine du Capitole. Les rebelles commençaient, eux, à se dissoudre à l'annonce de cette guérison aussi étonnante qu'inattendue. Pompeo Colonna s'enfuit et ses comparses se hâtèrent de faire savoir qu'ils n'avaient jamais voulu renverser l'autorité du pape. La paix revint en un tournemain. La simple idée d'un Jules II en possession de lui-même suffisait à pacifier la populace romaine la plus vindicative.

Cette même idée soulageait grandement Michel-Ange, qui pouvait à présent continuer à travailler. Septembre fut consacré au remontage de l'échafaudage, et le 1er octobre, il reçut son cinquième acompte, un paiement de quatre cents ducats, ce qui portait le total de ses émoluments à deux mille quatre cents ducats. Les compagnons reprirent le 4 octobre les pinceaux qu'ils avaient délaissés pendant quatorze longs mois.

Ce jour de l'Assomption n'avait pas seulement permis au peuple de Rome de voir les nouvelles

fresques de la chapelle. Il avait aussi permis à leur auteur de juger son travail à hauteur du sol, ce que l'échafaudage lui avait interdit de faire jusqu'à présent. Il décida d'augmenter la taille des figures de la Genèse. Cette résolution s'appliquerait aux prophètes et aux sibylles, et c'est un fait que, dans la seconde moitié de la voûte, ces personnages sont plus hauts d'un mètre vingt que leurs homologues de la première moitié. Les personnages des contre-voûtes et des lunettes allaient eux aussi devenir plus grands, et, par conséquent, moins nombreux ; plus on se rapproche du mur du fond et de l'autel, moins les ancêtres du Christ sont affligés d'enfants turbulents.

C'est *La Création d'Adam* qui, la première, bénéficia de cette nouvelle démarche. Le compartiment entier prit seize *giornate,* c'est-à-dire deux ou trois semaines de travail. Michel-Ange progressant de gauche à droite, le premier personnage peint fut Adam lui-même. Cet illustre personnage, reconnaissable entre tous, n'a demandé que quatre *giornate.* Un jour fut consacré à sa tête et au fond de ciel qui l'entoure, un second au torse et aux bras, et une *giornata* à chaque jambe. À cette allure, la figure d'Adam demanda à Michel-Ange le même temps que chacun des *Ignudi*, à qui il ressemble tant, nudité radieuse tendue dans un effort.

Le carton d'Adam fut reporté sur le plâtre entièrement par incision, ce qui constitue une rupture avec la pratique que le peintre avait conservée pour toutes les autres figures de la Genèse – utiliser le *spolvero* pour les détails les plus fins, visage et cheveux. Ici, Michel-Ange a juste incisé les contours de la tête d'Adam dans le plâtre frais, puis a très habilement travaillé les traits du visage au pinceau, technique acquise grâce au travail des lunettes.

Ayant été tenu éloigné de sa fresque durant plus d'un an, et bien malgré lui, Michel-Ange abordait à

nouveau l'œuvre à faire dans un esprit d'urgence, à cause de la santé toujours chancelante du pape, à cause aussi de la précarité politique dans laquelle ces campagnes militaires avortées contre les Français avaient laissé les affaires. L'une des lunettes, peinte juste après *Adam,* rend bien compte du rythme accéléré que prend le travail. Alors que les lunettes de la première partie de la voûte avaient demandé chacune trois *giornate,* celle qui porte le cartouche ROBOAM ABIAS fut exécutée en une seule *giornata,* ce qui est proprement stupéfiant de rapidité.

La posture d'Adam a quelque ressemblance avec celle de Noé, son voisin de plafond. Mais alors que Michel-Ange a voulu rendre avec Noé l'idée de l'humanité déchue, le personnage d'Adam représente, suivant en cela le texte des Écritures, un exemple parfait de la créature humaine. Saint Bonaventure, deux siècles et demi plus tôt, avait chanté, dans la prose apologétique qui était la sienne, la beauté du premier homme « car son corps est très glorieux, subtil, agile et immortel, revêtu de la gloire d'une lumière telle qu'en vérité, il brille plus que le soleil ». Vasari reconnaît toutes ces qualités merveilleusement réunies dans l'Adam de Michel-Ange : « Une figure telle dans sa beauté, dans son attitude et dans sa forme qu'elle semble plutôt avoir été faite à l'instant par le premier et suprême Créateur que par le pinceau et le dessin d'un mortel. »

Le but ultime d'un artiste de la Renaissance était de recréer la vie. Ce qui sépare Giotto de tous ceux qui l'ont précédé, d'après Boccace, c'est que « tout ce qu'il représentait avait l'apparence non d'une reproduction mais plutôt de la chose elle-même », si bien que les spectateurs « prenaient sa peinture pour la réalité ». Vasari, à propos de l'Adam de Michel-Ange, dépasse le simple éloge d'un peintre doué, dont les images à deux dimensions offrent l'apparence de la vie. Il met sur le même plan le travail créatif du peintre et l'action

de la volonté divine (« Faisons l'homme à Notre image »), et pour lui, la fresque rejoue la création de l'homme plutôt qu'elle ne la dépeint. Si l'Adam de Michel-Ange est l'égal de la créature de Dieu, il s'ensuit que le peintre est lui-même un dieu. On ne peut guère aller plus loin dans l'éloge, mais il vrai que Vasari affirme d'emblée, dans l'incipit de sa biographie, que le sculpteur est le représentant de Dieu sur terre, envoyé par le Ciel pour enseigner à l'humanité « la perfection de l'art du dessin ».

Michel-Ange, pour sa part, exécute son Dieu comme il a fait Adam, en quatre *giornate,* pas une de plus. Il en a reporté les contours sur l'*intonaco* par incision, sauf la tête et la main gauche (non pas celle qu'il tend vers Adam) qui montrent des traces de report au charbon. Le Tout-Puissant aéroporté se tourne vers Adam dans une position assez complexe, mais il n'a eu droit qu'à un traitement pigmentaire des plus simples : *morellone* pour le vêtement et *bianco sangiovanni* rehaussé de noir d'ivoire (ivoire calciné) pour la barbe et les cheveux.

Entre *La Création d'Ève,* un an auparavant, et celle d'Adam, la représentation que Michel-Ange se fait de Dieu a changé. Pour créer la première, Il se tient fermement debout sur le sol et d'un geste de Sa main levée ordonne à Ève de surgir de la côte d'Adam. Pour créer ce dernier, en revanche, bien plus légèrement vêtu, Il apparaît dans l'éther parmi les plis mouvants d'un gigantesque manteau où se nichent des chérubins et une jeune femme aux grands yeux étonnés que la plupart des historiens de l'art identifient comme Ève incréée. Et le geste élémentaire qui suscita l'existence d'Ève devient ici ce quasi-contact du bout des doigts, si connu et tant de fois représenté qu'il fait reconnaître à coup sûr *La Création d'Adam.*

La simple puissance d'évocation de cette image de Dieu est de nature à nous en masquer, après cinq

siècles, la formidable nouveauté. Dans les années 1520, Paolo Giovio note qu'il remarque, au milieu du plafond, « un vieil homme qui est représenté flottant dans l'air ». On n'avait encore jamais vu Dieu le Père sous l'apparence d'un humain complet, jusqu'aux orteils et aux rotules, et aux yeux mêmes de l'évêque de Nocera, cela constituait un spectacle insolite. Malgré l'explicite prohibition qu'exprime le deuxième commandement (« Tu ne façonneras pas d'idoles ni rien qui ait la forme de ce qui se trouve au ciel là-haut », Exode, 20-4), laquelle avait incité les empereurs byzantins des VIIIe et IXe siècles (dits « iconoclastes ») à faire détruire toutes les icônes, il y eut toujours en Europe de l'art religieux. Il est vrai que, dans l'art chrétien primitif, les scènes de Création ne se hasardaient à montrer de l'Éternel qu'une gigantesque main sortant des nuées. Il reste quelque chose de cette figure de style dans les doigts étendus que dépeint Michel-Ange.

Petit à petit, Dieu acquiert un corps au cours du Moyen Âge, très souvent un corps de jeune homme. L'image qui nous est familière, celle d'un majestueux vieillard barbu en longue tunique, ne remonte qu'au XIVe siècle. Certes, il n'est dit nulle part dans la Bible que Dieu ressemble à bon-papa, il faut plutôt en chercher la filiation dans les statues de Zeus et de Jupiter qui abondaient à Rome. Mais la personnification de Dieu était encore assez rare au début du XVIe siècle pour qu'une autorité de l'Église comme l'évêque Giovio (historien distingué, qui plus tard ouvrira un musée dans sa villa du lac de Côme) ignore qui était ce « vieil homme flottant dans les airs ».

Nulle part non plus la Bible ne dit que Dieu créa Adam en le touchant du bout des doigts ; il est dit au contraire que « le Seigneur Dieu modela l'homme avec de la poussière prise du sol. Il insuffla dans ses narines l'haleine de sa vie, et l'homme devint un être vivant ».

(Genèse, 2-7.) Les représentations antérieures de la création de l'homme, comme la mosaïque de Saint-Marc à Venise (XIIIᵉ siècle), s'en tiennent à ce récit et montrent Dieu façonnant l'homme dans l'argile, comme une sorte de sculpteur divin. On privilégie parfois le « souffle de la vie », représenté comme un rayon coulant de la bouche de Dieu à la narine d'Adam. Ghiberti, sur la Porta del Paradiso, fait prendre à son Dieu de bronze la main d'Adam comme s'il voulait l'aider à se relever. Uccello fait de même (*La Création d'Adam*, vers 1420, cloître de Santa Maria Novella). Tandis qu'à Bologne, Jacopo della Quercia représente Dieu rassemblant les plis de son vêtement d'une main et bénissant un Adam nu de l'autre.

Toutes ces images de Dieu nous le montrent debout sur un sol ferme, et aucun ne lève l'index pour créer un contact. C'est ce qui incite à penser que, malgré les nombreux emprunts qu'a pu faire ici ou là Michel-Ange au gré de ses voyages et de ses études, cette conception de la transmission de l'étincelle de vie par le bout des doigts était sans exemple.

Mais cette représentation si originale n'a pas toujours été perçue comme elle devait l'être. Condivi interprète ce geste moins comme une transmission de la vie que comme, bizarrement, le geste d'admonestation d'un autocrate. Il écrit : « On voit Dieu tendre la main et le bras comme pour instruire Adam de ses devoirs. » Il faut attendre la seconde moitié du XXᵉ siècle pour que le contact du bout des doigts soit pleinement et précisément compris. Une date, dans l'histoire de cette image : 1951, et la publication par Albert Skira d'une encyclopédie de la peinture en trois volumes dans laquelle l'éditeur, pour présenter l'œuvre de Michel-Ange, a choisi de cadrer l'illustration sur les mains qui se tendent l'une vers l'autre, supprimant délibérément les corps de Dieu et d'Adam et faisant du même coup de cette image un cliché.

L'ironie du sort veut que la main gauche d'Adam, si universellement associée à Michel-Ange, ne soit plus de lui, ayant été restaurée en 1560. Le nom de Domenico Carnevale reste modeste dans l'histoire de l'art, c'est pourtant celui du peintre qui est, en dernier ressort, l'auteur de cet index dont l'illustration en couleur de Skira a fait un symbole si fort et si connu. Vers 1560 en effet, les faiblesses de construction de la chapelle qui avaient déjà causé la destruction partielle de la fresque de Piermatteo d'Amelia se manifestèrent une fois encore sous la forme de fissures dans la voûte. En 1565, un an après la mort de Michel-Ange, Pie IV fit procéder à des restaurations. On passa quatre années à consolider les fondations de la chapelle, et le mur sud reçut des arcs-boutants. Le bâtiment stabilisé, c'est à Carnevale, un peintre de Modène, qu'échut la tâche de reconstituer le mortier de la voûte et les parties manquantes de la fresque. Il intervint sur *Le Sacrifice de Noé* et sur *La Création d'Adam,* une fissure longitudinale ayant amputé ce dernier du bout de son index et de son majeur. Le fait que cette restauration ait été confiée à l'artiste mineur qu'était Carnevale prouve le peu de cas que l'on faisait à l'époque de cette *Création,* pourtant cœur même de la fresque et chef-d'œuvre dans le chef-d'œuvre. Même Vasari, qui pourtant ne tarit pas d'éloges sur Adam, se méprend sur l'importance première de cette académie d'homme couché, véritable clef, si on ose l'écrire, de la voûte. Condivi aussi. Chacun de ces deux biographes de Michel-Ange a attribué le rôle central de la fresque à un « morceau » différent, morceau encore à venir dans l'un et l'autre cas.

25

L'Expulsion d'Héliodore

Au début de novembre 1511, *La Création d'Adam* était terminée, dans un contexte politique à nouveau gros d'incertitudes pour le travail de Michel-Ange. Le 5 octobre (le travail a repris la veille à la chapelle Sixtine), le pape convalescent annonça la création de la Sainte Ligue. Il s'agissait d'une alliance défensive conclue entre Jules II et Venise et visant à s'assurer le soutien de Henri VIII d'Angleterre et du Saint Empereur romain germanique pour chasser les Français hors d'Italie « avec les armées les plus puissantes ». Le pape désirait plus que tout récupérer Bologne, et il était prêt à y mettre les moyens : dix mille mercenaires espagnols placés sous le commandement de Ramòn Cardona, le vice-roi de Naples, et il escomptait que ses renforts suisses, qui l'avaient si vilainement abandonné l'an passé, traverseraient à nouveau les Alpes pour prendre les Français à revers à Milan. La campagne qui s'ouvrait menaçait d'être aussi longue que l'expédition manquée de 1510-1511, et aussi absorbante pour le pape, qu'elle ne manquerait pas de détourner des fresques de la chapelle.

L'ennemi s'organisait de son côté. Dans la première semaine de novembre, les cardinaux et archevêques schismatiques (quasi tous français) parvinrent à Pise, siège de leur concile, qui s'ouvrit avec dix mois de retard. Le pape avait pris l'offensive en excommuniant quatre d'entre eux et en menaçant deux autres de ses prélats d'un même châtiment s'ils

persistaient à agir contre le canon de l'Église, lequel stipulait que seuls les papes avaient le droit de convoquer un concile. Il jeta également l'interdit sur Florence, avertissement en direction de Piero Soderini, qui avait permis à un concile de rebelles de se tenir sur le territoire de Florence. L'interdit suspendait la plupart des fonctions et privilèges ecclésiastiques, il touchait donc à la fois la république et le peuple tout entier, car on ne pouvait plus baptiser ni administrer les agonisants. Cette mesure revenait donc à envoyer les âmes des Florentins tout droit en enfer s'ils avaient le malheur de trépasser sous le coup de cet interdit.

L'hiver lentement approchait, les lignes de front se dessinaient. De Naples, les Espagnols s'étaient mis en route vers le nord, et les Suisses vers le sud par les cols déjà verglacés des Alpes. Henri VIII faisait préparer ses vaisseaux en vue d'un débarquement sur les côtes de Normandie. Jules II l'avait convaincu de se joindre à la Sainte Ligue en lui faisant parvenir une cargaison de parmesan et de vin grec, deux gâteries dont personnellement il raffolait. L'appât fit merveille ; dès que le navire aborda l'estuaire de la Tamise, les Londoniens se précipitèrent pour voir flotter la bannière pontificale, rare et merveilleux spectacle, et leur roi, aussi gourmand que Jules II, accepta le cadeau du pape avec gratitude et s'enrôla dans la Sainte Ligue avant la fin de novembre.

Les mercenaires suisses firent une deuxième fois faux bond. Ayant franchi les Alpes et atteint les remparts de Milan, ces guerriers tant vantés, en qui le pape avait placé une confiance aveugle, acceptèrent le prix de la trahison que Louis XII leur offrait et tournèrent casaque pour rentrer chez eux, arguant, avec une parfaite mauvaise foi, du mauvais temps et des épouvantables routes d'Italie. À la fin de décembre, il n'en restait plus un.

Mais des nouvelles bien plus inquiétantes arrivèrent à Rome. Le 30 décembre, la statue de Jules II que Michel-Ange avait exécutée à Bologne fut détruite par des émeutiers partisans du clan Bentivoglio, évident défi lancé au pape. Ils passèrent un nœud coulant par-dessus la tête de la statue et la basculèrent de son piédestal du haut du porche. Ses sept tonnes de bronze creusèrent un profond cratère et elle se brisa en plusieurs morceaux. Le bronze échut à Alphonse Ier d'Este, qui le confia à une fonderie de ses arsenaux. On fondit avec une énorme pièce d'artillerie qui fut baptisée la Julia – menant ainsi la provocation à son terme.

Le pape et ses alliés de la Sainte Ligue ne s'en émurent pas. Ils se décidèrent à attaquer les positions françaises un mois après, dans les derniers jours de janvier. Le pape, une fois n'est pas coutume, ne parut pas sur le champ de bataille. Les Vénitiens assiégèrent Brescia, ville fortifiée, à quatre-vingts kilomètres à l'est de Milan, tandis que Cardona et ses troupes encerclaient Bologne. La chute de Brescia ne fut qu'une question de jours. Milan, épicentre de la puissance française en Italie, parut soudain vulnérable. Au Vatican, le pape versa des larmes de joie.

Michel-Ange restreignait autant qu'il le pouvait les témoignages de glorification du règne de Jules II sur la voûte de la chapelle Sixtine, mais Raphaël se révéla un thuriféraire autrement plus complaisant. Leurs deux versions de l'histoire d'Héliodore témoignent de la position que chacun prenait sur la politique du pape. Michel-Ange la confine dans un portrait en médaillon quasi invisible d'en bas, Raphaël lui consacre toute une fresque, et c'est une œuvre si frappante qu'elle finira par donner son nom, *L'Expulsion d'Héliodore du temple de Jérusalem*, à la pièce qui fait suite à la chambre de la Signature, que l'on connaîtra

désormais comme la *stanza d'Eliodoro,* la chambre d'Héliodore.

Raphaël met son œuvre en chantier sur le seul mur disponible de la pièce, une paroi semi-circulaire large de quatre mètres et demi à sa base. C'est la première fresque qu'il peint depuis l'inauguration du demi-plafond de la chapelle, elle mettra en scène les poses athlétiques et puissantes qui donnent à la peinture de Michel-Ange sa « grandeur et sa majesté ». Condivi rapporte que Raphaël « quoique fort jaloux de se mesurer à Michel-Ange, disait souvent qu'il remerciait Dieu de l'avoir fait naître du vivant de celui-ci, et de pouvoir copier un style si différent de celui de son père [...] ou de celui de son maître, le Pérugin ». *L'Expulsion d'Héliodore,* juste après le portrait d'Héraclite, est l'œuvre de Raphaël qui, pour la première fois, trahit la profonde influence subie, avec son tumultueux enchevêtrement de corps. Cependant, le succès de cette fresque sera dû en grande partie, comme pour les œuvres qui l'ont précédée, à une composition très soignée habilement mise en scène dans un cadre architectural qui ne l'est pas moins.

L'arrière-plan d'*Héliodore* est en effet semblable à celui de *L'École d'Athènes.* L'intérieur du temple où se déroule la scène offre une architecture classique, avec arches et pilastres, chapiteaux corinthiens et dôme supporté par de gros piliers de marbre. Ces anachronismes délibérés ne sont pas sans rappeler le style monumental qui caractérise les ouvrages architecturaux de Bramante, jetant un pont entre la Jérusalem préchrétienne et la Rome de Jules II – traits qui seront fortement appuyés par ailleurs.

Au centre de la scène, sous le dôme d'or, se tient Onias, le grand prêtre de Jérusalem, qui fait oraison. Au premier plan à droite, Héliodore et sa bande de pillards roulent sous les sabots d'un cheval cabré que monte un centurion romain. Deux jeunes gaillards

glissant dans les airs brandissent dans leur direction les bâtons avec lesquels ils vont administrer à Héliodore une correction soignée.

L'allégorie politique est assez claire : Héliodore défait, avec son butin répandu sur le sol, symbolise l'expulsion des Français d'Italie, événement qui, au moment où Raphaël exécute cette fresque, ne s'est encore produit que dans les rêves du pape. L'histoire d'Héliodore sert aussi d'avertissement pour Louis XII et ses alliés, et pour tous les spoliateurs de l'Église : les Bentivoglio, Alphonse Ier d'Este, les cardinaux français schismatiques, Pompeo Colonna et ses républicains du Capitole, bref, pour tous ceux qui, dans l'esprit de Jules II, ont prétendu s'emparer de ce qui n'appartient légitimement qu'au représentant de Dieu sur terre.

Pour que l'allusion aux événements politiques du temps soit parfaitement claire, Raphaël habille son grand prêtre de vêtements bleu et or et il lui met une tiare. Mieux encore, il double cette précaution en casant un second portrait de Jules II au premier plan à gauche, dans un groupe de témoins qui assiste à la scène. Impossible de s'y tromper : cette silhouette barbue vêtue d'une lévite rouge, portée sur les épaules de ses gens, c'est bien Jules II. Fixant intensément la figure agenouillée d'Onias, l'air sombrement déterminé, c'est bien *il papa terribile*. Cette fresque, cette démonstration comminatoire de l'autorité de l'Église et de celle de son chef sera vandalisée pendant l'été 1527 lors du sac de Rome par les régiments du duc de Bourbon. Voilà qui n'est pas fortuit.

Ce n'est pas le seul portrait que l'on y rencontre, Raphaël ayant pour coutume d'introduire amis et connaissances dans ses œuvres. *L'Expulsion d'Héliodore* comporte au moins deux autres portraits personnels, l'un plus intime que l'autre. Le pape nourrissait une telle estime pour Federico Gonzague, son jeune otage, qui l'avait assisté tout au long de sa maladie,

qu'il voulut le faire immortaliser dans une fresque, c'est ce que rapporte le représentant de Mantoue à la mère du garçon, Isabelle : « Sa Sainteté a dit qu'il voulait que Raphaël fît le portrait de Messire Federico dans une pièce qu'il fait peindre au palais. » On n'a jamais pu identifier Federico Gonzague avec certitude, il semble qu'il soit parmi un groupe d'enfants que Raphaël a peint peu après cette demande.

Quoique soucieux de déférer toujours aux injonctions du pape, Raphaël n'oubliait pas de glisser un peu de sa vie personnelle dans sa peinture. La femme qui étend le bras droit tout à fait à gauche de la scène serait Margherita Luti, le grand amour du peintre, d'après l'historiographie sentimentale. Cette jeune femme, fille de boulanger, habitait non loin de la villa d'Agostino Chigi, dans le Trastevere ; elle apparaît dans nombre d'œuvres dont la plus connue est *La Fornarina,* portrait à l'huile d'une femme au sein dénudé qui date de 1518. Connu pour ses appétits charnels, Raphaël en faisait parfois passer la satisfaction avant le travail. Sa liaison avec la belle Margherita aurait expliqué, dit-on, du moins en partie, ses absences injustifiées de la villa Farnesina, où il était censé exécuter une fresque dans la Loge de Psyché. Le compréhensif Chigi, lui-même grand amateur de femmes, adopta la solution la plus simple et fit venir Margherita à la villa. La fresque (d'un érotisme torride) put alors être menée à bonne fin. À supposer que Raphaël eût déjà été lié à Margherita Luti à l'automne 1511, leurs amours ne semblent pas avoir entravé l'exécution d'*Héliodore,* qui fut terminé au cours du premier trimestre 1512, après trois ou quatre mois de travail, quoique avec l'aide d'assistants.

Toujours fort occupé, le peintre avait entrepris en même temps un autre portrait de Jules II, qui dépeint celui-ci sous un tout autre jour que celui du détenteur de l'autorité surveillant l'éviction d'Héliodore. Exécutée

pour Santa Maria del Popolo, cette huile d'un mètre de hauteur nous montre Jules II comme s'il donnait une audience privée au spectateur. Il a soixante-huit ans, il est las et recru de soucis. Il trône, mais tout son air de *terribilità* s'est évaporé. Il regarde vers le bas, une main étreint le bras de son siège, l'autre un mouchoir. Sa barbe blanche reste le seul témoignage de ce qu'il fut, l'indomptable personnalité qui montait au front et soumettait une ville par la force de sa volonté, comme il fit à Mirandola. Il a bien l'air de ce qu'il est, l'homme qui vient de perdre en quelques mois son ami Alidosi, ses territoires de Romagne et presque jusqu'à sa vie. Et pourtant, quelque affaibli que paraisse Jules II, Vasari nous dit que son portrait était si ressemblant qu'une fois accroché à Santa Maria il faisait encore trembler tous ceux qui le regardaient et croyaient voir le pape en personne.

26

Le monstre de Ravenne

Au printemps 1512, il était venu au monde à Ravenne une étrange et inquiétante créature. Cet enfant effroyablement difforme, que l'on croyait né d'un moine et d'une nonne, était le dernier et le plus grotesque d'une série de monstres tant humains qu'animaux qui s'étaient abattus sur la ville. On regardait à Ravenne l'apparition de telles créatures comme un funeste présage, et l'aspect de ce dernier caprice de la nature, le « monstre de Ravenne », indisposa tant le gouverneur de la cité, Marco Coccapani, qu'il en envoya sur-le-champ une description au pape, accompagnée d'un avertissement : une naissance si extraordinaire signifiait que des malheurs étaient à venir.

Coccapani et le pape avaient quelque raison d'ajouter foi aux présages, Ravenne abritant les magasins des fournitures militaires de la Sainte Ligue. Ce motif, non moins que sa position géographique dans le nord de l'Italie, en faisait une proie toute désignée pour les Français. Durant l'hiver, les victoires de la Ligue, vite remportées, avaient vite tourné court grâce aux étourdissantes manœuvres d'un jeune général français, Gaston de Foix, neveu de Louis XII. Celui que l'on n'avait pas tardé à surnommer « l'éclair de l'Italie » avait entrepris une traversée de la péninsule à vive allure, libérant et reprenant en chemin tous les territoires français. Les premiers jours de février le virent quitter Milan et se diriger vers le sud pour libérer Bologne, que Ramòn Cardona assiégeait. Celui-ci harcelait les

habitants de tirs à longue portée, espérant ainsi les terroriser et les amener à se rendre. Au lieu d'aborder Bologne par Modène, où l'attendait l'armée pontificale sur le pied de guerre, Gaston de Foix arriva de la direction opposée, par la côte adriatique. Il menait ses troupes à marche forcée dans la neige épaisse à une vitesse folle, et parvint à se glisser dans la ville à l'insu des assiégeants dans la nuit du 4 février. Le blizzard l'avait couvert. Au matin, voyant les renforts français qui garnissaient les remparts, Cardona leva le siège et ses troupes, démoralisées, quittèrent leur camp.

Le pape reçut avec colère la nouvelle du siège abandonné, mais il n'était pas au bout de son ire, car sous les quinze jours arriva le récit de la suite des exploits du jeune Gaston. Profitant du terrain laissé libre par Cardona, le jeune capitaine avait sans délai planté là les Bolonais pour repartir vers le nord reprendre Brescia aux Vénitiens, menant toujours ses hommes à un train d'enfer. Ces victoires foudroyantes lui valurent, d'après un chroniqueur, « une réputation sans égale de par le monde ». Mais il ne se tenait pas encore pour satisfait. Sur un ordre de Louis XII, il fit faire demi-tour à son armée de vingt-cinq mille hommes et marcha sur Rome. Si le concile de Pise avait failli à sa mission, qui était de renverser le pape, Gaston de Foix ne doutait pas d'y parvenir.

Bien que la naissance du monstre de Ravenne n'eût pas semblé émouvoir Jules II, il quitta pour plus de sûreté ses appartements du Vatican au début de mars pour se replier dans le château Saint-Ange, qui avait toujours été le dernier refuge des papes assiégés. Gaston de Foix était encore loin, mais Jules II ne manquait pas d'ennemis au sein de sa maison. Les hobereaux romains, enhardis par la présence des Français, s'armaient pour donner l'assaut au Vatican. On parlait d'un plan tout prêt pour enlever le pape et le garder en otage.

Celui-ci surprit tout le monde en rasant sa barbe dès qu'il se trouva en sécurité au château Saint-Ange. Son vœu d'expulser les Français d'Italie était pourtant loin de se réaliser, mais il voulait réunir le concile du Latran pour Pâques, et par le sacrifice de sa barbe semblait vouloir donner au monde un signe que des réformes étaient en marche, pour lui-même comme pour la papauté. Certains prirent la chose à la légère : le cardinal Bibbiena, par exemple, écrivit perfidement à Jean de Médicis que Sa Sainteté était bien mieux avec des moustaches.

Cependant le pape n'était pas si alarmé qu'il ne tentât de temps à autre une sortie hors de la forteresse. Pour la fête de l'Annonciation, il quitta son refuge et alla se rendre compte des progrès du travail de Michel-Ange à la chapelle Sixtine. C'était sa première apparition publique depuis qu'il s'était rasé. Il vit donc pour la première fois *La Création d'Adam*, et malheureusement, l'histoire n'a pas retenu ses commentaires, le représentant de Mantoue, qui relate cette inspection, ayant été plus saisi de voir le menton glabre du pontife que la fresque de Michel-Ange.

Le pape était aussi impatient que le sculpteur de voir, au bout de quatre ans, le projet mené à bonne fin. Cependant, l'ouvrage, en ce début de 1512, ralentissait. Début janvier, Michel-Ange avait écrit à Buonarroto qu'il avait quasi terminé toutes les fresques et pensait rentrer à Florence « dans trois mois environ ». Il péchait par optimisme. Il avait fallu deux années à un atelier de fresquistes expérimentés pour venir à bout de la première partie de la voûte, on a peine à croire qu'il se pensait capable de terminer tout seul en sept mois la seconde partie. Cette affirmation révèle une extrême confiance en soi ou une folle envie d'en finir avec ce travail. Aussi n'est-il pas étonnant de voir Michel-Ange contraint de réviser à la hausse ses prévisions, Pâques approchant à grands

pas. « Je pense avoir fini dans deux mois et pouvoir rentrer à la maison. » Les deux mois écoulés, comme de bien entendu, il est toujours à son dur labeur en haut de l'échafaudage, et n'est pas près d'en voir la fin.

Quand il eut terminé *La Création d'Adam* et les figures qui l'entourent, y compris celles des contre-voûtes et des lunettes, il passa au septième épisode de la Genèse, une autre scène de Création dans laquelle Dieu apparaît flottant dans les airs et les bras écartés, saisi dans le raccourci d'une perspective audacieuse. On ne sait pas à quel jour de la création du monde Il en est. S'étant avisé depuis le sol des vertus de l'économie visuelle, Michel-Ange condensa cette fois la scène à un minimum de formes et de couleurs : juste Dieu et quelques chérubins voletant dans un éther figuré par deux tons de gris. Ce dépouillement rend très incertaine l'identification de l'anecdote biblique, quoiqu'on ait pu avancer l'hypothèse de la Séparation des eaux et de la terre, la Séparation des cieux et de la terre et même la création des poissons. Malgré son minimalisme, la scène consuma vingt-six *giornate*, plus d'un mois de travail (pour la comparaison, il en fallut seize pour *La Création d'Adam*).

La raison de cette lenteur, il faut peut-être la chercher dans la pose en raccourci qu'il fait prendre à Dieu, qui marque une rupture d'approche picturale. C'est une vue *di sotto in sù*, cet exercice de virtuosité dans lequel Bramante disait que Michel-Ange, pressenti pour les fresques de la voûte, manquait de maîtrise. La perspective *di sotto in sù*, art suprême du fresquiste, avait été inventée pour restituer à des objets ou à des personnages peints sur une voûte l'illusion parfaite de la réalité en trois dimensions. Michel-Ange a traité ainsi en raccourci les personnages de Goliath et d'Holopherne sur les deux pendentifs d'angle du côté de l'entrée. Mais la plupart des personnages de la voûte, malgré leurs postures audacieuses, sont peints

sur un plan parallèle à celui de l'image et non pas sur un plan perpendiculaire. Ils sont représentés comme ils le seraient sur un mur droit et vertical et non sur une surface courbe qui se projette au-dessus du spectateur.

Si Michel-Ange veut ainsi introduire de la perspective dite « plafonnante », c'est certainement à cause de ce qu'il a vu du sol lorsque, enfin, la première moitié de la fresque fut visible. Jusqu'à ce moment, il avait créé l'illusion d'un espace vertical en ménageant une écharpe de ciel bleu peinte du côté est de la chapelle, trompe-l'œil rudimentaire dont l'effet était de prêter à l'ensemble architectural une légèreté un peu irréelle, et comme impondérable. Il sent que cela ne suffit plus. La scène de Création qu'il aborde exige quelque chose de plus spectaculaire.

Dans ce dernier tableau de la Création, Dieu semble arriver droit sur le spectateur selon un angle de quarante-cinq degrés par rapport à la surface de la voûte. Vu du sol, le Tout-Puissant a l'air d'effectuer un retournement de bas en haut dans le firmament gris. Sa tête et Ses mains se projettent vers l'observateur, Ses jambes sont allongées dans le prolongement du corps. Vasari remarque que Dieu « se tourne sans cesse et fait face dans toutes les directions » en quelque endroit de la chapelle que l'on se trouve, et il applaudit à ce tour de force.

L'effet de perspective spectaculaire que Michel-Ange réussit magistralement dans cette scène soulève une question. Il prétendait qu'un artiste devait avoir « un compas dans l'œil », c'est-à-dire que le peintre devait être capable de ménager d'instinct la perspective qui convenait dans ses tableaux, sans recourir à l'usage des instruments. Si quelqu'un avait un compas dans l'œil, c'était bien Ghirlandaio, qui avait sidéré tous les artistes après lui par la précision rigoureuse de ses croquis de temples, d'amphithéâtres et d'aqueducs, exécutés sans l'aide d'aucun instrument de

mesure. Mais tout le monde ne disposait pas de la grâce d'un tel talent, et il se peut que Michel-Ange, tout idéaliste qu'il fût, se soit servi de la technique pour réussir des raccourcis tels que celui de Dieu sur la voûte. Nombreux furent les artistes qui utilisèrent ou même conçurent des instruments pour la perspective. Dans la décennie 1430, Leon Battista Alberti avait inventé ce qu'il nommait un « voile » à l'usage des peintres. Il s'agissait d'un filet tendu sur un cadre et dont les fils, par leurs intersections régulières, formaient des carrés. L'artiste regardait son motif à travers cette grille, dont le pas était reproduit sur le papier pour servir de guide. Il n'y avait plus qu'à copier sur ce papier l'image vue à travers les carrés.

Vinci avait inventé (et certainement utilisé) de semblables dispositifs pour le dessin, et le peintre et graveur allemand Albrecht Dürer aussi, qui s'en aidait dans la construction de perspectives très fermées du corps humain. Il se peut qu'un semblable appareil ait aidé Michel-Ange à construire son Tout-Puissant figuré dans Son envol en direction du spectateur. Si tel est le cas, le peintre n'a pas dû cesser de s'en servir, car à partir de ce moment on constate, au fil de l'exécution des dernières fresques, une maîtrise de la perspective qui va toujours s'affermissant.

Les troubles politiques qui agitaient Rome ne semblaient pas l'affecter outre mesure, ou bien il en diminuait l'importance dans les lettres qui partaient pour Florence, afin de rassurer Lodovico. « Quant aux affaires ici à Rome, il y a eu une certaine appréhension, qui dure encore, mais faiblement. On attend que les choses se calment, ce qu'elles feront, par la grâce de Dieu. » Bel exemple de circonspection lénifiante à l'usage d'un père…

Les affaires publiques, pourtant, loin de « se calmer », devenaient chaque jour plus précaires. Gaston de Foix et ses troupes progressaient sans désemparer vers le

sud ; au début d'avril ils décidèrent d'une halte le temps d'assiéger Ravenne avec l'aide d'Alphonse I^{er} d'Este. Ravenne abritait les arsenaux de la Sainte Ligue, il fallait à tout prix la défendre. Ramòn Cardona et ses lanciers espagnols s'avancèrent sur l'armée française, engageant le combat à moins d'une lieue de la ville.

En Italie, les batailles étaient « commencées sans peur, continuées sans danger et terminées sans pertes », ainsi le prétend Machiavel. Il affirme par exemple que la bataille d'Anghiari (sujet de la fresque jamais exécutée de Vinci à Florence) n'avait fait qu'un seul tué, un cavalier tombé de cheval, et qui fut piétiné. De même, l'une des expéditions menées par Federigo da Montefeltro au nom du pape Pie II se solda par la seule capture de vingt mille poulets. Mais la bataille qui fit rage autour de Ravenne en ce dimanche de Pâques 1512 devait faire mentir les préjugés de Machiavel quant à l'innocuité des guerres italiennes.

Il était de tradition de ne pas se battre ni manœuvrer un dimanche, et le dimanche de Pâques était, bien sûr, plus sacré que les autres. Mais les circonstances avaient forcé Gaston de Foix à l'attaque. Lui et d'Este assiégeaient Ravenne depuis plusieurs jours, et le Vendredi saint, l'artillerie de d'Este, la Julia en tête, avaient ouvert une brèche dans les remparts du côté du sud. Le corps d'armée commandé par Cardona arriva le lendemain pour défendre Ravenne, progressant sur la berge de la rivière Ronco pour aller creuser une tranchée non loin des lignes françaises et y prendre position. Cardona espérait renouveler la ruse de Gaston de Foix et se glisser à l'intérieur de la ville sans que les Français tirassent un coup de feu. Mais le commandant français ne lui en laissa pas le temps. Ses vivres commençaient à manquer et il ne pouvait se permettre de voir le siège se prolonger, ce qui devenait certain si des renforts pontificaux entraient dans les murs. Dimanche à l'aube, il commanda à l'artillerie

de d'Este de délaisser les remparts de Ravenne et de pointer ses canons sur le camp ennemi. Il y eut alors ce qu'un auteur décrivit comme « la canonnade la plus violente entre armées en campagne qu'on eût jamais vue au monde ».

On limitait en général les tirs d'artillerie sur le champ de bataille à de courtes canonnades, qui faisaient peu de dégâts et ouvraient les combats au corps à corps. Il n'en fut rien à Ravenne, ou la canonnade dura trois heures. Il y eut un nombre inouï de morts et de blessés. Profitant des mouvements des deux armées, d'Este fit prestement déplacer ses canons en contournant les lignes des Espagnols pour aller les placer en batterie derrière leur camp, manœuvre d'encerclement sans précédent dans l'art de la guerre de cette époque. Cette position leur permit de mettre en pièces la cavalerie et l'arrière-garde de Cardona. « C'était un horrible spectacle que de voir les voies qu'ouvrait chaque coup de canon dans les rangs serrés des hommes, et les casques, les têtes et les membres déchirés projetés en l'air de toutes parts », écrit le représentant de Florence en Espagne.

Ce déluge de feu et le carnage qu'il provoquait jetèrent la panique dans les troupes de Cardona, qui s'engagèrent franchement contre les Français. Quand le combat rapproché commença, d'Este laissa là ses canons, réunit une section de cavalerie et la mena contre l'infanterie espagnole. Se voyant perdus, les Espagnols se débandèrent vers les rives du Ronco. Ils furent deux ou trois mille à l'atteindre, dont leur chef, et de là battirent promptement en retraite en direction de Forli. Mais la multitude des autres n'eut pas cette chance, et lorsque les combats cessèrent, vers quatre heures de l'après-midi, douze mille soldats ne se relevèrent pas – neuf mille d'entre eux étaient des mercenaires du pape. Ravenne fut la bataille la plus meurtrière de toute l'histoire militaire d'Italie.

L'Arioste visita le champ de bataille le lendemain. Il devait plus tard décrire, dans l'*Orlando furioso,* le sol rouge de sang et les fossés « débordant d'entrailles humaines ». Ravenne sonne le glas terrible de cette ère de la chevalerie qu'il chante dans son poème épique, celle des épées, des preux, des gentes dames et des hauts faits. Épouvanté par la puissance létale des arsenaux guerriers modernes, l'Arioste charge son héros, le chevalier Roland, de stigmatiser le premier canon comme une invention du diable et de le jeter dans les abîmes de l'océan. Et pourtant, malgré son idéalisme, l'Arioste reconnaît qu'il n'y a pas moyen d'arrêter le mouvement de l'histoire. L'« invention infernale » repose par deux cents mètres de fond, écrit-il, et y reste des années jusqu'à ce qu'on la fasse remonter à la surface par une opération de magie noire. Sans illusions, le poète prédit que des millions de vaillants soldats seront voués à périr dans cette guerre « qui a fait couler des larmes dans le monde entier, mais surtout en Italie ». Malgré les faits d'armes d'Alphonse I^er d'Este, il n'y a pas eu, de son point de vue, de véritable vainqueur à Ravenne.

27

Bien des formes étranges

Le pape et ses alliés de la Sainte Ligue reçurent la défaite de Ravenne comme une catastrophe de grande amplitude. La panique s'installa dès qu'on en eut la nouvelle. Il paraissait désormais inévitable que les Français marchassent sur Rome, comme Louis XII l'avait ordonné, et installassent un nouveau pape sur le trône de saint Pierre. On craignait des pillages, et les évêques s'armèrent. Gaston de Foix avait promis à ses soldats, la veille de la bataille, qu'ils pourraient espérer mettre à sac la « détestable cour » de Rome, où ils trouveraient « tant de belles choses, tant d'argent, tant d'or, d'innombrables pierres précieuses, d'innombrables et riches prisonniers ».

Jules II lui-même, normalement le plus courageux des hommes, flanchait lorsqu'il entendait de tels propos. Certains de ses évêques tombèrent à ses genoux, le suppliant de faire la paix avec Louis XII, d'autres le pressèrent de fuir. On arma en hâte des galères à Ostie pour le conduire en lieu sûr, mesure décidée, entre autres, par don Jerònimo de Vich, l'ambassadeur espagnol, qui accusait le pape d'avoir attiré la catastrophe de Ravenne, punition divine, par la multitude de ses péchés.

Finalement, Jules II choisit de rester à Rome. Il informa Vich et l'ambassadeur de Venise de son intention de rajouter cent mille ducats en armement et en soldats à l'effort de guerre déjà entrepris. Le bruit courut dès le lendemain ou le surlendemain que

Gaston de Foix gisait parmi les nombreux tués de Ravenne, fauché par les reîtres espagnols, ce qui calma un peu la peur d'une invasion imminente. Jules II savait que, le brillant jeune chef une fois éliminé, il recouvrait quelque chance de sauver la situation.

Michel-Ange devait être aussi terrorisé que tous à Rome, craignant non seulement pour sa vie, mais aussi et une fois de plus pour ses fresques. Puisque la statue en bronze de Jules II avait été naguère jetée à bas du porche de San Petronio, cassée et fondue, pourquoi les fresques de la chapelle Sixtine échapperaient-elles à un même sort si une armée ennemie s'emparait de Rome ? Louis XII avait bien permis à ses archers, quand, en 1499, ses troupes avaient envahi Milan, de prendre pour cible d'exercice un modèle de statue équestre de Léonard de Vinci, première esquisse en terre que tous, poètes et chroniqueurs, célébraient comme un chef-d'œuvre.

Assez curieusement, Michel-Ange ne semble pas avoir été chagriné outre mesure par la destruction de sa statue, peut-être à cause des relations houleuses qu'il entretenait avec Jules II et des mauvais souvenirs que lui avait laissés cette besogne écrasante. Du moins aucun témoignage de déception ou de colère de sa part ne nous est-il parvenu. Mais il n'aurait jamais pu voir avec indifférence la destruction d'un cycle de fresques auquel il avait déjà consacré quatre ans de sa vie. Et la promesse de riches pillages et de bonnes captures faite par Gaston de Foix à ses hommes signifiait que nul ne serait à l'abri, ni aucune œuvre d'art, si les Français atteignaient le Vatican.

Michel-Ange a-t-il été tenté de suivre l'exemple du pape et de s'enfuir dans les jours qui suivirent Ravenne ? Il avait bien décampé prestement en 1494 devant les armées de Charles VIII, et l'avenir le verra disparaître lors d'un siège de Florence, deux preuves de pusillanimité qui vont laisser ses biographes intrigués et

une très ancienne tradition. Les personnages anecdotiques irrévérencieux sont légion dans l'art gothique des siècles précédents. Sur les manuscrits comme sur les cathédrales, le Moyen Âge a été fécond en images humoristiques ou même satiriques de moines, de singes, de monstres semi-humains. Les moines copistes et les illustrateurs croquaient des scènes amusantes ou des créatures hybrides dans les marges des manuscrits de textes religieux, les sculpteurs sur bois décoraient les « miséricordes » et le mobilier d'église de figures fantastiques peu en accord avec la dignité ecclésiastique. Bernard de Clairvaux, le prédicateur mystique cistercien mort en 1153, avait condamné cette licence, mais ses remontrances furent impuissantes à contenir la fantasque et saugrenue créativité des artistes du temps.

Ces images comiques ou subversives que Michel-Ange a semées au plafond de la Sixtine renvoient à la formation de l'artiste : en effet, il ne s'est pas contenté de copier les fresques de Masaccio ou les statues antiques du Jardin de Saint-Marc car, quoique obsédé par la plastique humaine idéale, il était également fasciné par les corps humains réels qui la bafouaient. Condivi raconte que l'un des premiers essais du sculpteur fut de copier *La Tentation de saint Antoine,* de Martin Schongauer. Cette gravure, probablement datée des années 1480, montre l'anachorète tourmenté par un troupeau de démons, monstres grotesques recouverts d'écailles, portant rostre, ailes, cornes, oreilles pointues et groin muni de longs appendices suceurs. Granacci lui ayant confié la gravure, le jeune Michel-Ange voulut en remettre sur les démons de Schongauer et fit quelques expéditions au marché aux poissons de Florence pour bien regarder les formes et les couleurs des ailerons et des yeux. Il en sortit un tableau comportant « bien des formes étranges et des monstruosités diaboliques », tout à fait étranger aux académies parfaites des nus du *David* et de la *Pietà.*

La série de nus grotesques qui figure dans la chapelle Sixtine n'a rien à envier aux grinçantes visions comiques d'un Schongauer ou d'un Jérôme Bosch, dont *Le Jardin des délices* avait été terminé peu d'années auparavant. Plus petits que les *Ignudi*, ces deux douzaines de nus couleur bronze gigotent, se tortillent et vocifèrent sur les étroits champs biscornus laissés juste au-dessus des pendentifs d'angle et des contre-voûtes. Ils sont ponctués par des crânes de béliers, vieux symbole romain de la mort. Les *Ignudi* sont des créatures angéliques, mais ces nus sont inquiétants, démoniaques; deux d'entre eux ont des oreilles pointues.

Son propre physique, assez ingrat, est-il à l'origine de la fascination de l'artiste pour la laideur? Lui qui est passé à la postérité comme le pape de la beauté masculine idéalisée se savait désespérément quelconque, comme il l'a lui-même tristement écrit dans un poème: « Je me vois si laid. » Et ailleurs: « Mon visage a des traits qui font peur », ceci dans des stances en tercets dans lesquelles il se compare à un épouvantail et se lamente de tousser, ronfler, cracher, pisser, péter et perdre ses dents. Même Condivi se rend à l'évidence: son maître n'est pas beau à voir, avec son nez camus, son front carré, ses lèvres en lame de couteau, ses sourcils clairsemés et ses tempes qui se projettent « bien au-delà des oreilles ».

Tous ses autoportraits (et il en a fait beaucoup, tant peints que sculptés) mettent l'accent sur ce physique ingrat. Le pendentif d'angle du sud-est, terminé en 1509, représente Judith et Holopherne (épisode des Évangiles apocryphes dans lequel l'héroïne juive Judith décapite Holopherne, le chef de l'armée de Nabuchodonosor). Le corps sans tête gît sur sa couche tandis que Judith et sa servante emportent leur macabre trophée, cette tête coupée hargneuse, barbue au nez épaté, autoportrait sans illusion de Michel-Ange.

La Renaissance italienne foisonne de personnages charmeurs et beaux, vantés pour leur vigueur, et qui pourraient sortir tout droit de l'*Orlando Furioso*. César Borgia, par exemple, passait pour avoir été l'homme le plus beau et le plus fort d'Italie. Grand, musclé et les yeux bleus, il pouvait plier entre ses doigts une pièce d'argent, redresser un fer à cheval d'une torsion de poignet et faire sauter la tête d'un bœuf d'une seule volée de sa hache. Léonard de Vinci, qui fut architecte militaire, avait reçu de la nature un physique enviable et une force peu commune. Vasari écrit : « Par sa seule force physique il réprimait n'importe quelle violence, et de sa main droite il tordait l'anneau de fer d'un heurtoir de porte ou un fer à cheval comme s'ils eussent été de plomb. »

C'est à une tout autre tradition qu'appartient Michel-Ange. Gauche et de corps mal venu, il ressemblait à des peintres florentins comme Giotto et Cimabue, aussi laids que glorieux. Du premier, Boccace, dans *Le Décaméron*, s'émerveille que la Nature sème si fréquemment les graines du génie « chez des hommes monstrueusement laids ». Quand Raphaël se portraiture, la postérité célèbre sa beauté sereine et les harmonieuses proportions de son crâne. Avec Michel-Ange, les autoportraits n'éludent jamais le grotesque, comme en témoigne la tête d'Holopherne. Il est du côté des Booz chétifs et grimaçants, il le sait. Entre lui-même et ses merveilleux *Ignudi* athlétiques, rien de commun.

28

L'armure de la foi et l'épée de lumière

Contre toute attente, l'armée de Louis XII, pourtant forte de son triomphe du dimanche de Pâques, ne se précipita pas vers le sud et vers Rome pour la piller et déposer le pape. Complètement démoralisée par la mort de Gaston de Foix, elle s'attarda dans ses campements de Ravenne. « Ils étaient si abattus et si affaiblis par la victoire gagnée dans de si grandes effusions de sang qu'ils semblaient plus être les vaincus que les vainqueurs », écrit un chroniqueur. Cependant, Henri VIII et le roi Ferdinand d'Espagne déclarèrent au pape leur intention de continuer à combattre les Français. On put même espérer voir les Suisses revenir se battre. À Rome, on respira. Moins d'une quinzaine de jours après le désastre, pour la Saint-Marc, les Romains revêtirent le *Pasquino* d'une cuirasse et d'un casque, attributs de Mars, en signe de défi belliqueux.

Il était tout aussi urgent pour le Saint-Père d'en découdre avec les Français sur le plan religieux, car les cardinaux schismatiques avaient toujours le projet de réunir leur concile. Une insurrection populaire loyaliste les ayant chassés de Pise, ils s'étaient repliés à Milan. Le 21 avril, enhardis par les événements de Ravenne, les prélats rebelles adoptèrent une résolution visant à dépouiller Jules II de ses pouvoirs spirituels et temporels. L'intéressé prépara sa riposte. Son propre concile, d'abord prévu pour Pâques, avait été ajourné à cause de la bataille, mais les préparatifs de guerre menés sous la supervision de Paride de Grassi

n'avaient pas été interrompus, et furent achevés le 2 mai. Le soir même, sous bonne escorte, le pape fut porté en procession du Vatican jusqu'à l'ancienne basilique de Saint-Jean-de-Latran, « la mère et la première de toutes les églises de la cité et du monde », distante d'une bonne lieue.

Le palais du Latran, qui jouxte la basilique, avait été la résidence des papes jusqu'en 1377, date à laquelle Grégoire XI l'avait abandonné pour le Vatican, pensant, vu sa proximité du Tibre et du château Saint-Ange, y trouver un refuge plus sûr en cas d'attaque ou d'invasion. Le Latran s'était bien dégradé depuis, mais Jules II y voyait un lieu plus propice à la tenue d'un concile que les bâtiments trop dispersés de Saint-Pierre et du Vatican. Violences et invasions demeuraient courantes, et il fallut faire garder les entours du palais par un fort détachement de soldats pour que le pontife et ses cardinaux s'y installassent en sécurité.

Le concile du Latran s'ouvrit le lendemain, jour de la commémoration de la découverte de la sainte Croix. Seize cardinaux et soixante-dix évêques y assistaient, ce qui, par comparaison, faisait paraître le concile rival de Milan ridicule. Sans commune mesure aussi était le spectacle pontifical. Fort désireux de gagner sur les Français l'avantage de la propagande, Jules II fit paraître ses orateurs les plus tonitruants. Fedro Inghirami fut choisi comme secrétaire du concile parce que sa voix de stentor (d'une qualité musicale à laquelle Érasme s'était montré sensible) portait les proclamations jusqu'au fond de la basilique. Mieux encore, l'adresse d'ouverture fut prononcée par le seul orateur d'Italie capable de surpasser Inghirami par ses talents oratoires : Egidio de Viterbe.

Tous ceux qui l'entendirent le dirent, il y fut excellent. Il monta en chaire pendant la messe du Saint-Esprit pour annoncer que le désastre de Ravenne était un châtiment de la divine Providence, ce que des

créatures comme le monstre eussent dû suffisamment annoncer aux hommes. « En quel autre temps est-il apparu autant de monstres d'un aspect aussi horrible et d'aussi fréquents présages, prodiges et autant de signes célestes de menaces et terreurs sur la terre ? » Tous ces signes ramenaient, disait-il, à la colère de Dieu contre l'Église de Rome, car elle avait confié le sort de ses batailles à des armées étrangères. Il était temps que l'Église combatte elle-même, mettant sa confiance dans « l'armure de la foi et l'épée de lumière ».

Quand Egidio se tut, on put voir plus d'un prélat se tamponner les yeux avec son mouchoir. Le pape, quant à lui, fut si satisfait du tour que prenait l'événement qu'il promit de nommer Paride de Grassi évêque – il l'avait bien mérité.

Durant la quinzaine qui suivit, le concile tint plusieurs sessions. On se hâta de déclarer les travaux du concile schismatique nuls et non avenus, puis l'on passa à d'autres affaires, la nécessité d'entreprendre une croisade contre les Turcs, par exemple. Le pontife suspendit le concile jusqu'en novembre, car l'été approchait et la canicule menaçait. Jules II se portait comme un charme. Le concile s'était déroulé pour le mieux et les menaces de guerre, une fois encore, s'éloignaient. Pour la troisième fois en dix-huit mois, un corps de mercenaires suisses avait traversé les Alpes et atteint Vérone. Instruit par l'expérience récente des largesses du roi de France, le pape les accueillit avec des cadeaux, épées et capes d'apparat. Ainsi appâtés, les Suisses parurent prêts à en découdre avec les Français.

Raphaël, ainsi que Michel-Ange, était resté à Rome durant les menaces d'invasion française, poursuivant son travail au Vatican. Plusieurs nouveaux aides l'avaient rejoint au début de 1512. Un apprenti de quinze ans, le Florentin Giovanni Francesco Penni, avait pris son service au moment où Raphaël s'installait pour travailler dans la chambre d'Héliodore. Il

était connu sous le sobriquet d'Il Fattore (« le messager »), parce qu'il accomplissait d'humbles besognes dans l'atelier. Il y avait un autre Florentin, Baldino Baldini, ancien élève de Ghirlandaio ; Raphaël ne manquait jamais d'aides, tous se disputaient l'honneur de travailler pour lui. Vasari assure qu'il y avait à Rome « un très grand nombre de jeunes gens qui s'exerçaient à la peinture et cherchaient, dans une grande émulation, à se surpasser l'un l'autre dans la pratique du dessin afin de se gagner la faveur de Raphaël et de se faire un renom ».

Michel-Ange attirait lui aussi de jeunes artistes en herbe, mais il ne souhaitait pas s'entourer de disciples. Il devait déclarer, sur le tard, n'avoir jamais entretenu d'atelier, attitude qui procède de la même dédaigneuse coquetterie que celle dont Lodovico avait fait preuve en refusant que son fils devînt apprenti chez Ghirlandaio. Il embauchait volontiers des aides pour une tâche définie mais ne se souciait guère de veiller sur l'éclosion de leur talent, comme le faisait Raphaël avec ses élèves. Bien qu'il leur donnât, à l'occasion, quelques-uns de ses dessins à copier, Michel-Ange montrait d'ordinaire peu de goût pour l'enseignement. Il voulait faire pénétrer son art « parmi les gens de qualité [...] et non les plébéiens » (Condivi).

Raphaël devait traiter dans sa nouvelle fresque d'un miracle qui s'était produit près d'Orvieto en 1263 : un prêtre venant de Bohême avait fait halte à Bolsena, à une centaine de kilomètres de Rome, sa destination, afin de dire la messe dans l'église Santa Christina. L'homme de Dieu était tourmenté par le doute sur un point de doctrine, celui de la transsubstantiation, c'est-à-dire la transformation effective de l'hostie et du vin en la substance même du corps et du sang du Christ. Alors qu'il célébrait sa messe, il fut stupéfié de voir une croix de sang apparaître sur l'hostie consacrée. Il tenta plusieurs fois d'essuyer la trace miraculeuse à

l'aide du corporal (le linge blanc qui recouvre le calice), mais chaque fois la croix reparaissait. Il ne douta plus, et le corporal imprimé des croix de sang fut enfermé dans un reliquaire d'argent placé au-dessus du maître-autel de la cathédrale d'Orvieto.

Jules II tenait en haute importance le miracle de Bolsena. Lors de ses expéditions militaires de Pérouse et Bologne, en 1506, il avait fait arrêter son armée à Orvieto pour y célébrer une messe dans la cathédrale, et avait fait exposer le corporal miraculeux de Bolsena à l'adoration des fidèles. Une semaine après, il marchait triomphalement sur Pérouse, et au bout de deux mois entrait dans Bologne. Il se mit alors à considérer sa visite à Orvieto comme la source des grâces reçues du ciel, attribuant la prise des deux cités rebelles à son pèlerinage.

Peut-être Raphaël se trouvait-il à Pérouse en 1506 pour y assister à l'entrée du pape, car il travaillait à une petite fresque dans l'église San Severo, *La Trinité et des saints*. Le Saint-Père montrant une grande révérence à l'égard du miracle de Bolsena, il n'était pas étonnant qu'il en commandât une image à Raphaël à un moment où l'Église traversait une crise dangereuse. Le peintre représenta l'instant où s'opère le miracle : trente fidèles dans Santa Christina regardent l'hostie imprimer sur le corporal des croix de sang. Des enfants de chœur agenouillés derrière le prêtre tiennent des cierges, des femmes assises à même le sol du sanctuaire serrent des enfants dans leur giron. Jules II occupe le centre de la fresque, il est à genoux devant l'autel, tête nue et encore barbu. C'est la quatrième fois que Raphaël le représente ainsi sur les fresques du Vatican. Cinq mercenaires suisses (dont l'un n'est autre que Raphaël peint par lui-même) viennent asseoir la crédibilité chronologique de la scène ; ils se tiennent en bas à droite. Cette soldatesque dans un tableau religieux n'est pas si déplacée qu'il y

paraît. C'est en 1510 que Jules II avait fait des mercenaires suisses sa garde pontificale officielle, leur attribuant un costume à rayures, un béret et une épée d'apparat, uniforme que l'on a dit plus tard créé par Michel-Ange. Ils assistaient aux messes du pape afin d'assurer sa protection, mais aussi au besoin de rappeler à l'ordre les fidèles turbulents. Leur présence dans *La Messe de Bolsena* n'est pas fortuite. Il est à noter que Raphaël n'avait pas au départ prévu de les y mettre ; un dessin préparatoire montre Jules II, le prêtre et l'assistance frappée de stupeur (dans un arrangement différent), mais pas de Suisses. Ce croquis date sans doute du début de 1512, au moment où l'on désespérait de les voir arriver. Il fallut attendre quelques mois et deux déconvenues successives pour que le pape vît enfin sa patience et sa foi récompensées.

Arrivé devant Vérone la troisième semaine de mai, le contingent des dix-huit mille mercenaires suisses poursuivit sa marche vers le sud, atteignant Valleggio le 2 juin pour s'y joindre aux Vénitiens dans les jours qui suivirent. Presque en même temps, les Français subirent un revers de première importance : sous la pression du pape, l'empereur Maximilien rappela en Allemagne neuf mille soldats qui avaient combattu à Ravenne sous Gaston de Foix. Cette défection privait d'un coup Louis XII de la moitié de son armée, ou peu s'en fallait. Impossible de faire venir des renforts de France, Henri VIII ayant installé un blocus maritime au nord du pays, et les Espagnols, dans le sud, forçant le passage des Pyrénées.

Devant une conjoncture aussi désastreuse, les Français n'eurent plus qu'à se retirer d'Italie. Un commentateur nota avec joie : « Les soldats français se sont évaporés comme la brume au lever du soleil. » Ce fut l'un des retournements les plus spectaculaires de toute l'histoire militaire, comme si l'on avait adapté et rejoué l'histoire d'Héliodore, épisode tiré du Livre des

Maccabées, sur la scène italienne. Jules II dut se réjouir tout spécialement de la restitution de Bologne, que l'Église à nouveau arrachait aux Bentivoglio. Alors qu'on lui en apprenait la nouvelle, il s'écria : « Nous avons gagné, Paride, nous avons gagné ! » devant son maître des cérémonies. « Puisse Dieu en donner contentement à Votre Sainteté », répondit celui-ci.

Les réjouissances qui embrasèrent Rome furent encore plus tonitruantes qu'elles ne l'avaient été cinq ans auparavant lors du retour triomphal de Bologne. Lippomano, le représentant de Venise : « Jamais empereur ni général victorieux ne reçut de Rome un tel accueil que le pape aujourd'hui. » Jules II fut ovationné tout le long du chemin qui le ramenait de Saint-Pierre-aux-Liens, où il avait célébré une messe d'action de grâces pour la libération de l'Italie, jusqu'au Vatican. Les poètes l'encensaient. L'un d'entre eux, un certain Girolamo Vida, un ami de l'Arioste, commença d'écrire une *Juliade* qui chantait en détail les exploits militaires du pape.

Des salves de canon partaient sans discontinuer des remparts du château Saint-Ange, la nuit était illuminée de feux d'artifice et l'on vit une procession nocturne de trois mille flambeaux déambuler dans les rues. On distribua des aumônes aux couvents de la ville, et la joie du pontife alla jusqu'à lui faire amnistier délinquants et criminels.

Un détachement de Suisses, les héros du moment, arriva à Rome vers la fin de juin. Une semaine plus tard, le 6 juillet, Jules II fulmina une bulle qui leur donnait le titre de « Protecteurs de la liberté de l'Église », et fit présent à chaque cité transalpine d'une bannière de soie commémorant la victoire. Les gratifications ne s'arrêtèrent pas là, car peu après, le pape reconnaissant demanda à Raphaël de modifier la composition de *La Messe de Bolsena* afin que les guerriers réticents y fussent mis à l'honneur.

29

Il Pensieroso

Deux semaines après l'arrivée des mercenaires suisses, Michel-Ange reçut sur son échafaudage un hôte de marque : Alphonse Ier d'Este, venu à Rome négocier la paix avec le pape. Avec la soudaine disparition des Français, celui-ci avait perdu ses alliés et se retrouvait à la merci de la Sainte Ligue. Sa formidable artillerie était désormais impuissante à le garantir des forces armées que le pape pouvait déchaîner contre lui. Contraint et forcé, il venait donc demander le pardon de son ami de naguère, accompagné de son ambassadeur, Ludovico Ariosto, l'Arioste.

Tout Rome bruissait de sa prochaine arrivée. Jules II avait naguère proclamé que la divine Providence lui faisait obligation de châtier le duc de Ferrare, et il semblait bien que l'heure du châtiment eût sonné. L'absolution d'Alphonse Ier promettait d'égaler en théâtralité et en humiliations celle des Vénitiens, quelques années auparavant. On colportait le bruit que le duc apparaîtrait à genoux sur les marches de Saint-Pierre, en cilice et la corde au cou. Au jour dit, le 9 juillet, la piazza était noire de monde, tous les badauds se montrant friands du spectacle de l'abaissement d'un grand chef de guerre. Ils en furent pour leurs frais car la cérémonie eut lieu derrière les portes closes du Vatican, sans cilice ni corde au cou. Bien au contraire : des violons charmèrent l'attente du duc de Ferrare, et on lui apporta des fruits et du vin. *Il papa terribile* lui remit les péchés qu'il avait commis contre

le représentant de Dieu sur terre, et l'étreignit avec chaleur à l'issue de la cérémonie.

Alphonse I^{er} d'Este parvint même à faire de sa démarche à Rome un voyage d'agrément. Le représentant de Mantoue rapporte qu'ayant déjeuné au Vatican, il demanda à voir les fresques de Michel-Ange à la chapelle Sixtine. Federico Gonzague, son neveu, organisa sans tarder une visite. Le jeune otage entamait sa troisième année de détention auprès du pape. Celui-ci n'avait rien à lui refuser – sauf, bien sûr, sa liberté –, et c'est ainsi qu'un après-midi le duc, accompagné de quelques gentilshommes, gravit l'échafaudage où œuvraient Michel-Ange et son équipe.

Il en demeura coi d'étonnement. Le travail avait repris depuis neuf mois, et Michel-Ange, qui progressait alors vite et avec facilité, approchait de l'extrémité ouest du bâtiment. Seuls quelques champs de plâtre vierge le séparaient encore de la paroi de l'autel, et donc de la fin de son labeur. Derrière lui se déployait toute la magnificence des images qu'il avait semées profusément sur plus de trente mètres de voûte.

Les deux dernières scènes de la Genèse, *La Création du soleil, de la lune et des plantes* ainsi que *Dieu sépare la lumière des ténèbres,* avaient été achevées peu avant la visite du duc de Ferrare. La première traite des troisième et quatrième jours de la Création. À gauche, Dieu, vu de dos au sein des cieux, crée les plantes – quelques rameaux tout au plus pour l'instant – d'un geste de la main. À droite, on Le voit, dans une pose qui rappelle celle de *La Création d'Adam*, montrer du doigt, de Sa dextre, le soleil, et de la senestre la lune. Un siècle encore et Galilée va inventer sa lunette, on aura une idée de la surface de la lune, de ses cratères. Là, il s'agit d'un simple disque gris uni d'un mètre vingt de diamètre, dont le tracé géométrique bien net, comme celui du soleil, fut incisé dans l'*intonaco* par le fresquiste à l'aide d'un

compas. Même technique que pour les médaillons : Michel-Ange a planté un clou pour faire le centre, a attaché une ficelle au clou et a fait tourner ce rayon sur trois cent soixante degrés autour du centre fixe.

Dieu sépare la lumière des ténèbres (premier jour) est de toutes les scènes de la Genèse la plus sobre et la plus simple : juste la figure divine, point focal d'un vortex nébuleux. Dieu est représenté en *contrapposto,* ceinture scapulaire tournée d'un côté, ceinture abdominale de l'autre. Il lutte contre les éléments, bras étendus au-dessus de la tête, pour créer le jour et la nuit. Très habilement réalisé, comme d'ailleurs sur toutes les figures de la Création, le raccourci est l'exemple le plus achevé de la perspective *di sotto in sù* qu'ait réalisé Michel-Ange à cette date, et aussi sans doute l'un des plus parfaits de tout l'art italien. S'il a utilisé un dispositif comme le fameux « voile » d'Alberti, il a dû le poser devant un modèle couché, en lui demandant d'opérer une torsion du corps vers la droite et d'étendre les bras au-dessus de sa tête renversée. Il a pu ainsi obtenir et restituer visuellement l'angle voulu à travers les mailles du filet.

Ce dernier tableau de la Genèse est remarquable à un autre titre : bien que couvrant dix-huit mètres carrés, il a été achevé en une seule journée de travail, ce qui est à peine croyable. Michel-Ange avait établi un carton de report, mais il n'a pas tenu compte des contours incisés dans le plâtre, et il a peint son personnage pour partie au pinceau à main levée. Cette figure apparaît directement au-dessus du trône pontifical, elle est donc fort en vue, c'est dire la confiance en soi qu'avait acquise Michel-Ange parvenu à ce point de sa carrière et de cette œuvre en particulier. Là où *Le Déluge,* premier compartiment de la Genèse, relativement mal situé, lui avait coûté six fastidieuses semaines d'efforts, voilà qu'il venait d'expédier en un jour la dernière scène, comme en se jouant...

Ce labeur frénétique ne semble pas avoir été perturbé par la visite d'Alphonse I^{er} d'Este, non plus que le sculpteur lui-même, dont le duc avait pourtant six mois auparavant fait casser et fondre la statue de bronze pour fabriquer un canon. Michel-Ange s'est-il laissé séduire par la vive intelligence d'Alphonse I^{er}, si épris d'art? Lui et son épouse, Lucrèce, formaient un fastueux couple de mécènes et leur goût passait pour très sûr. Il venait de confier l'exécution de bas-reliefs en marbre dans son palais de Ferrare à Antonio Lombardo, ainsi qu'à Bellini, le grand maître vénitien, *Le Festin des dieux,* ce chef-d'œuvre. Lui-même se piquait d'arts appliqués : lorsqu'il ne faisait pas fondre des canons dévastateurs, il se livrait à la création de ces terres cuites vernissées que l'on nomme majoliques.

Le duc fut enthousiasmé par sa visite des fresques, à telle enseigne qu'il s'attarda longtemps après les autres visiteurs sur l'échafaudage pour parler au maître. « Il ne pouvait assez repaître ses yeux de ces figures et se répandit en compliments », écrit le diplomate. Éperdu d'admiration, il voulut confier une commande à Michel-Ange. Nous ignorons si ce dernier accepta d'emblée. Exténué par le labeur des fresques et toujours fort désireux de se consacrer enfin au tombeau du pape, il répugnait sans doute à la perspective de reprendre ses pinceaux. Mais l'ombrageux Alphonse I^{er}, pas plus que Jules II, n'était homme à admettre une dérobade. Michel-Ange finit par lui accorder un tableau, *Léda et le cygne,* pour décorer son palais de Ferrare, mais il est vrai qu'il mit dix-huit ans à s'exécuter.

Raphaël ne fut pas ce jour-là l'objet de la même attention. « Lorsque le seigneur de Ferrare fut descendu, ils voulurent le mener voir la chambre du pape et celle que Raphaël était en train de peindre (c'est le légat de Mantoue qui écrit), mais il ne voulut point y aller. » Pourquoi? Mystère. Il est permis de penser que

le chef rebelle vaincu répugnait à contempler, dans la chambre d'Héliodore, la gloire picturale de son ennemi. Quoi qu'il en soit, les vertus guerrières ont plus d'affinités avec la *terribilità* de Michel-Ange qu'avec l'harmonie et la grâce de Raphaël.

L'Arioste était de la compagnie qui visita Michel-Ange sur son échafaudage. Vivement frappé de ce qu'il vit, il écrivit dans son *Orlando,* imprimé quatre ans plus tard : « *Michel più che mortal Angel divino* » (« Michel plus qu'humain Ange divin »). Le diplomate semble avoir goûté cette diversion bien méritée, car il lui incombait de négocier les termes d'une paix difficile entre le pape et le duc. Le premier, bien que l'ayant absous sur le plan religieux, se défiait toujours du second. Ne croyant pas les États pontificaux à l'abri des menées françaises tant qu'Alphonse I^{er} régnerait sur Ferrare, il lui avait ordonné d'abdiquer en contrepartie d'un autre duché, Rimini, Urbino ou autre. L'idée même horrifiait le duc ; Ferrare était le fief de sa lignée depuis plusieurs siècles et il n'était pas question d'abandonner des droits de famille aussi anciens pour un duché moins illustre.

Galvanisé par sa victoire, Jules II n'était pas d'humeur à transiger. L'Arioste se souvenait encore du bain forcé dans le Tibre dont on l'avait menacé deux ans auparavant ; quand Jules II eut posé ses conditions, la situation s'envenima rapidement et bientôt ni le duc ni son ambassadeur ne furent plus en sûreté à Rome. Tous deux avaient quelque raison de soupçonner le pape de projeter leur emprisonnement et l'annexion de Ferrare, aussi quittèrent-ils Rome au soir du 19 juillet, forçant la porte San Giovanni. Peu de jours s'étaient écoulés depuis leur visite à la chapelle Sixtine. Ils se cachèrent des espions du pape pendant quelques mois, restant à couvert dans les forêts, cavale qui n'est pas sans parenté avec la dérive héroïque des personnages de l'*Orlando furioso*.

Ferrare fut à nouveau déclarée rebelle à l'Église, ainsi que chacun s'y attendait, et les habitants se préparèrent à subir le sort naguère réservé aux Bolonais et aux Pérugins. Mais le Saint-Père tourna d'abord ses regards vers un autre État dissident, qui avait jusque-là fermement soutenu le roi de France et refusé d'adhérer à la Sainte Ligue. Le pape et ses alliés jetèrent à nouveau sur les routes un corps de cinq mille soldats espagnols âprement désireux de faire oublier leur défaite de Ravenne. Ils quittèrent Bologne et marchèrent vers le sud, ayant à leur tête le vice-roi, Ramòn Cardona, et franchirent les Apennins dans la touffeur du mois d'août. Florence allait savoir ce qu'il en coûtait de désobéir à l'Église.

À Florence, le frère cadet, Buonarroto, venait de recevoir de Michel-Ange une lettre préoccupante, dans laquelle celui-ci l'informait d'avoir à patienter encore quelque temps avant de pouvoir s'établir dans sa propre échoppe de lainier. Son aîné venait en effet d'investir la quasi-totalité de ses gains de la Sixtine dans une ferme, sur les conseils et par l'entremise de leur père, récemment libéré de ses obligations à San Casciano. Ce domaine, La Loggia, était situé à environ deux lieues de Florence, près de Settignano, berceau de la jeunesse de Michel-Ange. Non que celui-ci eût caressé le projet de se retirer dans une agréable demeure campagnarde pour y soigner ses vignes, ce qui avait toujours été le rêve de tous les patriciens italiens depuis Cicéron (que de magnifiques villas furent ainsi construites au milieu des vignes, refuges où fuir les soucis des affaires et la chaleur de Rome!). La Loggia n'était pour Michel-Ange qu'un investissement, destiné à améliorer le revenu financier de cinq pour cent que lui versait Santa Maria Nuova. Mais il est vrai aussi que le fait de devenir propriétaire terrien contribuait, dans son esprit, à restaurer quelque chose du lustre d'antan des Buonarroti – ou, du moins, l'idée qu'il s'en faisait.

Cet investissement ne faisait pas l'affaire de Buonarroto, qui, à trente-cinq ans, désespérait de voler enfin de ses propres ailes. La lettre qu'il écrivit à son frère aîné en juillet témoigne de son inquiétude de voir l'acquisition de La Loggia venir battre en brèche les promesses que ce dernier lui renouvelait depuis cinq ans. Il se fit rabrouer pour son manque de confiance et, une fois de plus, exhorter à la patience : « Je travaille plus dur que quiconque, mort ou vivant. Je m'use à un labeur de brute et ma santé est altérée, et cependant j'ai la patience qu'il faut pour toucher au but. Tu peux donc toi aussi te montrer patient pour un mois ou deux encore, toi qui te portes mille fois mieux que moi. »

La figure qu'opposait Michel-Ange à chaque nouvelle demande de sa famille, Buonarroto ne la connaissait que trop : c'était celle d'un héros qui endure avec constance le poids des soucis, des efforts et de la maladie. Cette fois cependant, le « labeur de brute » semblait tirer à sa fin, si l'on en croit la prévision qu'il communique aux siens : encore deux mois de travail et il aura terminé les fresques. Un mois plus tard, il espère avoir fini en septembre, mais ne se hasarde plus à donner de date. Il explique à Buonarroto : « La vérité, c'est qu'il s'agit d'un ouvrage si considérable qu'il m'est impossible d'en fixer le terme à quinze jours près. Qu'il me suffise de dire que, quoi qu'il advienne, je serai rentré à la Toussaint, si je ne meurs pas d'ici là. Je vais aussi vite que je puis, ayant grande hâte de rentrer chez moi. »

Irritable et sombre alors qu'il touche à la fin de son entreprise, l'artiste projette ses humeurs noires dans un personnage du côté nord de la chapelle. Le prophète Jérémie, achevé peu après *Dieu sépare la lumière des ténèbres,* est saisi affalé sur son trône, dans une pose statique qui sans doute anticipe (et probablement inspira) celle du *Penseur* de Rodin.

Le vieux Jérémie, cheveux gris en bataille et longue barbe inculte, le menton appuyé dans sa forte main droite, fixe le sol dans une attitude de contemplation morose. Il fait face à la sibylle libyque, dernière des grandes pythonisses peintes sur la voûte. Leur attitude oppose nettement ces deux visionnaires : la Libyque, dans une pose assise très dynamique, vrille le torse vers la droite jusqu'à montrer entièrement son dos, bras tendus à l'horizontale devant la tête, la jambe gauche repliée et les orteils en extension. On frémit en pensant au modèle qui a posé ainsi.

La pose immobile de Jérémie n'a pas dû fatiguer beaucoup le modèle assis, et ce n'est que justice, ce Jérémie n'étant autre que l'un des autoportraits du peintre. Il ne s'agit pas ici de l'une de ces hideuses caricatures de lui-même, comme la tête coupée d'Holopherne qui grimace à l'autre bout de la chapelle ; sous les traits de Jérémie se dévoile un aspect différent, quoique tout aussi peu engageant, de sa personnalité.

Voici ce que dit le prophète dont le nom est associé aux lamentations : « Ô ma consolation dans la douleur ! Mon cœur est languissant au-dedans de moi. » (Jérémie, 8-18.) ; « Maudit ce jour où je naquis ! Le jour où ma mère m'enfanta, qu'il ne soit point béni ! » (Jérémie, 20-14.) Ce noir pessimisme sied à l'époque, celle qui suit immédiatement l'invasion babylonienne de Jérusalem, le saccage du temple et l'envoi des juifs en captivité. Il pleure, ailleurs, les malheurs de Jérusalem : « Elle est assise, cette ville si peuplée ! Elle est semblable à une veuve ! Grande entre les nations, souveraine parmi les États, elle est réduite à la servitude ! » (Lamentations, 1-1.)

Savonarole, dix ans auparavant, s'était déjà identifié au prophète de manière à frapper les esprits ; il disait avoir prédit l'invasion de Florence comme Jérémie celle de Jérusalem par Nabuchodonosor. Dans son dernier sermon, il pousse plus loin l'identification : puisque les

292

tourments n'ont pas suffi à faire taire le prophète, personne non plus n'allait l'empêcher de parler, lui, Fra Girolamo. « Seigneur, Tu m'as créé pour les combats, Tu as fait de moi un homme qui s'oppose au monde entier », écrit-il quelques semaines avant son exécution, dans l'esprit de la prédication de Jérémie.

Michel-Ange lui aussi se considérait comme un lutteur, et cette comparaison avec le plus lugubre des prophètes hébreux est aussi pertinente que son portrait par Raphaël en Héraclite, le déplaisant Héraclite. Le Jérémie de la Sixtine ressemble tant, en fait, au *Pensieroso* de *L'École d'Athènes* (corps qui s'avachit, chevilles croisées, tête reposant lourdement dans une paume) que l'on se demande si le sculpteur, avant de le peindre, avait eu l'occasion de voir l'œuvre de son rival dans la chambre de la Signature. Rien ne le confirme ni ne l'infirme, quoique Michel-Ange ait certainement eu vent de l'ajout de ce personnage par Raphaël au cours de l'été de 1512.

Les deux peintres se sont donc rejoints dans cette allusion picturale quelque peu facétieuse au sombre auteur des Lamentations. Michel-Ange en Jérémie, la comparaison n'en demeure pas moins porteuse de vérité. Sa poésie est imbue de méditations sur la vieillesse, la mort et la décrépitude. « Je trouve mon bonheur dans mon abaissement », « Tout ce qui est né doit mourir » – et d'enchaîner sur les yeux, les yeux de tous les mortels, promis à devenir « d'effrayantes et noires orbites ». Le suicide lui paraît désirable, dans tel sonnet écrit alors qu'il avait la cinquantaine, « pour celui qui vit en esclave / Misérable et malheureux... »

Misérable et malheureux, Michel-Ange l'était par nature, et ses lettres témoignent abondamment que le travail des fresques à la chapelle Sixtine l'avait rendu plus misérable encore. Ce labeur, qui lui semblait sans fin, l'écrasait, et était aggravé par des soucis extérieurs. Comme Jérémie, il était né en des temps de

troubles et de violences, et voici qu'un nouveau sujet d'angoisse n'allait pas tarder à s'abattre sur lui, alors qu'il touchait presque au but.

« Il me tarde d'être chez moi », écrivit-il à Buonarroto à la fin d'août. Mais c'est chez lui, dans sa ville natale, qu'une « horrible vague d'épouvante » s'apprêtait à déferler.

30

Dans « l'horrible malheur »

Florence connut durant l'été 1512 quelques-uns des pires orages de son histoire. La foudre frappa la Porta al Prato au cours de l'un des plus violents, arrachant à cette poterne du sud-ouest de la ville un écusson sculpté où se voyaient des lis d'or. Tous les Florentins le savaient, la foudre qui tombe est un présage. En 1492, la mort de Laurent de Médicis avait été annoncée par un semblable météore, qui avait endommagé le dôme de la cathédrale. Plusieurs tonnes de marbre s'étaient écroulées dans la direction de la villa Careggi, où le duc, pris de fièvres, reposait dans son lit de malade. « Je suis mort », s'exclama-t-il lorsqu'on lui raconta l'incident, et il mourut en effet trois jours plus tard.

Le message de l'éclair tombé sur la Porta al Prato était tout aussi clair : les lis dorés étant l'emblème du roi de France, il ne faisait aucun doute que Florence allait payer le prix de son ralliement à Louis XII contre le pape. La foudre avait même indiqué, en tombant sur cette poterne et non sur une autre, que le châtiment viendrait de Prato, bourgade fortifiée distante d'une vingtaine de kilomètres au nord-ouest de la cité.

La prédiction ne tarda pas à se réaliser, car dès la troisième semaine d'août, l'armée de cinq mille hommes commandée par Cardona marcha sur Prato, ultime rempart avant Florence. Le projet du pontife et de ses alliés de la Sainte Ligue était d'abattre la république de Piero Soderini afin de rendre le commandement de la cité

aux fils de Laurent de Médicis, qui vivaient en exil depuis 1494. Il leur semblait plus facile d'obtenir la soumission de Florence que de chasser les Bentivoglio de Bologne ou de reprendre Ferrare des mains du duc d'Este. Mal défendus par une troupe inexpérimentée et des chefs novices, les Florentins ne semblaient pas de taille à résister aux Espagnols aguerris et bien entraînés de Cardona. La panique s'installa à Florence tandis que l'armée du vice-roi descendait les vallées des Apennins.

C'est donc dans l'affolement que la population se jeta dans des préparatifs de défense. Le commandant de la milice républicaine, Nicolas Machiavel, organisa une conscription de fantassins parmi les paysans des environs. Deux cents de ces piètres soldats, armés de piques, passèrent la poterne foudroyée et s'en furent renforcer la garde de Prato. Renommée pour le marbre vert qu'on y extrayait (lequel, dit-on, avait fourni le revêtement extérieur de la cathédrale de Florence), Prato s'étendait sur une plaine au pied des Apennins. La ville renfermait une célèbre relique, conservée dans une châsse de la cathédrale : un vêtement ayant appartenu à la Vierge Marie, donné par elle de son vivant à saint Thomas. Mais c'est une célébrité d'un tout autre ordre qui allait à brève échéance rendre son nom plus connu encore que celui de Ravenne.

Les Espagnols apparurent au pied des remparts de Prato dans les derniers jours d'août, sur les talons des fantassins de Machiavel. Quoique nombreuse, l'armée de Cardona n'était pas si formidable qu'il y parût, desservie qu'elle était par une artillerie insignifiante : deux canons, encore n'étaient-ce que des pièces de fort petit calibre. Le ravitaillement était mal assuré, et huit mois passés sur les routes avaient épuisé les soldats.

Le siège commença mal pour les Espagnols. Aux premiers bombardements, l'un de leurs canons explosa et se fendit sur toute sa longueur, réduisant à une

seule pièce leur artillerie. Affamés, démoralisés, ils proposèrent un armistice aux Florentins, arguant qu'il n'avait jamais été dans leurs intentions d'attaquer la république, mais seulement de persuader ses chefs de se joindre à la Sainte Ligue. Reprenant courage, les Florentins refusèrent la proposition, laissant l'ennemi recharger son canon unique, dont le seul effet était de truffer de plomb la muraille. Pourtant, à la surprise générale, le petit canon, à force de tirs, parvint à ouvrir une brèche dans l'une des portes. Les Espagnols s'y engouffrèrent sans rencontrer de résistance, la milice ayant promptement déposé les armes pour faciliter sa fuite.

Machiavel décrit ce qui suivit alors comme « une horrible scène d'épouvante ». Pris au piège des venelles pavées de Prato, habitants et conscrits furent massacrés sans merci par les hallebardiers espagnols. Pendant de longues heures, ce ne fut que « cris, fuite, violences, pillage, sang et meurtre ». À la tombée du jour, plus de deux mille personnes, Florentins et Pratesi, gisaient morts à l'intérieur des remparts. L'ennemi, qui n'avait perdu qu'un seul homme, était à deux jours de marche de Florence.

« Je crois que vous devriez tous vous retirer en quelque lieu où vous seriez à l'abri, quitte à tout abandonner derrière vous, car la vie d'un homme est de bien plus de prix que les biens qu'il possède. » C'est ce qu'écrit, alarmé, Michel-Ange à son père le 5 septembre, quelques jours après le sac de Prato. Ce carnage était la pire atrocité perpétrée en Italie depuis l'équipée de César Borgia dans la péninsule, triste événement vieux d'une décennie. Florence apprenant la nouvelle fut frappée de terreur. L'apprenant à son tour à Rome, Michel-Ange n'hésita pas sur le conseil à donner aux siens pour qu'ils échappassent à « l'horrible malheur » qui, selon ses termes, s'abattait sur sa ville. Il pressa son père de retirer de l'argent du compte de

Santa Maria Nuova et d'aller se mettre en sécurité à Sienne. Il en supplie son père : « Agissez comme s'il y avait la peste, soyez le premier à fuir. »

La situation de Florence trouvait sa résolution dans le temps même que mettait cette lettre pour y parvenir. Piero Soderini s'était tout d'abord flatté de pouvoir acheter la complaisance des Espagnols afin que la cité fût épargnée, tenant ainsi la dragée haute aux Médicis. Cardona s'était empressé d'accepter l'argent, levant sur les citoyens de Florence un tribut de cent cinquante mille ducats, mais ne transigea pas sur la déposition du gouvernement républicain et la restitution de la ville aux Médicis. Enhardie par l'approche des Espagnols, une camarilla de jeunes Florentins acquise aux Médicis s'empara du palais de la Seigneurie et s'assura du gouvernement. Le lendemain, 1er septembre, Soderini s'enfuit à Sienne. Julien de Médicis, le fils de Laurent, prit le pouvoir sans avoir versé une goutte de sang. Machiavel devait plus tard se souvenir qu'un éclair avait frappé le palais de la Seigneurie peu avant la fuite de Soderini, ce qui ne fit que renforcer la croyance qu'il entretenait à l'égard des présages et des signes du ciel.

Il se montrait confiant. « La cité reste calme, écrit-il une semaine ou deux après le retour des Médicis, et espère vivre grâce aux Médicis non moins honorablement qu'elle avait vécu sous le gouvernement de Laurent le Magnifique leur père, d'heureuse mémoire. » Hélas, il fut immédiatement destitué de ses fonctions officielles et, soupçonné de menées hostiles aux Médicis, jeté en prison et torturé. On lui infligea l'estrapade, sinistre pratique qui consistait à précipiter la victime du haut d'une plate-forme après lui avoir lié les bras derrière le dos par la corde qui la retenait suspendue dans les airs. Il en résultait ordinairement de sévères luxations des épaules et d'improbables aveux. Torturé de la même manière, Savonarole avait avoué tout ce que l'on avait voulu, jusqu'à la conspiration en com-

pagnie de Giuliano della Rovere en vue de renverser Alexandre VI. Machiavel semble, quant à lui, avoir résisté à la tentation des aveux. Il fut banni de Florence dès son élargissement, qui prit quelques mois, et se retira, âgé de quarante-trois ans, dans son petit domaine agricole de San Casciano, là même où Lodovico Buonarroti avait rempli son mandat de *podestà*. Il y passa ses jours à piéger les grives à mains nues et ses nuits à jouer au trictrac à la taverne avec les gens du cru. Il y commença la rédaction du *Prince,* ouvrage traitant du gouvernement, non sans un certain cynisme, où il décrit les hommes comme « ingrats, inconstants, menteurs et trompeurs ».

Michel-Ange se montra nettement plus circonspect quant au retour des Médicis. Ironie du sort, c'est en raison de ses liens avec la dynastie qu'il avait jugé plus sûr de s'enfuir à Bologne lorsque le peuple de Florence avait expulsé Pierre de Médicis, le fils de Laurent, et voici qu'il tremblait à nouveau pour lui-même et les siens avec le retour des Médicis vingt ans plus tard, mais pour des raisons opposées. « Ne vous compromettez en aucune manière, ni par la parole ni par les actes », telle est l'instante prière qu'il adresse à Lodovico, tandis qu'à Buonarroto il conseille : « Ne fais amitié et ne sois intime avec quiconque sinon avec Dieu, ne parle des autres ni en bien ni en mal, car personne ne sait ce qu'il pourrait en advenir. Ne te mêle que de tes propres affaires. »

L'exemple de Machiavel plaide en faveur de la prudence de Michel-Ange. Il fut effondré lorsqu'il apprit de Buonarroto que le bruit courait à Florence qu'il avait mal parlé des Médicis. « Je n'ai jamais dit mot contre eux », écrit-il à son père, bien qu'il admette avoir condamné les atrocités de Prato, dont tout le monde s'accordait à accuser la dynastie. « Même les pierres eussent condamné le saccage de Prato si elles eussent pu parler », se défend-il.

Bien déterminé à rentrer à Florence quelques semaines auparavant, Michel-Ange avait peur des représailles qui l'y attendaient. Il pria son frère d'enquêter sur l'origine de la rumeur malveillante qui courait sur son compte. « Je voudrais bien que Buonarroto se renseigne discrètement pour savoir de cette personne où elle a bien pu entendre dire que j'eusse parlé contre les Médicis, afin de découvrir d'où vient le vent… Je pourrais ainsi me tenir sur mes gardes. » Malgré son éclatante réputation – ou peut-être à cause d'elle –, il était certain d'avoir à Florence des ennemis qui voulaient le perdre auprès des Médicis.

Des soucis d'argent l'assaillaient également. Il essayait de soutirer au pape d'autres émoluments, bien qu'ayant reçu à peu près tout l'argent (un total de deux mille neuf cents ducats) que prévoyait le contrat rédigé par Alidosi. Il tentait aussi de récupérer des sommes que son père, pour la seconde fois en deux ans, s'était appropriées en les retirant du compte. Encouragé par son fils à prendre ce qu'il fallait à Santa Maria Nuova pour assurer sa fuite à Sienne, Lodovico avait tiré et dépensé quarante ducats, alors que la fuite s'était révélée inutile. Michel-Ange exigeait la restitution de cette somme, et interdit à son père de prendre d'autres sommes à l'avenir. Et pourtant, il se vit bientôt contraint de faire face à une autre dépense imprévue engagée par son père. Lodovico s'était vu présenter un billet à ordre de soixante ducats, qui constituait sa quote-part du tribut que les Florentins étaient condamnés à payer à la Sainte Ligue en échange du maintien de leurs libertés civiles. N'en pouvant payer que la moitié, il força Michel-Ange à acquitter pour lui les trente ducats restants.

L'état d'esprit dans lequel il se trouve en octobre 1512, un mois après le sac de Prato, se manifeste dans une lettre à Lodovico, dans laquelle il s'épanche complaisamment. Il est vrai qu'entre son

père, la périlleuse situation politique de Florence et son écrasant labeur des fresques, les sujets de se plaindre ne lui manquent pas. « Quelle misérable existence que la mienne ! » Il s'adresse à son père, tel Jérémie. « Je vis dans l'épuisement d'un labeur de brute, abattu par mille sujets d'inquiétude. C'est ainsi que je vis depuis maintenant quinze ans, sans jamais avoir connu une heure de bonheur. Et tout cela, je l'ai fait pour vous, bien que vous ne l'ayez jamais reconnu ni même cru. Que Dieu nous pardonne à tous. »

C'est pourtant au cours de cette période d'angoisses et de rancœurs qu'il réussit à peindre quelques-uns de ses sujets les plus forts et les plus accomplis. Lui et ses aides avaient passé l'été et l'automne à travailler à l'extrémité ouest de la chapelle, s'occupant des deux pendentifs d'angle et de la surface qui les sépare. Ils commencèrent par celui de gauche (en faisant face à l'autel), qui montre *La Crucifixion d'Haman*. C'est un véritable chef-d'œuvre, Michel-Ange s'y révèle à l'apogée de son génie.

Le récit complexe et théâtral de cet épisode se trouve dans le Livre d'Esther de l'Ancien Testament. Haman était le vizir du roi de Perse Ahasvérus, dont l'empire s'étendait de l'Inde à l'Éthiopie. Le roi possédait un nombreux harem confié à la garde de sept eunuques, mais sa favorite se nommait Esther, belle jeune femme dont il ignorait qu'elle était juive. Esther était la cousine de Mardochée, un serviteur du palais, qui lui avait enjoint de garder le secret de son appartenance religieuse. Mardochée avait un jour sauvé la vie d'Ahasvérus son maître en éventant un complot d'eunuques qui voulaient l'assassiner, mais s'était attiré la fureur d'Haman, le vizir, en refusant de se prosterner devant lui comme le faisaient les autres serviteurs. L'orgueilleux et intraitable vizir décida d'exterminer tous les juifs de Perse, faisant proclamer au nom du roi un édit ordonnant d'« exterminer, tuer et anéantir

tous les juifs, jeunes et vieux, hommes, femmes et enfants [...] et de mettre leurs biens au pillage » (Esther, 3-13). Ne s'arrêtant pas en si bon chemin, il fit construire un gibet haut de vingt-cinq mètres où il se proposait de pendre Mardochée de ses propres mains.

Comme les médaillons de couleur bronze, les quatre pendentifs de la Sixtine sont consacrés à des anecdotes de salut miraculeux du peuple juif contre des assauts de ses ennemis, ce que l'histoire de la crucifixion d'Haman illustre fort bien. Le génocide préparé par Haman échoua par l'intervention d'Esther, qui apprit au roi sa judéité, et donc le danger que lui faisait courir, à elle ainsi qu'aux autres, le projet meurtrier du vizir. Ahasvérus révoqua immédiatement l'édit et fit pendre Haman sur le gibet dressé pour Mardochée, qui devint vizir à son tour en récompense d'avoir jadis sauvé la vie du roi.

Michel-Ange se démarque de la convention picturale en représentant Haman crucifié à un tronc d'arbre et non pendu à un gibet. Ce pourfendeur des Hébreux prend donc la posture du Christ en croix ; il est vrai que la Vulgate mentionne une croix dressée par Haman et non un gibet, ce qui légitime ce choix. Mais le piètre latiniste qu'était Michel-Ange a plutôt dû se référer à ce que dit Dante dans son *Purgatoire* de la crucifixion d'Haman, à moins qu'il n'ait sollicité l'avis d'un érudit. Crucifixion et salut : les théologiens sont en général d'accord pour voir dans cet épisode biblique un parallèle avec l'histoire du Christ, ce qui fait de cette image un sujet approprié au mur de l'autel.

La Crucifixion d'Haman (plus de vingt-quatre *giornate* de travail) est une remarquable composition, s'agissant en particulier de la figure d'Haman. Vasari, très impressionné, y voit le personnage le plus marquant de la voûte, et « certainement le plus beau et le plus difficile ». Il a sans doute raison, du moins sur la difficulté, car cette scène exigea l'exécution d'un

grand nombre de croquis préliminaires, dans lesquels l'artiste a exploré sous tous les angles la position du martyre d'Haman. Une fois de plus, Michel-Ange a demandé à son modèle de réaliser une performance : il fallait tenir cette pose les bras écartés, la tête rejetée en arrière, les hanches en torsion, avec tout le poids du corps portant sur le pied droit, la jambe gauche étant fléchie. Seule la sibylle libyque peut rivaliser d'efforts gymniques avec le personnage d'Haman.

Michel-Ange ne reporta pas à main levée le dessin réalisé pour *La Crucifixion d'Haman*, comme il l'avait fait pour *Dieu sépare la lumière des ténèbres*. Il préféra cette fois inciser les contours d'Haman dans le plâtre à partir d'un carton, et de façon très détaillée. Puis il fallut quatre *giornate* pour la mise en couleurs, ce qui semble fort lent au regard du rythme auquel il se tenait dans cette ultime phase de son travail (on se souvient qu'il avait terminé plusieurs personnages, dont la dernière figure en date de l'Éternel, en une journée seulement). De nombreuses traces de clous apparaissent encore sur le mur autour de la tête et des bras d'Haman, qui témoignent de la difficulté rencontrée pour appliquer un carton sur une surface courbe.

Une fois cette scène achevée, il ne restait plus que quelques mètres carrés de voûte à faire : deux lunettes sur le mur de l'autel, les seconds pendentifs d'angle et une surface triangulaire symétrique à celle qu'occupe Zacharie sur son trône au-dessus de l'entrée. C'est Jonas, le dernier des prophètes représentés, qui fut choisi pour y figurer. Sur le pendentif, un morceau de bravoure plus périlleux encore que *La Crucifixion d'Haman* : *Le Serpent d'airain*.

Il est intéressant de noter qu'au moment où il touche enfin au but Michel-Ange abandonne la veine minimaliste qu'il avait adoptée pour la seconde moitié de la voûte et crée, avec *Le Serpent d'airain*, un complexe tableau d'une vingtaine de corps enchevêtrés.

Cet effort pictural démesuré (trente *giornate,* environ six semaines de travail, durée incroyable !) l'empêcha de finir à temps pour rentrer à Florence à la fin du mois de septembre, comme il l'avait espéré. Seuls les deux premiers panneaux de la Genèse, peints plus de trois ans auparavant, avaient exigé plus de temps. Quelque impatience qu'il ait pu éprouver de se retrouver chez lui, il a jusqu'au bout privilégié sa carrière ; et c'est bien là sa gloire.

Le Serpent d'airain est un épisode du Livre des Nombres. Les Israélites, cheminant dans le désert, se plaignent amèrement de la faim et de la soif. Ils ne sont pas au bout de leurs peines, car Dieu, irrité de leurs plaintes, leur envoie des serpents brûlants. Ceux qui survivent à la morsure des crochets venimeux supplient Moïse de les délivrer de l'abominable fléau. Dieu leur ordonne de fabriquer un serpent de bronze et d'en dresser une statue. Moïse obéit et façonne un serpent d'airain, qu'il dresse sur une hampe, ainsi « quiconque aura été mordu et le regardera aura la vie sauve » (Nombres, 21-9). Comme Haman écartelé sur son arbre, le serpent est un symbole de la crucifixion, et donc du salut par le Christ. Saint Jean rapporte dans son Évangile ce propos de Jésus à Nicodème : « Comme Moïse a élevé l'image du serpent dans le désert, vous élèverez celle du Fils de l'homme, et celui qui croira en Lui aura la vie éternelle. » (Jean, III, 14-15.)

Michel-Ange s'attaqua au pendentif d'angle avec enthousiasme. L'épreuve envoyée aux Hébreux lui rappelait les serpents de Laocoon. On n'avait encore jamais représenté le moment où les serpents s'enroulaient autour de leurs victimes pour les mordre et les étouffer, mais plutôt l'épisode de Moïse hissant sur une hampe son serpent d'airain. Michel-Ange choisit pour sa part d'ignorer Moïse et de peindre les Israélites en proie à la malédiction envoyée par l'Éternel. Il est là tout à son motif préféré, le corps humain tendu,

vrillé dans l'effort ou la bataille, en l'espèce un dense grouillement de personnages à demi nus luttant contre les monstres venimeux qui les enserrent dans leurs anneaux.

Les références picturales ne manquent pas à cette scène : Laocoon et ses fils, bien sûr, mais aussi les soldats de *La Bataille de Cascina* et les créatures semi-humaines des *Centaures,* auxquelles Michel-Ange emprunte la pose d'un Israélite. Devant cette masse de personnages affolés, on pense aussi au *Déluge.* Le traitement pictural qu'il donne au *Serpent d'airain,* magistralement exécuté sur un support concave et malcommode, prouve combien sa technique a gagné en maturité et en sûreté au terme de ces quatre années de labeur sur l'échafaudage. Plusieurs de ces figures contorsionnées sont traitées selon une perspective impeccable ; par ailleurs, la composition est rendue cohérente par les figures habilement logées dans les angles aigus du triangle concave et par le mouvement général d'ondulation des corps. Des oranges vifs et des verts brillants donnent à la scène une formidable présence visuelle.

Pour Michel-Ange, l'histoire du serpent d'airain est parlante à plus d'un titre : elle en appelle à son talent autant qu'à sa foi. Il peint la scène au moment des massacres de Prato ; sa conviction (en grande partie héritée de Savonarole) est que l'humanité livrée au mal engendre sa propre malédiction, dont on ne se délivre qu'en implorant le pardon de Dieu. De la même manière que l'iniquité des Hébreux attira sur eux le fléau des serpents, les péchés des Florentins attirèrent le châtiment divin incarné par Ramòn Cardona et ses reîtres espagnols. « Nous devons nous résigner à la volonté de Dieu et nous en remettre à Lui, et nous devons nous repentir de nos péchés, qui sont la seule cause de nos malheurs. » Cette lettre à son père, écrite dans les jours qui suivirent le bain de

sang, reprend mot pour mot l'avertissement de Savonarole à Florence : « Ô Florence, ô Florence, à cause de ta brutalité, de ton avidité... » La ville pécheresse devait être châtiée par les armées de Charles VIII. Michel-Ange, en peignant le pendentif d'angle, n'a pas oublié le prêche du moine.

Au moment où il écrit cette lettre, il n'est pas encore au bout de ses propres tribulations, à commencer par le travail sur l'échafaudage. Ayant terminé *Le Serpent d'airain,* il entreprend la décoration de ce qui reste à faire au-dessous, les deux dernières lunettes. Sur l'une, il y aura Abraham et Isaac, traités dans le même esprit prosaïque que *Les Ancêtres du Christ.* Peu après, vers la fin d'octobre, il écrit aux siens, sur le ton de l'évidence : « J'ai fini la chapelle que je décorais. » Ni enthousiasme, ni joie, ni fierté : c'est bien lui. Il se plaint : « D'autres choses ne se sont pas arrangées comme je l'espérais. »

31

Les touches finales

Le 31 octobre 1512, veille de la Toussaint, le pape donna un banquet au Vatican en l'honneur de l'ambassadeur de Parme. La compagnie se dirigea à la fin du repas vers le théâtre, où l'on devait assister à deux comédies et à une récitation de poésies. Jules II, selon son habitude de fin d'après-midi, se retira ensuite dans sa chambre pour une courte sieste. Mais les réjouissances ne s'arrêtèrent pas là, car dans la soirée, il mena son entourage (qui comptait dix-sept cardinaux) à la chapelle Sixtine pour entendre les vêpres. Ce qu'ils virent en entrant dans la chapelle leur coupa le souffle. Michel-Ange et ses aides avaient passé plusieurs jours à démonter puis évacuer les madriers qui composaient l'énorme échafaudage. Quatre ans et quatre semaines. Il était temps de montrer les fresques dans leur intégralité.

Du fait de la plus grande taille des personnages dans la seconde moitié de la voûte, mais aussi parce que Michel-Ange maîtrisait alors bien mieux la technique, les fresques enfin dévoilées en cette veille de Toussaint étaient saisissantes, bien plus que l'œuvre encore inachevée entr'aperçue quinze mois auparavant par quelques visiteurs. Le regard du pape et des cardinaux, dès leur entrée dans le sanctuaire, était happé par l'une des figures les plus prenantes de la foule des personnages des fresques : Jonas, logé dans l'étroite surface qui sépare *La Crucifixion d'Haman* du *Serpent d'airain*. « Un travail stupéfiant, qui témoigne de l'immense

talent de cet homme pour ce qui touche le dessin, la perspective et l'anamorphose. » (Condivi.)

Peint sur une surface concave, Jonas est renversé en arrière, les jambes écartées, le torse et la tête en opposition, l'un tourné vers la droite et l'autre vers la gauche, regardant vers le haut. Cette pose d'effort et de contorsion évoque plus les *Ignudi* que ses pairs les prophètes.

Ce qui impressionna le plus Condivi, c'est le trompe-l'œil magistral réalisé par Michel-Ange. Le prophète semble se renverser en arrière alors même qu'il est peint sur une surface qui s'incurve en direction du spectateur, et qui donc devrait le projeter vers l'avant. « Le torse, que l'on voit se renverser vers l'arrière, se trouve peint sur la partie du mur qui se projette vers le regard, et les jambes, qui apparaissent tendues devant lui, sont en fait peintes sur la partie en retrait. » Voilà qui oppose un démenti triomphal aux insinuations malveillantes de Bramante, lequel avait jadis affirmé que Michel-Ange serait incapable de décorer des voûtes parce qu'il ne maîtrisait pas la perspective.

Dieu avait ordonné au prophète Jonas d'aller à Ninive délivrer un oracle contre la méchanceté de ses habitants. Celui-ci refusa cette mission qui n'aurait pu que se retourner contre lui, et s'embarqua à bord d'un navire qui appareillait dans la direction opposée. Le navire fut pris dans la violente tempête que Jéhovah irrité déchaîna sur Jonas. Apprenant la cause de ce sinistre, les marins, effrayés, précipitèrent Jonas par-dessus bord, ce qui eut pour effet immédiat de calmer la tempête. Le prophète fut aussitôt avalé par un « grand poisson » dans le ventre duquel il resta trois jours et trois nuits avant d'être régurgité sur le rivage. Ayant fait son profit de cette leçon, il s'en fut alors à Ninive pour en prophétiser la destruction, et se trouva amèrement déçu lorsque l'Éternel, touché par le repentir des habitants, épargna leur cité.

Les théologiens considéraient Jonas comme un précurseur du Christ ressuscité, ce qui explique sa présence au-dessus de l'autel de la chapelle Sixtine. Jésus lui-même avait fait une comparaison directe entre lui-même et Jonas : « De même que Jonas est resté trois jours et trois nuits dans les entrailles de la baleine, ainsi le Fils de l'homme restera-t-il trois jours et trois nuits dans les entrailles de la terre » (Matthieu, 12-40). Les érudits se sont souvent interrogés sur le moment du récit biblique qu'illustre la position dans laquelle est saisi le prophète. Pour certains, Jonas manifeste sa colère que Ninive ne soit pas détruite, pour d'autres, il est montré au moment où le monstre marin le recrache. Quelle que soit la lecture qu'on en donne, la posture de Jonas, penché en arrière et les yeux écarquillés, lui donne l'air de contempler la voûte peinte avec stupéfaction. Leon Battista Alberti conseillait aux peintres d'inclure dans leurs compositions un « spectateur » chargé d'orienter et de canaliser les émotions de ceux qui regarderaient les œuvres, soit en les invitant à « entrer » visuellement dans le tableau, soit en les provoquant par « un air féroce et un regard sévère ». Il semble que Michel-Ange ait suivi cette recommandation, car Jonas non seulement conduit le regard des visiteurs dès leur passage de la Sala Regia dans la chapelle, mais il semble même refléter leur posture exacte, le nez en l'air et l'expression médusée par le splendide spectacle des fresques.

Le pape fut enchanté de ce qu'il vit et contempla les fresques « avec une immense satisfaction ». Tous ceux qui pénétrèrent après lui dans la chapelle cette semaine-là furent éblouis par le travail de Michel-Ange. Vasari : « Lorsqu'on ouvrit la chapelle pour montrer l'œuvre, on entendit le monde entier accourir pour la voir, et en vérité le spectacle était tel qu'il rendit tout un chacun muet de saisissement. » La

dernière paire d'*Ignudi* est à elle seule un morceau de bravoure, qui surpasse en force et en grâce toutes les œuvres les plus achevées du sculpteur, même le *Laocoon*. Elle révèle une virtuosité d'exécution qui repousse les limites du dessin d'anatomie, mais aussi celles de l'expression artistique. Jamais encore, ni dans le marbre ni par la peinture, on n'avait embrassé avec tant de fougue et de génie créatif toutes les richesses expressives de la forme humaine. Aucune figure de Raphaël, si adroitement et joliment intégrée à une composition fût-elle, ne tenait devant la puissance plastique des titans nus de Michel-Ange.

L'un des deux *Ignudi* qui se tiennent au-dessus de Jérémie (le tout dernier, en fait) prouve combien Michel-Ange avait su distancer ses rivaux, et de loin. Ployant un peu la taille en avant, le thorax légèrement déporté sur la gauche et le bras droit étendu derrière lui pour saisir une guirlande de feuilles de chêne, il montre une pose originale et complexe qui ne connaît aucun équivalent, même dans les œuvres antiques de l'apogée de l'âge classique. Si le nu masculin constituait, en 1512, le critère suprême par quoi l'on jugeait le talent d'un peintre, alors il faut reconnaître que Michel-Ange a transcendé cette épreuve jusqu'à atteindre avec ses derniers *Ignudi* une perfection indépassable.

Le pape, tout éperdu d'admiration qu'il fût, ne pensait pas les fresques achevées, il leur manquait à ses yeux l'*ultima mano,* la « touche finale ». Habitué au style chargé du Pinturicchio, il voulait que la voûte ne le cédât en rien aux murailles, où l'on voyait les vêtements frangés d'or et les cieux rehaussés d'outremer (ces deux pigments devant être appliqués *a secco*). Jules II pria donc Michel-Ange de revenir sur les fresques afin « de leur donner une apparence plus riche ». L'artiste ne fut pas enchanté à l'idée de remonter l'échafaudage pour quelques retouches

de *secco,* et ce d'autant moins qu'il avait soigneusement évité de procéder à de tels ajouts, à la fois pour ne pas fragiliser la fresque et aussi pour établir sa réputation dans l'art difficile du *buon fresco.* Il fit observer au pape que ces retouches ne s'imposaient pas. « Il faudrait tout de même y mettre de l'or », insista le pontife. « Où voyez-vous que les hommes soient vêtus d'or ? » À quoi Sa Sainteté répondit derechef : « Cela aura l'air pauvre ! » Et l'artiste d'ironiser : « Justement, ceux qui sont peints ici étaient pauvres. »

Jules II céda, il n'y eut point d'or ni d'outremer. Mais les différends entre les deux hommes ne se bornaient pas à ces considérations, puisque l'artiste ne s'estimait toujours pas assez payé pour son travail. Bien qu'il eût reçu, au moment de la présentation de la voûte, trois mille ducats, il se plaignait de pressants soucis d'argent. Plus tard, il devait écrire que, si la situation s'aggravait encore, il n'aurait eu d'autre choix que de « s'en remettre à Dieu ».

Pourquoi ces jérémiades un peu forcées sur sa pauvreté ? L'exécution de son œuvre n'avait occasionné qu'une dépense modérée, malgré l'envergure du projet. Quatre-vingt-cinq ducats à Rosselli, trois de cordes, vingt-cinq de pigments, encore vingt-cinq de loyer, et à peu près mille cinq cents à ses aides. Il faut sans doute ajouter cent ducats de frais divers – pinceaux, brosses, papier, farine, pouzzolane et chaux. Il lui restait tout de même, tout cela décompté, mille ducats, ce qui représentait environ trois fois ce que gagnait un artisan romain ou florentin. La chapelle Sixtine n'avait pas augmenté la fortune de Michel-Ange à la hauteur de celle d'un cardinal ou d'un banquier, mais il n'en était pas réduit à l'hospice des pauvres, tant s'en fallait. Son acquisition de La Loggia prouve qu'il ne manquait pas de liquidités à la fin de son chantier, car il avait payé la propriété comptant mille quatre cents ducats. Cet achat avait certes

entamé ses réserves financières, mais le pape n'y était pour rien.

La revendication de Michel-Ange semble se fonder sur le fait qu'un travail si parfaitement exécuté méritait une gratification excédant les termes du contrat, une prime en quelque sorte. Il fait allusion à celle-ci dans une lettre à sa famille, comme si son principe eût été admis d'avance entre le pape et lui, d'où, semble-t-il, l'irritation qu'il ressentit lorsque celle-ci ne lui fut pas remise dès la fin du chantier. Il finit cependant par obtenir satisfaction, avec le versement d'un généreux complément de deux mille ducats, lequel, prétendit-il plus tard, lui « sauva la vie ». Grande fut sa contrariété lorsqu'il s'aperçut, des années plus tard, que cette largesse n'était nullement à porter au compte de la fresque mais constituait une avance sur le projet de tombeau si longtemps maintenu en sommeil. Michel-Ange, une fois de plus, s'était senti trahi par le pape : il n'y avait jamais eu de prime versée pour la fresque.

Mais de le croire avait contenté et rassuré le peintre pour un temps. La voûte terminée, il pouvait enfin poser ses pinceaux et, pour la première fois depuis des années, se préparer à reprendre marteau et ciseau.

Plus de six ans après son extraction, le marbre acheté pour le tombeau du pape s'entassait toujours sur la place Saint-Pierre, dans l'indifférence quasi générale (si l'on excepte les voleurs qui en avaient distrait quelques blocs). Le mausolée n'avait jamais vraiment quitté l'esprit du sculpteur, même si celui-ci avait été absorbé par le labeur des fresques ; il est vrai qu'il passait devant chaque fois qu'il se rendait de la piazza Rusticucci à la chapelle Sixtine – et avec quel coup au cœur !

Son travail achevé et les fresques découvertes à la vue, Michel-Ange, fermement décidé à reprendre le projet pour lequel le pape l'avait en premier lieu appelé à Rome, se remit à dessiner pour le tombeau.

Il en fit un modèle réduit en bois ; il fit aussi rédiger un contrat de location pour une grande bâtisse que possédaient les Rovere près de la colonne Trajane, sur la rive opposée du Tibre, sur Marcello de Corvi, la « voie des Corbeaux ». Ce logis, bien plus vaste et pratique que l'étroit et sombre atelier derrière Santa Catarina, comportait un potager et une basse-cour, un puits, une cave à vin et deux dépendances dans lesquelles il allait pouvoir loger ses apprentis. Deux d'entre eux ne tardèrent d'ailleurs pas à débarquer de Florence, qui allaient procurer à leur patron bien des tracas – n'en allait-il pas toujours ainsi ? Le premier, Silvio Falcone, tomba malade sitôt arrivé, si bien que Michel-Ange dut le soigner. Le second se révéla si constamment importun que le sculpteur mit bien vite à la porte ce « tas de fumier animé », et dut quand même arranger son voyage de retour.

Le tombeau du pape devint soudain d'une pressante actualité, l'intéressé ayant dépassé soixante-neuf ans peu de temps après l'achèvement des fresques. Il entrait dans la dixième année de son règne tumultueux. Il avait jusque-là trompé la mort avec assez de constance, échappant à de graves maladies et à plusieurs tentatives d'assassinat, déjouant des embuscades et des enlèvements, bravant même les boulets de canon, comme il l'avait fait à la bataille de Mirandola ; il s'était donc ingénié à faire mentir oracles et prophéties. Malgré trahisons et défaites, il avait maté une fronde de cardinaux du parti français et remporté sur Louis XII une victoire quasi miraculeuse. Et puis, naturellement, il y avait eu ce bras de fer remporté sur l'artiste le plus en vue d'Italie pour lui faire accomplir, en moins de cinq ans, un chef-d'œuvre titanesque.

Ces combats l'avaient usé. L'an 1513 commençant vit bientôt décliner le pape. À la mi-janvier, il ne mangeait plus, symptôme qui, chez ce glouton, ne

trompait pas. Cependant, il demeurait convaincu des vertus fortifiantes du vin, et prétendit essayer plus de huit crus différents afin d'élire celui qui le remonterait le mieux. Désireux avant tout de continuer à travailler, il avait fait dresser son lit dans la chambre du Perroquet, et c'est là que, couché sur le dos, il recevait ambassadeurs et visiteurs de marque, en compagnie de son oiseau en cage.

Encore qu'insomniaque et sans appétit, le Saint-Père, au milieu de février, s'était senti assez bien pour s'asseoir dans son lit afin de partager avec Paride de Grassi un flacon de malvoisie. Son invité s'était réjoui de le trouver « assez bien portant et joyeux ». On s'attendait qu'il trompât la mort une fois encore. Le lendemain, on lui fit prendre un breuvage contenant de la poudre d'or, car ce remède de bonne femme passait pour guérir toutes sortes de maux. Son état empira très vite. Le lendemain, 21 février, Rome apprit qu'*il papa terribile* était mort.

« Cela fait quarante ans que je vis dans cette ville, et pourtant je n'ai jamais vu de foule comparable s'assembler pour les funérailles d'aucun pape », commenta Paride de Grassi. Les obsèques de Jules II eurent lieu durant le carnaval, et causèrent parmi le peuple de Rome une émotion curieusement très vive, presque outrée. Comme le corps était exposé à Saint-Pierre, la foule écarta les gardes suisses pour pouvoir baiser les pieds du pontife défunt. On dit que même ses ennemis le pleurèrent, déclarant qu'il avait délivré l'Italie et l'Église « du joug des barbares français ».

Fedro Inghirami prononça, de la voix d'airain qu'on lui connaissait, une oraison funèbre dans la basilique Saint-Pierre. « *Bone Deus!* Dieu juste! Quel talent était le sien, et quel discernement, quelle science du gouvernement et de la conduite d'un empire! Quelle force eût pu rivaliser avec cette âme inaltérable et grandiose? » On déposa ensuite Jules II

dans le chœur de la basilique à demi reconstruite, non loin du tombeau de Sixte IV, dans un caveau provisoire qui n'était que son avant-dernière demeure, puisqu'il y attendrait que Michel-Ange ait terminé son mausolée.

Le projet allait bon train. Deux jours avant de trépasser, Jules II avait fulminé une bulle, l'un de ses derniers actes pastoraux, par laquelle il confirmait sa volonté que Michel-Ange lui sculpte un tombeau. Dix mille ducats avaient été prévus à cet effet. Il avait également émis quelques idées. Le monument funéraire devait, à l'origine, figurer à Saint-Pierre-aux-Liens en attendant la reconstruction de Saint-Pierre, sa destination finale. Mais Jules II, sur son lit de mort, avait exprimé le désir d'être enterré au sein de ce qui demeurait la plus belle illustration de son pontificat, la chapelle Sixtine. C'est là que devait être érigé le superbe monument une fois terminé. Jules II reposerait ainsi pour l'éternité non sous un, mais sous deux chefs-d'œuvre de Michel-Ange.

L'histoire n'a pas gardé trace d'un commentaire quelconque de la part de l'artiste à la disparition de son mécène. D'abord reçu parmi les intimes du pontife, dont il attendait beaucoup, il avait fini par s'éloigner de lui à partir de 1506, après leur dispute à propos du tombeau. Il n'avait jamais oublié cet épisode, ne cessa d'y revenir avec amertume sa vie durant. Mais comment douter qu'il avait fini par reconnaître à Jules II, malgré ses fautes, une exceptionnelle envergure de mécène et de visionnaire, une grandeur aussi exigeante, aussi inhumaine que celle dont il se sentait lui-même investi ? Volonté, ambition inflexibles chez ces deux hommes, et jusqu'à cette *terribilità* qui éclate partout sur la voûte…

Peu après l'inhumation de Jules II à Saint-Pierre, Jean de Médicis, le fils de Laurent, fut élu pape à l'âge de trente-sept ans sous le nom de Léon X, au terme

d'un conclave qui se tint sous les fresques de Michel-Ange[1]. Les deux hommes étaient amis depuis l'enfance. Cultivé, sensible et généreux, Léon X resta fidèle à la mémoire du défunt pontife et, dans un premier temps au moins, se montra désireux de continuer à prodiguer à Michel-Ange les faveurs dont celui-ci avait bénéficié auparavant. Il lui promit de le faire travailler comme sculpteur sur d'ambitieux projets. Cette volonté se concrétisa dès son élection par un nouveau contrat pour le mausolée. Celui-ci devrait toujours comporter quarante statues de marbre grandeur nature, et les émoluments du sculpteur furent royalement portés à seize mille cinq cents ducats. On déplaça en charrette les cent tonnes de marbre de la place Saint-Pierre vers la voie des Corbeaux. Sept ans auparavant, Michel-Ange s'enfuyait de Rome à cheval. Le voici rendu à son « vrai métier ».

1. Le cardinal de Médicis, durant ce conclave, n'occupait pas la fameuse cellule qui portait chance, sous *La Remise des clefs à saint Pierre* du Pérugin. Souffrant d'une fistule anale qui suppurait, il avait été assigné par Paride de Grassi à la cellule jouxtant la sacristie, ce qui lui permettait de recevoir les soins nécessaires.

Épilogue
Le langage des dieux

Michel-Ange a encore cinquante et un ans à vivre, et autant d'une féconde carrière de peintre et de sculpteur. Il retourne à la chapelle Sixtine en 1536 pour y peindre une dernière fresque, *Le Jugement dernier,* au-dessus de l'autel. Par une coquetterie du destin, il devient même le maître d'œuvre des travaux de Saint-Pierre vers la fin de sa vie. Bramante meurt en 1514 à l'âge de soixante-dix-sept ans, et la construction de la nouvelle basilique traîne en longueur : entre son achèvement et la consolidation des fondations ordonnée par Jules II, plus d'un siècle. En italien moderne, *fabrica di San Pietro* (« la construction de Saint-Pierre ») se dit encore d'une action dont on ne voit pas la fin. Après Bramante, Raphaël, devenu architecte pontifical, modifie sensiblement les plans originaux de son mentor. Michel-Ange hérite du colossal chantier en 1547, ayant eu le temps de s'affirmer, en plus du reste, comme l'architecte le plus novateur, le plus audacieux de son siècle. C'est presque à son corps défendant qu'il accepte la mission que veut lui confier Paul IV (l'architecture, dit-il, n'est pas son « vrai métier »), et c'est pourtant lui qui couronnera la basilique de ce dôme impressionnant qui surplombe le Vatican et Rome elle-même.

Raphaël aura une carrière bien plus brève. Il ne vivra pas assez pour finir la décoration des appartements pontificaux. À la mort de Jules II, il en est à sa troisième fresque dans la chambre d'Héliodore, celle

d'*Attila*. Il en reste encore une à peindre, *La Libéra-tion de saint Pierre,* avant de passer, sur ordre de Léon X, à la chambre suivante. Nous sommes en 1514, c'est la *stanza dell'Incendio,* la chambre de l'Incendie, du nom de l'une des fresques qui en ornent les murs, *L'Incendie au Borgo,* terminée à grand renfort d'aides et d'assistants en 1517.

Raphaël va alors multiplier ses activités, cartons pour des tapisseries, portraits de courtisans et de car-dinaux, et bien sûr toujours des fresques. Non content de s'occuper de Saint-Pierre, il va intervenir comme architecte au Vatican, pour finir puis décorer les fameuses Loges jadis dessinées par Bramante. Il esquisse une chapelle mortuaire pour Agostino Chigi et lance le chantier d'une villa dans les environs de Rome pour le frère du pape, Julien de Médicis. Il quitte son modeste logis de la piazza Scossa Cavalli pour un palais bien à lui, le Caprini, superbe demeure dessinée par Bramante.

Raphaël est toujours entouré de femmes. Sans cesser de fréquenter assidûment Margherita Luti, il se fiance en 1514 à une certaine Maria, la nièce d'un cardinal influent, Bernardo Dovizi da Bibbiena, dont il a fait un portrait. Mais il retarde sans cesse des noces, qui, en fait, n'auront jamais lieu. Vasari connaît à ces atermoie-ments deux raisons : Raphaël espérait être nommé car-dinal (office ecclésiastique notoirement incompatible avec le mariage), et puis, et surtout, il était avide de « se réjouir sans mesure aucune de tous les plaisirs de l'amour ». La pauvre Maria meurt, le cœur brisé, dit-on, de voir ainsi repoussés aux calendes les nœuds de l'hyménée. Mais bientôt, le Vendredi saint 1520, c'est au tour de Raphaël de trépasser, au terme d'une nuit de débauche lors de laquelle, Vasari nous l'af-firme, il avait « passé la mesure de ses excès habi-tuels ». Comme Shakespeare, il mourut le jour de son anniversaire, en l'occurrence le trente-septième.

Sa disparition jeta la cour pontificale dans « un vif et universel chagrin », comme l'écrivit un observateur. « Il n'est bruit ici que de la mort d'un homme exceptionnel, qui vient d'achever sa première vie à l'âge de trente-sept ans. Sa seconde vie, celle de sa gloire, laquelle ne passera ni ne mourra, durera pour l'éternité. » Les cieux eux-mêmes semblèrent livrer un signe de leur affliction car des fissures s'ouvrirent sans crier gare sur les murs du Vatican, au grand émoi du pape et de sa cour, qui s'empressèrent de décamper. Les fissures semblent cependant dues plutôt aux amendements structurels apportés par Raphaël au vieux palais délabré qu'à un deuil du ciel.

On exposa le corps du peintre sur un catafalque sous sa dernière œuvre, *La Transfiguration*, après quoi il fut uni dans la mort à Maria da Bibbiena, son infortunée fiancée, car on les enterra côte à côte au Panthéon. On croit savoir que Margherita, la fille du boulanger, entra pour sa part au couvent, s'étant vu léguer par son amant de quoi vivre décemment. Il se pourrait qu'elle eût emporté un secret derrière les murs du cloître ; de récents examens radiographiques entrepris sur son portrait de 1518 exécuté par Raphaël, *La Fornarina,* révèlent qu'une bague sertie d'un rubis taillé en « coussin », c'est-à-dire carré, ornait son annulaire gauche. On comprend mieux alors les hésitations matrimoniales du peintre : il était déjà marié à Margherita. L'annulaire gauche, tout comme de nos jours, était tout désigné pour porter une alliance, car on le croyait relié au cœur par un petit vaisseau, la *vena amoris.* Cette bague est restée cinq cents ans camouflée par un ajout de peinture, sans doute le fait de l'un des aides de Raphaël, afin que le scandale fût évité après sa mort.

Au moment où Raphaël meurt, on construit un échafaudage pour l'exécution des fresques de la quatrième et dernière des chambres des appartements du

pape, la chambre de Constantin. Lui dont les fresques vaticanes, de son vivant, ont constamment été éclipsées par celles de son rival de la chapelle Sixtine, voici qu'il se prépare une jolie revanche posthume. Peu après son enterrement, Sebastiano del Piombo, l'ami de Michel-Ange, adresse un placet au pape afin de récupérer la commande des fresques de la chambre de Constantin. Michel-Ange n'est pas franchement ravi de cette perspective, et la requête sera de toute manière rejetée. Les aides de Raphaël, est-il répondu, possèdent les cartons de leur défunt maître et sont donc à même d'exécuter les fresques qu'il avait dessinées – ce qui, en 1524, sera chose faite. Au nombre des artistes figure le jeune et talentueux Giulio Romano, dont le nom est parfois francisé en Jules Romain.

Michel-Ange s'est engagé pour longtemps dans le travail de sculpture du tombeau, qui va le faire souffrir et douter plus encore que les fresques de la Sixtine. Plus de trente ans seront nécessaires pour mener à bien le projet, auquel il travaille par intermittence jusqu'à l'achever enfin en 1545. Le mausolée ne fut pas installé dans la chapelle Sixtine, comme Jules II le désirait, mais dans le transept de Saint-Pierre-aux-Liens, en face du Colisée. De par la volonté de ses héritiers, le monument achevé n'est plus que l'ombre du projet initial caressé par feu le pape : beaucoup moins de statues, des dimensions plus réduites. Une statue de trois mètres devait surmonter l'ouvrage, celle du *papa terribile* portant la tiare, elle ne fut pas même commencée. La majeure partie du travail de statuaire fut exécutée par d'autres sculpteurs recrutés par Michel-Ange, comme Raffaello da Montelupo. Qui pis est, la dépouille de Jules II ne fut jamais exhumée afin d'être transférée dans l'énorme sépulcre, comme prévu. Elle est restée à Saint-Pierre, à côté de celle de Sixte IV.

Michel-Ange est toujours tracassé par sa famille. Il finit pourtant par tenir la promesse faite à Buonarroto

et, en 1514, il prête à ses trois frères la centaine de ducats qui va leur permettre de s'installer comme artisans lainiers. Ils vont faire vivoter leur affaire pendant douze ans. Buonarroto, le seul à s'être marié et à avoir engendré une descendance, mourra de la peste en 1528 à l'âge de cinquante et un ans, au très grand chagrin de son frère aîné. Giovansimone va vivre encore vingt ans, mais sans jamais réaliser ses rêves de voyages lointains ni faire fortune dans le commerce des épices. Sur son lit de mort, il se repentira de ses péchés, ce qui va grandement rassurer Michel-Ange quant à son salut éternel. Sigismondo, le soldat, meurt en 1555, à Settignano, dans la ferme que possède la famille. La mort de Lodovico, au bel âge de quatre-vingt-sept ans, en 1531, va inspirer à Michel-Ange un de ses plus longs poèmes, un thrène qui n'est que « grande affliction » et « larmes amères » pour l'homme qui n'aura cessé de s'opposer à lui et de l'exaspérer.

Lui-même meurt à Rome en 1564, peu de temps avant ses quatre-vingt-neuf ans. Son corps fut rapatrié à Florence, où on l'enterra dans l'église de la Santa Croce, la Sainte-Croix, sous un monument sculpté par Vasari. Les Florentins couvrirent sa tombe de poèmes et d'hommages divers. La plupart disaient qu'il était le plus grand artiste de tous les temps, inégalé en peinture, en sculpture et en architecture. Ce jugement fut érigé en vérité officielle lorsque le consul de l'Académie de Florence, dans une adresse funèbre, affirma que Raphaël d'Urbino aurait été le plus grand artiste que le monde eût jamais connu si Michel-Ange n'avait pas existé. Leurs premières fresques au Vatican dataient d'un demi-siècle, mais la rivalité qui les avait opposés perdurait dans la mémoire collective.

Aucune autre œuvre de Michel-Ange n'a connu le rayonnement des fresques de la chapelle Sixtine, à telle enseigne que ces deux noms sont devenus indissociables. Elles devinrent presque immédiatement un

exemple pour tous les artistes, comme l'avait été le carton de *La Bataille de Cascina*. Intérêt passionné de la part d'une nouvelle génération de peintres toscans comme Rosso Fiorentino et Jacopo Pontormo, tenants d'une école que l'on nommera plus tard le maniérisme. Ces deux hommes feront plusieurs pèlerinages artistiques à Rome du vivant de Léon X, et on retrouve dans leurs œuvres les lumineuses couleurs et une vigueur sensuelle empruntées aux fresques de la Sixtine.

D'autres artistes s'inspirèrent du travail de Michel-Ange, Titien, par exemple, qui en imitait déjà des figures avant que les fresques fussent achevées. Le jeune Vénitien, âgé de vingt-six ans en 1511, avait copié l'Ève couchée de *La Tentation* dans une petite fresque exécutée à la Scuola del Santo, à Padoue. Nous savons que Titien n'était encore jamais allé à Rome à cette date, il a donc dû voir de ces dessins rapportés par des visiteurs, que les artistes faisaient circuler dès l'inauguration de la première moitié de la voûte. On commença même à commercialiser les croquis comme cahiers d'exercices à recopier. Un obscur artiste du nom de Leonardo Cungi avait ainsi procédé à un relevé de la totalité des fresques, dont le recueil fut acheté par un aide de Raphaël, Perino del Vaga. Vaga réintroduisit certains motifs de Michel-Ange dans ses propres œuvres, comme l'Ève qu'il exécuta sur la voûte de San Marcello à Rome.

Dans les années 1520, Marcantonio Raimondi, l'éminent graveur italien, édita des tirages de plusieurs des scènes. Ces gravures d'après Michel-Ange ne cessèrent d'être reproduites par la suite partout en Europe, jusqu'en Hollande. Un grand peintre et collectionneur en acquit un jeu aux enchères à Amsterdam un siècle plus tard. Il se nommait Rembrandt. C'est donc par la circulation de gravures, mais aussi par des pèlerinages artistiques à Rome que l'œuvre de Michel-Ange était en train de s'imposer à l'imaginaire

occidental, au point de devenir bientôt indispensable à toute formation artistique. Joshua Reynolds exhortait ses élèves de l'Académie royale de Londres à copier les fresques de la Sixtine, qu'il surnommait « le langage des dieux », mais une telle recommandation paraissait superflue tant l'exercice s'imposait. Il était lui-même allé à Rome en 1750, et n'y avait pas manqué. La tradition a perduré chez les peintres de tous les temps : Camille Pissarro, pour qui l'œuvre de Michel-Ange était un « album à feuilleter » ; Rubens, qui copia au fusain les *Ignudi* et *Le Serpent d'airain,* puis rentra à Anvers, son style revitalisé et dramatisé dans l'esprit d'un romantisme héroïque ; William Blake, dont le premier travail graphique fut de copier à la plume et au lavis un motif de la Sixtine gravé par Ghisi ; jusqu'au grand muraliste Diego Rivera, qui passa un an et demi en Italie à reproduire des fresques dans les années 1920 et dont la première commande publique, une peinture murale nommée *Creaciòn*, représente un Adam nu couché sur le sol, une jambe repliée... Tous les grands peintres ont, au cours des siècles, « feuilleté » l'inépuisable album de Michel-Ange.

Mais il y eut aussi des détracteurs. Le pape Adrien VI, intellectuel puritain né à Utrecht et qui succéda à Léon X en janvier 1522, n'y voyait qu'un exemple de cette décadence romaine que Luther avait fustigée. Il parlait déjà de faire tomber toutes ces images, plus appropriées, selon lui, à des bains publics qu'à une chapelle chrétienne où l'on célébrait la messe, lorsqu'il mourut opportunément après un pontificat de dix-huit mois.

L'œuvre de Michel-Ange a traversé les siècles sans s'altérer, corroborant l'affirmation optimiste de Vasari selon laquelle les fresques peuvent « résister à toute atteinte ». Et pourtant... Infiltrations d'eau de pluie par le toit, affaissement des murs, et même, en 1797,

explosion du château Saint-Ange qui secoua la chapelle au point qu'on vit des blocs de plâtre s'écraser au sol, causant la chute de l'*Ignudo* de la sibylle delphique[1] : la liste des avaries est longue, et pourtant les fresques ont admirablement survécu. Et il convient de ne pas oublier la sournoise action des polluants en tout genre : nuages d'encens et noir de fumée émis par les cierges, fumées de l'incinération rituelle des papiers relatifs aux conclaves[2], chauffage central des immeubles de Rome (en général, au fioul), gaz d'échappement des millions d'automobiles, sans oublier la vapeur d'eau exhalée par les dix-sept mille visiteurs quotidiens, soit quatre cents kilos d'eau, qui circulent dans l'air de la chapelle selon un cycle condensation-évaporation.

Les fresques ont un peu souffert au fils du temps, bien sûr. La fumée des cierges et celle de l'encens, les braseros utilisés en hiver avaient déjà déposé, du vivant même de Michel-Ange, une couche de suie sur le plafond. On a très tôt essayé de retrouver leur fraîcheur originelle. Il y eut d'abord les retouches et les réparations opérées par Domenico Carnevale dans les années 1560, et d'autres qui suivirent au cours des siècles. En 1625, un Florentin, Simone Laghi, tenta de

1. La précarité des fondations était déjà un vieux problème, qui datait de la construction de la chapelle. Le mur du côté de l'entrée était le moins stable. En 1522, le linteau de la porte s'écroula à l'entrée du cortège pontifical, manquant de peu Adrien VI et tuant un garde suisse.

2. On bourre de ces papiers un vieux poêle dont le tuyau débouche sur le toit de la chapelle, et on colore la fumée de noir ou de blanc à l'aide de substances chimiques. Noir, le conclave n'a pas abouti, blanc, *Habemus papam !* (« Nous avons un pape ! »). En août 1978, lors du conclave d'élection de Jean Paul Ier, toute la chapelle fut envahie par une âcre fumée noire, le conduit n'ayant pas été ramoné. Les cent onze cardinaux furent à demi asphyxiés, et les fresques un peu plus charbonnées.

nettoyer la couche de suie à l'aide de chiffons de lin et de tranches de pain rassis. Un siècle plus tard, c'est au tour d'Annibale Mazzuoli d'essayer son remède : des éponges imbibées de vin grec, que les Italiens utilisaient comme solvant. Mazzuoli et son fils procédèrent ensuite à plusieurs retouches *a secco,* comme l'avait fait Carnevale, puis recouvrirent les fresques d'une couche de vernis destinée à les protéger.

Les techniques de restauration connurent ensuite quelques progrès. En 1922, le Vatican, conscient de la valeur de son patrimoine et de la nécessité de le préserver, créa un laboratoire de restauration des fresques. Soixante ans plus tard, cette vénérable institution eut à relever un défi majeur : les plus audacieux travaux de restauration de fresques jamais entrepris. On s'était en effet aperçu que le vernis appliqué lors des précédentes interventions commençait à s'écailler, écorchant la fresque elle-même. Les opérations furent lancées en juin 1980 par le conservateur en chef du Vatican, Gianluigi Colalucci, et financées par une chaîne de télévision japonaise, NTV. Le budget s'élevait à plusieurs millions de dollars, et des douzaines d'experts participèrent au sauvetage des fresques, qui prit deux fois plus de temps que Michel-Ange n'en avait mis à les peindre.

La méthode de Colalucci, mise en œuvre sous la supervision d'un comité de contrôle international, combinait la technologie de pointe et la bonne vieille huile de coude. Les fresques furent filmées et numérisées dans une base de données gigantesque. On procéda à une analyse spectrographique des pigments utilisés par Michel-Ange, ce qui permit de les différencier des matériaux de restauration, ceux de Carnevale par exemple. On ôta alors les ajouts de *secco* postérieurs, ainsi que la suie et divers autres corps étrangers à l'aide d'AB57, un solvant de nettoyage à base (entre autres) de bicarbonate de soude. Ce solvant fut

appliqué par les restaurateurs sur des tampons de papier de riz, laissé en place trois minutes puis rincé à l'eau distillée. On reboucha les fissures au *stucco romano*, un mortier fait de chaux et de marbre pulvérisé, et toutes les parties corrodées furent consolidées au moyen d'injections de Vinnapas, un durcisseur.

On passa alors à la remise en couleurs (à l'aquarelle) des quelques parties lésées. On utilisa un échafaudage d'aluminium dont la structure était en tous points semblable à celle que Michel-Ange avait dessinée. Les techniciens passèrent la couleur en touches verticales parallèles, afin de bien différencier, à l'intention des générations futures, leur intervention de l'œuvre originale de Michel-Ange. Enfin, on passa sur certaines parties des fresques une résine acrylique connue sous le nom de Paraloïd B72, afin d'en protéger les couleurs de l'action des polluants.

D'autres mesures furent prises pour parfaire ce sauvetage : il fallait réguler le microclimat de l'intérieur de la chapelle, on scella donc hermétiquement les fenêtres et on mit en place un système de climatisation ultramoderne ainsi que des rampes d'éclairage à basse température. L'air est donc maintenant filtré et maintenu à une température constante de vingt-cinq degrés. Une moquette antipoussière recouvre l'escalier qui descend des appartements du Vatican où l'on a procédé à la restauration des fresques de Raphaël au moyen des mêmes techniques. Cette campagne de sauvetage, dont témoignent quinze mille photos et quarante kilomètres de film 16 mm, s'acheva en décembre 1989.

Une opération de cette envergure concernant l'un des fleurons majeurs du patrimoine artistique occidental ne pouvait échapper à la critique ; le nettoyage de cinq siècles de crasse révéla d'étonnantes couleurs, si vives que les restaurateurs se virent accusés d'avoir recréé un « Michel-Ange Benetton ». Très médiatisée, la bataille fit rage vers le milieu de la

décennie, et différentes personnalités s'y jetèrent, dont Andy Warhol et Christo. La controverse portait sur ce qui était exactement parti avec le solvant de Colalucci : ces pigments à base de colle avaient-ils, oui ou non, été posés de la main même de Michel-Ange ? Les opposants affirmaient que le grand artiste avait fait de très importants ajouts de *secco,* et en beaucoup d'endroits, notamment pour densifier les ombres et unifier l'ensemble de la composition sous un ton plus sombre. Les restaurateurs, de leur côté, soutenaient que Michel-Ange n'avait peint que du *buon fresco* ou peu s'en fallait, et que la fameuse patine brunâtre n'était due qu'aux agents polluants en suspension dans l'atmosphère et aux vernis de restaurateurs incompétents, qui avaient « bouché » les teintes.

Certains adversaires de cette restauration, au nombre desquels le critique d'art américain James Beck, de l'université de Columbia, s'attachèrent à relever les incohérences des communiqués émanant du Vatican. Ceux-ci avaient tout d'abord fait état, par exemple, d'une application « systématique, complète et en tous endroits » de Paraloïd B72, pour être démentis ou du moins amendés quelques années plus tard lorsqu'on commença à craindre que la résine ne devînt opaque avec le temps. Il n'était plus question d'application systématique, mais de quelques touches de-ci, de-là, sur les lunettes notamment. De la même manière, les rapports du Vatican se contredirent à propos de l'utilisation de pigment outremer par Michel-Ange. (Si outremer il y a eu, le solvant n'en a rien laissé.)

En dépit des réticences quant aux moyens mis en œuvre, cette restauration aura eu le mérite de mettre au jour une foule d'informations inédites sur la technique de Michel-Ange, les influences subies, les collaborations. Personne n'est d'accord sur l'étendue et le nombre des retouches *a secco* que le peintre a pu introduire dans les fresques ; ce qui est certain, c'est

qu'après des débuts hésitants il n'a plus peint qu'en *buon fresco,* la méthode qu'il avait apprise dans l'atelier de Ghirlandaio, l'un des maîtres les plus habiles de Florence. On en sait plus long sur le rôle exact des aides. Michel-Ange patron d'une équipe d'assistants : voilà qui suffit à battre en brèche le mythe, si complaisant, de l'artiste souffrant et solitaire tel qu'il est illustré par Charlton Heston dans le film tiré en 1965 du roman d'Irving Stone *La Souffrance et l'Extase.* Cette image, cette fiction, plutôt, a disparu sous l'action de l'AB57, en même temps que la couche de crasse et de vieux vernis. Michel-Ange avait lui-même contribué à établir ce mythe, comme Vasari et Condivi à le propager. Goethe, de retour de Rome dans les années 1780, écrira que nous ne pouvons savoir de quoi un homme seul est capable qu'après avoir vu la chapelle Sixtine. Nous savons à présent que les fresques ne sont pas l'œuvre d'un homme seul... Mais, aux yeux des millions de visiteurs qui débouchent des couloirs du Vatican, ce labyrinthe, qu'importe ? Ils pénètrent dans la chapelle, s'assoient sur les bancs et, à l'imitation involontaire du prophète Jonas, élèvent leur regard sur une vision qui n'en est pas moins prodigieuse.

Index

330

Table

*Cet ouvrage composé
par Atlant' Communication
aux Sables-d'Olonne (Vendée)*

Impression réalisée sur CAMERON par

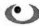

BRODARD & TAUPIN

GROUPE CPI

*La Flèche
en novembre 2004
pour le compte des Éditions de l'Archipel
département éditorial
de la S.A.R.L. Écriture-Communication*

Imprimé en France
N° d'édition : 722 – N° d'impression : 26923
Dépôt légal : novembre 2004